실크로드 인플루언서

소그드의 미술

실크로드 인플루언서

소그드의 미술

2024년 6월 28일 초판 1쇄 발행

지은이 이송란, 김은경, 마테오 콤파레티, 박아림, 서남영, 소현숙, 심영신, 이승희,
주경미, 최국희

펴낸이 권혁재

편 집 권이지
교정교열 천승현
디자인 이정아

인 쇄 성광인쇄
펴낸곳 학연문화사
등 록 1988년 2월 26일 제2-501호
주 소 서울시 금천구 가산디지털1로 16 가산2차 SKV1AP타워 1415호

전 화 02-6223-2301
전 송 02-6223-2303
E-mail hak7891@chol.com

ISBN 978-89-5508-694-2 (93600)

실크로드 인플루언서

소그드의 미술

이송란·김은경·마테오 콤파레티·박아림·서남영
소현숙·심영신·이승희·주경미·최국희

학연문화사

실크로드라는 단어 안에는 새롭고 진귀한 보물들이 오가는 미지의 길이라는 이미지가 숨어있습니다. 그간 우리나라에서도 유라시아의 대동맥의 역할을 했던 실크로드에 대한 책들이 많이 출판되었습니다. 이번에 출간되는 <실크로드 인플루언서 소그드의 미술>에서는 실크로드의 진정한 주인공 소그드인에 집중합니다. 그간의 연구가 실크로드를 형성했던 역사와 문화에 관심을 두고 진행되었다면, 이 책에서는 실크로드를 만들었던 사람에 관심을 가집니다.

지금은 사라진 소그드인들은 현 중앙아시아의 우즈베키스탄, 카자흐스탄, 타지키스탄 등지에 살았던 사람들입니다. 이들은 로마와 비잔틴, 페르시아 그리고 동아시아를 왕래하면서 활동했습니다. 미지의 세계를 갈구했던 사람들에게 비단, 향료, 보석, 포도주 등의 외래 사치품을 전하고 관련된 새로운 문화를 향유하게 하였습니다. 진귀한 물건 뿐 아니라 그 물건을 쓰는 문화까지 전해 준 것입니다.

우리는 지구인이라는 표현을 자주 씁니다. 지구인은 국가가 아니라 인류가 하나로 네트워킹 되어있다는 인식에서 비롯된 단어라고 생각합니다. 과거 소그드인들도 우리와 마찬가지로 세계를 하나로 인식하였습니

다. 그들은 이미 최소한 4세기부터 중앙아시아 오아시스 도시에서부터 동아시아까지 촘촘히 거류지를 형성하여 정보망을 구축하면서 실크로드 상권을 장악하였습니다. 로마와 비잔틴, 페르시아, 중국, 그리고 우리 한반도도 소그드 무역망 안에 있었습니다. 실크로드를 소그드의 길이라고 해도 과언이 아닐 정도로 소그드인들은 상인, 농업인, 종교직능자, 군사 자문가 또한 연예인 등으로 활동하면서 실크로드 문화를 풍요롭게 이끌어 나갔습니다. 이 책을 통해 여러 문화를 융합하면서도 자신들의 정체성을 잃지 않았던 소그드의 미술 문화를 즐기시길 바랍니다.

부족한 책이지만 많은 노고 끝에 만들어졌습니다. 필자들을 대표해서 이 책에 도움을 주신 모든 분께 감사 인사를 드립니다.

2024년 5월

이 송 란

목차

이 책은 2022년 대한민국 교육부와 한국연구재단의 지원을 받아 수행된 연구임(NRF-2022S1A5C2A02092293).

ESPIJAB

[Tashkent]

CAC

Jaxartes

ILĀQ

[Syr Darya]

FA

Sayhun

Khujand

Karminiya
[Navoi]

Košāniya

Dizak
[Jizak]

OSTRUSANA

Buniikat

vāwis
Dabusiya

Eštikan

kat)

Samā

1 소그드인들의
형성과 정체성

Nakšab
[Nasaf]

Karshi]

[Ka ⱬ

[Dushanbe]

Waks

Mink

Iron Gates

[Baysun]

[Amu Darya]

erki]

Holbok

Termed

Farkār

Balk

TOKĀRESTĀN

소그드인과
소그드 역사

소그드의 범위

소그드Sogd인은 소그드 땅에 사는 사람들을 의미한다. 소그디아나 Sogdiana, 소그드 또는 소그디아Sogdia라는 용어는 사마르칸트Samarkand 주변의 고대 및 중세 땅의 이름에 연원한다. 이에 협의의 소그드는 사마르 칸트의 인근 소그드 지역에 국한되지만, 이란계 언어인 소그드어를 쓰는 지역으로 넓히면 시기에 따라 그 범위가 달라지고 확장된다.

소그드라는 명칭은 다리우스 1세Darius I (기원전 550년경~기원전 486년)때 만 들어진 아케메네스Archaemenes 왕조가 지배하는 땅들이 열거된 베히스툰 Behistun 비문에 등장하는 수구다Sughuda, 그리고 사마르칸트의 중심지인 아프라시아브Afrasiab에서 발견된 중세 시기의 박트리아Bactria어 비문에 소 그디아나군Sogdianagoon이라는 용어가 확인된 바가 있고, 중국의 당 이전 의 사료에서는 속익粟弋, 속특粟特 그리고 티베트 문서에는 소그-다그sog-dag에서 찾아 볼 수 있다.

초기의 중심 지역은 현재 우즈베키스탄Uzbekistan과 카자흐스탄Kazakhstan

을 흐르며 페르시아어로 "금이 퍼지는 곳"이라는 의미의 자라프샨Zarafsan 강과 카스카다리야Kaska Darya 계곡을 포함한 남쪽의 아무다리야Amu Darya 즉 옥서스Oxus강에서 북쪽의 시르다리야Syr Darya까지로 본다(그림 1). 지금의 우즈베키스탄과 카자흐스탄 그리고 키르기스스탄Kyrgyzstan 일부에 해당하는 지역이다. 이 지역에 계속 사람들이 몰려들었던 양상은 소그드 자라프샨 강 북쪽 불룬구르Bulungur 운하에 위치한 쾨크 테페Kök tepe를 통해 알 수 있다. 이 유적은 청동기 시대부터 철기 시대로 변화하는 기원전 15세기 층위부터 기원전 2세기 층위가 섞인 복합유적이다. 이 유적 자료를 통해 청동기 시대부터 철기 시대까지 이 지역으로 소그드족이 될 이란어

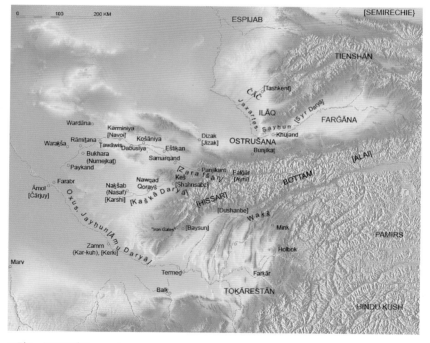

그림 1. 소그드 지도

 옥서스 강에서 시르다리야 강사이에 위치한 소그드 지역 지도이다. 현재 우즈베키스탄과 카자흐스탄 그리고 키르기스스탄 일부에 해당하는 지역이다.

를 사용하는 사람들이 군집한 것을 알 수 있다.

아케메네스 페르시아 왕조 시기의 소그드

소그드 지역이 아케메네스 페르시아에 편입된 것은 이곳에 아케메네스왕조의 주요 요새가 건립된 사실로 알 수 있다. 아케메네스 페르시아를 창건한 키루스대제Cyrus the Great는 기원전 540년 경 시르 다리야까지 진격하여 키루스의 도시라는 의미의 키레스샤타Kyrèschata를 건립하여 이 곳을 페르시아 제국에서 가장 먼 국경 도시로 만들었다. 소그드는 잘 알려진 바와 같이 다리우스 1세가 페르세폴리스Persepolice를 건립할 때 건설 노동자들을 제공하였고, 페르시아 왕족과 귀족들의 장신구에 사용된 라피스 라줄리lapis lazuli, 카넬리언carnelian, 가넷garnet 등의 가공된 보석 원석들을 페르시아로 보냈다. 페르시아의 입장에서 보면 소그드는 스키타이 등 북방 유목민족을 막는 변방으로서의 군사 전략적 입지 뿐 아니라 경제적으로 중요한 지역이었던 셈이다.

페르시아 문화의 영향권 아래에서 초기 소그드 문자가 탄생되었다. 즉 페르시아의 지방 문자인 아람문자[Aramaic alphabet]의 알파벳을 발전시켜 소그드 문자를 만든 것이다. 아케메네스 페르시아는 지방통치를 위해 20개의 속주로 나누어서 사트라프satrap 즉 총독을 파견하였는데, 소그드는 박트리아에 임명된 사트라프의 지배를 받는 구조였다.

당시 소그드는 대초원의 유목민들과 끊임없이 접촉하면서 교역이 활성화되었지만 화폐에 기반한 교역 경제 수준은 아닌 것으로 판단된다. 아케메네스 페르시아의 다릭Daric화가 출토된 예가 없기 때문이다. 다릭화는 당시 그리스 사람들도 갖기는 원하던 선망의 금화였다. 당시 이 곳의 경제의 기본은 비옥한 토양에서 관개 수로에 의해 물을 공급받으면서 농사

를 짓는 농업이었다. 이곳의 인공 지하 관개 수로는 기원전 2000년까지 올라가는 것으로 조사된 바 있다.

그리스 왕조 시기의 소그드

아케메네스 페르시아는 그리스Greece 마케도니아Macedonia의 알렉산드로스 3세 Alexandros III(기원전 356년~기원전 323년) 즉 알렉산더 대왕Alexander the Great에 의해 멸망되었다. 알렉산더는 박트리아 총독인 베소스Bessos를 제압하였으나, 사카Saka와 마사게테Massagetae와 동맹을 맺은 소그드의 귀족인 스피타메네스Spitamenes에 의해 저지를 당했다. 그러나 소그드 지역은 알렉산더 사후 그의 후계자들에 의해 기원전 247년까지 그리스 세력에 의해 지배당했다.

그리스 식으로 재건한 사마르칸트의 성벽과 사마르칸트의 아크로폴리스Acropolis에서 그리스 군대에 보급되는 곡물로 추정되는 기장창고가 발견된 바 있다. 또 이외에도 이 지역에서 유통된 그리스 동전이 출토되어 그리스 문화의 영향권에 있었음을 알 수 있다.

그리스 왕국인 박트리아왕조와 이민족인 월지족이 세운 쿠샨왕조 Kushan Dynasty가 들어서면서는 테르메즈Termez까지 이어지는 아무 다리아 상류의 오른쪽 강둑인 박트리아나 지역까지 소그드가 밀려났다. 사마르칸트와 테르미즈를 거쳐 인도에 들어갔던 현장은 『대당서역기大唐西域記』에 소그드를 키르기스스탄 동부의 뜨거운 호수 즉 열해熱海라는 의미의 이식-쿨Issyk-Kul 호수에서 아무다리야까지 이어지는 지역으로 크게 보고 있다.

기원전 2세기부터 3세기까지의 소그드

기원전 2세기부터 소그드 지역의 역사를 서술하기는 쉽지 않다. 이란 어를 사용하는 사카족이나 지금의 중국 감숙성甘肅省에서 출발한 월지 등 이 소그드 지역에 진출하였다. 『사기史記』, 『한서漢書』 등의 사료에 의거하 여 이 시대의 역사를 살피고 있다.

기원전 1세기부터 시르다리야 중부를 차지한 강거康居, Kʼang-chü라는 유 목국가가 소그드 지역을 차지한 것으로 추정되고 있다. 강거의 족원에 대 해서는 다양한 의견이 있으나 대부분 학자들은 이란계 민족으로 보고 있 다. 당시 소그드의 지배세력으로 강거로 보는 근거는 먼저 『한서』 장건전 에 기원전 128년 장건張騫(? ~ 기원전 114년)이 강거를 거쳐 대월지에 도착한 기록에 의한 추정이다. 월지가 세운 쿠샨은 소그드의 남동부를 차지하다 가 다시 박트리아로 진출하였다.

다음으로는 『고승전高僧傳』 등의 사료에 등장하는 소그드 출신 불교 승 려들이다. 2세기경부터 중국에 온 대부분의 소그드 출신 불교 승려들이 사용한 강康이라는 성은 출신 지명인 강거에서 비롯한 것으로 본 것이다. 당시 소그드는 쿠샨왕조의 영향을 받아 수준 높은 불교문화를 가지고 있 었던 것으로 추정된다. 북위 시대의 중국 사료에도 강거라는 명칭은 계속 쓰이다가 강국康國으로 변화한다.

『사기』에는 대완국大宛國에서 안식국安息國 즉 파르티아Parthia 사이에 위 치한 소그드 상인들이 모두 눈이 깊고 수염이 풍성하며 상거래에 능숙하 고 작은 돈에도 흥정을 한다고 기록되어 있다. 이 당시 소그드의 상권은 간다라나 박트리아에 비해 보잘 것 없는 수준으로 이해된다.

기원전 1세기와 3세기 사이에 인도 북부와 중앙아시아 남부를 통일한 쿠샨왕조의 등장이 주목되기 때문이다. 쿠샨왕조의 정치적 안정에 힘입

어 박트리아Bactria 와 탁실라Taxila의 상권은 더욱 확장되어 실크로드 무역에서 강력한 힘을 발휘하였다. 소그드는 쿠샨왕조의 상권 안에서 활동한 것으로 보인다. 쿠샨왕조의 상권에 소그드 상권이 편입된 상황으로 보는 것은 소그드 상권에서 쓰는 어휘 일부가 박트리아어에서 연원하기 때문이다. 소그드의 소규모 상업은 박트리아에서 활동하는 대규모 상인들을 모방하여 발전한 것으로 추정된다. 3세기 초 중국 감숙성에서 쿠샨과 소그드 상인의 대표자들이 같은 수준에 배치되어 협상하는 자료가 발견되어 소그드 상권의 발전을 읽을 수 있다.

쿠샨왕조가 멸망한 다음 소그드는 쿠샤노사산 왕조Kushano-Sasanian Dynasty의 영향력 아래 놓인다. 파르티아를 멸망시킨 사산조 페르시아는 230년경 아르다쉬르 1세Ardashir I 때 박트리아에 통치권을 행사하였다. 사산조 페르시아는 박트리아 이외에 소그드, 간다라 지역까지 정복하여 소그드는 다시 페르시아의 영향권 안에 있게 되었다. 즉 소그드는 260~360년 사이에 쿠샤노사산 왕국에 편입되었던 것이다. 파르스Pars의 나크쉬로스탐Naqsh-e Rostam에 있는 카바-예 자르도스트Kaba-ye Zardost에 새겨진 사산조페르시아 왕 샤푸르 1세Sapur I(241년~71년경)의 비문에는 제국의 경계를 케시Kesh, 수흐드, 차치Chachi로 표시하고 있다. 차치는 지금의 우즈베키스탄의 타슈켄트Tashkent를 의미한다.

소그드는 쿠샨왕조와 쿠샤노사산왕조를 거치면서 쿠샨왕조의 효율적인 행정 조직을 습득하였고, 소그드 엘리트들은 쿠샨왕조에서 발전한 세련된 취향과 생활 방식을 이어받았다. 또한 쿠샤노사산 시대에 당시 최고로 발전한 금공 기법 등 공방 체계와 기법을 이어 받아 소그드 공예로 연결시킨 점에서 주목된다.

4세기의 소그드 편지

4세기 소그드의 상권은 이전과 다르게 비약적으로 발전한 것으로 생각된다. 이는 에프탈 등 새로운 종족들이 서북 인도를 장악하면서 간다라와 박트리아 상권이 교통로가 막혀 쇠락한 것과 관련이 있다. 기존의 상권과 달리 소그드인들은 중앙아시아 뿐 아니라 중국에까지 거류지 취락을 형성하면서 원거리 무역을 시행하였다. 이를 알 수 있는 자료는 1907년 마크 오우렐 스타인 경Sir Marc Aurel Stein(1862년~1943년)이 중국과 중앙아시아를 잇는 길목인 둔황 서쪽, 중국 국경 장벽의 감시초소 'T. XII. a'에서 발견한 5편의 소그드 편지이다. 이중 편지 II는 정확한 연대와 소그드 상업활동을 파악할 수 있다는 점에서 주목이 된다(그림 2). 편지 쓴 곳에서 서쪽으로 약 2,000마일 떨어진 곳인 사마르칸트로 보내는 이 편지는 갈색 비단으로 감싼 다음 거친 천으로 된 봉투에 동봉되어 있었다.

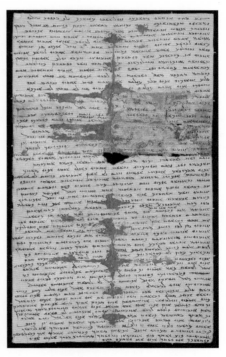

그림 2. 소그드 편지 II, 312년 또는 313년, 종이, 높이 42cm, 너비 24.3cm, 영국도서관
나나이-반닥(Nanai-Vadak)이 그의 상관과 아버지에게 보내는 편지로 여러번 접은 자국이 발견된다. 오른쪽에서 왼쪽으로 쓰는 소그드 문자로 써져있다.

여러 번 접은 이 편지는 접었던 부분에 따라 찢어져 있다. 편지 II는 312년 또는 313년, 6월 또는 7월에 작성된 것으로 추정

되고 있다. 편지를 쓴 사람은 나나 신의 노예 또는 종이라는 뜻의 나나이-반닥Nanai-Vadak으로 오늘날 중국 감숙성 란주시蘭州市에 주둔하던 소그드 상인으로 밝혀졌다. 편지는 나나이-반닥이 자신의 아버지인 나나이-드바르Nanai-thvar와 자신의 상관인 바르작Varzakk에게 쓴 내용으로 구성되어 있다.

전체 60행의 내용 중에서 10행과 19행 사이에는 중국 황제가 훈족과의 전쟁으로 인하여 수도 낙양을 버리고 도망갔다는 이야기가 그리고 낙양이 파괴되었다는 소문이 기록되어 있다. 이는 311년 흉노족의 공격으로 서진西晉이 멸망하고 황제는 남쪽으로 도망친 역사적 사건으로 이해되고 있다.

더불어 나나이-반닥은 중국의 어지러운 상황으로 인하여 자신이 죽기 전에 고국에 돌아가지 못할 것 같다고 판단하고 유언과 같은 내용을 전했다. 즉 정품 사향 800g을 사서 보내니, 남는 이익의 일부는 자신의 아들인 타시치-반닥Takhsich-vandak의 교육비로 쓰고, 그가 성인이 되면 아내를 찾아주라고 부탁하고 있다. 아마도 이 편지는 사마르칸트에 가기 이전에 발견되었기 때문에 압수되어 전달되지 못했던 것으로 추정된다. 하지만 이 편지를 통해 4세기에 현재의 중국 북서부와 사마르칸트 사이에 편지가 전달될 수 있는 소그드 교역 네트워크와 거류지의 존재를 알 수 있게 되었다.

불행히도 전달되지 못한 이 편지는 4세기 소그드 상권이 비약적으로 발전한 양상을 알 수 있는 귀중한 자료가 된다. 3세기부터 서서히 두각을 나타낸 소그드 상권이 중앙아시아 전체를 장악하는 배경인 교류지를 통한 효율적인 원거리 무역과 정보 네트워크 망이 파악된 것이다. 이후 서북인도에서 박트리아 비문은 약 10개에 불과한 반면 소그드의 비문이 600개 이상 발견되어 박트리아 상권을 소그드가 대체한 것으로 파악된다.

고고학으로 본 4세기 소그드 사회의 내부 변화

오아시스 도시 연맹으로 이루어진 국가인 소그드가 비약적으로 발전한 제일 중요한 요소는 인구 증가라고 할 수 있다. 이는 사마르칸트와 판지켄트를 중심으로 이루어진 고고학적 조사를 기반으로 얻어진 연구성과로 밝혀진 부분이다. 4세기 훈족으로 비정되는 기마 유목민족이 소그드를 침략하면서 오아시스 주변부 인구가 소그드로 편입되는 양상이 파악된 것이다. 즉 북방 유목민족의 침입을 피해 피난처를 구하던 사람들이 오아시스 안으로 들어와 그간 경작되지 않은 땅들이 이용된 것이다.

4세기 후반 지층에서 시르다리야 지역의 특징이었던 장식도기가 발굴되고 있는데, 이는 시르다리야 쪽에서 유목민의 압력을 피해 이주한 것으로 해석된다. 또한 사마르칸트 남쪽에 있는 유적지의 75% 이상이 이 시기에 지어진 것으로 파악된다. 더불어 자라프샨의 습지 계곡에 있는 에스티칸Estikan 지역과 니사프Nasaf 오아시스에도 새로운 인구가 유입되어 개간된 것으로 연구된다. 기원전 1세기 사막화가 되기 시작한 부하라 역시 오아시스의 서쪽 가장자리는 6세기에 관개수로를 만들어 22km까지 도시를 확장했다. 이와 같이 소그드는 5세기와 6세기의 한 세기 동안 새로운 인구들로 초원과 습지가 개척되어 중앙아시아의 농업중심지로 거듭났다. 소그드는 상업활동뿐만이 아니라 농경활동에 의한 경제활동도 활발했던 것이 밝혀진 것이다.

인구가 새로이 증가된 부하라, 페이켄트 계곡, 판지켄트에는 새로운 도시가 건설되었다. 페이켄트나 판지켄트는 귀족의 존재가 드러나지 않아 상인의 집단에 의해 운영된 것으로 보인다. 판지켄트의 다리를 임대하는 업무도 공동체 나프naf의 이름으로 이루어졌고 농업은 땅의 임대료를 받는 지주와 같은 성격의 주푸xuf에 엄격한 통제 아래 이루어졌다.

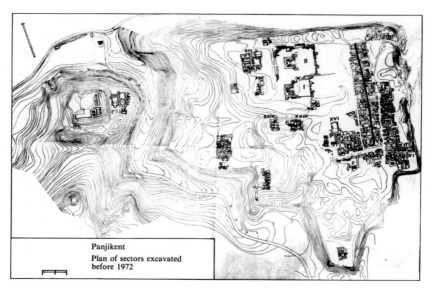

그림 3. 판지켄트 평면도
그리스식의 히포다미안(Hippodamian) 계획에 따라 격자구성으로 지어진 판지켄트 신도시의 평면도이다. 판지켄트를 발굴한 마르샥 선생이 작성하였다.

신도시는 격자 모양의 도시 계획인 그리스식의 히포다미안Hippodamian 계획에 따라 지어졌는데, 이는 박트리아의 도시구조를 따른 것으로 이해된다(그림 3). 따라서 도시 건설에 박트리아로부터 이주한 장인들과 건축가들이 참여한 것으로 생각해 볼 수 있다. 특히 판지켄트의 5세기 초기 벽화는 박트리아 벽화와 연관되는 점이 많다. 사마르칸트에서 동쪽으로 약 50킬로미터 떨어진 도시인 판지켄트는 그간 고고학적 발굴이 가장 활발하게 이루어진 곳이다. 판지켄트는 외적을 방어하기 위한 높은 성채와 라피스 라줄리 등의 고화도 색으로 이루어진 벽화가 장식된 주택으로 이루어졌다. 벽화의 내용은 인도 도상과 연결되는 소그드 신상이나 루스탐 Rustam과 같은 영웅담, 황금알을 낳는 거위 같은 우화 등의 내용으로 나뉜다.

소무구성昭武九姓의 도시국가와 소그드인들의 묘지명墓誌銘

앞서 살펴본 바와 같이 소그드는 아케메네스 페르시아, 사산조 페르시아, 그리스 그리고 강거, 월지, 에프탈Ephthal, 투르크Turk 등의 북방 유목민족 등의 지배를 받아 한 번도 독립된 국가를 이루지는 못했지만 자신들만의 왕계를 잇는 정통성을 유지하고 있었다. 소그드가 실크로드 무역의 대명사가 될 만큼 크게 성장하였던 시기는 5세기에서 8세기라고 할 수 있다. 이 시기에 투르크, 비잔틴, 인도, 중국, 페르시아까지 귀금속과 향료 등의 사치품 교역의 주인공이었던 소그드의 가장 주된 고객은 중국이었다.

이 당시의 소그드는 사마르칸트를 중심으로 하는 도시 국가 연합으로 이루어졌는데, 9개의 오아시스 도시 국가를 칭하는 중국 쪽의 사료에서 칭하는 소무구성이 바로 그것이다. 국왕 모두 9국의 국왕이 모두 소무昭武 즉 소그드를 국성으로 삼았기 때문에 불리는 명칭이다. 소무구성과 소그드인들의 상업활동과 관련하여 다음의 『신당서新唐書』권卷 221 하下 서역전西域傳 하下 강康의 내용이 참고된다.

> 강은 일명 살말건薩末鞬이라고 하며 또는 삽말건颯秣建 이라고도 부르는데, 북위[元魏]에서 소위 실만근悉萬斤이라 부르던 것이다. 그곳에서 남쪽으로 사史는 150리 떨어져 있고, 서북으로 서조西曹와는 100여 리 떨어져 있으며, 동남으로 100리 가면 미米와 접하고, 북으로 중조中曹와는 50리 떨어져 있다. 나밀수那密水의 남쪽에 있으며, 대성大城이 30개, 소보小堡가 300개 있다. 군주의 성은 온溫인데 본디 월지인이다. 처음에 기련祁連 북쪽의 소무성昭武城에 거주하였는데, 돌궐에 공파되어 조금씩 남쪽으로 내려와 총령에 의지하다가 그 지방을 영유하게 되었

다. 지파에 속한 사람을 왕으로 나누어 보내니 안安, 조曹, 석石, 미米, 하何, 화심火尋, 무지戊地, 사史 등으로 칭하였다. 세상 사람들이 말하는 소위 '구성九姓'이 그것인데 모두 소무를 그 씨氏로 삼는다. 토양은 비옥하여 벼를 기르기 적당하고, 좋은 말이 나오며, 병력은 여러 나라에 비해서 강력하다. 사람들은 술을 좋아하며 길에서 가무하기를 즐긴다. 왕은 모전으로 된 모자를 쓰고 거기에 금과 여러 보석을 장식한다. 여자들은 반계盤髻를 하고, 검은 수건黑巾으로 덮어 쓰며 금으로 꽃을 만들어 매단다. 아이를 낳으면 석밀石蜜을 먹게 하고 손에는 아교를 쥐어주는데, 장성해서는 달콤한 말을 하고 보화를 손에 잡으면 마치 풀처럼 달라 붙으라는 것이다. 옆으로 쓰는 글을 읽히고 장사에 능하며 이익을 좋아하여, 사내가 스무살이 되면 이웃 나라로 가고 또 이익이 있는 곳이면 가지 않는 곳이 없다.

이 사료를 통하여 중국인들 눈에 감언이설을 하면서 상거래를 놓치지 않고 성사시키는 소그드인들에 대한 인식을 읽을 수 있다. 또한 당대에 강국, 안국安國, 조국曹國, 석국石國, 미국米國, 하국何國, 화랄자모花剌子模, 무지국戊地國의 아홉 개의 소그드 오아시스 도시 국가에 대한 이해가 파악된다. 그러나 『북사北史』와 『수서隋書』는 『신당서』와 다르게 강국, 안국安國, 발간국鏺汗國, 미국米國, 사국史國, 하국何國, 오라갈국烏那遏國, 목국穆國, 조국漕國에서도 아홉 개의 국가들을 열거하였다. 중국 사료와 다르게 소그드에는 소무구성에 열거된 9개의 오아시스 도시만이 존재했던 것은 아니다. 조국만 해도 서조西曹, 중조中曹, 동조東曹로 나뉘기 때문이다. 안국도 동안東安, 중안中安, 서안西安, 사국도 대사大史와 소사小史의 두 나라가 있었다.

이중 사마르칸트를 중심으로 하는 강국이 가장 큰 도시이다. 사마르칸트는 7세기 후반부터 왕이라는 칭호를 얻었지만, 다른 도시국가들도 중국에 사신을 보낸 것으로 보아 압도적인 위치에 있지는 않은 것으로 생각된다. 그 이외에 부하라Bukhara를 중심으로 하는 안국, 판지켄트의 미국, 타슈켄트의 석국, 화랄자모는 페르가나Fergana, 케시Kesh의 사국 등을 비정할 수 있고 아직 그 위치를 확정하기 어려운 곳들도 있다. 최근 이식 쿨 호수 근처의 소그드 도시의 존재도 밝혀졌다. 향후 고고학적 조사에 의해 소그드 오아시스 도시들의 구성과 성격이 더 밝혀질 것으로 기대한다.

중국의 거류지에 머물렀던 소그드인들은 자신들의 출신 국가에 따라 성을 가졌다. 그간 중국에서 발견된 소그드 묘지명은 80여기에 달한다. 중국인이 기록한 소그드인 성씨로는 강康, 사史, 안安, 조曹, 석石, 미米, 하

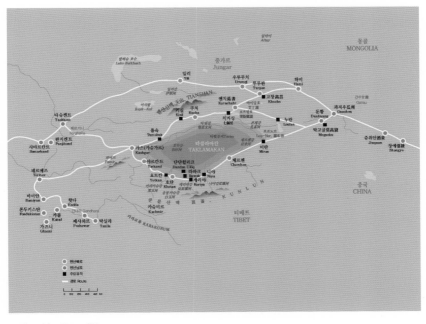

그림 4. 실크로드 지도

何, 화심火쿵, 무지戊地라는 성씨가 있다. 소그드인 상인들은 서역북로로 즉 케쉬, 쿠차Kucha, 언기 즉 카슈가르Kashgar, 고쵸Khoco, 하미Hami, 그리고 남로로 호탄Khotan, 체르첸Charchan, 선선鄯善을 거치는 것이다. 그런 다음 돈황敦煌-주천酒泉-장액張掖-무위武威의 하서회랑을 통과하여 현재 신장위구르자치구의 고원固原을 거쳐 장안에 도착하였다(그림 4). 당시 육로 실크로드에 대한 중요성은 실크로드 550년 알렉산드리아에서 네스토리우스파Nestorianism의 그리스 상인인 코스마스 인디코플우스테스Cosmas Indicopleustes가 저술한 『기독교 지형학Christian Topography』에서도 살필 수 있다. 그는 페르시아가 실크를 수입한 통로는 대부분 캐러번 무역에 의한 육로라고 기술한 바 있다.

중국 내부로 들어와서는 소그드인들의 거점지를 중심으로 실크로드 화물 거래가 이루어진다. 위진남북조시대를 중심으로 살피면 소그드인들

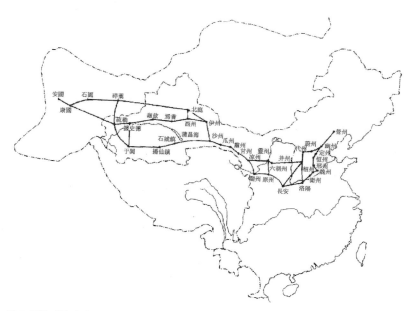

그림 5. 중국 거류지 지도

의 주된 취락지는 장안과 낙양이었으나 영주靈州, 병주幷州 즉 태원太原, 지금의 대동大同의 동쪽에 있는 운주雲州 지금의 북경인 유주幽州, 지금의 요녕성 조양朝陽의 영주營州에 도달하거나, 혹은 낙양을 거쳐 하남성의 위주衛州, 상주相州 즉 안양安陽, 하북성 위주魏州, 하북성 중남부에 위치한 형주邢州, 정주定州, 유주, 영주로 연결하는 교통로에도 거점지가 위치하였다(그림 5). 당대의 자료를 살펴보면 서방에서 가져온 화물이 고창高昌에 운반되면 이곳의 소그드 상인이 사고, 다시 이 화물을 하서나 중원지구에 재판매 되는 구조로 상거래가 이루어졌다. 3, 4세기부터 파악되는 소그드 취락지는 그 이전 단계에서 계속된 것인지 또는 새로 만들어진 것인지는 아직 알 수 없다.

소그드 취락지는 살보薩寶에 의해 관리되었는데, 살보는 소그드어로 대상의 우두머리를 의미하는 '사르토파우sartapao'의 음역이다. 당대에는 외국인 상인들이 급격히 증가하자 살보의 직위를 정5품으로 정하였다. 당대의 소그드 취락은 당왕조의 주현州縣 내 향리鄕里의 형태로 편제되었다. 살보는 정치적인 수장 뿐 아니라 소그드인들의 종교인 조로아스터교의 수장 역할도 하였다. 소그드인 무덤에서만 나오는 석장구石葬具는 소그드인들의 종교인 조로아스터교와 관련이 있는 장례용품이다. 석장구의 도상과 성격에 관해서는 한화漢化로 볼 것인지 혹은 소그드의 정체성이 유지된 것인지에 대한 논의들이 진행 중이다. 묘지명을 통해 소그드인들의 혼인관계가 밝혀졌는데, 소그드인 사이의 혼인이 53%, 소그드인과 소수민족의 혼인이 28%, 소그드인과 한인 사이의 혼인이 19%를 차지하였다.

에프탈과 투르크와의 관계, 그리고 당의 지배

소그드는 509년부터 567년에 사산 제국의 호스로우 1세Khosrow I(531년

~579년)와 서돌궐의 카간Qaghan 이스테미Istemi(562년~576년)의 연합군에 의해 에프탈Hephthalites이 멸망되기까지 에프탈의 지배를 받게 되었다. 이란계 민족인 에프탈은 사산조 이란과의 전투에서 이긴 후 남하하여 소그드에 진입하였다. 에프탈에 의해서 소그드는 처음으로 군대를 거느린 조직화된 국가의 지배를 받게 되었다.

에프탈 사회에서는 대해서 중국 쪽 사료와 비잔틴 쪽 사료가 엇갈린다. 중국 쪽에서는 유목민 사회로, 비잔틴에서는 고도로 조직화된 국가로 묘사하고 있다. 아마도 비잔틴이 보는 에프탈은 소그드 사회에 정착한 에프탈로 보는 것으로 추정되고 있다. 에프탈이 도착하고 나서 판지켄트는 요새가 강화되고 사원이 재건되다가 다시 훼손되는 단계를 거친다.

에프탈은 서돌궐에 의해 패배하여 퇴각하고 흑해에서부터 중국 변경에까지 광활한 영토를 가진 투르크는 소그드를 실크로드 무역의 파트너로 인정하여 제국을 팽창시켜나갔다. 이 시기에 소그드 상인들은 돌궐의 강력한 무권 아래 안전하고 왕성하게 상업활동을 펼칠 수 있었다. 돌궐은 소그드를 외교 협상로로 이용하여 중국과의 교역을 넓혔고, 568년~575년에는 비잔틴 쪽과의 무역은 터키의 외교적 영향력을 이용하여 새로운 시장을 구축하였다. 6세기 후반 소그드어가 투르크의 공식 언어로 자리 잡았고 실크로드 상의 국제 공용어가 되었다. 7세기 전반에는 동돌궐과 서돌궐이 분열하면서 돌궐과 사마르칸트는 동맹 관계에 가깝게 되었다. 유라시아 지역 동서와 남북에 걸쳐 건설된 최초의 대제국인 돌궐은 둘로 나뉘면서 동돌궐은 630년, 서돌궐은 651년에 각각 당나라에 의해 멸망했다.

당나라는 소그디아나를 비롯한 서역 지방까지 지배권을 확보하고 679년에 쿠차, 호탄, 카슈가르 등에 식민지의 군사 거점으로 안서도호부安西都護府를 설치하였으나, 소그드에 실제적인 주권을 행사한 것으로는 보이지 않는다.

소그드 정체성 상실

사산조 이란을 물리친 아랍 군대가 남하하여 712년에 사마르칸트를 공격해 약탈을 자행하고 약 2만 명의 도시민을 살해하면서 소그드 사회가 무너지게 되었다. 8세기 초반 부하라와 사마르칸트에 아랍의 초소가 건설되었다. 739년 아랍과 소그드는 협상을 체결하였고, 상당수가 판지켄트로 다시 돌아온 것으로 연구된다. 이슬람으로의 개종은 750년 경부터 시작되었다. 13세기 몽골 침략 시기까지 500년 동안 이 지역에서 이슬람이 번성하게 되었다. 13세기 몽골의 칭기즈칸 군대가 사마르칸트를 철저히 파괴하여 그 동안의 터전이던 아프라시아브를 버리고 북으로 수 킬로미터 떨어진 오늘날의 사마르칸트가 건설되었다.

·························· 이송란

참고문헌

국립문화재연구소, 『실크로드 미술사전 서부: 중앙아시아 서투르키스탄』, 2022.
_____, 『실크로드 미술사전 동부: 중국신장』, 2019.
박한제, 「소그드인의 墓誌銘 解題」, 중앙유라시아연구소 2009년도 문명아카이브 해제 프로젝트.
신양섭, 「페르시아 문화의 동진과 소그드 민족의 역할 - 조로아스터교와 마니교를 중심으로」, 『중동연구』 27권 1호, 2008.

榮新江·張志淸 主編, 『從撒馬爾干到長安』, 北京: 北京圖書館出版社, 2004.

Feng, Luo., "Sogdians in Northwest China," in A. L. Juliano and J. A. Lerner, eds., *Monks and Merchants: Silk Road Treasures from Northern China, Gansu and Ningxia, 4th-7th Century*, New York: Harry N. Abrams, 2001.

Marshak, B. I. and Negmatov N. N., "Sogdiana," *History of civilizations of Central Asia, The Crossroads of Civilizations, A.D. 250 to 750*, vol. 3, Unesco, 1996.

Marshak, Boris., *Legends, Tales, and Fables in the Art of Sogdiana*, New York: Bibliotheca Persica Press, 2002.

Pavel, Lurje., de la Vaissière, Étienne and Mode, Markus, "SOGDIANA", *Encyclopaedia Iranica Online*, Trustees of Columbia University in the City of New York. Consulted online on 09 February 2024.

Sims-Williams, N., *Sogdian and other Iranian Inscriptions of the Upper Indus I and II, Corpus Inscriptionum Iranicarum II/III*, London, 1989 and 1992.

아프라시아브 벽화를 통해 본 소그드인의 세계관과 미술

아프라시아브에서 발견된 궁전 유적

1965년 러시아와 우즈베키스탄 학자들은 아프라시아브의 고고학 유적지(몽골 이전의 사마르칸트)의 중심부에서 매우 흥미로운 벽화로 장식된 한 개인 궁전을 발견했다. 그 벽화 중 한 사람의 옷에 수직으로 쓰인 적어도 한 개의 소그디아나어로 된 명문 가운데 650년~675년 사마르칸트의 바르후만Varkhuman 왕이 언급되어 있었다. 그런 점은 필시 이들 벽화가 그려진 시기가 7세기 중반까지 거슬러 올라가야 한다는 점을 시사했다. 아프라시아브 궁전의 주 '연회장'에 있는 그림과 글을 보면, 아마 사마르칸트에 도착한 일단의 외국인이 어느 특별한 날에 바르후만 왕에게 경의를 표하기 위해 도착했을 것이다. 그런 이유로 그 연회장은 "사절들의 연회장"이라고 부르게 되었다.

이처럼 독특한 하나의 표본이 되는 소그디아나의 벽화는 즉시 '이슬람 이전 시대의 이란 예술'에 전문가들의 관심을 불러일으켰다. 마르쿠스 모드Markus Mode는 7세기에서 8세기 사이 소그디아나와 접촉한 민족을 위해

바쳐진 그림이 벽에 장식된 왕정王庭을 언급한 고대 중국 연대기의 특정 구절과 평행을 이루고 있는 한 가지 유사점을 제시했다. 중국 연대기에서는 소그디아나 왕정의 서쪽 벽에 페르시아와 콘스탄티노플 왕의 초상화가 있고, 동쪽 벽에는 인도인과 터키인이 있었다고 보았다. 또한 북쪽 벽은 중국 황제에게 바쳐졌다고 했지만 소그디아나 왕과 그의 수행원에게 헌정되었을 가능성이 있는 남쪽 벽의 그림에 관해서는 언급하지 않고 있다. 소그디아나의 정자亭子에 관한 이 일반적인 묘사는 아프라시아브 사마르칸트에 있는 사절들의 연회장 그림과 매우 일치한다. 왜냐하면 중국인처럼 차려입은 사람들이 북쪽 벽에 보이는 반면에 인도인은 동쪽 벽에 보이기 때문이다. 마르쿠스 모드에 따라 하나로 묶인 중국 연대기는 그들의 속성과 태도가 완전히 정확하지는 않지만 신뢰할 수 있는 것임을 강력하게 시사한다.

오늘날 우즈베키스탄과 타지키스탄에 중요한 고고학적 유적지의 발굴이 있기 전에는 고대 소그디아나 문명에 관한 연구는 단지 중국 출처의 문헌을 통해서만 가능했다. 4~8세기 많은 소그드인이 현대 중국과 이른바 '실크로드'의 다른 중심지(세미레체, 신장, 닝샤, 몽골 등)로 이주했다. 중국 출처의 자료는 보통 소그드인을 능숙한 무역업자, 번역가, 관리로 묘사했다. 그들은 터키인과 위구르인에게 그들과 접촉하는 다른 민족과 함께 채택할 수 있는 행동을 조언했다. 최근 발견된 문서에 따르면 소그디아나의 이민자는 중국 궁정에서 군관軍官이나 민간 관리로서 중요한 직책을 맡았을 뿐만 아니라 일반적인 업무에도 종사했음이 증명되었다.

지난 20년간 중국 고고학자들은 6세기 중국 북부로 이주한 것으로 유력하게 보이는 소그드인의 무덤을 발굴했다. 중국어로 쓰인 서사시 그리고 가끔 소그디아나 언어로 쓰인 서사시를 근거로, 중국 북부에서 불법적으로 발굴된 공공이나 개인 소장품 중 수수께끼 같은 장례식 기념품을 이

부류에 포함하는 것이 허용되었다. 전문가들은 이런 발굴품을 '시노sino-소그디아나'의 대표적 예술품으로 설명하기 시작했다. 그 장례 기념물은 모양과 용도에도 불구하고 중국의 문화 환경에 온전히 속하지 않는 장식적인 요소를 보여준다. 학자들은 오랫동안 잊혀 왔으나 중요한 중앙아시아의 문명을 더 잘 이해하기 위해 6세기 시노-소그디아나의 장례 기념물을 모국 소그디아나의 고고학 유적지에서 출토된 유골단지, 조각품 특히 그림과 대조해 보았다.

이에 연구자는 소그디아인의 지역 문화 기여도에 주의를 환기하기 위해 중국 출처의 자료와 아프라시아브 벽화를 통해 보고된 소그디아나와 다른 지역, 후기 고대·중세 유라시아 왕국(5~8세기) 간의 관계에 초점을 맞추고자 한다.

사산조페르시아의 직물 문양

사산조페르시아의 직물 패턴

이슬람 작가들은 보통 사산 왕조의 통치(224년~651년) 시기를 이슬람 이전 시대인 페르시아의 '황금시대'라고 지칭했고, 그 시대와 관련한 지대한 관심이 그들의 작품 가운데 나타나 있다. 하지만 이론의 여지도 없이 사산 왕조의 예술품으로 볼 수 있는 것이 아주 많지는 않다는 점에 주목할 필요가 있다. 특히 페르시아와 그레코로만, 인도, 중국 등 중앙아시아 국가와 접촉했던 과거 다른 문명국에 비하면 이슬람 이전 시대 이란 예술 작품의 산출 규모가 그리 큰 것은 아니었다. 사산의 궁정에서 활동하는 예술가의 산물로 볼 수 있는 표본으로 약 40개의 마애부조Rock Reliefs 그리고 극소수의 금속물품이나 기타 다른 사치품이 있는 정도이며, 더디게나마 현재 조사가 계속되고 있는 고고학적 유적지 또한 극소수이다. 지난

30년 동안 학자들은 주로 고화폐학numismatics이나 인장학sphragistics과 같은 특정 분야에 집중적인 노력을 기울였다. 그런 경우 중기의 페르시아어로 된 비문(또는 명문) 때문에 예술품의 속성과 이해도가 강화될 수 있다. 하지만 사용된 서체는 아랍의 침략과 페르시아 사회의 이슬람화 이후 구 사산 제국의 영토에서 매우 오랫동안 지속되어 오고 있다.

사산 예술Sasanian Art에 나타내는 많은 편견은 여전히 이슬람 이전 시대의 페르시아에 관한 많은 출판물에서 나타난다. 그런 관점에서 보면 크게 문제가 되는 대표적 연구 분야는 직물 예술이다. 이슬람과 중국 등 고전적 출처의 자료는 사산의 직물을 매우 귀중한 상품으로 칭송하지만, 그점을 구체적으로 설명하는 경우는 없다. 대부분 '사산의 직물 예술에 대한 연구'는 원래 그와 같은 출처와 타크에 보스탄Taq-i Bustan의 대규모 석실grotto의 돌을새김과 관련한 조사에 그 기반을 두고 있다. 이는 매우 흥미 있는 연구이다. 하지만 너무 많은 외부에서 미치는 영향이 제시되는 연구이기 때문에 연구되고 있는 직물 예술품은 페르시아 궁정 예술의 전형적인 표본으로 간주될 수 없다. 타크에 보스탄 인물의 의복에서 관찰된 일부 패턴은 금속공예품에서, 무엇보다도 사산 후기 시대의 치장벽토stuccoes에서 나타난 장식품을 복제한 것이다. 하지만 조각된 장식 패턴과 옷의 패션은 모두 일종의 이국적인 느낌을 반영하고 있다. 타크에 보스탄의 대규모 석실의 돌을새김은 매우 늦은 시기의 사산 작품이며, 이슬람 시대 이전의 페르시아 미술의 전 분야에서도 그와 유사한 작품을 찾아 볼 수 없다.

연주문

수수께끼 같은 연주문은 여전히 사산 미술 가운데서 큰 문제 중 하나다. 특히 직물 생산 분야에서 그렇다. 과거에는 이 도상적 양식은 무비판

적으로 사산의 미술에 속하는 것으로 여겨졌다. 그런 양식이 타크에 보스탄, 안티노에(이집트)의 장식 요소 그리고 의심할 여지도 없이 사산 후기까지 거슬러 올라가는 일부 치장벽토 가운데서 존재했기 때문이었다. 일부 고전적 출처에서 페르시아 직물 장식물을 로타Rota(라틴어로 바퀴, 즉 둥근 것)라고 부르는 것은 사실이다. 하지만 아직 그 부분의 더 상세한 설명은 나오지 않고 있다. 캐럴 브롬버그Carol Bromberg가 언급한 것처럼 이슬람 시대 이전의 페르시아에서 연주문이 생산되었던 것은 단지 사산의 건물을 장식하는 치장벽토에 사용하기 위한 것이었지, 직물에 사용하기 위한 것은 아니었다는 점을 확신할 수 있다.

반면에 연주문은 중앙아시아 민족, 특히 소그드인으로부터 매우 높이 평가되었다. 이미 6세기의 '시노-소그디아나' 기념물에서 연주문이 직물 모티프로서, 아니면 그보다 더 일반적인 장식물로서 매우 자주 나타나고 있다.

연주문으로 장식된 직물의 첫 번째 복원물이 북제 왕조(550년~577년)의 서현수徐顯秀 무덤의 장례화葬禮畵, Funerary Paintings의 일부가 되었던 것은 우연이 아니었다. 잘 알려진 것처럼 중국 북제 왕조는 소그디아나 이민자와 매우 긴밀한 관계를 맺고 있었다. 따라서 6세기 중국 북부에서 수입된 연주문으로 장식된 직물은 소그드인 주도로 도입되었을 개연성이 매우 높다. 그 후 얼마 지나지 않은 수대(581년~618년)에 이르러 그 당시 중국 황제는 하조何稠라는 소그디아나 출신 남자를 임명하여 유약을 바른 타일, 유리, 확인되지 않은 직물(일부 서면 출처에서 '페르시아의 것'으로 밝힌 것) 같은 다양한 이국적인 물건을 생산하게 하였다. 아쉽게도 중국 출처의 자료는 '페르시아 직물'에 있는 장식 문양을 자세히 설명하지 않고 있다. 중국이 소그드인을 임명하여 페르시아의 사치품을 생산하게 한 것은 특이한 일이다. 필시 소그드인은 중국에서 직접 그들 자신의 직물을 수입했거나 생산

했을 것이다. 의심할 여지도 없이 그들은 가치를 높이기 위해 그 직물을
페르시아 직물로 제시했을 것이다. 중국인은 그 직물로 장식된 옷을 입지
않았지만, 외교를 위한 예물로 사용했을 것임에 틀림없다.

연주문의 정확한 기원을 확인하는 것은 매우 어려운 일이다. 하지만 소
그드인이 그런 종류의 디자인을 매우 높이 평가한 것은 꽤 분명해 보인
다. 필시 매우 넓은 지역, 사실상 유라시아 전 대륙뿐 아니라 콥트 이집
트, 심지어 그 너머 지역에 이르기까지 이 모티프가 확산되었던 사실 때
문이었을 것이다. 7세기 이후 연주문은 고급 비잔틴 의복의 주된 디자인
이 되었다.

센무르브 모티프

이란 직물에서 가장 인기 있는 장식 모티프 중 '센무르브Senmurv'는 다른
것과 구별되는 모티프이다. 개의 머리, 사자의 발 그리고 학자들이 전형적
인 사산의 것이라고 생각했던 공작의 꼬리에다 날개가 달린 '복합적 생물
모티프'이다. 시몬 크리스토포레티Simone Cristoforetti는 이슬람 시대의 매우
흥미로운 텍스트를 연구했는데, 그 텍스트는 과학 문헌에서 흔히 센무르
브라고 부르는 복합 동물의 다른 식별 결과를 제시하고 있다. 사실 이 복
합 생물은 파라Xwarrah가 표출된 것 즉 고대 이란 문화에 뿌리를 둔 매우 중
요한 개념인 '영광' 또는 '카리스마'를 의미하는 것으로 이해되어야 한다.
그 개념은 주권자가 통치하는 데, 영웅들이 적을 이기는 데 필수적인 것이
었다.

중기 페르시아의 텍스트 '파파그의 아들 아르다시르의 행위Karnamag i
Ardashir i Papagan'를 보면, 최초의 사산 왕은 논란의 여지가 매우 많은 생물
의 형태로 그를 따라다니고 있었던 '표출된 파라'와 관련이 있었던 것이
분명하다. 실제로는 그런 사실을 설명하는 모든 중세 페르시아 필사본(이

슬람 시대에 쓰임)은 부스러진 형태로 존재하기 때문에 그런 점은 단정적으로 말할 수 없다[VII. 11-24].

그와 똑같은 경우를 최초 사산 왕조의 왕 아르다시르의 재판에 관한 것으로 파르시어Farsi(현대 페르시아어)로 쓰인 피르두시의 '샤나메Shahnameh(10세기 후기~11세기 초)'에서 찾아볼 수 있다. 학자들은 아르다시르 왕을 뒤따르는 파라를 숫양으로 기술하는 내용을 찾을 수 있을 것으로 기대했다. 하지만 피르두시가 항상 문제가 매우 많은 단어인 고름Ghorm을 사용했기 때문에 기대한 대로 되지는 않았다.

고름이 어떻게 생겼는지 알아내는 것은 쉬운 일이 아니다. 파르시어로 고름은 실제로 '수컷 산염소'를 의미할 수 있지만, 일부 페르시아의 서면 출처를 예로 들어 영국 도서관에 소장되어 있는 유일한 '샤나메 사본[Ms. C. III 24]'에서는 복합 생물로 묘사되어 있다. 그 텍스트에서 고름은 아르다시르 왕을 뒤따르고 있는 '영광을 대표하는 생물'로 분명하게 묘사되어 있다. 그 생물에게는 '시무르의 날개, 공작의 꼬리, 라흐시[Rakhsh, 페르시아 신화에서 주요 영웅인 루스탐(Rustam)의 말]의 머리와 발굽'이 있었다. 게다가 무굴 인도에서 쓰인 한 페르시아 텍스트Kitab-i mustatab-i Buhayra에서는 아르다시르 왕을 따르는 그 생물을 'Ghorm-i Ziyan' 즉 '나는 개'로 묘사하고 있다.

다른 중기 페르시아와 아베스탄 출처의 자료는 파라의 추상적 개념을 구체적인 형태로 제안하는 데 매우 유용할 수 있다. 실제로 파라는 미르 야스트Mihr Yasht([10.27], Wizidagiha i Zadspram [5], 덴카르트(Denkard)[7.2.7])에서 불로 나타날 수 있다. 이마Yima의 신화[Yt 19.30-34]에서 'Vareghna'는 카르나마그Karnamag의 숫양으로 묘사되어 있다(하지만 위에서 언급한 설명은 정확한 것이 아닐 수 있음). 덴카르트[816.13]와 팔라비 리바야트Pahlavi Rivayat[22.10]에서는 날아다니는 수수께끼 같은 생물로 묘사되어 있다. 문제가 되는 카르나마그의 경우와 같이 덴카르트와 팔라비 리바야트에서 '표출된 파라'를 '나는 생물'

로 묘사한 그 단어가 부서진 형태로 쓰여 있었다. 따라서 전문 문헌학자들은 그 단어를 다른 방식으로 재구성하기를 제안했다. 한 가설에 따르면, 그 단어는 문자적으로는 '바다 용'을 의미하는 또 다른 복합 생물을 가리키는 탄닌Tannin으로 옮길 수 있다. 교정된 이 단어는 '환상적인 생물'을 가리킬 수 있으며, 많은 비유적, 상징적 문제의 해결책을 분명하게 제시한다. 또한 이 단어에 따라 다음에서 논의할 소그디아나 예술 간 하나의 정확한 평행 관계가 형성된다.

소위 센무르브는 사실상 비유 예술Figurative Arts에서 표출된 파라를 가리킨다. 이란 신화의 '마법의 새'에 관한 잘못된 식별은 재고되어야 한다. 따라서 '의사疑似-센무르브Pseudo-Senmurv'라는 이름은 이슬람 시대 이전의 예술에서 복합적인 생명체를 가리킬 때 선호되어야 한다. 진짜 센무르브는 항상 거대한 새로 묘사되고 표현되어 왔으며, 특히 몽골 시대 이후의 이슬람 서적의 삽화에서 새로 묘사되었다.

많은 박물관에서 '의사-센무르브'로 장식된 미술품을 수집물 가운데 소

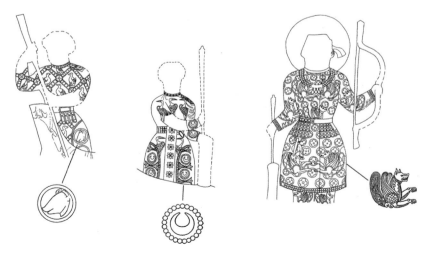

그림 1. 사산조 후기 텍스타일 문양의 의사-센무르브, 타크에 보스탄(이란, 케르만샤)

장하고 있다. 과거에는 이들 미술품은 무비판적으로 '사산 페르시아'의 것으로 여겨졌다. 그러나 그 물품 중 어느 것도 통제 하의 발굴로 출토된 것이 아니다. 또한 아마도 후기의 사산이나 중앙아시아 또는 비잔틴에서 산출된 것이 아닐까 하는 의견을 배제할 수 없다. 사실은 진짜 사산의 것으로 간주될 수 있는 의사-센무르브는 거의 없다. 의사-센무르브의 예는 타크에 보스탄의 더 큰 석굴에 있는 사산 후기 마애 부조상에서 두 번 나타난다. 멧돼지 사냥 장면 중 거대한 궁수의 옷에서 또는 석실의 뒤쪽에 있는 말 기수의 다리를 덮고 있는 직물에도 나타나 있다(그림 1). 그러나 타크에 보스탄은 사산 산출물을 대표하는 것으로 간주되면 안 되는 문제성 기념물이다.

개의 얼굴과 공작의 꼬리가 있고 날개가 달린 것으로 표현된 생물은 7세기 아프가니스탄 남동부 훈족의 동전 위에 있는 팔레비어로 된 명문 '파라'와 더불어 부가 각인으로 나타나기 시작했다.

얼마 후 동일한 명구名句체의 부가 각인이 일부 소그디아나의 동전에서

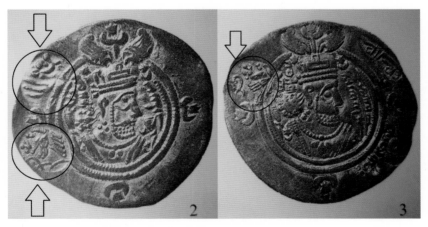

그림 2. 7세기 소그드 은화에 새겨진 부가 각인

도 발견되었다(그림 2). 그 경우 사용된 부가 각인은 소그디아나어로 파라였는데, '파른farn'으로 음독되는 명문이었다. 소그디아나 예술에서 추가 정보를 찾을 수 있었다. 하지만 화폐 연구에 따른 증거는 이슬람의 서면 출처를 통해 추론되었던 것을 강력하게 지지한다.

소그드인의 판지켄트 벽화

판지켄트의 벽화는 종교적 장면이나 부유한 소그드인의 집에서 실제로 있었을 개연성이 매우 높은 연회나 접대 장면을 재현한 것들이다. 신神과 중요한 사람은 매우 흔하게 '그들 앞에서 날고 있는 리본으로 장식한 하나의 복합적 생물'과 함께 나타난다. 그런 생물은 신의 보호 또는 신의 영광을 찬송하는 행위가 비유적으로 표현된 것으로 봐야 한다는 의견이 설득력 있게 주장되었다. 소그디아나 회화의 생물과 소그디아나의 '명구체의 부가 각인'에 있는 생물 사이에 매우 분명한 하나의 유사점이 있는지를 추적해 보았는데, 이들 생물은 그 밖의 다른 어떤 것이 아니라, 바로 파라로 봐야 한다는 견해를 확립하기 위함이었다.

판지켄트(VI구역 41호실)에 있는 소위 '블루홀'의 그림Painted Program은 아마도 가장 널리 알려진 소그디아나 예술의 사례일 것이다. 그 명칭은 루스탐의 이야기에서 나타나는 장면과 잘 보존되어 최근 에르미타주 박물관 Hermitage Museum의 유능한 직원의 주도로 복원된 부분의 배경에 사용된 라피스 라줄리Lapis Lazuli색에서 유래한 것이었다. 그림에서 영웅 루스탐을 여러 번 알아볼 수 있는데, 그의 표범 의복과 그의 붉은 말 라흐시 때문이다. 일부 학자는 그의 앞에서 날고 있는 리본으로 장식된 생물을 서사시 샤나메에서 루스탐과 그의 가족의 보호자로 묘사되고 있는 센무르브의 표상으로 보았다. 하지만 리본으로 장식된 나는 생물은 파른Farn(영광)의 상징일 가능성이 더 많으며, 아니면 루스탐의 개인적인 파른의 상징일

수도 있다. 날고 있는 생물이 그림에서 여러 차례 반복적으로 나타나서 그럴 가능성을 보여 주고 있기 때문이다. 루스탐은 블루홀의 단지 한 부분에서만 활을 가지고 다른 말 탄 자와 싸우고 있는 것으로 묘사되고 있다. 그 말 탄 자의 형태는 잘 보존되지 않았다. 하지만 그의 불타는 어깨는 그 말 탄 자가 매우 중요한 적임을 알려 준다.

파른이 날개 달린 복합 생물의 모습으로 루스탐 앞에 나타나 있을 뿐아니라, 영웅 루스탐 뒤에는 흰 올빼미처럼 보이는 새도 있다(그림 3). 필시 그것은 결투를 관찰하고, 아마도 특별히 위험한 시련 가운데서 루스탐을 보호하는 셴무르브가 표출된 것으로 보인다. 그것은 활을 가지고 싸우고 있는 루스탐을 보여주는 유일한 장면이다. 그림의 그 부분에서 그런 명문이 나타나 있지는 않지만, 샤나메에서의 이스판드야르Isfandyar와 루스탐의 결투 장면 묘사와 어느 정도 일치한다. 에르미타주 박물관 복원자들의 블루홀의 단편적인 부분 작업의 결과는 방금 설명된 장면이 나오는 부분에서 멀지 않은 곳에 있는 또 다른 거대한 크기의 노란색 새가 있다는 것을 보여주었다. 그것은 십중팔구 또 다른 '셴무르브가 표현된 것'일지도 모른다. 이런 점 때문에 루스탐의 마법 보호자가 블루홀의 장면에 두 번 (또는 그 이상으로) 등장했을 가능성이 배재될 수 없다. 그르넷F. Grenet은 판지

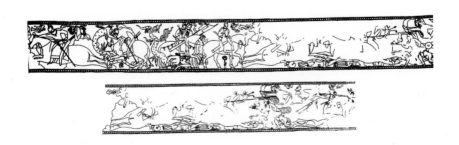

그림 3. '블루홀'의 세부, 판지켄트 6구역 41실

켄트에서 루스탐 뒤의 '올빼미처럼 보이는 흰 새'를 밤까지 계속되는 매우 긴 전투를 가리키는 것으로 보는 견해를 제시했다. 이슬람 도서의 삽화와 비교해 보면 올빼미는 더 유력한 센무르브의 후보로 제시될 수는 있지만, 그것은 단지 하나의 가능성일 뿐이다. 페르시아어로 된 이슬람 서적의 삽화로 제시되는 평행점(유사점) 때문에 소그디아나 벽화와 관련해 사용될 수 있는 중요한 하나의 '비교 용어'가 형성된다.

이슬람 서적의 삽화에 나오는 센무르브가 고대 지역 미술 전통의 마지막 전형적인 사례일 가능성이 매우 많은 듯하며, 이슬람 이전 시대의 '표본이 되는 고대 지역의 미술 전통'은 바로 판지켄트의 소그디아나의 그림에서만 계속 존속하게 되었다.

본 연구에서 수집된 모든 단서는 타크에 보스탄의 '마애부조'에서 파라를 상징하는 복합적 생물이 매우 늦은 사산 후기의 중앙아시아에서 채택되었으며, 순수한 페르시아의 창작품이 아니었음을 강력히 시사한다. 그런 이유로 페르시아-소그디아나 관계에 관한 많은 점이 중앙아시아 예술가들이 창안했으며 아마도 사산 지역은 물론이고 고대 세계 전역으로 내보냈을 새로운 요소를 고려하여 재검토되어야 한다.

인도의 힌두교 도상

소그디아 상인에게 미친 힌두교 영향

소그디아나 상인이 인도를 통행한 흔적이 파키스탄 북부 산악 지역에서 발견되었다. 돌 비문과 낙서는 의심할 여지도 없이 5세기에서 8세기 사이에 소그디아나의 상인이 중앙아시아와 인도 대륙을 연결하는 산길을 따라 활동했다는 것을 증명한다. 중앙아시아 사람들이 고대 인도에 거주했다는 사실을 알려주는 예술 작품은 그리 많지 않다. 5세기 후반의 아

잔타Ajanta와 바그Bagh의 불교 회화에서 박트리아인과 소그드인처럼 옷을 차려입은 사람들의 모습을 찾아 볼 수 있다. 반면에 인도가 다른 나라의 예술을 차용한 사실을 알려 주는 사례는 소그디아나 예술에 많이 나타나 있다.

보리스 마르샥Boris Marshak이 지적했듯이, 소그드인은 인도를 어떤 이국적 정서와 이상한 생명체의 출처인 일종의 마법의 땅으로 여겼다. 그 점은 특히 마하바라타Mahabharata 또는 판차탄트라Panchatantra 이야기에 나온 장면을 보여 주고 있는 판지켄트 지역 소그드인의 그림에서 분명히 나타나 있다. 그런 관점으로 보면, 소그디아나는 인도를 그리스나 로마, 심지어 중국의 작가들과 마찬가지로 이상화했다. 현대 서구 사회에서 아시아대륙에 나타내는 많은 편견이 여전히 잔존해 있을 정도로 그러했다. 인도의 도상이 적용되었던 사례가 있다. 소그디아나의 예술가는 브라만(인도의 사제)을 대표하는 '현명한 노인'이나 시바의 신을 묘사한 '악마들의 왕'과 같은 몇몇 인물을 그들의 예술 작품을 통해 보여 주고 있다.

이슬람 이전 소그디아나의 주 종교는 지역적 형태의 조로아스터교였다. 어떤 이유에서였는지는 온전히 명확하지 않지만, 인도의 종교적 도상은 적어도 기원 6세기 이후 소그디아나 예술가에게 영감을 주는 역할을 했다. 학자들은 소그드인이 인도 종교의 도상을 선호하고, 6세기 이후 메소포타미아 또는 헬레니즘 모델을 포기하기 시작했던 이유를 여전히 논의하고 있다. 둔황의 동굴에서 나온 소그디아나 불교 문헌(VJ 908-922 amd P 8, 41-42) 가운데 도상학적 관점에서 보면 인도와 소그디아나의 신들 사이에서 서로 평행하고 있는 유사점과 관련한 매우 흥미로운 정보가 보존되어 있었다. 이들 문헌에 따르면, 웨스파카르Weshparkar(조로아스터교의 바람의 신)는 시바Shiva와 아드바흐Adhbagh(아후라마즈다Ahura Mazda신의 지역 명칭)는 인드라Indra와 주르반Zurvan(조로아스터교의 시간의 신)은 브라마Brahma와 연관되어 있

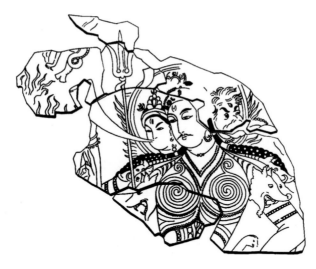

그림 4. "Weshparkar"를 묘사한 8세기의 소그드 그림, 판지켄트(12구역 1실)

다. 8세기 판지켄트(구역XII 1호실)의 독특한 한 점의 그림은 다리에 '웨스파카르' 라는 명문이 새겨져 있고 3개의 머리와 4개의 팔을 가진 신 시바를 보여준다(그림 4). 따라서 둔황의 동굴에서 출토된 문헌에 있는 소그드인의 신에 관한 설명은 상당히 정확한 것으로 간주되어야 한다.

메소포타미아의 문화적 요소는 이슬람 이전 시대의 중앙아시아와 페르시아에서 항상 인기가 매우 많았다. 이슬람 이전 '소그디아나의 판테온(만신전)'의 주요 여신은 고대 메소포타미아 문화에 뿌리를 둔 나나Nana였다. 정확히 나나가 중앙아시아에 어떻게, 언제 도입되었는지는 분명하지 않다. 한층 더 수수께끼 같은 점은 소그디아나의 예술가들이 다른 인도의 신과 똑같이 나나를 네 개의 손을 가진 신으로 나타내기로 했던 결정이다. 나나와 그녀의 남편 나부Nabu는 메소포타미아 종교에서 부부 신이었다. 소그드인은 메소포타미아에서 이 '아이콘(상, 초상)'을 채택하고 지역의 문화 환경에 적합하게 적응시켰다. 사실 티시Tish(조로아스터교의 비의 신)는 나

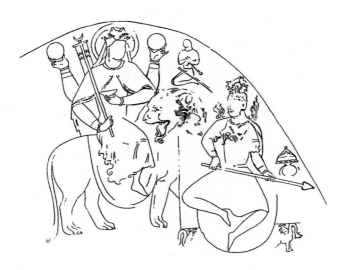

그림 5. 나나와 티쉬트리아를 묘사한 8세기 소그드 그림, 판지켄트(15구역 12실)

부 신의 형상에 겹쳐 있었고, 때로는 티시 역시 네 팔을 가진 신으로 나타 났으며 용 위에 앉아 있기도 했다. 또한 무슈슈Mushhushshu로 불리는 용 은 나부 신을 상징하는 동물이었는데, 6세기 이후에 소그디아나의 예술 가들이 인도의 마카라Makara 신으로 변모시켰다. 6세기에서 8세기 사이에 소그디아나의 예술가들은 인도인이 구축한 모델을 바탕으로 순수한 이란 의 신(즉 조로아스터교의 신)을 만들어 냈을 뿐 아니라, 메소포타미아의 나나와 나부, 티시신도 그렇게 했다(그림 5).

　오로지 중앙아시아 특히 소그디아나에서 인도 예술과 문화의 도입만 불교의 확산과 관련이 있는 것으로 볼 수 없다. 사실 불교는 소그디아나 에서 결코 인기 있는 종교가 아니었고, 한동안 다르마Dharma의 추종자는 박해를 받기도 했다. 많은 소그드인은 소위 실크로드를 따라 있는 식민지 와 중국에서 불교를 채택했다. 그런 이유로 소그디아나의 예술가들은 힌 두교의 종교적 도상을 바탕으로 인도적 요소를 채택했다고 보는 것이 보

다 더 실제적인 설명이라고 할 수 있다. 언급된 문제점과 관련한 연구는 여전히 계속되고 있고, 오직 미래의 연구 조사만 이슬람 이전 시대의 많은 수수께끼 같은 소그드인의 '종교 예술'을 더 분명히 이해하게 해 줄 것이다.

중국 거주 소그드인의 석장구 미술

시노-소그디아나의 장례문화와 예술

중국 출처의 문헌 자료에는 현대 중국의 여러 지방 특히 신강, 감숙, 영하, 내몽고, 섬서, 산서에 정착한 소그디아나 이민자에 관한 중요한 정보가 기록되어 있다. 북조와 남조, 수나라와 당나라(6~8세기) 시기에 소그드인이 무역을 통제했으며 어떤 경우에는 중국 궁전에서 수요가 많았던 사치품의 생산을 통제하기도 하였다. 고고학에 따라 왕조의 연대기에 기록된 내용이 부분적으로 확인되었다.

지난 20년 동안 중국 고고학자들은 유력한 소그디아나 이민자의 장례 기념품을 발굴했다. 발굴품은 6세기에서 7세기까지 거슬러 올라가는 것들이었는데, 그 가운데 돌로 된 의자나 집 모양의 석관石棺이 포함되어 있었다. 학자들은 그들 유물을 지칭하기 위해 '시노-소그디아나'라는 용어를 사용하기 시작했다. 대부분의 경우 그런 장례 기념 유물은 중앙아시아 예술과 문화에 뿌리를 둔 장면이나 장식적 요소로 장식되어 있었다. 하지만 중국어나 심지어 2개 국어(중국어와 소그디아나어)로 된 비문을 통해 묘주는 중앙아시아 출신의 외국인임을 확인할 수 있었다. 최근의 시노-소그디아나 예술 연구는 중국 고고학의 주요 업적 중 하나가 되었고, 매년 공공·개인 소장품 가운데 새로운 시노-소그디아나 장례 기념품의 전체 또는 일부분이 등장한다. 안타깝게도 현대의 중국 북부 지역에서 도굴자의 활동으

로 표본이 될 만한 시노-소그디아나 예술품이 골동품 시장에서 팔리는 일이 있었다.

시노-소그디아나 예술 연구는 유력한 소그디아나의 이민자는 가능한 한 중국화 되기를 많이 원했다는 것을 보여 주었다. 그들의 무덤과 기념품 중에는 6~7세기 북부 중국의 장례 습관이 반영되어 있었다. 그러면서도 소그디아나 종교의 많은 특색도 보존하고 있었다. 소그드인 모국의 장례 기념품(유골단지들)과 시노-소그디아나의 장례 기념품 표본은 조로아스터교의 문예 작품에 비견될 만한 흥미로운 종교적 장면을 보존하고 있었다. 중세 페르시아 문헌은 지하세계로 가는 것을 선한 신자에게는 매우 넓고 편안한 친바트Chinvat 다리를 건너는 것으로 묘사했다. 하지만 그 다리는 죄인에게는 칼날처럼 날카롭게 된다. 학자들은 '사군묘 석관'(579년)의 벽에서 친바트 다리를 건너는 모습을 보여주는 장면을 확인했다. 그 석관은 타슈켄트 역사박물관 소장 정식 발굴되지 않은 소그드 납골기 단편과 유사점이 있다는 것이었다(그림 6). 이는 사산의 예술에서는 관찰될 수 없는 사례였다.

중국에 정착한 많은 소그디아나 이민자는 불교를 채택했다. 이 역시 중국과 소그디아나 출처의 문헌 자료로 확인되었다. 최근에 발견된 시노-소그디아나 이중언어 비문은 그 묘주가 불교 개종자였음을 분명하게 증명해 주었다. 아쉽게도 무덤의 나머지 부분은 복구되지 못했는데, 중국 북

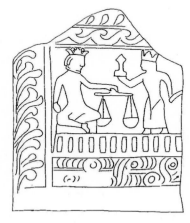

그림 6. 정식 발굴되지 않은 소그드 납골기 단편, 타슈켄트 역사박물관

부에서 이런 종류의 유적이 끊임없이 약탈되어 왔기 때문이다. 무덤의 장식물 연구는 독특한 불교인의 시노-소그드인의 무덤 이해에 빛을 던져주었다.

소그드의 예술가들이 한국인과도 교류했을까?

소그디아나의 이민자와 중국 궁정 사이의 경색된 관계에도 불구하고, 문헌 출처에 따르면 평화롭고 우호적인 상황을 다시 회복하려는 노력이 기울어지지 않은 것으로 나타난다. 중국인은 소그드인이 신뢰하기 어렵고, 충실한 신하가 아니라고 비난했다. 하지만 소그드인은 중국에 복종적인 태도를 기꺼이 나타내 보임으로써 왕실에서 중요한 직책을 맡았다. 그들은 그들의 무역 활동을 가능한 한 활발히 유지하기 위해 그렇게 한 것이다. 소그디아나 공국(또는 도시국가)은 효과적인 튀르키에의 종주권보다 중앙아시아를 향한 중국의 명목상 통제를 더 선호했다. 하지만 아랍인이 7세기 말에서 8세기 초 사이에 중앙아시아를 침공했을 때 소그드인은 중국이 그들을 방어하는 데는 그다지 관심이 없다는 것을 깨달았다. 사실 중국인은 단지 751년에만 카자흐스탄 남동부의 유명한 탈라스 전투에서 아랍인을 대항해 직접 싸웠다. 그 순간부터 계속해서 중국에 있는 소그드인과 그들 모국의 힘은 마침내 13세기에 몽골인이 이르게 될 때까지 점차 쇠퇴했다.

탈라스 전투에서 당의 군사를 이끌었던 장군은 고선지高仙芝였는데 일부 출처에 따르면 그는 한국인이었다고 한다. 소그드는 한국의 왕실과도 접촉했다. 한국이 소그드의 상품을 수입한 흔적이 있는데 일본에서도 그런 흔적을 찾아볼 수 있다. 동대사東大寺에 있는 정창원正倉院은 보물로 가득 차 있다. 많은 경우 그 보물은 중국의 소그드 본국이나 중국에 있는 소그드인 거주지로부터 수입한 것일 가능성이 있다. 그 당시 유라시아에는

소그드 상인이 이를 수 없는 곳이 없었다.

학자들은 아프라시아브의 그림에서 두 명의 고구려 사절을 확인했는데 새 깃털 조우관 때문이었다(그림 7). 한국인이 그 그림 가운데 있기는 하지만 한국 사람들이 실제로 사마르칸트를 방문했다는 의미는 아니다. 그것은 단지 소그드의 화가가 당시 전 세계의 많은 공공·개인 소장품 중 일부분이었던 중국에 수입된 실크 두루마리에서 모방한 것일 수 있다. 어떤 경우든 분명한 것은 소그드의 예술가들이 한국의 왕국을 알고 있었고 아마도 그들과 무역 관계를 맺었을 것이라는 점이다. 경주국립박물관에 보관된 하나의 석조 조각은 통일신라시대(676년~933년)까지 거슬러 올라가는 것인데, 아마도 중앙아시아의 직물에서 영감을 받았을 장식적 요소를 보여주고 있다. 이들 석조 조각은 8세기 소그드의 직물 장식품과 매우 유사한 연주문과 동물 모티프를 포함하고 있다.

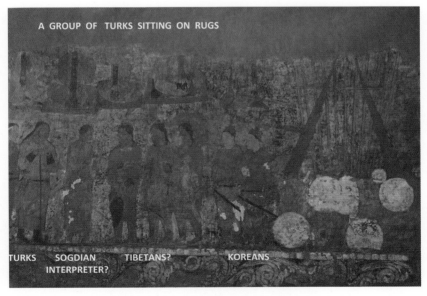

그림 7. 고구려 사절들, 사절단의 홀 서벽 세부, 아프라시아브(사마르칸트)

비잔틴 미술

소그드인 예술에 내포한 비잔틴 요소

콘스탄티노플에 소재한 소그드 외교사절단의 활동은 일찍이 6세기에 시작되었다. 첫 번째 칸국의 튀르키예인이 중앙아시아의 대부분을 통제했을 때였다. 테오필락트 시모카타Theophylact Symocatta와 근위병 메난데르Menander the Guardsman는 '비잔틴-소그디아나' 관계의 정보를 보존한 가장 중요한 저자이다. 흥미로운 점은 돌궐-소그디아나 대사가 콘스탄티노플에 도착했을 때 비잔틴의 직조업자가 비단 제조 기술을 알고 있었을 뿐 아니라, 소그드인이 후기 고대 유라시아 지역 어디든지 수출했던 문양을 재현할 수 있다는 사실을 알고 놀라워했다는 사실이다. 사실 위에서 살펴본 바와 같이 소위 '연주문' 디자인은 비잔틴 직조 예술에서 매우 인기 있는 디자인 중 하나가 되었다.

미크트리체프T. Mktrichev와 네이마르크A. Naymark가 주장했듯이 소그드인은 심지어 회랑 아래에 있는 기독교 성인이나 이교도 신의 초상으로 장

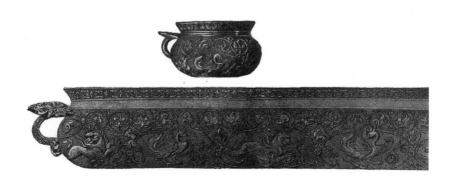

그림 8. 9세기 비잔틴 은잔의 봉황

식된 비잔틴의 상아나 은으로 된 장식함을 수입했고, 이들 인물상을 자신의 신으로 삼은 다음 그 신을 테라코타 유골함 위에 재현했다. 심지어 유골함의 크기를 비잔틴의 은색 관에 맞추어 정했던 것 같다. 아마도 소그드인은 그런 종류의 물품(상아, 은색 선박, 직물)을 수입했을 뿐만 아니라 그 물품을 수출하거나 비잔틴제국으로 보내는 것을 선호했을 것이다. 이른바 '실크로드'를 따라 행해졌던 콘스탄티노플과 소그디아나 사이의 사치품 거래는 아랍의 침공과 중앙아시아의 이슬람화 이후에도 계속되었다. 이와 같은 현상은 9세기에서 10세기 사이의 비잔틴의 사치품에 봉황과 같은 전형적인 중국의 모티프가 존재하게 된 이유를 설명할 수 있게 해 주었다(그림 8).

네이마르크의 가설

다른 비잔틴 요소는 7세기의 소그디아나 예술에서 볼 수 있다. 네이마르크Naymark는 아쉽게도 아직 출판되지 않은 상태에 있는 소그드의 유골함 연구에서 동일한 모양의 장례 물품은 원래 콘스탄티노플에서 수입한 값비싼 장식함을 모델로 삼은 것이라고 했다. 더 나아가 아치 아래의 성인상들과 5세기에 콘스탄티노플에서 다시 유행하기 시작한 고대의 이교 신이 소그디아나의 지역 신으로 대체되었다. 네이마르크는 아치 아래 소그드의 신과 관련해 새롭게 알게 된 몇 부면을 제시했다. 그의 설명에 따르면 애드바흐Adbagh 신은 수염을 기르고 적어도 한 개의 유골함 위에 있다. 또한 그 신은 복제한 작은 코끼리가 위에 있는 한 척의 배를 손에 들고 있으며 동시에 허리띠에 숟가락을 꽂고 있다(그림 9). 이 세부적 설명은 매우 흥미롭다. 그의 설명이 맞다면 호탄 예술Khotanese Art과 평행하는 한 가지 유사점이 되기 때문이다. 사실 모드M. Mode는 7세기의 '나무로 만든 단단 윌릭Dandan Oilik의 서판Tablette'에 앉아 있는 이른바 '이란의 보살'의

그림 9. 정식 발굴되지 않은 소그드 납골기에 표현된 아치 아래 소그드 신들

오른편 상단 손에 있는 것을 숟가락으로 바꾸어 볼 것을 제안했다. 그런데 모드는 이 '이란의 보살'이 구체적으로 어떤 신인지는 말하지 않았다. 하지만 일반적으로 '양잠養蠶의 신'으로 불리는 이 신은 불교 이전의 호탄 종교에 뿌리를 두고 있다고 생각해 볼 수 있다. 호탄의 종교는 이란의 종교였을 개연성이 가장 많지만, 소그드인의 종교일 수도 있다. 따라서 네이마르크의 가설은 확증된 것으로 볼 수 있다. 돌퀼-소그디아나 대사는 카스피해와 코카서스의 북쪽 해안(비잔틴 사절단은 '사산왕조 페르시아'를 피하기 위해 이 길을 택했다)을 피해 코라스미안을 지나 콘스탄티노플에 도착했다. 하지만 이 외교적 활동이 '도상적 모티프'의 전달을 위한 주요 도관導管이 되었던 것은 아니었던 것 같다. 예상과 달리 중앙아시아에서 점점 더 많이 나타나기 시작한 모티프는 사산의 모티프였다. 소그드인과 초라스미안 Chorasmian의 명문이 우랄과 시베리아 남부에서 발견된 다수의 '사산' 물건 가운데서 확인되었다(현재 러시아 박물관에 보관되어 있다). 중앙아시아 지역의 무역망이 사산의 장식용 고급 금은기가 지리적으로 광범위하게 분포된 원

인으로 보이며 아마 중앙아시아 상
인이 그 무역을 어느 정도 통제했을
것이다. 마르샤크 자신은 그 점을 확
신했고 사실 애드바흐 테라코타 조
각상 가운데 앉아 있는 신의 자세는
사산의 대표적 관습, 특히 앉아 있는
사산 왕의 정면을 묘사하는 관습을
재현한 것일 수 있다고 했다(그림 10).

일부 고전적 요소가 콘스탄티노플
에서 소그드로 직접 전해졌을 수 있
다. 혹은 가능성이 더 큰 것은 사산

그림 10. 판지켄트에서 정식 발굴되지 않은
Adbagh 테라코타상

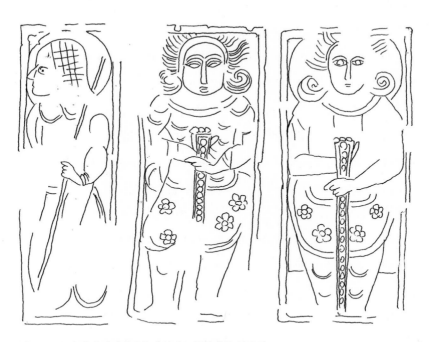

그림 11. 요르단 알-휴마이마의 초기 압바스 유적 출토 상아 판

왕조 시대의 이란에서 온 것일 수도 있다. 5~6세기에 페르시아에서 디오니소스가 장식된 은기가 여전히 생산되고 있었기 때문이다. 왕좌에 좌정해 있는 '사산의 왕'의 자세는 최근 '초기 압바스왕조의 유적지'가 있는 요르단 알-휴마이마Al-Humayma에서 발견된 상아 플라크Plaque에서 관찰되며 그런 물품이 기원한 곳은 소그디아나 또는 이란 동부라는 의견이 제시되었다(그림 11). 그런 식으로 중요한 사람을 나타내는 방법은 아랍인이 사산족을 제거했던 초기 이슬람 시대에도 소그드에서 더 오랜 기간 존속해 왔다.

아프라시아브 그림의 진정한 의미

중국 당나라의 기록 문서에는 아프라시아브의 그림에 반영되어 있는 '아랍 정복 초기의 소그디아나의 상황'이 기록되어 있었다. 그러나 7세기 중반의 소그디아나의 그림은 한국인, 박트리아인, 티베트인 같은 이슬람 시대 이전의 소그디아나와 접촉했던 사람들을 보여주었다. '시노-소그디아나'의 장례 기념물에 재현된 장면을 보면, 기원 6세기에 소위 '이란의 훈족'이 소그디아나와 접촉한 사람 가운데 있었을 수 있다.

중국 출처의 자료에는 흉노족[키다라(Kidarites), 알콘 훈(Alkhons), 에프탈(Ephtalites), 네작 훈(Nezak) 등]에서 훈족이라고 불렸던 사람들에 관한 언급이 없다. 그것은 연대기상 기간에서 차이가 나기 때문으로 볼 수 있다. 사실 중국의 수나라와 당나라 시대에 튀르키예인이 스텝(대초원)의 주요 정치 세력으로서 훈족을 대체했고, 아프라시아브의 그림을 보면 튀르키예인이 소그디아나 왕의 '호위대원'으로 많이 등장한다. 아프라시아브의 그림에서 외국인이 이 소그디아나의 신민臣民으로는 나타나지 않는다. 하지만 지역의 통치자 바르후만 왕에게 경의를 표하는 외국인이 뚜렷하게 묘사

되어 있다. 이는 분명히 소그드인이 무역의 원활한 운영을 위해 주변 왕국과 좋은 이웃 관계를 유지해야 했음을 보여준다. 그런 사실 때문에 소그드인이 아프라시아브의 그림에서 진정한 의미로서 '세계의 중심'을 차지하고 있는 것으로 묘사될 수 밖에 없었다.

(번역: 차현술)

················ 마테오 콤파레티

참고문헌

Azarpay, G., "Some Iranian Iconographic Formulae in Sogdian Painting", *Iranica Antiqua*, 11, 1975.

Belenitskii, A. M. and Marshak B. I., "The Paintings of Sogdiana, in G. Azarpay", *Sogdian Painting. The Pictorial Epic in Oriental Art,* Berkeley-Los Angeles-London, 1981.

Bo, Bi. and Sims-Williams, N., "The Epitaph of a Buddhist Lady: A Newly Discovered Chinese- Sogdian Bilingual", *Journal of the American Oriental Society*, Vol. 140, No. 4, 2020.

Compareti, M., "The Sasanian and the Sogdian "Pearl Roundel" Design: Remarks on an Iranian Decorative Pattern", *The Study of Art History*, 6, 2004.

_____, "The So-Called Senmurv in Iranian Art: A Reconsideration of an Old Theory", in *Loquentes linguis. Linguistic and Oriental Studies in Honour of Fabrizio A. Pennacchietti*, eds. P. G. Borbone, A. Mengozzi, M. Tosco, Wiesbaden, 2006.

_____, "Some Examples of Central Asian Decorative Elements in Ajanta and Bagh Indian Paintings", *The Silk Road*, 12, 2014.

_____, "Assimilation and Adaptation of Foreign Elements in Late Sasanian Rock Reliefs at Taq-i Bustan", in *Sasanian Elements in Byzantine, Caucasian and Islamic Art and Culture,* ed. N. Asutay-Effenberger, F. Daim, Mainz, 2019.

De La Vaissière, É., *Sogdian Traders: A History,* Leiden-Boston, 2005.

Grenet, F., "L'art zoroastrien en Sogdiane: études d'iconographie funéraire", *Mesopotamia,* 21, 1986.

Harper, P. O., "Sasanian Silver Vessels: The Formation and Study of Early Museum Collection", in *Mesopotamia and Iran in the Parthian and Sasanian Periods. Rejection and Revival c. 238 BC-AD 642,* ed. J. Curtis, London, 2000.

Marshak, B. I., "Le programme iconographique des peintures de la "Salle des Ambassadeurs" à Afrasyab (Samarkand)", *Art Asiatiques*, 49, 1994.

_____, *Legends, Tales, and Fables in the Art of Sogdiana*, New York: Bibliotheca Persica Press, 2002.

Wertmann, P., *Sogdians in China. Archaeological and Art Historical Analyses of Tombs and Texts from the 3rd to the 10th century AD*, Darmstadt, 2015.

Yoshida, Y., review of Sims-Williams, N., *Sogdian and Other Iranian Inscriptions of the Upper Indus* I (Corpus Inscriptionum Iranicarum, part II, Vol. III/II), London, 1989, *Indo- Iranian Journal*, 36/3, 1993.

소그드의 여신 나나 도상의
형성과 변천 과정

소그드인과 여신 나나

중앙아시아의 소그디아나는 동방과 서방을 잇는 사통팔달 지역으로 문
화적인 용광로라고 부를 정도로 그리스·로마의 서방문화와 메소포타미

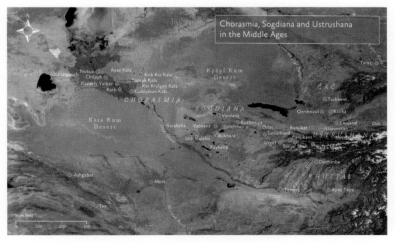

그림 1. 중앙아시아의 호라스미아, 소그디아나, 우스트루샤나

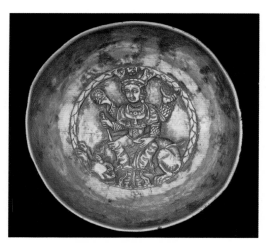

아 지역, 인도, 중국에 이르기까지 다양한 문화적인 요소가 복합되어 나타난다. 아랄해 남쪽의 호라스미아Chorasmia(현재 호레즘), 아무다리야와 시르다리야 양 강 사이의 소그디아나를 중심으로 도시국가 연맹체를 형성했던 소그드인은 무역에 종사하며 동서 교류의 중추적인 역할을 했다(그림 1).

그림 2. 사자 위에 앉은 네 개 팔의 나나 여신 은기, 673년 추정, 영국박물관
갑옷을 입고 네 손에 해와 달, 홀과 잔을 들고 사자의 등에 앉아 있는 나나가 장식된 은기이다.

그들은 동서무역의 주역으로 각 지역의 문화에 개방적인 태도를 유지하며 문화를 적극 수용했지만 그들만의 문화적 정체성도 지녔다.

6~8세기 소그디아나 지역을 거점으로 활동했던 소그드인 사이에서 널리 숭배되었던 여신은 나나Nana이다. 나나 여신은 주로 갑옷을 입고, 네 손에 해와 달, 홀과 잔을 들고 사자의 등에 자연스럽게 앉아 있는 형상으로 표현된다(그림 2, 그림 3). 머리에는 성벽 모양의 관을 쓰고 있는데, 이는 도시국가를 형성하고 있었던 소그드인의 정체성을 반영한 것이다.

소그드인은 사카 혹은 이란계 종족으로 알려져 있지만 기원후 1~2세기에 소그드문자를 개발하고 독자적인 언어를 사용하는 등 나름의 역사적 정체성을 지닌 종족이다. 하지만 종교와 예술 등 종교·문화적인 측면에서 인접한 국가였던 사산조페르시아가 미친 영향은 매우 강하다. 소그드인은 개방적인 종교관을 지녔기 때문에 마니교, 불교를 신봉하기도 했지만 그들의 근간을 형성한 종교는 조로아스터교이다. 현재 이란 지역에

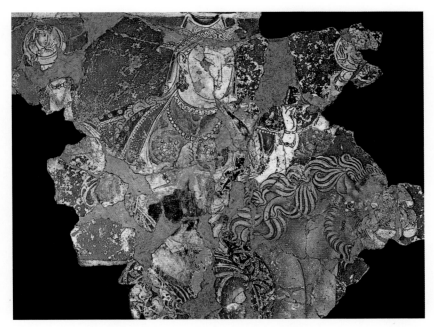

그림 3. 사자 위에 앉은 네 개 팔의 나나 여신, 8세기 추정, 타지키스탄 분지카트의 칼라이 카카하 1세 궁전, 서기 8~9세기, 우스트루샤나(Ustrushana)

푸른색 벽에 그려진 그림 속 사자 등에 앉아 있는 나나 여신. 갑옷을 입고 크라운 관을 쓴 나나 여신의 손에는 인물이 그려진 해와 달 등을 잡고 있다.

서 발생한 조로아스터교는 창조신 아후라 마즈다Ahura Masda를 중심으로 세상을 선과 악으로 나누어 이분법적으로 바라보며, 자연의 힘이나 현상을 인격화한 다양한 신이 조로아스터교의 판테온을 형성한다. 그런데 조로아스터교 성전인 아베스타Avesta에는 나나 여신이 언급되지 않아 본래 조로아스터교의 신격은 아니었던 것으로 추정된다. 그렇다면 나나 여신은 어디에 기원을 두고 있으며, 어떤 경로를 거쳐 소그드인의 숭배 대상이 되었을까. 또한 소그드 지역은 동서남북을 잇는 십자로상에 위치해 사산조페르시아뿐만 아니라 그리스·로마 문화를 비롯해 인도 등지의 다양한 문화가 혼합되어 발전했는데, 이 같은 문화적 변화 양상이 나나 여신

의 도상에 어떤 영향을 미쳤을까.

여신 나나에 관한 다양한 연구

나나 여신에 관한 연구는 상당한 성과가 축적되어 있다. 100여 년 동안 유럽, 이란, 중국, 일본의 학자들은 나나 여신의 기원과 도상 등에 다양한 관점에서 논의했다. 나나 여신은 기원전 4000~5000년 메소포타미아 문화권과 서아시아, 그리고 박트리아와 소그드 지역에 이르기까지 넓게 분포되어 있을 뿐 아니라 수천 년 동안 숭배되어 왔다. 따라서 그 기원을 명확히 밝힌다는 것은 쉽지 않다. 특히 소그드 지역 나나 여신의 도상은 6~8세기에 주로 보이는데, 문화적 용광로로 불리는 지역에서 표현된 도상답게 소그드의 지역문화, 서구와 근동, 인도의 도상적요소가 융합되어 나타난다.

본 연구에서는 소그드 여신의 도상적 특징이 어떤 형성 과정을 통해 이루어졌는지, 나나 여신의 역할이 무엇이었는지를 살펴보고자 한다. 연구의 시작 지점은 이제까지 연구한 모든 학자가 공통적으로 합의한 내용, 즉 나나가 메소포타미아에서 발생한 여신이라는 점에서 출발하고자 한다. 메소포타미아 지역에서 고대 문명의 발전 시기에 탄생한 여신이 기원후 7~8세기 중앙아시아의 소그디아나 지역에서 숭배되었다는 사실은 오랜 세월 여신의 속성과 형상이 수없이 변모했을 것이라는 사실을 짐작하게 한다. 따라서 본 연구에서는 먼저 나나 여신이 발생했을 때의 기본 속성과 신격을 알아본 후 나나 여신의 도상과 신앙의 변화 양상을 헬레니즘과 인도 문화 같은 외부 문화의 자극을 받으며 어떻게 변모해 갔는지 살펴보고자 한다. 특히 쿠샨왕조는 메소포타미아 지역의 나나 여신의 속성을 유지하면서도 소그드 나나 여신 도상의 기본요소가 형성되는 시기

로 주목해 보고자 한다. 이에 본 연구에서 나나 여신의 기원과 도상을 메소포타미아의 여신 인안나Inanna-이슈타르Ishtar 간 관계를 통해 살펴보고, 페르시아에서 숭배되었던 조로아스터교 여신 아나히타 혹은 그리스·로마 여신, 인도 여신 간 관련성도 고찰한다.

소그드 여신 나나의 기원

수메르의 여신 인안나와 셈족의 여신 이슈타르의 결합

소그드의 여신 나나는 수메르어인 설형문자(쐐기문자)로 나나야(✴▸◈▸◈▸𒊺)로 쓰며, Nanâ, Nanây, Nanaja, Nanâya로 번역된다. 그리스어로는 Ναναια 또는 Ναναα라고 쓴다. 나나 여신의 기원에 관해서 많은 학자는 메소포타미아 여신인 인안나-이슈타르와 동일시하거나 그 후신으로 생각했다. 하지만 20세기 후반에 새로운 점토판이 발견됨에 따라 나나 여신과 인안나-이슈타르 여신은 완전히 별개의 신이라는 의견이 제시되었다. 나나 여신의 기원과 속성을 재구성하기 이전에 나나 여신의 기원으로 널리 언급되었던 인안나-이슈타르에 관해 간략히 살펴보고 나나 여신 간 차이를 알아보도록 하겠다.

인안나는 기원전 4000년경 서아시아 메소포타미아 지역에 존재했던 고대 수메르문명에서 숭배되었던 여신이다. 그리고 이슈타르는 수메르족과 다른 계통의 셈족이 숭배했던 여신이다. 기원전 24세기경 셈족은 메소포타미아의 중부 지역에 아카드제국Akkadian Empire(기원전 2350년~기원전 2150년)을 세웠다. 수많은 도시국가가 난립하며 패권을 겨루던 시대에 아카드에서는 사르곤 대왕이 등장해 메소포타미아 지역의 패자로 등극한다. 당대 최고의 정복군주였던 사르곤은 수메르 전체를 정복해 메소포타미아 일대를 통합하고 지중해 연안과 엘람(현 이란) 지역, 아나톨리아까지

진출하며 영역을 확장했다. 아카드제국의 통일로 수메르의 여신 인안나와 셈족의 여신 이슈타르는 결합하게 되었고, 현대에 이르러서는 동일한 여신으로 인식되고 있는 것이다. 이 두 여신 관련 신화와 유물이 대부분 아카드제국 이후에 건국된 바빌로니아 시대의 것이므로 두 여신의 성격과 도상적 특징을 분리하기는 쉽지 않다.

메소포타미아 신화 속 인안나-이슈타르 여신

수메르신화는 오랜 역사 속에서 그 내용이 첨삭되거나 변형되었다. 아카드제국, 바빌로니아제국 등이 메소포타미아 지역을 평정하면서 수메르의 신화 속 신들은 각 지역의 민족 신과 결합하면서 새로운 정체성과 역할을 획득하게 된다. 인안나-이슈타르가 대표적인 사례이다. 메소포타미아의 신화 속에서 인안나-이슈타르는 풍요와 다산의 신이자 사랑과 미의 여신, 그리고 전쟁의 신이자 금성의 신으로 등장한다. 메소포타미아의 모든 신은 가족관계를 형성한다. 수메르신의 계보는 안(수메르어 An, 아카드어 Anu), 엔릴Enlil, 엔키Enki, 그리고 그 자식들로 이루어진 독특한 판테온을 형성한다. 창조신 안의 두 아들이 엔키와 엔릴

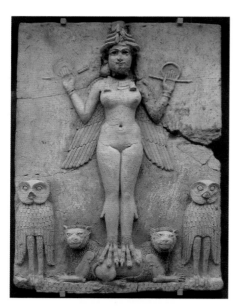

그림 4. 이슈타르의 하강 테라코타, 높이 49.5cm, 기원전 19세기~18세기

사랑과 미의 여신임을 상징하듯 가슴과 엉덩이를 강조한 아름다운 나체의 여신으로 표현된 이슈타르는 두 마리 사자의 등을 밟고 서 있으며 등 뒤에는 날개가 달려 있다.

이다. 엔릴은 바람과 폭풍을 주관하는 신으로 닌릴Ninlil 사이에서 달의 신 난나(수메르어 Nanna, 아카드어 Sin)를 낳는다. 난나는 다시 쌍둥이 남매인 인안나(수메르어, 아카드어 Ishtar)와 우투(수메르어 Utu, 아카드어 Šamas)를 낳는다. 인안나는 금성의 신, 우투는 태양의 신이다. 인안나를 중심으로 한 간략한 계보를 통해 알 수 있듯이 인안나는 창조의 신의 손녀이므로, 신의 위계상 그리 높은 편은 아니다. 하지만 풍요와 다산의 신이자 사랑과 미의 여신으로서 두무지 간 사랑 이야기, 명계의 하강, 수메르의 영웅 길가메시와 조우 등 다양한 신화를 양산하며 신의 세계에서 그 위상이 점차 올라가게 된다. 인안나-이슈타르는 사랑과 미의 여신을 상징하기 위해 가슴과 엉덩이를 강조한 아름다운 나체의 여신으로 표현되거나 명계의 세계로 내려가기 위한 날개가 있는 형상으로 묘사되기도 했다(그림 4). 또한 힘의 상징인 사자와 함께 등장하기도 한다. 아카드 시대의 원통형 인장에 표현된 여신은 긴 드레스를 입고 사자의 등을 밟아 제압하는 형상으로 어깨에서 무기가 자라나 용맹한 전쟁의 신임을 상징하기도 한다(그림 5).

수메르의 여신 인안나와 셈족의 여신 이슈타르가 결합한 이후 고대 바빌로니아시대에 이르러서 이슈타르라는 명칭으로 점차 정착된다. 이슈타르가 금성의 여신으로 인식하기 시작한 정확한 시기는 알 수 없지만 점성술의 발전과 관련이 깊

그림 5. 이슈타르, 원통형 인장, 아카드시대 기원전 2350년~2150년
긴 드레스를 입고 사자의 등을 밟아 제압하는 이슈타르의 형상으로 어깨에서 무기가 자라나 용맹한 전쟁의 신임을 상징한다.

을 것으로 추정된다. 고대 바빌로니아시대(기원전 1895년~기원전 1595년)부터 점성술 문헌이 집대성되었다. 그들은 신을 천체와 연결해 인식하는 경향이 강해졌다. 신은 그들과 연관된 행성이나 항성의 천체 형상으로 스스로를 드러낸다고 믿었으며, 태양과 달, 금성은 최상단의 지위를 점하게 되었던 것 같다.

　이슈타르가 명확하게 금성의 여신 성격을 드러내는 대표적인 사례가 중기 바빌로니아의 카시트Kassites 왕조 때 유물인 쿠두루Kudurru이다. 카시트인은 근동의 산악 종족으로 기원전 1595년 고대 바빌로니아의 지배권을 획득하고 기원전 1155년까지 바빌로니아를 다스렸던 왕조이다. 쿠두루는 카시트왕조 시대에 귀족에게 토지를 부여한 기록을 적어 토지의 경계석으로 삼았던 일종의 석재 문서이다. 쿠두루는 카시트 통치 기간에만 볼 수 있는 카시트왕조의 유일한 전래 유물이다. 쿠두루에는 가신 혹은 사제 등에게 부여한 땅에 행사한 왕의 결정을 기록으로 남기며, 선물에 반대하는 사람들에게 신의 저주가 뒤따른다는 경구도 함께 쓰였다. 쿠두루는 사원에 모셔지고, 토지를 받은 사람은 법적 소유권을 확인하기 위해 경계석으로 사용한 점토 사본을 받게 된다. 쿠두루에 기록된 계약은 신이 증명하는 것이므로 신의 형상 혹은 토지를 부여한 왕의 이미지도 포함된다. 프랑스 루브르박물관에 소장된 멜리시팍왕Melishipak(기원전 1186년~기원전 1172년)의 쿠두루에는 다섯 단으로 나누어 태양과 달, 금성 같은 천체 혹은 신전, 신비스러운 동물 모양 등을 한 신들이 부조되어 있다. 각 단에는 신의 위상에 따라 도상을 배치해 그 당시 신의 체계화된 위계를 살펴볼 수 있다. 상단에는 8개의 포인트가 있는 별 모양의 이슈타르, 달의 신 난나Nanna, 태양의 신 사마스가 배치되어 있다. 그 아래 단에는 하늘, 공기, 지구와 물 같은 지평선과 맞닿아 있는 곳을 관장하는 신, 그리고 그 밑으로 전쟁의 신, 도시의 신, 풍요의 신, 지상과 지하세계의 신을 표현했

다. 쿠두루에 체계화된 신의 위계로 볼 때 금성의 신인 이슈타르와 달의
신(아버지), 태양의 신(남동생)은 고대 바빌로니아 시대에 가장 높은 신격으로
인식되었음을 알 수 있다. 이는 수메르시대의 신화에 높은 지위를 유지했
던 하늘의 신 안(아누), 엔릴, 엔키 등이 더는 그 지위를 유지하지 못하고,
천체와 관련된 이슈타르, 난나, 사마스 등의 신격이 높아졌다는 것을 의
미한다.

나나 여신의 신격

그렇다면 나나는 이슈타르와 동일한 여신일까. 1880년부터 일군의 학
자들은 나나가 인안나-이슈타르와 완전히 별개의 여신이라고 주장한다.
나나 여신은 이미 아카드왕조의 제4대왕인 나람신Naram-Sin(기원전 2261년~
기원전 2224년) 혹은 그 이후에 나타났던 신으로 보이며, 우르Ur 제III왕조(기
원전 2112년~기원전 2004년) 때에 나나 여신 자신뿐만 아니라 사제, 여신의 상
징과 조각상, 신전에서 만들어진 헌공물과 궁궐에서 드리는 예배, 여신
을 기리는 찬가가 나온다. 아시리아왕인 에살핫돈Esarhaddon(기원전 680년~
기원전 669년)의 비문에 우룩에 있는 나나 여신의 사원을 'e-hi-li-an-nahe'라
고 부르는 반면에 이슈타르의 사원은 'e-nir-gal-an-na'라고 부른다고 했
다. 또한 나나 여신은 아누(아카드어 Anu, 수메르어 An)이자 나부Nabu의 부인인
반면에 이슈타르는 신Sin(달의 신 난나)의 딸이자 아누Anu의 부인으로 나온
다(도면 1). 이들의 주장에 따르면 나나 여신은 우르 제3왕조에 등장했지만
고대 바빌로니아 시대에 체계화되었다는 것이다. 고대 바빌로니아 시대
의 점토판에 적힌 와이드너의 신 목록Weidner god list에서 나나 여신은 인안
나 여신과 같은 섹션에 등장한다. 또한 고대 수메르 도시 중 하나였던 니
푸르Nipur에서 나온 점토판에 기록된 신 목록에서 나나 여신은 인안나 여

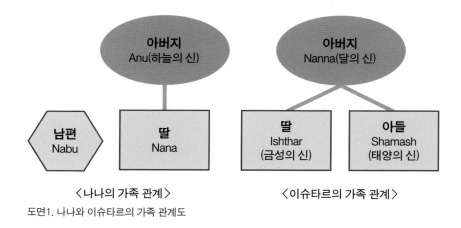

〈나나의 가족 관계〉　　　　　　〈이슈타르의 가족 관계〉

도면1. 나나와 이슈타르의 가족 관계도

신 구역의 끝부분, 에안나Eanna와 바빌론의 이사길리아의 인안나 뒤에 위치한다. 또한 아카드제국이 멸망 후 건설된 신수메르제국의 우르 제3왕조(기원전 2112년~기원전 2004년) 제2대 왕이었던 슐기 왕의 47년명 점토판에는 아키리a-ki-li 축제에 인안나와 나나 여신을 위한 개별적인 봉헌물을 지정했다는 기록이 적혀 있다. 신아시리아제국Neo-Assyrian Empire(기원전 934년~기원전 609년)과 신바빌로니아제국(기원전 626년~기원전 539년) 시대에 나부 신과 나나 여신의 성스러운 결혼식이 보리시파Borsippa(현 아라크 중부의 바빌론 남서쪽)의 나나 신전에서 7번째 달의 첫날에 행해졌다고 한다. 나나 여신과 나부 신의 결혼 의식은 보리시파에서 셀로우코스제국(기원전 312년~기원전 63년) 초기까지 행해졌으며, 나부와 나나 여신의 동상이 바빌론에 있는 에흐르샤바Ehurshaba 신전의 정원에 세워졌다고 한다.

나나 여신과 이스타르 여신의 관계

나나 여신의 역할과 도상이 이슈타르와 다르다는 것은 멜리시팍Melišipak(기원전 1186년~기원전 1172년) 왕의 또 다른 쿠두루를 통해 확인이 가능하다(그림 6). 상단의 왼쪽에서부터 금성, 초승달, 태양이 표현되어 있고,

그 아래 왕좌에는 수염을 기른 여신이 앉아 있으며, 그 앞에 한 남성이 오른손으로 입을 가려 경의를 표하며 왼손으로는 여인의 팔을 잡아 이끌고 있다. 왕좌에 앉아 있는 여신이 나나이고, 그 앞의 남성은 카시트왕국의 멜리시팍 왕으로 비정되고 있다. 이 장면은 왕이 자신의 딸에게 토지를 주고 나나 여신 앞에 나아가 증명을 받는 모습으로 추정된다. 여기서 나나 여신은 도시의 수호신으로서 왕이 갖는 땅의 권리를 증명해줄 뿐 아니라 그 자식에게 물려주는 것도 관여하고 있음을 볼 수 있다. 즉 나나 여신

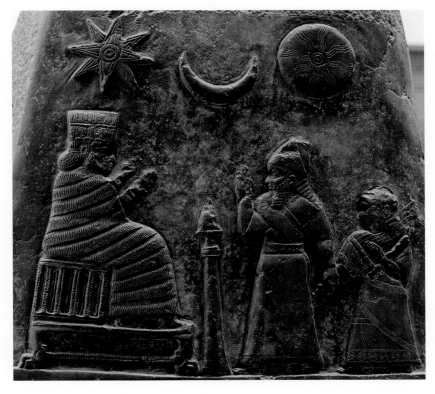

그림 6. 멜리시팍 왕의 쿠두루, 기원전 1186년~1172년
카시트 왕국의 멜리시팍(Melišipak, 기원전 1186년~1172년) 왕이 자신의 딸에게 토지를 주고 나나 여신 앞에 나아가 증명을 받는 모습으로 추정된다.

은 왕권과 관련된 신임을 추측할 수 있다. 이 같은 추측을 뒷받침하는 다른 기록을 살펴보면 다음과 같다. "여신은 왕과 특별한 관계를 맺고 있으며, 바빌론의 왕 삼수일루나Samsuiluna(기원전 1750년~기원전 1712년)는 여신에게 봉헌물을 바쳤고, 이를 기쁘게 생각한 여신은 그에게 생명과 왕권을 부여했다." 이 기록은 왕권과 관련된 나나 여신의 기능을 보여주는 중요한 사례라고 할 수 있다.

한편 나나는 이슈타르와 혼동해 기록되기도 했다. 고대 바빌로니아(기원전 1895년~기원전 1595년) 점토판에 새겨진 문학자료 중 나나 여신 찬가에서 "나나는 세계의 주인이며 강력하고 전지전능할 뿐 아니라 사랑과 성의 여신이며 분노의 여신"이라고 표현되어 있어 나나 여신과 이슈타르 여신의 성격을 구분하기 어렵다. 또한 다른 수메르-아카드 찬가에서 나나 여신은 '달의 신 신Sin(=Nanna)의 딸이자 태양의 신 사마스Samas와 남매'로 기록되어 나나 여신과 이슈타르 여신을 동일시한 예도 있다. 하지만 이어지는 찬가에서 나나 여신은 '바빌론 인근의 도시 보리시파에서 강력한 힘을 지닌 신이자 우룩에서는 신전의 사제로, 다두니에서는 큰 가슴을 가진 여신으로, 바빌론에서는 수염을 가진 모습으로 표현되지만 난 여전히 나나이다'라고 적고 있다. 이 찬가에서 나나 여신은 이슈타르 여신과 동일시하고 있지만 지역마다 다르게 인식되었다는 점을 알 수 있다. 나나 여신의 이 같은 다면적인 속성은 지역과 시대를 달리하며 점차 변화하게 되리라는 것을 암시한다.

나나 여신과 아나히타 여신의 관계

나나 여신은 이란 지역에서도 널리 숭배되었다. 페르시아제국의 4대 수도 중 하나이자 현재 서이란 지역의 중심지인 수사에서는 기원전 3000년경부터 나나 여신 숭배가 시작되었다. 기원전 2000년대 중반, 엘 랜드

왕은 심지어 메소포타미아의 남쪽에 있는 에레크Erech에 있는 나나 신상을 빼앗아 숭배의 대상으로 삼았고, 기원전 7세기까지 아시리아인에게 탈환되지 않았다는 사실로 미루어 서이란 등에서 나나 여신을 오랜 기간 숭배했다는 점을 알 수 있다. 또 다른 고전문학에 따르면 페르시아인은 한때 엑바타나Ekbatana시에 '에네' 또는 '나나에아Nanaea'라는 여신의 사원을 지었다는 기록도 전한다.

한편 나나 여신은 이란 지역에서 가장 숭배되었던 여신 아나히타Anhita와 동일한 신으로 인식되기도 했다. 아나히타는 기원전 5000년 이전의 고대 원시 인도유럽 민족의 강의 신에 뿌리를 두고 있는 신으로 이란의 고대왕조인 아케메네스왕조 대에 이르러 아후라 마즈다Ahura Mazda, 미트라Mitra/Mithra와 함께 이란의 3대 신으로 숭배되었다. 조로아스터교의 성전인 아베스타에서는 아루두이 수아라 아나히타Arəduuī Sūrara Anhita라는 전체 명칭으로 기록되어 있는데, 그 뜻은 '고귀한 존재, 생명의 힘을 가진, 그 어떤 것에도 구속되지 않는 물'이라는 의미를 지닌다. 아르탁세르크세스 2세Artaxerxes II(기원전 404년~기원전 358년) 시기에 아나히타는 최고의 신격인 아후라 마즈다, 태양의 신 미트라와 함께 왕국의 3대신으로 인정받았다. 아르탁세르크세스 2세의 건축비문에 '아후라 마즈다, 아나히타, 미트라가 나를 보호하고 모든 악으로부터 내가 지은 것을 보호하라'라는 문구가 적혀 있어 아나히타 여신이 이란의 왕권수호 여신으로 자리 잡고 있었다는 것을 알 수 있다.

이란의 최고 여신이었던 아나히타를 나나 여신으로 인식했다는 기록이 전한다. 셀레우코스 시대에 안티오코스 3세Antioch III(기원전 222년~기원전 187년)는 엑바타나시의 나나 신전을 습격해 약탈한 금과 은으로 4000달란트talent를 만들었다고 한다. 그런데 플루타르코스 영웅전에서는 이 사원을 여신 아나이티스Anaitis의 신전이라고 부른다. 아나이티스는 그리스어

아나이타Ανάιτα를 페르시아어로 쓴 것이다. 나나 여신의 신전이 아나히타 여신의 사원이라고 알려졌다는 사실로 미루어볼 때 서이란 지역에서 나나와 물의 여신 아나히타를 혼동했거나 동일 신으로 인식하기도 했다는 점을 알 수 있다.

한편 아케메네스왕조 시대인 기원전 4세기경 원통형 인장에는 아나히타로 추정된 여신의 모습이 표현되어 있다. 왕관을 쓴 왕은 사자 등에 서 있는 여신을 향해 두 팔을 뻗어 무언가를 갈구하는 모습으로 다가가고 있다. 여신은 왕관을 쓴 채 손에는 긴 홀을 들고 있으며, 온몸에서는 광채가 뻗어 나오고 있는 형상을 보인다. 사자를 밟고 있다는 측면에서 메소포타미아 지역의 여신 이슈타르를 연상시키지만(그림 7), 이 형상만으로 아나히타 여신을 나나 여신으로 인식했는지는 알 수 없다.

고대 근동의 여신은 원래의 고유 속성을 유지하면서도 전쟁과 교류를

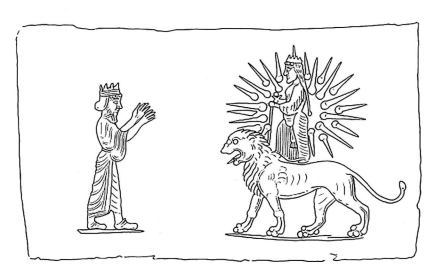

그림 7. 아케메네스왕조 인장의 도면, 기원전 4세기경
 사자 위에 서 있는 여신은 페르시아에서 숭배했던 여신 아나히타로 온몸에서는 빛이 발광하고 있으며, 홀을 들고 있어 마치 왕권을 수여하는 모습처럼 보인다.

통해 타 지역으로 전파되면서 끊임없이 다른 여신과 동일시되거나 결합되면서 새로운 정체성을 형성해 간다. 바빌로니아시대 나나 여신과 이슈타르 여신이 혼동되어 기록되었다는 것도 동일시되어 가는 과정으로 인식할 수 있을 것이다. 이란 지역에서는 아케메네스왕조 시대에 왕권 수호의 여신으로 아나히타가 조로아스터교 만신전에 확고한 위치를 점하게 되면서, 이전부터 있었던 나나 여신의 신전을 아나히타신 여신의 전으로 인식했을 개연성도 있다. 또한 쿠샨시대 박트리아 지역의 나나 여신에게 물의 속성이 있다. 이는 아나히타와 결합되면서 갖게 된 속성이지 않을까 추측된다.

이제까지 살펴보았듯이 바빌로니아 시대 문헌에서 나나 여신은 수메르-아카드의 여신 이슈타르와는 별개의 신으로 등장했던 것으로 보인다. 하지만 이슈타르와 나나 여신의 속성이 유사함에 따라 두 여신 사이에 경계가 불확실해진 부분도 분명히 존재한다. 이슈타르 혹은 나나 여신은 엘람 지역을 거쳐 페르시아로 동전하면서 이란고원 지역에서 숭배되었던 물의 신 아나히타와도 결합되었던 것으로 보인다. 그 과정에서 도시 수호자로서 나나 여신의 권능과 왕권의 관련성은 그대로 지니고 있으면서, 이슈타르의 속성과 물의 여신 아나히타의 속성도 지니게 되었는데, 이 같은 나나 여신의 속성 변화는 쿠샨조 나나 여신의 도상에도 영향을 미친다.

박트리아 지역의 나나와 헬레니즘

알렉산더의 동방 원정과 나나-아르테미스의 등장

나나 여신이 본격적인 형상으로 자신의 정체성을 드러내기 시작한 시기는 쿠샨왕조이다. 쿠샨왕조의 종교도상은 기원전 4세기경 알렉산더대왕Alexander the Great(기원전 336년~기원전 323년)의 동방 원정 이후 이식된 그리

스 헬레니즘문화의 영향으로 성립된다. 나나 여신도 이 역사적 사건을 기점으로 자신의 모습을 드러낸다. 1차적으로 그리스의 여신 아르테미스와 나나 여신이 동일시되면서 나나 여신의 형상은 아르테미스 여신의 모습이 차용돼 표현된다. 그리스에서 아르테미스는 달의 여신이자 사냥의 여신이었다(그림 8).

그리스 식민도시인 소아시아 에게해 연안에 위치한 에페수스Ephesus에

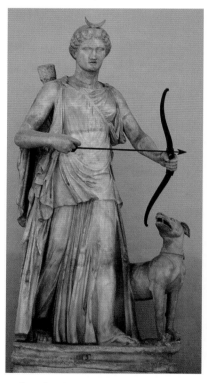

그림 8. 아르테미스, 기원전 4세기 중엽의 그리스 원작에 따른 2세기의 콜로나(Colonna) 타입의 아르테미스 레플리카
그리스 사냥의 여신인 아르테미스가 전동(箭筒)을 등에 메고 활과 화살을 들고 사냥개와 함께 사냥하려는 모습이다.

그림 9. 아르테미스 여신상, 기원후 1세기경
유방을 주렁주렁 달고, 여러 마리의 박쥐가 머리를 에워싼 특이한 모습으로 아르테미스 여신의 발 옆에는 꿀벌 통이 표현되어 있어 꿀벌의 여신으로도 알려져 있다.

서 아르테미스는 풍요와 생명의 여
신으로 숭배되었다. 이곳에는 기
원전 6세기경부터 아르테미스신전
이 건립되었는데, 셀레우코스 시대
에는 나나 여신을 도시의 보호신인
아르테미스 여신과 동일시했고, 나
나 여신의 사원으로 여겼다. 이곳에
서의 아르테미스-나나의 형상은 매
우 특이한 형태로, 아나톨리아의 전
통적인 대지모신인 시벨레와 아르
테미스가 결합하면서 다산과 풍요

그림 10. 아르테미스-나나, 엘리마이스(Elymais.
기원전 147년~기원후 224년) 75년
모자를 쓰고 짧은 치마를 입은 아르테
미스가 전동에서 활을 꺼내 활을 쏘려
고 하는 장면이 동전에 새겨져 있다.

를 상징하는 모습을 띤다. 유방을 주렁주렁 달고, 여러 마리 박쥐가 머리
를 에워싼 특이한 모습으로 아르테미스 여신의 발 옆에는 꿀벌 통이 표현
되어 있어 꿀벌의 여신으로도 알려져 있다(그림 9). 기원후 1~2세기 건설
된 고대 도시로 고대 그리스군의 전초 기지였던 시리아 팔미라 부지에서
그리스 옷을 입은 아르테미스 여신의 이미지를 나나이아NNY, Nana로 인식
했다는 기록도 전한다. 에페수스의 아르테미스-나나의 도상을 통해 알 수
있듯이 그 당시 동서의 여신은 서로 결합하면서 특정 형상을 고집하기보
다는 지역의 특징적인 신앙과 결합된 새로운 도상의 창출이 이루어졌던
것 같다.

　한편 셀레우코스 시대 서이란 지역의 나나 여신은 그리스의 복장을 한
여성 사냥꾼 모습으로 등장한다. 엘리마이스Elymais 왕국(기원전 147년~224년)
의 왕의 청동 동전 앞면에 표현된 여신은 그리스인 복장을 하고 활을 들
고 있는 모습을 보인다(그림 10). 이 형상은 그리스 사냥의 여신인 아르테미
스가 전동箭筒을 등에 메고 활과 화살을 든 모습과 유사하다. 이제까지 살

퍼보았듯이 알렉산더대왕의 동방 원정 이후 나나 여신의 도상은 그리스의 아르테미스 여신과 동일시되면서 점차 아르테미스 여신의 형상을 차용하게 된 것으로 추정할 수 있다.

쿠샨조 박트리아 지역의 나나 여신 도상

쿠샨조 박트리아 지역의 나나 여신 도상은 이후 소그드 나나 여신 도상의 원형이 된다는 점에서 중요하다. 박트리아 지역에서 나나 여신 숭배가 중요해진 시기는 쿠샨왕조(30년~375년)이다. 쿠샨제국은 박트리아와 소그드 지역을 포함한 중앙아시아 지역에서 북인도까지 통일해 제국을 건설하고 동서 중계무역으로 번성했다. 쿠샨왕조는 동북아시아에 널리 퍼지게 된 대승불교로 전환을 주도했던 국가였지만 불교뿐만 아니라 조로아스터교, 힌두교 등 다양한 종교를 장려했다. 쿠샨왕조는 월지족의 5개 가문이 박트리아를 통치하고 그중 귀상霜貴 가문의 쿠줄라 카드피세스Kujula Kadphises(재위 30년~80년)가 이들을 통합하고 인도로 진출해 왕국을 세웠지만, 그 문화적 기반은 그리스-박트리아 왕국과 인도, 그리스 왕국을 계승했다고 볼 수 있다. 쿠샨제국에서는 그리스문자를 사용하고, 그리스 동전을 모방해서 동전을 만드는 등 헬레니즘문화를 적극 수용해 카니슈카 1세Kanishka Ⅰ세(재위 127년~147년) 때는 그리스 조각의 영향을 받은 부처 도상이 나타난다. 왕이 형상화된 동전의 다른 면에는 부처님 형상뿐만 아니라 조로아스터교와 힌두교 신의 형상도 볼 수 있는데, 그중 나나 여신이 주목된다.

나나 여신 도상은 카니슈카 1세 때부터 본격적으로 등장한다. 나나 여신이 카니슈카 왕 대에 왕권을 부여하거나 왕권을 수여하는 힘을 가진 여신으로 등장하는 배경에 관해서는 박트리아 수르크코탈Surkh Kotal 인근에서 발견된 라바타크Rabatak 비문을 통해 살펴볼 수 있다. 카니슈카 1년에

세워진 이 비의 비문은 그레코 박트리아로 새겨져 있는데, 그 내용은 '카니슈카의 첫 번째 해, 큰 인도자요, 의인이자 전제 군주, 나나와 모든 신으로부터 왕권을 부여받아, 숭배받아 마땅한 신'이라는 문장으로 시작된다. 여기서 언급된 의인이자 전제군주는 카니슈카 왕으로 그는 나나 여신을 비롯한 모든 신으로부터 왕권을 부여받아 왕권의 정당성을 주장한다. 또한 비문의 내용에 따르면 도시의 주인인 샤파라Shapara, Shaphar에게 나나 여신의 성소聖所를 만들고 나나 여신을 비롯한 각 종교의 신과 선대 왕의 형상을 만들 것을 명령한다. 나나 여신의 성소는 외부적으로 작용할 수 있는 물의 능력을 지니고 있다는 의미의 글도 남아 있어 쿠샨왕조의 나나 여신에게 아나히타의 속성과 같은 물의 속성이 있음을 알 수 있다. 이 비문에서 나나 여신을 모든 신보다 앞에 언급하고, 나나 여신의 신전 건립을 명했다는 내용으로 보아 쿠샨왕조에서 나나 여신은 왕권을 부여하는 특별한 권능을 가진 신으로 숭배되었던 것으로 추정된다. 휴비시카왕 Huvishka(150~180년)의 동전에서 왕이 나나 여신 앞에 무릎을 꿇고 앉아 있는 모습으로 표현한 것도 이 같은 나나 여신의 권능을 상징적으로 보여준다.

박트리아 지역 동전에 표현된 나나 여신

그렇다면 나나 여신은 어떻게 표현되었을까? 그리스 문명이 이식되면서 아나톨리아 지역과 엘리마이스Elymais(기원전 147년~224년), 즉 현재의 이란 등지에서 나나 여신은 아미테미스 여신과 동일시되었다. 현대의 이란 고원에 위치한 엘리마이스 왕국에서 발행한 동전에 표현된 활을 들고 있는 여신은 그리스 사냥의 여신 아르테미스의 형상을 차용한 것임을 앞서 살펴보았다. 이러한 도상은 박트리아 지역 출토 동전에서도 보인다. 영국박물관 소장 동전에는 짧은 치마를 입고 왼손으로 활을 들고 오른손으로 등 뒤의 전동에서 화살을 빼는 듯한 모습의 여신이 표현되어 있는데, 그

그림 11. 나나 여신, 쿠샨시대 동전

짧은 치마를 입고 왼손에 활을 들고 오른
손은 등 뒤의 전동에서 화살을 빼는 듯한
모습이다. 옆에 적힌 "Nano"라는 명칭을
통해 아르테미스 여신의 형상을 차용한
나나 여신의 모습임을 알 수 있다.

그림 12. 잔과 홀을 든 아르테미스형 나나
여신, 쿠샨시대 인장

인장 속 나나 여신은 머리에 초승
달 모양의 관을 쓰고 손에는 홀을
들고 있어 달의 여신 아르테미스의
모습과 유사하다.

옆에 "Nano"라고 표기되어 있어 이 여신이 아르테미스 여신의 형상을 차
용한 나나 여신을 표현한 것임을 알 수 있다(그림 11).

　동전 속 나나 여신의 머리 부분에는 초승달 모양의 관을 쓰고 있어 달
의 여신이기도 한 아르테미스의 다른 측면이 상징화되어 있다. 영국박물
관 소장 쿠샨시대 인장에 새겨진 나나 여신의 머리에도 초승달이 얹혀 있
는데(그림 12), 이 여신은 긴 치마의 그리스 여신 복장을 한 채 오른손으로
제왕의 상징을 나타내는 권장權杖을 들고, 왼손에는 입구가 크고 낮은 잔
을 들고 있다. 또 다른 인장에서는 사자로 추정되는 탈 것에 나나 여신이
앉아 있고 그 머리에는 역시 초승달이, 양손에는 권장과 잔을 들고 있다
(그림 13). 쿠샨왕조의 또 다른 동전에는 초승달이 머리에 얹힌 나나 여신
이 사자 위에 앉아 있고, 오른손에 권장을 들고 있고, 왼손에는 잔을 들고
있다(그림 14). 이들 도상에서 권장은 왕권의 수여자로서 권능을, 잔은 물의

그림 13. 사자 등에 앉은 나나 여신, 쿠샨시대 인장
　사자 등에 앉아 있는 나나 여신은 머리에
　초승달 모양의 관을 쓰고 양손에 권장과
　잔을 들고 있다.

그림 14. 사자 등에 앉은 나나, 쿠샨시대 동전
　연주문으로 장식된 동전 안에는 초
　승달이 머리에 얹힌 나나 여신이 사
　자 위에 앉아 있다. 오른손에 권장,
　왼손에는 잔을 들고 있다.

여신으로서 권능을 표현한 것이라고 생각된다.

　쿠샨왕조 시대 나나 여신을 메소포타미아 여신 이슈타르와 동일시했던 주된 근거는 탈 것으로 등장하는 사자 때문이다. 하지만 쿠샨왕조의 문화가 헬레니즘 문화의 영향을 지대하게 받아 그리스 아르테미스 여신의 형상을 차용해 나나 여신을 표현했다는 점을 고려하면 헬레니즘 여신 도상에서 직접적인 영향을 받았다고 보는 것이 타당할 것이다.

　사자와 관련해 주목할 만한 여신이 레아Rhea-시벨레Cybele이다. 레아는 그리스신화에 나오는 대지의 여신이고, 시벨레는 아나톨리아에서 숭배되었던 대지모신으로 풍요와 다산의 여신으로서 공통의 속성을 지니고 있다. 시벨레는 기원전 6세기경 그리스에 수입된 이후 기원전 203년경 로마에서 공식적으로서 인정받으며 제국 최고의 신으로 숭배되었다. 지모신이라는 두 신의 속성 때문인지 레아와 시벨레의 경계가 모호하다.

　시벨레 여신이 박트리아에 알려졌다는 사실은 박트리아 아이하눔Ai-

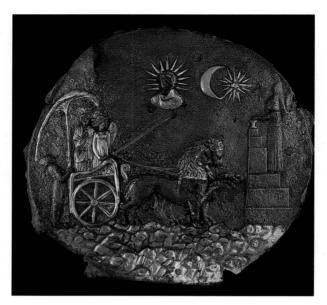

그림 15. 은도금판, 지름 25㎝, 기원전 2세기, 아프카니스탄 아이하눔(Ai-
Khanoum) 출토

시벨레 여신이 탄 두 마리 사자가 끄는 마차가 성을 향해 가고 하
늘에는 태양의 신과 달, 금성이 표현되어 있다.

Khanoum의 사원에서 발견된 은도금판을 통해 볼 수 있다(그림 15). 시벨레
가 세상에 모습을 드러낼 때 사자가 그 뒤를 따른다고 하는데, 이 은판에
서 시벨레는 두 마리 사자가 끄는 전차를 타고 서 있는 모습으로 표현된
다. 그 위에는 태양의 신과 달과 금성이 표현되어 있어 앞서 카시트시대
쿠두루에서 해, 달, 금성의 아래 왕좌에 앉아 있는 나나 여신의 구도를 연
상시킨다. 또한 기원전 5세기 경으로 추정되는 그리스 도기 킬릭스Kylix 파
편에 사자 등에 앉은 시벨레 여신이 표현되어 있어(그림 16) 쿠샨왕조 나나
여신의 도상에 시벨레 여신의 도상이 영향을 미쳤음을 확인할 수 있다.

이제까지 살펴보았듯이 쿠샨시대 나나 여신의 도상은 그리스 사냥의
여신 아르테미스와 대지의 여신 레아-시벨레 사이 관련성이 강하게 보인

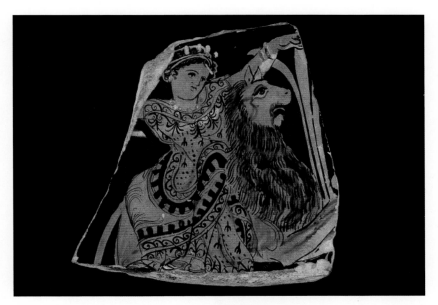

그림 16. 사자를 타고 있는 시벨레 여신, 아테네식 붉은 인물 문양의 킬릭스(Kylix), 기원전 5세기 후반
그리스에서 킬릭스로 불리는 도기잔에 그려진 사자 위에 앉은 시벨레 여신

다. 특히 사자 등에 정자세로 앉아 있는 나나 여신의 형상은 서구의 그리스 고전기의 전통을 반영했다고 할 수 있다. 하지만 오른손에 든 홀은 왕권을 수여할 수 있는 나나 여신의 힘을 상징하며, 왼손에 든 잔은 강물의 신 아나히타의 속성도 지니기 때문에 새롭게 생긴 지물이 아닐까 생각된다. 나나 여신이 박트리아를 거쳐 소그디아나로 숭배의 영역이 확장되면서 나나의 도상은 또 한 차례 변모한다.

소그드 지역 나나와 인도적 요소

호라스미아의 나나 여신
호라스미아Chorasmia 지역은 현 우주베키스탄에 속하는 곳으로 북서부

아무다리야강 하류에 위치하며, 현재는 호레즘Khorazm으로 불린다. 이 지역은 기원전 6세기경 페르시아 아케메네스왕조의 속지였으나 알렉산더 대왕이 중앙아시아에 침입했을 때는 독립해 어떤 왕국에도 귀속되지 않았다. 호라스미아는 그리스어로, 소그드인이 서방과 교류를 활발히 하던 시대에 주로 불렸던 명칭이다. 이 지역의 나나 여신 도상은 이곳에서 만들어져 수출되었던 은기를 통해 확인 가능하다. 대표적으로 영국박물관 소장 은기는 유물의 상태가 좋고 명문까지 갖추고 있어 나나 여신 도상의 기준작이라고 할 만하다(그림 2). 이 은기의 내부 중앙에 나나 여신이 표현되어 있다. 나나 여신은 호라스미아에서 숭배받았으며 은그릇은 여신에게 바쳐진 봉헌물 용도로 제작되었던 것으로 추정된다. 이 은기의 제작연대는 입구 외면에 호라스미아어 명문을 통해 673년경 이전에 만들어진 것으로 보고 있다.

은기의 내부 중앙에 표현된 나나 여신은 쭈구리고 앉은 사자의 등에 정면을 향한 채 앉아 있는 모습이다. 여신은 갑옷을 입고 있으며, 네 개의 팔을 가지고 있다. 위의 두 손에는 해와

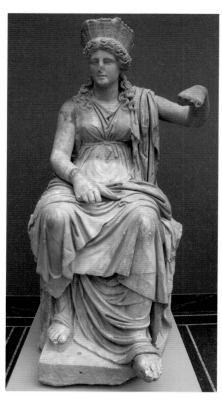

그림 17. 시벨레상, 기원전 60년, Ny Carlsberg Glyptotek 콜렉션
시벨레는 아나톨리아에서 풍요와 다산의 여신으로 숭배되었던 대지모신으로 그리스, 로마에서도 최고의 수호신으로 섬겨졌다.

달, 아래 두 손에는 홀과 깊이가 얕은 편평한 잔을 들고 있다. 머리에는 성벽 모양의 관을 쓰고 있으며 왕관 안에는 작은 알갱이 장식이 있다. 여신이 앉아 있는 동물의 모습은 다소 사실성이 떨어지지만 수사자를 표현한 것이다. 호라스미아에서 제작된 또 다른 은기에 표현된 사자의 모습은 사실적인 편이다. 은기 속 나나 여신은 쿠샨시대 사자 등에 앉아 있는 나나 여신의 도상을 계승하고 있지만 팔이 4개로 늘어나면서 해와 달을 지물로 갖고 있고, 머리에는 성벽관을 쓰고 있는 것이 변화된 점이다. 쿠샨시대부터 나나와 동일시되었던 레아-시벨레여신은 도시 수호여신으로서의 상징성을 강조하기 위해 머리에 성벽관을 쓴 조상이 다수 만들어진다 (그림 17). 레아-시벨레여신 뿐 아니라 도시의 수호신으로 표현된 여신들이 쓴 성벽관 모양은 나나의 성벽관 모양과 다르다. 나나의 성벽관은 오히려 이란 지역의 성벽 모양과 유사해 헬레니즘의 도상이 서이란을 거치면서 변모한 것으로 추정된다.

판지켄트 소그드의 수호여신 나나

나나 여신 숭배가 가장 융성했던 곳이 소그디아나의 판지켄트Pendzhikent 이다. 도시 발굴 결과 722년 아랍의 침공으로 불탄 후에 다시 건물을 세웠다는 사실이 밝혀져 판지켄트의 벽화 대부분은 740년경에 그려진 것으로 추정되고 있다. 판지켄트는 60㎞ 정도 떨어진 강국의 수도 사마르칸트보다 약 16분의 1에 해당할 정도의 작은 소도시로 대부분이 귀족 주거지이다. 이곳에서는 사원지가 두 곳 발견되었는데, 하나의 사원 각 벽면에 나나 여신이 그려져 있어 나나의 신전이었음을 알 수 있다. 사원뿐만 아니라 귀족 저택에도 사자를 탄 네 개 팔의 나나 여신이 크게 그려져 있다(그림 18). 드와시티츠Dhewashitich의 지배 시기에 나온 일련의 동전에 "Nanaia는 Panc의 레이디"라는 글귀가 적혀 있었다는 이야기가 전해내려

와 나나 여신이 판지켄트의 수호여신이었음을 알 수 있다. 그 외에도 판지켄트에서 사마르칸트로 가는 중간에 위치한 자르테파-IIJartepa-II의 유적지도 나나 여신 신전인데, 알렉산더대왕의 생애와 모험을 다룬 알렉산더 로맨스Aexander Romance 시리아판에서 "나니Nani로 불리는 여신 레아Rhea에게 봉헌된 사원"이라고 기록되어 있다. 레아는 시벨레와 동일시되는 여신이다. 소그드 지역에서도 역시 나나는 도시의 수호여신 역할을 하고 있음을 확인할 수 있다.

판지켄트에서 나나 여신이 어떤 존재로 섬겨졌는지는 나나 여신과 다른 도상의 관련 속에서 추측할 수 있다. 신전 II의 그림을 보면(그림 18) 좌측 재단에 무릎을 꿇고 불을 붙이는 사제와 의기를 들고 있는 두 인물이 보이고, 그 위로 개가 한 마리가 그려져 있다. 개는 조로아스터교의 장례 의식에서 중요한 동물로 개가 시신을 보게 하는 사그디드Sagdid 의식을 통해 시신의 독을 없앤다. 또한 사람이 죽으면 묻거나 화장하지 않고, 새와 짐승에게 노출시켜 땅을 오염시키는 살이 해체된 후 탈골된 시신에서 수

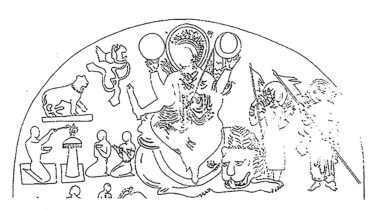

그림 18. 판지켄트 신전 II, 740년경, Room 10 복원도(프란츠 그루네)
사자를 탄 나나 여신과 호위자 모습으로 사그디드를 상징하는 개와 불을 피우는 의식 장면이 그려져 있다.

습한 뼈를 바위나 백악, 납골당에 넣는다. 조로아스터교도인 소그드인은 장례용구로 납골기(웃수아리)를 주로 활용했다.

판지켄트의 또 다른 벽화에서는 상단에 뒤를 돌아보며 걸어가는 듯한 사자의 등에 해와 달, 그리고 꼭대기에 초승달이 달린 홀과 잔을 들고 있는 나나 여신이 자리하고, 하단에는 사그디드 의식을 상징하는 장면과 지옥으로 추정되는 장면이 있다(그림 19). 그리고 단을 앞에 두고 앉아 있거나 서 있는 남성은 형상으로 보아 나나 여신 부부로 보이는데, 이 장면은 망자를 심판하는 것이 아닌가 생각된다. 조로아스터교에서는 신 앞에서 공덕을 쌓은(주로 정해진 예식, 특히 희생제를 통해) 이들은 친바트činvat 다리, 즉 심판의 다리를 건너 구원을 받아 하늘로 오를 수 있지만 자격이 없는 이는 다리에서 고통의 세계인 지하로 떨어진다고 한다. 이 모든 것은 영혼의 상

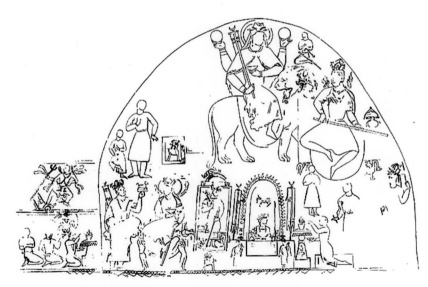

그림 19. 사자 위에 앉은 네 개 팔을 가진 나나 여신. 지옥과 천국의 심판 장면(추정), 판지켄트 XXV/12
상단에 사자를 탄 나나 여신이 자리하고, 하단에는 사그디드 의식을 상징하는 장면과 지옥으로 추정되는 장면, 망자의 심판으로 추정되는 장면이 그려져 있다.

태에서 이루어지며, 아후라 마즈다는 그들을 위해 '마지막으로 별도의 장소'를 마련해 둔다고 한다. 따라서 나나 여신과 주변에 그려진 그림의 관계를 통해서 나나 여신은 망자의 영혼을 심판하는 심판자이자 지옥과 대별되는 천국의 주인으로서 섬겨졌던 것으로 추측된다.

우스트루샤나(칼라이 카카하) 지역의 나나 여신

우스트루샤나Ustrushana 왕국의 수도인 분지캣Bunjicat에 있는 칼라이 카카하Kala-i Kahkaha의 궁전 벽면에서도 나나가 발견된다. 풍성한 갈기를 지닌 사자의 등에 앉아 있는 나나 여신은 양손에 해와 달을 들고 있으며, 왼손은 검지로 하늘을 가리키고 있고, 오른손은 가슴 앞에서 주먹을 쥐고 있다(그림 3). 하지만 궁전의 작은 기념홀의 주벽에 두 마리의 말 위 왕좌에 앉아 있는 아드바Adbagh(아후라 마즈다)가 그려져 있어 이 도시의 수호신은 아드바였을 것으로 생각된다. 나나 여신을 섬겼다고 하더라도 도시마다 주신은 달랐던 것 같다.

나나 여신은 소그드 지역에서 발생 초기부터 지녔던 속성인 도시의 수호신이자 왕권 수여의 권한도 그대로 간직했을 것으로 추정되지만 이 지역에서 나나 여신은 조로아스터교의 판테온에 들어가 판지켄트에서는 최고 신인 아후라 마즈다만큼 중요한 신격으로 성장했고, 천국과 심판 같은 죽음과 관련해 어떤 역할을 했던 것으로 판단된다. 이곳의 나나 여신의 이미지는 동서양 문화적인 접촉을 보여주는 두 가지 요소가 포함되어 있다. 사자에 비스듬히 앉아 있는 나나 여신의 이미지는 헬레니즘문화의 영향을 받고 있지만 등자는 동양에 기원을 두고 있다. 등자는 중국이나 인접한 북스텝 지역에서 발명되었다. 서돌궐이나 소그드 상인이 전달했다면 간접적으로는 서돌궐의 이동 덕분에 또는 직접적으로는 소그드-차이나 문화의 접촉에 따라 탄생한 것이다.

소그드의 나나 여신 도상에 나타난 인도적 요소

여기서는 소그드의 나나 여신 도상에서 보이는 인도적 요소를 살펴본다. 쿠샨왕조가 붕괴하면서 중앙아시아에서 성장한 유목민족이 에프탈이다. 에프탈은 5세기 중엽부터 약 1세기 동안 박트리아를 중심으로 타림 분지와 서북 인도의 굽타제국을 쇠미시키며 세력을 떨쳤다. 530년경 에프탈은 굽타제국과 펼친 결전에서 패배하며 카슈미르로 퇴거하고 중앙아시아의 에프탈은 페르시아와 돌궐의 협공으로 567년에 무너졌다. 에프탈을 무너뜨린 돌궐은 중앙아시아와 오아시스를 아우르는 거대 유목 제국으로 발돋움했고, 돌궐은 소그드 상인의 도움으로 동서의 거대한 정주 문명 세계까지 연결해 미증유의 활발한 교류를 주도했다. 한편 사산조는 동서 교역의 요충지인 트란스옥시아나를 점령할 야욕을 보이며 중앙아시아에서 사산조페르시아 영토를 지나 지중해와 비잔틴으로 공급되는 비단길을 차단했다. 이 조치는 돌궐을 대신해 동서 비단무역에 종사하던 소그드인을 파산시키고 중개무역의 수익과 통과세에 의존하던 돌궐 경제에 심각한 타격을 주었다. 이에 돌궐의 카간 이스테미Istami(실점밀[室點密])는 사절단을 파견해 사산조와 협상을 시도했으나 사산조 측에서는 돌궐의 사신을 살해하는 등 강경한 자세를 취했다. 양국 간의 교섭이 결렬되자, 568년 돌궐 측에서는 비잔틴에 소그드 상인이 이끄는 공식 사절단을 파견해 황제를 설득했고, 비잔틴은 돌궐 상인에게 페르시아를 경유하지 않고 직접 물자를 반입하는 것을 허락했다. 돌궐과 비잔틴 사이에 무역 협정이 체결되자 자유로운 왕래와 안전한 교역이 가능한 거대한 통상권이 형성되면서 사산조는 점차 고립되었다. 이 같은 과정에서 소그드인은 사산조 간 교류를 차단하고 돌궐의 보호 아래 인도와 적극적으로 교류했던 것으로 추정되며 그 결과 인도의 문화적 영향이 커졌던 것이 아닐까 판단한다.

조로아스터교 신과 인도 신이 나나 여신의 형상에 미친 영향

조로아스터교의 신들은 선과 악, 시간 같은 추상적이거나 하늘, 태양, 달 같은 천체와 비, 바람과 같은 자연현상을 개념화한 신이 대부분이어서 아베스타를 비롯한 조로아스터교의 성전에는 아나히타 여신을 제외하고 형상에 관한 언급이 없다. 사산조와 멀어진 소그드인은 인도의 종교예술에서 신을 표현하는 개념과 도상을 차용하기 시작했다. 조로아스터교의 신들을 인도의 신들과 동일시하며 인도의 신으로부터 도상을 차용한 것이다.

인도의 문화는 이미 쿠샨시대부터 소그드로 지속적으로 유입되었지만 힌두문화가 본격적으로 유입된 시기는 6세기부터이다. 불교가 전래되면서 불교 도상 안에 포함된 힌두교 도상이 소그드에 유입되었을 것이라는 견해가 있지만, 고고학적인 발굴에서 불교 관련 유적이 거의 없다. 다만 현장이 소그드 지역에서 불교도가 박해를 받았다는 기록에 근거해 보면 인도의 힌두 미술에 직접 영향을 받았을 개연성이 크다. 인도 신의 모습은 소그드에 전래된 베산트라 자타카에서 볼 수 있으며, 판지켄트의 벽화에는 인도의 교훈 설화집인 판차탄트르Pañcatantr, 인도의 영웅설화 마하바라타Mahābhārata가 표현되어 있다. 인도의 힌두도상은 많은 팔과 머리와 눈을 가지고 탈 것인 동물vāhana을 동반한다. 우스트루샤나의 수도인 분지캇에 있는 칼라이 카카하 궁전의 세레모니얼홀에는 아후라 마즈다 신이 두 마리의 백마를 타고 왕홀을 든 왕의 모습으로 등장하는 것도 이러한 변화이다. 네 개 팔을 가진 나나 여신은 힌두 도상이 유입되면서 두르가 같은 특정 여신의 도상을 취했다기보다는 팔이 여러 개 달린 이미지를 적용해 표현한 것으로 생각된다.

한편 판지켄트에서 나나와 옆에 낮은 위치에 화살을 들고 갑옷을 입은 남성 신이 표현되어 있는데, 대부분의 학자들은 부부로 추정한다(그림 19).

그림 20. 우마마헤스바라(Umāmaheśvara), 사원 II에서 발견된 소조상, 판지켄트, 7세기 후반 또는 8세기 초
시바신과 파르바티 여신이 함께 난디를 타고 있는 모습이다.

남성 신은 조로아스터교의 신으로, 아베스타에서 비의 신으로 나오는 티슈트리아(티시)로, 키르만테파 소그디안Khirmantepa Sogdian 웃스아리에서 볼 수 있다. 나나가 배우자와 함께 등장하는 것은 메소포타미아의 전통으로 나나 여신과 나부의 결혼식에 관련된 의식은 셀레우코스 기간까지도 지속되었다고 한다. 쿠샨조 이후 볼 수 없었던 나나 여신이 부부의 모습으로 등장하는 것은 어쩌면 인도의 신들이 부부의 모습으로 표현되는 데 자극 받았을 개연성도 생각해 볼 수 있다. 실제로 8세기 우마마헤스바라 Umāmaheś-vara(난디를 타고 있는 시바와 파르바티)의 조각 단편이 판지켄트 신전 II에서 나온 사례가 있다(그림 20).

소그드인들이 수용한 나나

나나는 기원전 4000년~기원전 3000경 메소포타미아 지역에서 탄생한 여신이다. 오랜 역사 동안 풍요와 다산, 미의 여신이자 왕권의 수여자로서 자리매김하였다. 나나 여신은 메소포타미아의 인안나-이슈타르와 별개로 발생한 여신이다. 소그드의 나나 여신은 사자 위에 앉아 있는 모습으로 표현되어 인안나-이슈타르의 후신으로 여겨지기도 했으나 가족관계가 이슈타르와 다른 점, 고대 바빌로니아 시대 금성의 신 이슈타르와 별도로 왕의 권한을 수여할 수 있는 존재로 표현되는 등 명백히 다른 신이었다.

소그드의 여신 나나로서 도상이 정립되기 시작한 시기는 쿠샨조이다. 알렉산더대왕의 동방 원정 이후 헬레니즘문화가 중앙아시아에 이식되면서 나나 여신은 그리스의 아르테미스, 시벨레, 레아 여신 등과 동일시되며 그들의 모습을 차용하면서 변모했다. 쿠샨왕조에는 초승달을 머리에 쓴 아르테미스형의 나나 여신, 사자 위에 앉은 나나 여신 같은 도상이 존재한다. 그 후 소그드인이 숭배했던 나나 여신은 네 개 팔에 갑옷을 입고 있으며 성벽관을 쓴 채 사자에 앉은 형상으로 변화되었다. 나나 여신은 소그드인의 도시국가인 소무구성 내에서 왕국의 수호신 혹은 주요 신 역할을 수행했다. 특히 호라스미아나 판지켄트 등의 도시국가에서 중요한 신격으로 등장한다. 판지켄트에서 나나 여신은 조로아스터교 신들의 판테온에 들어와서 내세와 관련된 신으로 정립된 것 같다. 나나 여신이 형상화된 벽면에 표현된 심판 장면과 지옥 장면은 조로아스터교의 내세관을 보여준다.

네 개 팔을 가진 나나의 형상은 6세기 이후 소그드인도 인도의 힌두문화를 적극 수용했음을 보여준다. 특히 개념화되고 추상화된 조로아스터

교의 신들은 신상으로 제작되지 않았었는데 그 전통에서 벗어나 인도의 신과 동일시되며 그들의 도상을 차용해 새로운 신의 모습을 창출했다.

소그드인은 동서교역의 주역으로 개방적이고 실리를 추구하는 성향을 띠고 있다. 그들의 이런 성향은 그들의 문화 속에도 반영되었다. 타 지역의 새로운 문화적 요소를 적극 수용해 자신의 고유 전통과 결합시켜 고유한 문화를 창출해 내는 문화적 역량을 보여주었다.

·························· 이승희

참고문헌

메리 보이스저, 공원국 옮김, 『조로아스터교의 역사』, 민음사, 2020.

Ambos, C., "Nanaja—ine ikonographische Studie zur Darstellung einer altorientalischen Götin in hellenistisch-parthischer Zeit", *Zeitschrift für Assyriologie,* 93/2, 2003.

Azarpay, G.,"Nana, the Sumero-Akkadian Goddess of Transoxiana," *Jounal of the American Oriental Society,* Vol. 96, No. 4, 1976.

Christoph, Baumer., *The History of Central Asia*: *The Age of the Silk Roads*, London · New York: I. B. TAURIS, 2014.

Compareti, Matteo., "Nana and Tish in Sogdiana: The Adoption from Mesopotamia of a Divine Couple", *Dabir,* 1/4, 2017.

Falk, Harry., "Kushan rule granted by Nana: The background of a heavenly legitimation," *Kushan histories: literary sources and selected papers* from a symposium at Berlin, december 5 to 7, 2013.

_____, "Nana: The "original" goddess on the lion," *Journal of Inner Asian Art and Archaeology*, Vol. 1, 2006.

Heinz, Gawlik, "GODDESS NANA ON THE BRONZE COINAGE OF KANISHKA I," *Jons*, Vol. 232, 2018.

Ghose, Madhuvanti., "Nana: The "original" goddess on the lion," *Journal of Inner Asian Art and Archaeology*, Vol. 1, 2006.

Marshak, I. Boris. and Valentina I. Raspopova, *Otchet o rasɹkopkakh gorodishcha drevnego Pendzhikenta v 2000 godu*, St. Petersburg: State Hermitage, 2001.

_____, "Cultes communauɹtaires et cultes privés en Sogdiane." Paul Bernard, and Frantz Grenet, eds., *In Histoire et cultes de l'Asie centrale préislamique*, 187-201, Paris: Éditions du CNRS, 1991.

Minardi, Michele, "A four-armed goddess from ancient chorasmia: history, iconography and style of an ancient chorasmian icon," *Iran*, Volume 51, 2013.

Potts, Daniel T., ""Nana in Bactria" in Silk Road Art and Archeology 7 (S.R.A.A., VII)", *Jornal of the Institue of Silk Road Studies*, Kamakura, 2001.

Saadi-nejad Manya, "The Goddess Nana and the Kušan Empire: Mesopotamian and Iranian Traces," *Acta Via Serica*, Volume 4 Issue 2, 2019.

Shenkar, Michael, "Nana," *Intangible Spirits and Graven Images: The Iconography of Deities in the Pre-Islamic Iranian World*, Leiden: Brill, 2014.

Streck, Michael P., Nathan Wasserman, "More Light on Nanaya", *Zeitschrift fur Assyriologie und Vorderasiatische Archaelog*, Chapter/Vol. 102, 2012.

Tanabe, Katsumi, "Nana on Lion-East and West in Soghdian Art", *Orient,* 30/31, 1995.

Westenholz, J.G., "Nanaya: Lady of Mystery", in Finkel, I.L. and Geller, M.J.(eds.), *Sumerian Gods and Their Representations,* Groningen, 1997.

2 중국으로 간 소그드인들

고고학적 발견으로 본 중세 중국의 소그드[粟特]인

소그드인 이해

소그드인은 중앙아시아 아무다리야와 시르다리야 사이의 트랜스옥시아나 지역, 즉 현재의 우즈베키스탄과 타지키스탄 일대를 중심으로 활동한 민족이다. 그들은 인종상 이란 계통의 중앙아시아 고古민족, 언어상으로는 동東이란어 계통에 속한다. 중국 한漢~남북조시대에는 속익粟弋, 혹은 속특粟特으로 불렸으며, 수당대隋唐代에는 소무구성昭武九姓 혹은 구성호九姓胡 등으로 불렸다. 사마르칸트Samarkand의 강국康國을 중심으로, 부하라Bukhara의 안국安國, 타슈켄트Tashkent의 석국石國을 비롯해 사국史國, 하국何國, 조국曹國, 미국米國, 목국穆國, 필국畢國 등이 있다. 그들은 중국 정착 이후 자신의 국가 이름을 성姓으로 삼는 경우가 많았다.

소그드인의 언어, 역사, 종교, 미술 연구

소그드의 여러 나라는 집권적인 하나의 국가체제를 형성하지 않고, 주변의 강대국에 기대어 체제를 유지했다. 주변의 대국인 페르시아제국, 쿠샨제국, 알렉산더 황제, 북방의 에프탈[嚈噠], 서돌궐한국西突厥汗國, 당唐, 아

랍제국 등에 의지하며 상업 활동에 종사했다. 동서방 왕래의 주요 교통로 상에 위치한 이점을 충분히 활용하며 상업 활동으로 많은 부를 축적했을 뿐만 아니라, 동서방의 문화와 문물 교류에서 중요한 역할을 담당했다.

3~8세기에는 많은 소그드인이 동서교역에 종사하며, 실크로드상에 일련의 취락을 형성했다. 중국에 진귀한 물건과 함께 자신들의 음악이나 춤 그리고 조로아스터교[祆敎], 마니교, 경교景敎 등을 소개했다. 그러나 당대 이전의 소그드인에 관한 기록이 매우 소략하고 관련 유물이 거의 없어 중국 내 이들의 구체적인 양상을 이해하기가 어려웠다. 1999년 우홍묘虞弘 墓의 발굴 이후 6~7세기 초 소그드인의 삶을 복원해 줄 무덤 내 도상 자료 와 묘지墓誌가 중국에서 잇따라 발굴되었고, 세계 각국에 흩어져 무관심 속에 방치되었던 자료도 속속 소개되면서 중국 내 소그드인 관련 자료가 매우 풍부해졌다. 이들 자료는 시기적으로 '6세기 중후반~7세기 초', 지역 적으로는 '북방'에 집중되어 있으며, 이에 따라 중국은 물론이고 세계 각 지에서 이 시기 화북華北 지역에서 활동한 소그드인 연구가 활발히 진행 되었다.

소그드인 관련 연구는 크게 언어, 역사, 종교, 미술 등 네 가지 범주에서 행해졌다. 언어 외에 세 방면의 구체적 연구 성과를 보면, 석장구石葬具의 도상 분석을 토대로 소그드인의 다양한 종교 생활과 문화 양상을 고찰하 거나, 묘지 분석을 통해 소그드인의 취락과 혼인 그리고 수령 살보薩保를 중심으로 하는 행정 조직 연구 등이 이루어졌다. 본 연구는 그간의 출토 자료와 연구 성과를 토대로 6세기 중후반~7세기 초 중국 경내에서 활동 한 소그드인의 양상을 대략 살펴보며, 아울러 기존 연구의 비판적 고찰을 통해 앞으로의 연구 방향을 시론적으로 탐구하고자 한다.

자료를 통해 살펴본 중국 내 소그드인(6세기 중후반~7세기 초)

무덤 출토 유물에서 확인된 소그드인의 흔적

최근 중국 경내에서 발굴된 소그드인 관련 자료는 주로 6세기 중후반 ~7세기 초, 즉 북조 말~수대에 집중되어 있다. 그 가운데 소그드인이 확실한 경우 혹은 소그드인인지 불분명하지만 소그드 문화의 특징을 지닌 호인胡人의 무덤도 있다. 1999년 수 개황 12년(592) 우홍묘의 발굴을 필두로 동주同州(현재 陝西 大荔) 살보를 지냈던 북주 대상 원년(579) 안가묘安伽墓(2000년 발굴), 양주凉州 살보를 지냈던 대상 2년(580) 사군묘史君墓(2003년 발굴), 대천주大天主를 지낸 북주 천화天和 6년(571) 강업묘康業墓(2004년 발굴) 등이 잇따라 발굴되었다. 이를 계기로 1992년 감숙성甘肅省 천수天水 석마평石馬坪 출토 북주~수대 추정 무덤의 석관상石棺床과 석병풍石屏風, 전傳 하남성河南省 안양安陽 출토 북제 석관상과 석병풍, 산동성山東省 청주靑州 부가촌傅家村 발견 북제 무평武平 4년(573) 화상석, 일본 MIHO미술관 소장 석관상과 석병풍 등이 재조명되기 시작했다. 나아가 기메미술관에서 전시되었던 Vahid Kooros 소장의 6세기 석병풍과 석관상, 중국국가박물관 소장 가옥형 석곽, 그리고 현재까지 알려진 유물 가운데 시기가 가장 이른 동위 무정武定 원년(543) 적문생묘翟門生墓 출토 묘문과 석병풍 등이 잇따라 세상에 공개되었다. 한편 2005년 서안에서 발굴된 북주 보정 4년(564) 이탄묘李誕墓에서도 조로아스터교 관련 유물이 출토되었지만, 무덤의 주인공 이탄은 소그드인은 아니며 계빈罽賓 출신으로 북위 정광 연간 중국에 이주한 바라문종이다. 2020년 4월에는 하남성 안양의 국경鞠慶 부부 합장묘(590년)에서 화단火壇 등이 표현된 석장구가 발견되었지만, 묘지에 따르면 국경은 소그드인이 아니며 고창왕高昌王의 후손이다. 이 두 사례를 제외하고 소그드인의 석장구 현황을 정리하면 〈표〉와 같다.

〈표〉 6세기 중후반~7세기 초 중국 출토 소그드인의 석장구 현황

	명칭	시대	관련 사항
1	적문생묘 묘문 및 석병풍	동위(543)	• 동천축 적국翟國 사람으로 본국에서 살보薩甫 지냄, 적국의 사주使主로 중국에 옴. • 명문에 '휘諱가 육育'이라 했으므로 현재 '적육 묘'로도 부름. • 묘주 부부의 좌상, 기마·우거출행도와 시종, 곽거 등의 효자고사도, 죽림칠현도 등을 표현. • 심천深圳 금석예술金石藝術박물관 소장.
2	강업묘	북주(571)	• 서안 출토. • 강거국 출신으로 대천주大天主 지냄. • 석관상과 석병풍 등.
3	부가 화상석	북제(573) 추정	• 산동성 청주. • 높이 130~135㎝, 너비 80~104㎝ 석판 9개에 도상(석병풍 잔편으로 추정).
4	안가묘	북주(579)	• 서안 출토. 현재 발굴품 중 가장 빠른 '살보' 무덤. • 동주同州 살보 지냄. • 묘문의 문액, 석관상과 석병풍.
5	사군묘	북주(580)	• 서안 출토. • 양주 살보 지냄. • 가옥형 석당石堂.
6	안비安備묘 출토 석관상 잔편	수(589)	• 하남 등봉登封 출토. 각지에 분산 소장. • 석관상 받침: 새 형태의 사제 표현. • 묘지는 대당서시大唐西市박물관 소장.
7	우홍묘	수(592)	• 산서 태원太原 출토. 어국인魚國人. • 북주 검교살보부檢校薩保府 관원 지냄. • 석관상과 석병풍 등.
8	하남 안양 출토 석장구	북제 추정	• 석관상, 석병풍 부분(3건), 석궐. • 워싱턴 프리어미술관(석관상), 쾰른동아시아미술관(석궐), 기메미술관(석병풍 2건), 보스턴미술관(석병풍 1건) 등에 분산 소장.

9	MIHO미술관 소장 석관상	북제 추정	• 11건의 채색이 있는 화상석판과 한 쌍의 문궐. • 석관상 받침은 개인 소장. • 섬서 혹은 산서 출토 추정.
10	중국국가 박물관 소장 석당	북조	• 2012년 일본수장가 崛內經良 기증. • 가옥형 석곽: 화단火壇, 대회大會, 부부의 기마·우거 도상 등 출현.
11	Shelby White & Leon Levy Collection	북조	• 두 건의 석관상 받침. • 메트로폴리탄 뮤지엄 진열.
12	영국 V&A Museum 소장	북조	• 석관상 받침: 새 형태의 사제 표현.
13	감숙 천수 석마평묘 출토	수대 추정	• 석관상과 석병풍
14	Vahid Kooros 수집품	수대 추정	• 감숙 천수 석마평 출토로 추정(도굴품). • 석관상과 석병풍. • 2004년 4월 13일~5월 24일 기메미술관 전시.

소그드인의 군사적 취락구조: 군단화軍團化

현재까지 알려진 6세기 중후반~수대 중국 내 소그드인의 묘지는 10여 기이다. 발굴을 통해 출토된 것으로는 섬서성陝西省 정변靖邊의 북주 대성大成 원년(579) 적조명翟曹明 묘지, 서안의 강업 묘지와 안가 묘지, 태원의 우홍 묘지, 영하寧夏 고원固原의 수 대업 5년(610) 사사물史射勿 묘지 등이 있다. 그 밖에 업성鄴城의 동위 원상 원년(538) 안위安威 묘지와 북주 대상 2년(580) 유니니반타遊泥泥槃陁와 그의 부인 강기강康紀姜 묘지, 낙양洛陽 백마사진白馬寺鎭에서 유출된 수 개황 9년(589) 안비安備 묘지(서안 대당서시박물관 소장), 1930년 낙양에서 나온 수 대업 11년(615) 적돌파翟突婆 묘지, 북제 무평 4

년(573) 청주 부가 묘지, 천수 석마평 묘지 등이 있다. 그 가운데 부가 묘지는 "무평 4년의 제기가 있는 묘지가 있었다"라는 목격담만 전하고, 석마평 묘지는 주사朱砂의 흔적만 있어 그 내용을 알 수 없다. 한편 사군묘에서는 석당의 편액에 한자와 소그드어로 사군의 일생 등을 적어 놓았는데, 묘지를 대신한 것이다. 이들 묘지는 서안, 낙양, 업성, 태원, 청주, 섬서 정변, 감숙 천수 등 모두 화북 지역에 분포하고 있으며, 그 크기는 신분 등급과 매우 밀접한 관련이 있어 관직이 높았던 사람들의 것일수록 크다. 한편 안가 묘지에서 보듯 북조 말년에 이르면 그들이 소그드 취락의 수령인 살보 신분 외에 대도독의 관함을 가지고 있어 북주시기에 소그드 취락의 군단화軍團化가 이루어진 단서를 볼 수 있다. 소그드인의 군사적 방면에서 활약상은 당대 이후 매우 두드러진다.

소그드인의 중국 정착과 생활 양상

소그드인 취락의 리더 살보薩保

소그드인은 북조에서 수당대까지 육상 실크로드 무역을 거의 독점했다. 그들은 수십 명 혹은 수백 명으로 상대商隊를 이루었으며, 무역과 거주의 편리함을 위해 실크로드상의 거점 도시에 소그드인 취락지를 건설했다. 일부는 그곳에 남고, 일부는 길을 떠나 무역에 종사하며 또다시 새로운 취락지를 개척했다.

이렇게 건설된 소그드 취락의 리더가 살보였다. 상술한 안가와 사군은 각각 동주와 양주의 살보를 지냈고, 우홍은 검교살보부의 관원이었으며, 적문생과 사사물의 할아버지는 본국의 살보였다. 살보는 북조나 수에서는 '薩保'나 '薩甫'로, 당대에는 '薩寶'로 불렸는데, '상대의 수령'을 뜻하는 소그드어 S'rtp'w의 음역이다. 이후 중국에서는 살보가 소그드인 등 서역

으로부터 중국 경내에 이주한 사람들의 취락을 관리하던 수령의 의미로 사용되었다.

현재 중국 내 살보 연구는 대략 두 방면에서 이루어지고 있다. 문헌과 묘지를 통해 살보라는 직관이 중국에서 언제 출현하고 그 관할 범위는 어떠했는지를 연구하는 것과 출토품의 문자와 도상 분석을 통해 중국 내 소그드인의 취락 분포와 신앙 등을 연구하는 것이다.

소그드인의 취락 분포

상술한 출토품을 통해 중국 경내 소그드인의 취락이 서안, 낙양, 태원, 청주, 섬서 정변, 감숙 천수, 북제 도성인 업성과 인근 안양 등지에 존재했음이 확인되었다. 소그드인 취락과 분포를 연구해 온 룽신장榮新江에 따르면, 그 밖에도 서역 이동以東의 소그드인 취락지는 장액張掖, 甘州, 양주凉州, 姑臧, 武威, 서평西平(현재 청해성[青海省] 서녕시[西寧市]), 섬서 정변 북쪽의 통만성統萬城, 夏州, 동주, 대주代州, 雁門, 개주介州(현재 산서성[山西省] 개휴[介休]), 급군汲郡, 衛州, 위주魏州, 거록巨鹿, 邢州 등지에 형성되어 있었다. 한편 양주에는 동시기에 살보를 지낸 사람이 한 명 이상이어서 이곳에 다수의 소그드인 취락이 존재했음을 알 수 있다. 현재 소그드인의 묘지나 고분 발굴은 없지만, 문헌사료를 통해 남방의 소그드인 취락의 존재 가능성이 확인되는데, 서역에서 남조로 유입하는 중간 지점인 성도成都, 중국의 남조와 북조를 잇는 교계交界였던 양양襄陽 등으로 추정하고 있다.

북조와 수당대 중앙과 지방정부는 호인취락을 통제하기 위해 살보를 중국 전통의 관료체제에 포함시켰다. 살보는 소그드 취락의 리더이면서 중국 내 관직이기도 했던 것이다. 북조와 수 왕조는 살보를 1급 직관으로 삼고 유외관流外官으로 대우했다. 그리고 살보부를 두고 그 안에 천정祆正과 장사長史 등 여러 관료를 두고 행정과 종교를 담당하도록 했다. 북

제에서는 경읍京邑 살보와 제주諸州 살보를 두었는데, 북제의 제도는 북위의 제도를 계승했으므로, 현재 학계는 북위 때부터 살보부가 설치되어 도성 낙양에 '경사 살보'를, 각지에는 주州마다 1급의 살보를 두었을 것으로 추정하고 있다. 북주에도 경사 살보가 있었으며, 수대에는 옹주雍州 살보, 즉 경사 살보와 제주 살보가 있었다. 그 가운데 도성에는 살보를 총괄하는 최고 수령인 대살보가 있었을 것으로 추정한다.

살보부의 업무와 살보의 활동 상황

살보부에서는 종교 관련 업무를 지휘 감독했다. 우홍이 천사祆祠, 즉 조로아스터교 사원과 관련된 업무를 담당했고, 강업은 아버지에 이어 '대천주大祆主' 직을 세습했으며, 적조명은 '천주'의 직위에 있었다. '천주'나 '대천주'는 문헌에 동일한 이름의 관직명이 없지만, 당대의 '천주(혹은 祆祝)'와 관련이 있는 것으로 보이며, 당대 '천정'처럼 조로아스터교 관련 업무를 담당했을 것이다.

살보부는 당시의 정치·경제의 중심지인 도성으로부터 각 지역으로 확대하는 양상을 띤다. 즉, 소그드의 대상은 돈황, 주천, 장액, 무위, 원주原州(고원[固原])를 지나 각 왕조의 도성이 소재한 장안[시안], 낙양, 업성 등으로 이동했으며, 여기서 각각 무역 활동에 유리한 동북방이나 동남방 등 지역의 중심지인 병주并州, 정주定州, 청주靑州 등지로 이동했다. 그 당시 호상들은 실크무역을 거의 독점했다. 산동 지역은 하북과 함께 북제 영내의 비단 특산지였으므로 청주 등지에 소그드인 취락이 형성될 수 있었을 것이다.

살보는 상업 활동과 함께 외교 활동에도 종사했다. 3~7세기 서역 제국은 유연柔然, 에프탈, 돌궐 등의 지배 아래 있었다. 그 과정에서 소그드인은 페르시아나 비잔티움제국, 토욕혼吐谷渾에 사신 자격으로 내왕했다.

우홍이 대표적인 사례로, 그는 13세에 유연의 사자로 페르시아와 토욕혼을 여러 차례 다녔으며, 북제 문선제(재위 550~559년) 당시 유연의 사자로 북제에 왔다. 북제에서 관직을 역임했고, 북주와 수에서도 천사祆祠와 외교 사무를 담당했다. 소그드인의 경제적·외교적 역량에 따라 북조의 제 왕조에서는 살보를 매우 우대했다. 우홍은 북제에 사신으로 왔다가 아예 북제에 머물며 관직을 지냈고, 적문생 역시 적국翟國 사신단의 리더[使主]로 북위에 왔다가 북위와 동위 황제의 우대와 상사償賜를 받으며 중국에서 생을 마감했다. 그래서 그들의 장례에도 황권이 개입했을 개연성이 추정되기도 했다. 즉, 안가와 강업, 사군 그리고 바라문 출신 이탄의 무덤이 장안성 동쪽 교외에 집중적으로 분포한 점, 강업과 이탄 등의 석장구에 낙양 공방工坊의 영향이 강한 점 등을 그 근거로 하고 있다. 이런 논의는 추후 좀 더 검토되어야 하지만, 그들의 묘제墓制가 당시 신분에 따른 규제를 강하게 받았음은 확실하다. 안가묘와 사군묘는 5개의 과동過洞과 5개의 천정天頂이 있는데, 많은 과동과 천정을 가진 무덤은 당시 북주의 황실과 현귀顯貴 무덤의 특징이다. 안가묘는 북주 무제의 효릉孝陵과 그 크기가 비슷하며, 사군묘는 우문검于文儉(于文泰의 第8子)의 무덤과 묘제가 동일해 당시 살보가 조정으로부터 상당히 높은 수준의 대우를 받았음을 알 수 있다.

남방의 소그드인 관련 출토 자료

3~8세기 중국 내 소그드인 연구는 출토품이 주로 화북 지역에 몰려 있고, 그들이 실크로드상의 무역을 독점적으로 장악하고 있었으므로 주로 화북 지역에 거주하는 소그드인을 중심으로 이루어졌다. 그러나 1984년 광동성廣東省 수계遂溪에서 남조 시기(420~589) 금은기와 사산조페르시아 은화 매장 구덩이가 발굴됨으로써 소그드인이 남해 무역에 종사했음이

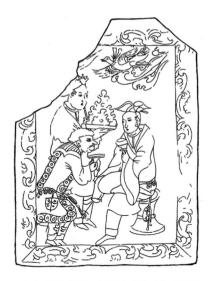

그림 1. 서역 상인이 묘주를 알현하는 장면으로, 산동성 청주에서 출토된 부가화상석의 두 번째 석판에 묘사되었다. 북제 573년에 제작한 것으로 추정된다.

확인되었다. 게다가 후술하는 승려 강승회康僧會, 명달明達, 도선道仙 등의 사례에서 보듯, 이미 3세기부터 인도와 베트남을 거쳐 중국에 정착하거나 혹은 장강長江을 따라 무역에 종사하던 소그드 상인의 존재가 문헌에서 확인된다. 특히 청주 부가화상석에 보이는 '산호'는 소그드인이 해상 무역에 종사했음을 보여주는 도상 자료이다(그림 1). 이들 자료는 소그드인 연구가 북방을 벗어나 남방까지 확대되어야 할 필요가 있음을 시사하고 있는데, 아쉽게도 고고학적 발굴에 따른 자료가 출현해야만 진전된 논의가 가능해질 것이다.

도상 자료를 통해 살펴본 중국 내 소그드인의 삶

소그드인의 종교와 문화

소그드인은 대상으로서 많은 민족과 접촉하며 상업 활동에 종사했을 뿐 아니라, 여러 왕조를 대신해 외교적 활동도 수행했다. 그러므로 그들의 출토품에 다양한 문화와 문물이 혼재하는 것은 당연하다고 하겠다. 게다가 '소그드인'이라는 하나의 족속族屬 범주로 묶을 수 있음에도 불구하고, 강업묘처럼 한문화漢文化의 색채가 농후한 것에서부터 우홍묘처럼 페르시아적 요소가 매우 강한 것까지, 각 무덤의 출토품이 보여주는 문화적 스펙트럼도 매우 넓다.

2000년 이후 연구자들은 도상 자료 속에서 나타나는 다문화적 현상을 세부적으로 분류, 분석하며 중국 경내에서 활동한 소그드인의 모습과 중국의 중세 사회를 복원하고자 노력해 왔다. 연구는 크게 종교, 상례喪禮를 포함한 일상생활 연구 등에 집중되었는데, 그 시기 중앙아시아문화 관련 문자 기록이 소략하고, 출토 자료도 많지 않아 연구자의 견해는 매우 다양하게 나뉘어 있다. 중앙아시아 언어와 문화에 비교적 접근이 용이한 서양 연구자는 주로 조로아스터교, 마니교 등 페르시아 등지에서 연원하는 소그드인의 신앙과 종교생활을 탐구하고 있으며, 중국학계는 출토품에서 출현하는 '문화적 한화漢化' 현상의 고찰에 집중하는 경향이 있다. 이와 같은 두 방면의 연구를 통해 문화적 혼종성과 개방성 등을 갖춘 중국 내 소그드인의 다채로운 삶은 물론이고 6~7세기 초 중국 문화의 다양한 모습이 조금씩 드러나고 있다.

소그드인의 대표적 종교: 조로아스터교

이란계 종족인 소그드인의 주요 종교는 페르시아의 국교였던 조로아스터교로 알려져 있다. 이를 증명하듯 중국 내 소그드인의 석장구에서는 조로아스터교 관련 도상이 다수 출현하며, 특히 조로아스터교와 관련된 상례의식이 매우 상세하게 묘사되는 경우가 많다. 불을 숭배하는 조로아스터교의 특징을 잘 보여주는 화단火壇과 그 주위에서 의식을 집전하는 새 마스크를 쓴 사제(그림 2), 묘주墓主가 친바트Chinwad 다리를 건너는 모습(그림 8), 견시犬尸를 암시하는 개 등 다양한 종류의 도상이 출현한다. 그 가운데서도 화단은 대부분의 석장구에 출현해 소그드인과 조로아스터교의 밀접한 관련성을 강력하게 시사하고 있다.

그런데 바시에르Vaissière(魏義天)를 비롯한 일군의 학자는 조로아스터교 도상으로 추정해 온 것 가운데 마니교 도상이 존재한다고 주장했다.

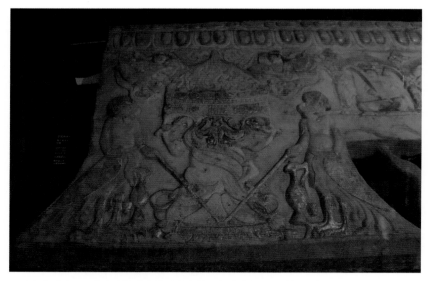

그림 2. 수나라 589년 사망한 안비 무덤에서 출토한 석관상의 향 좌측 장면으로, 화단火壇을 가운데 두고 마스크를 쓴 두 사제가 좌우로 서 있다.

Vaissière는 사군묘 석당 서벽의 제1폭 상부에 출현하는 주신을 광명의 신 마니로 보고 그 아래 높은 모자를 쓴 인물은 마니교 승려로서 사군 부부의 참회의식을 집행하는 중이며, 맞은편에 표현된 일군의 인물은 여기에 참여한 사군 부부와 그 자녀로 보았다(그림 3). 그리고 동벽의 친바트 다리 한쪽에 육체가 떨어지는 장면(그림 4)을 '신체 부스러기와 암흑의 부분이 장차 땅 깊이 떨어진다'라는 마니교의 교의를 반영한 것으로 보았다. 나아가 에프탈이 통치하는 박트리아 등지에서 6세기부터 마니교가 유행했는데 사군이 에프탈 수령과 왕래하면서 마니교로 귀의한 것으로 추정했다. 이 주장은 처음엔 주목받지 못했지만, 이후 요시다吉田豊와 그루네Grunet 등 학자로부터 지지되었다. 이런 관점은 조로아스터교 도상으로 추정해 왔던 요소를 좀 더 치밀하게 분석할 필요가 있음을 제기한 것이라 할 수 있다. 중국 내 소그드인이 신앙했던 조로아스터교가 페르시아의 조로아스터교

그림 3. 북주에서 활동하다 580년 사망한 사군의 유해를
안치했던 석당石堂 서벽의 제1폭 상부의 화면이다.

그림 4. 사군 석당石堂 동벽의 제2폭
화면. 다리 위쪽으로 육체가 떨
어지는 장면이 있다(화살표).

와 달리 상당히 다양한 종교가 혼합되었을 개연성을 제시한 것이다.

소그드인과 불교의 관계

현존하는 소그드인의 석장구에 불교적 요소가 많지 않아 연구 성과는
적은 편이다. 그러나 소그드인 승려의 존재나 소그드인이 만든 불교 조상
의 존재는 그들의 신앙이 상당히 다양했음을 알려준다. 소무구성을 지닌
승려로는 3세기 삼국시대에 활동한 강승회康僧會, 양대에 촉蜀 지역에서
활동한 명달明達과 도선道仙 등이 대표적이다. 강승회의 선조는 원래 강

그림 5. 양나라 승려 강승이 523년 만든 석조상. 석가불 좌우로 보살과 승려, 역사와 사자가 대칭으로 서 있다.

거 출신으로 인도에서 살다가 아버지 때에 이르러 무역을 위해 베트남 북부에 해당하는 교지交趾로 이사했으며, 강승회는 상인의 삶을 버리고 승려가 되었다. 명달 역시 강거 출신의 강 씨로, 어렸을 때 승려가 되었으며 양 천감 연간(502~519) 익주益州에서 활동했다. 도선도 강거 출신으로 6세

기 중후반 장강 유역에서 무역에 종사하다가 불법에 귀의했다. 소그드인의 불교 조상 제작 사례도 있다. 사천성 성도 출토 양 보통 4년(523) 석가상은 소그드인 강승康勝이 만들었으며(그림 5), 북제 도성 업성 북오장北吳莊에서 출토한 몇 건의 불교 조상도 소그드인 제작으로 추정하고 있다. 비록 당대지만 묘지에서 자신이 불교신자임을 밝힌 소그드인도 있다. 불교신도가 존재함에도 현존 출토품에 불교적 요소가 적은 것은 무덤의 주인공이 대부분 살보였던 점과 관련이 있을 것이다.

문자 기록은 도상과 약간 다른 정보를 제공하고 있다. 정관 21년(647)의 〈대당고낙양강대농묘지大唐故洛陽姜大農墓誌〉에 따르면 강대농姜大農의 아버지 강화康和는 수나라 정주 살보였음에도 불구하고 손자의 이름을 인도 수닷타Sudatta 장자에서 유래하는 수달須達로 했으며, 양주 살보를 지낸 사군 역시 아들 이름을 불교식 유마維摩로 지었다. 조로아스터교를 신봉했던 살보가 후손의 이름을 불교식으로 한 것인데, 왜 그들이 이런 태도를 취했는지는 '소그드인과 불교의 관계'라는 측면에서 주목해 볼 가치가 있다. 그와 관련해 사군석당에 불교 관련 도상이 존재한다는 논의도 제기되어 주목할 만하다(그림 6).

양주 살보를 지냈던 사군묘의 석당에 등장하는 마니교 요소나 불교 요소 그리고 사군과 강화의 사례에서 볼 수 있는 불교식 이름을 가진 살보 후예의 존재는 소그드인의 종교를

그림 6. 사군 석당石堂 북벽 제5폭의 상부 화면. 이 도상을 불교의 본생담인 'Koyamaputta Jātaka'로 설명하는 학자도 있다.

페르시아에서 연원하는 조로아스터교로 볼 것인가, 아니면 타종교가 융합된 새로운 내용의 조로아스터교로 볼 것인가, 그렇다면 타종교적 요소는 어느 정도까지 융합되었는가 등 복잡한 문제들을 제기한다. 이와 관련해 소그드인의 석장구에 나타나는 기이한 동물이 인도에서 유래하는 것으로 조로아스터교와 무관하며, 소그드인의 석장구에 불교 요소가 포함되어 있다는 지적은 도상을 통한 소그드인의 종교 연구가 방법적으로는 좀 더 세밀해야 하고, 시각적으로는 좀 더 다층적이어야 한다는 점을 제기하고 있다.

소그드인의 다원적 문화 이해

현재까지 발견된 소그드인의 석장구에서 조로아스터교와 관련된 신상이나 상례 도상 외에 가장 많이 출현하는 도상은 출행도出行圖와 연음도宴飮圖이며, 그다음이 수렵도, 그다음이 무악樂舞, 대회大會, 휴식을 취하는 장면이다. 중국 내 소그드 연구를 주도하고 있는 룽신장 교수는 이들 도상이 드러내는 소그드 문화를 페르시아 요소, 소그드 요소, 돌궐 요소, 중국적 요소로 구성된 다원문화多元文化로 이해했다. 그러나 소그드인은 동이란계 족속으로 페르시아 문화가 미친 영향이 매우 농후했기 때문에 소그드 문화 속에서 어떤 것이 페르시아적이고 소그드적인지 구분하기 어렵다. 이를 의식한 듯 그는 중국 내 소그드인의 문화를 소그드 본래 민족의 요소(페르시아 요소 포함), 중원 문화 요소, 북방 유목족인 돌궐 문화 등으로 삼분하기도 한다.

3~7세기 유연, 에프탈, 돌궐 등이 서역을 지배함으로써 소그드 지역에는 다양한 문화가 유입되었다. 에프탈이 유연으로부터 독립해 4세기 중엽 월지를 따라 서쪽으로 이동해 소그드 지역을 점령했으며, 558~561년에는 에프탈이 페르시아와 돌궐의 연합군에 패배함으로써 소그드 지역은

그림 7. 북제와 수에서 활동하다 592년 사망한 우홍 무덤에서 출토한 석관 일부. 묘주가 함께 연음을 즐기는 장면으로, 묘주 부부 앞에는 춤을 추는 인물이 있다.

돌궐의 수중으로 들어갔다. 582년 돌궐이 동서로 분열함에 따라 서돌궐이 이후 100년 동안 서역과 중앙아시아를 점령했다. 점령 국가의 변천에 따라 소그드 문화의 혼종성도 심화되었다. 중국 거주 소그드인의 문화에는 한문화의 영향까지 가세함으로써 문화의 혼종성은 더욱 강화되었고, 혼종적 문화가 중국 내 소그드인의 석장구에 반영되었다.

일반적으로 석장구에 나타난 소그드 본래의 문화적 요소로는 연음과 호등무胡騰舞 등 악무문화(그림 7) 그리고 페르시아 문화 간 관련 속에서 나타나는 기마사자수렵도, 입에 끈을 머금거나 목에 리본을 맨 길상조吉祥鳥(hvarnah)와 연주문, 화단을 포함한 조로아스터교적 요소 등이 거론된다. 북방의 초원 유목 문화적 요소로는 기마 장면과 수렵 장면 등이 꼽힌다. 소그드 지역은 돌궐과 에프탈의 점령 아래 있었기 때문에 석장구에는 에

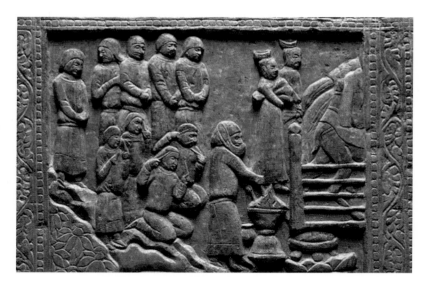

그림 8. 6세기 후반 소그드인의 상례에 참석한 돌궐인이 그들의 풍습에 따라 칼로 얼굴을 긋고 있다. 미호뮤지엄 소장 MIHO석판 J석 상부의 장면이다.

프탈인과 돌궐인 간의 회맹會盟과 수렵이 다수 등장하며, 상례에서 칼로 얼굴을 긋는 돌궐의 풍습도 묘사되었다(그림 8). 중원 문화 요소로는 묘주 부부의 기마우거騎馬牛車 출행도(그림 9), 여성의 한족 옷차림 등이 꼽힌다. 그 밖에 땅에 매장하는 장법[土葬]과 묘실, 석관상과 둘레 병풍 등의 석장 구로 표현된 장례문화 역시 중국의 전통적인 요소이다.

석장구에 표현된 소그드인의 장례문화

기존의 도상 연구는 석장구에 나타난 다양한 도상을 '소그드 문화가 지 닌 혼종성과 그 반영물로서 석장구'라는 관점에서 분석해 왔다. 이런 주 장은 '출토품이 피장자의 관념과 현실 생활을 반영하고 있다'라는 인식을 전제로 하고 있다. 우홍묘에 유달리 많이 출현하는 페르시아적 요소를 그 가 페르시아에 사신으로 다녀온 적이 있는 일생의 관력官歷과 연결하거

나, 사군묘의 마니교 도상 출현을 사군이 에프탈 수령과 왕래한 것을 반영하는 것으로 보는 해석이 대표적이다. 이를 두고 안가묘나 사군묘에 묘사된 것은 현실 생활의 반영이 아닌 이상적 세계라는 반론도 있다.

한편 석장구의 도상이 현실 생활의 반영이라면, 대천주로서 조로아스터교 관련 직무를 맡았던 강업묘 도상에 조로아스터교적 요소라곤 '화단' 하나이고 그 대신 한족적 요소가 매우 강하게 관철되고, 적문생의 출토품에 지극히 한문화적인 사신도四神圖, 효자도, 죽림칠현도 등이 출현하는 것은 어떻게 해석해야 하는가? 이와 관련해 강업묘를 소그드 요소가

그림 9. 6세기 후반 사망한 소그드인의 석장구에 표현된 묘주 부부의 기마우거출행도. 남성은 말을, 여성은 우거를 타고 나가는 장면이다. MIHO석판 K석에 묘사되어 있다.

훨씬 강화된 안가묘나 사군묘와 비교함으로써 소그드 도상의 다과多寡와 유무有無가 당시의 정치 형세와 관련이 있으며, 강업묘에 나타난 북위 낙양의 문화적 요소는 북주 황권의 개입에 따른 것으로 설명하는 학자도 있다. 이는 강업묘의 사례 연구로서 적문생의 경우에는 적용할 수 없는, 즉 보편화가 어렵다는 단점이 있다. 그러나 살보가 당시 관제 속에 편입되었고 이를 왕조에서 관리했다는 점을 고려한다면, 석장구의 도상을 당시의 정치 정세, 생산 공방 간의 관계에서 탐색했다는 점은 주목할 만하다. 한

편 우홍묘 발굴에 참여했던 연구자는 묘주의 중국 내 세거世居의 길고 짧음에 따라 소그드 요소가 증감한다고 지적하기도 했다. 즉, 이민 1세대인 우홍, 2세대인 사군, 3세대인 안가의 무덤 도상에서 이주 연수가 짧을수록 소그드적 요소가 강화되었다고 본 것이다. 소그드인의 무덤 도상에 보이는 다양성의 출현을 황권의 개입이라는 정치적 관점에서 분석하거나, 묘주의 이력과 관련해 분석하는 것은 모두 '도상의 제작자가 누구인가'라는 문제와 관련되어 있다. 즉, 도상의 내용을 결정하는 것이 '묘주인가, 화공인가, 아니면 또 다른 누구인가'라는 질문이다. 이는 묘지墓誌의 내용을 결정하는 것이 '묘주인가, 아니면 서사자書寫者인가'라는 문제와도 일맥상통하는 것으로, 소그드인의 도상과 묘지 연구에서 지속적으로 탐구되어야 할 분야이다.

중국에 이주한 소그드인은 '약속이나 한 듯' 그들이 원래 쓰던 성골함聖骨函(ossuary)을 버리고 중국식 관곽, 그것도 석장구를 선택했다. 여기에는 분명 뭔가 이유가 있으며, 그들이 상장례에서 석장구에 모종의 의미를 부여했음을 시사한다. 또한 각 무덤 속 석장구의 도상이 다양함에도 불구하고 공통점 또한 적지 않다는 사실은 그들이 공유하는 공통의 인식이 있었음을 의미한다. 다시 말해 도상에서 모본의 생산과 유통의 정황을 알 수 있는데, 추후 도상 연구에서 모본의 생산과 유통 역시 주된 연구 대상이 되어야 할 것이다.

기존 연구는 소그드인의 장구에 나타난 한문화의 영향에 집중해 왔는데, 아네트 줄리아노Annette Juliano는 넬슨 앳킨스미술관 소장 북위 석곽에 보이는 묘사법 가운데 중앙아시아와 서아시아적 요소를 찾아내 두 문화 사이의 상호 소통을 고찰했다. 추후 중국 미술에 나타나는 중앙아시아적·서아시아적 요소의 탐색과 여기에 기여한 소그드 문화의 연구도 지속적으로 진행되어야 할 것이다.

6세기 중기~수대 초에 집중된 석장구의 연구 과제

지금까지 언급한 중국 내 소그드인의 석장구는 모두 6세기 중기~수대 초에 집중되어 있으며, 지역적으로는 화북 지역, 즉 황하黃河 유역에 분포하고 있다. 물론 이후 고고학적 발견이 이루어질 가능성은 얼마든지 존재하지만, 지금까지의 발굴에서 나타난 이런 시공간적 공통점은 소그드 문화 연구에서 상당히 중요한 질문을 제기한다.

당대唐代 소그드인과 달리 왜 6세기 중후반~7세기 초의 소그드인(기본적으로 그들은 남북조시대 후기에 활동했던 인물이다)의 무덤에서만 석장구가 출토되는가? 다수의 소그드인이 신강유오이자치구新疆維吾爾自治區와 영하회족자치구寧夏回族自治區에 거주했음에도 왜 이 지역에서는 황하 유역에서 유행했던 석장구의 발견 사례가 없는가? 그리고 동시기 남방에서도 소그드상인이 취락을 형성하며 활동했는데, 왜 유사한 석장구가 발견되지 않는가? 이 같은 다양한 질문을 제기하고 그 해답을 찾아가는 과정에서 이후 중세 중국 내 소그드 문화 이해가 확충·심화되고, 그에 기초해 그 시기 동서문화의 교섭과 다양한 문화의 면모가 생생하게 복원될 것이다.

·························· 소현숙

참고문헌

정엔 저, 소현숙 옮김, 「청주 출토 북제 화상석과 중국의 소그드미술-우홍묘 등 새로운 고
　　고학 발견이 시사하는 것」, 『죽음을 넘어-죽은 자와 산 자의 욕망이 교차하는 중
　　국 고대 무덤의 세계』, 知와 사랑, 2019.

姜伯勤, 「青州傅家北齊畫像石祆教圖像的象徵意義-與粟特壁畫的比較研究」, 『藝術史研究』
　　5, 廣州: 中山大學出版社, 2003.
山西省考古研究所 等編, 『太原隋虞弘墓』, 北京: 文物出版社, 2005.
西安市文物保護考古研究院, 『北周史君墓』, 北京: 文物出版社, 2014.
陝西省考古研究所 編, 『西安北周安伽墓』, 北京: 文物出版社, 2003.
榮新江, 『中古中國與粟特文明』, 北京: 生活·讀書·新知 三聯書店, 2014.
榮新江·羅豐 主編, 『粟特人在中國: 考古發現與出土文獻的新印證(上·下)』, 北京: 科學出
　　版社, 2016.
張慶捷, 巫鴻 主編, 「太原隋代虞弘墓石槨浮雕的初步考察」, 『漢唐之間文化藝術的互動與
　　交融』, 北京: 文物出版社, 2001.
齊東方, 「現實與理想之間-安伽·史君墓石刻圖像的思考」, 『古代墓葬美術研究』, 第1輯, 北
　　京: 文物出版社, 2011.
趙超·吳華強 主編, 『永遠的北朝: 深圳博物館北朝石刻藝術展』, 北京: 文物出版社, 2016.
曾布川寬·吉田豊 編, 『ソグド人の美術と言語』, 東京: 臨川書店, 2011.

Gulácsi, Zsuzsanna. and BeDuhn, Jason., "The Religion of Wirkak and Wiyusi: The
　　Zoroastrian Iconographic Program on a Sogdian Sarcophagus from Sixth-
　　Century X'ian", *Bulletin of the Asia Institute*, 26, 2012/2016.
Juliano, Annette L. and Lerner, Judith A., "Cultural Crossroad: Central Asian and
　　Chinese Entertainers on the Miho funerary Couch", *Orientations*, October, 1997.
Scaglia, Gustina., "Central Asians on a Northern Ch'I Gate Shrine", *Artibus Asiae*, Vol.
　　XXI, 1958.

6세기 후반 중국 소그드인의
상장喪葬 미술과 문화 적응 그리고 정체성

중국 소그드인의 상장례, '선택'인가 '동화'인가

소그드인은 실크로드상에서 동서 문화교류를 주도하며 동서 무역의 역사를 만들어 갔던 주역이다. 이들은 소그디아나 본토의 전란을 피해 동쪽으로 이주해 북중국에서 정착지를 이루었는데 신강의 쿠차, 언기, 투르판뿐 아니라 중국 본토에도 들어와 살았다. 약 20년 전 서안西安과 태원太原에서 6세기 후반 소그드인 무덤이 발굴되면서 중국에 이주한 소그드인과 그들의 미술과 관련한 연구가 본격화되었다.

소그드인의 무덤에서는 묘지墓誌와 함께 석장구石葬具가 출토되었다. 석장구란 시신을 안치하기 위해 마련한 석제 관곽棺槨을 말하며 구조에 따라 크게 석관상石棺床과 석당石堂으로 나눈다. 석장구와 무덤의 구성 방식은 6세기 후반 중국 내 소그드인 공동체의 문화를 반영하기 때문에 이주민으로서 그들의 정체성을 규명하는 데 매우 중요한 참고 자료이다.

소그드인의 본향인 소그디아나에서는 살이 제거된[肉脫] 뼈를 소형 납골기에 넣어 지상의 묘에 안치하는 방식으로 장례를 치렀다. 이는 조로

아스터교에서 사체를 부정하게 인식한 데서 비롯된 것이다. 조로아스터교에서는 물과 불, 대지, 공기를 오염되면 안 되는 신성한 원소로 보았다. 반면에 시신은 부정不淨한 것으로서 접촉하면 이들 신성한 원소를 오염시킨다고 여겼다. 따라서 장의의 핵심은 시신이 살아 있는 사람들과 신성한 원소를 오염시키지 않도록 방지하고 오염물을 정화하는 의식이었다.

그렇게 해서 나온 의례가 시신과 접촉하는 사람들이 오염되지 않도록 하는 사그디드sagdīd(犬示), 그리고 신성한 원소의 오염을 막기 위해 시신의 살을 제거하는 노출exposure 의례를 행하되 시신을 수장이나 화장, 매장하지 않았다. 따라서 6세기 후반 중국 소그드인이 따르고 있던 당시 북중국의 지하 묘제와 석제 관곽의 사용은 소그드인의 전통적인 장례 방식과 비교해 큰 차이가 있다.

학계에서는 그 당시 소그드인이 채택한 북중국의 장례 방식을 소그드인의 한화漢化(sinicization) 혹은 동화同化(assimilation)의 결과로 판단해 왔다. 중국에 정착한 소그드인이 중국 문화에 동화되어 결국 자기동일성, 즉 소그드인으로서의 정체성을 잃어버렸다는 것이다. 그런데 소그드인이 비록 지하 무덤을 썼지만 그 당시 북조의 묘는 벽돌로 축조하였고 시신을 석관에 봉안함으로써 시신이 대지와 접촉하지 않을 수 있었다는 점은 매우 흥미롭다. 또한 석관상이나 석당은 전통적인 중국의 관곽이 아니라 북조에서 출현한 새로운 형식의 유목민족 장례도구였다. 게다가 이들 관곽은 납골기의 확대된 형태로도 볼 수 있다.

이런 점에서 6세기 후반 중국 소그드인의 묘제와 석장구를 '한화'라고 보는 개념은 섣부른 해석일 수 있다. 중국 소그드인의 정체성을 규명하기 위해서는 좀 더 다각적인 관점에서의 해석이 필요해 보인다. 게다가 상장喪葬 문화를 통해 소그드인의 정체성을 규명하기 위해서는 장례 방식 자체보다는 그 '선택'에 영향을 미친 상장관의 변화 여부가 더 중요한 것이

아닐까 한다. 이는 소그드인은 자신들의 고유문화를 차선으로 놓고 낯선 환경에 적응해야 했던 이주민이었기 때문이다. 고유의 전통이 현지의 문화와 상충될 때 갈등이나 대립을 일으키지 않으려면 현지의 문화적 방식을 따라야 한다. 따라서 소그드인이 따른 북조의 묘제가 자신들의 상장관을 견지한 채 '선택'한 것이었는지 아니면 중국 상장관에 '동화'되어 자연스럽게 그 묘제까지 '한화'된 것인지는 구별할 필요가 있다.

중국 내 다른 민족 간 관계에서 변별되는 자신들만의 본질적인 특성을 그들은 스스로 무엇이라 여겼을까. 6세기 후반 중국 내 소그드인의 정체성에 관한 이 같은 질문에 답하기란 쉽지 않다. 그들이 함께 만들어 온 역사에 관한 공동의 기억은 무엇이었는지, 그들을 지탱해 온 정신은 과연 무엇이었는지, 이와 관련해 아무런 기록도 남아 있지 않기 때문이다. 그들은 중국의 역사를 주도했던 당사자도, 역사 기록의 담당자도 아니었다. 그런데 소그드인의 석장구에는 그들의 일상생활과 종교에 관한 풍부한 서사가 다양하게 묘사되어 있다. 특히 소그드의 전통 상장 의례와 사후 세계관을 표현한 장면이 있어 주목된다.

이에 이 글에서는 소그드인의 정체성 문제에 접근하기 위해 그들에 관한 비교적 명확한 시각자료인 상장미술과 묘제에 다시 주목하고자 한다. 소그다아나와 중국, 두 지역에서 행해진 소그드인 상장 의례의 비교를 통해 새로운 정착지에서 그들이 지키고자 했던 상장관은 무엇이었는지 살펴보고자 하는 것이다. 이를 위해 우선 소그드 전통의 상장 의례를 살펴본 뒤 중국 소그드인의 묘제와 석장구의 시각자료를 바탕으로 그 상장 풍습을 재구성할 것이다. 이를 통해 소그드인이 정착지 북중국의 묘제를 따르면서도 보존하고자 했던 소그드인으로서의 자기 동일성의 요소는 무엇이었는지 살펴볼 것이다. 낯선 환경에서 살아남기 위한 이주민으로서의 선택과 적응이 상장 의례에 어떻게 나타나는지 살펴봄으로써 중국 소그

드인의 정체성 규명에 한 발 다가가 보고자 한다.

조로아스터교의 사후세계관과 '사그디드'

장례문화는 그 당시 사람들의 세계관과 떼려야 뗄 수 없는 관계에 있으므로 소그드의 전통적인 상장 의례를 이해하기 위해서는 그들에게 세계관을 제공했던 조로아스터교의 장례와 사후세계관을 살펴볼 필요가 있다. 소그디아나에서 볼 수 있는 전통적인 장례법은 조로아스터교의 믿음과 장례 규칙에 관련되며 이는 『아베스타Avesta』의 「비데브다드Vidēvdād, ('악령을 끊는 법')」에서 기원한다. 『아베스타』는 여러 시기에 걸쳐 쓰인 조로아스터교 텍스트를 모은 아베스타어 성서로 「비데브다드」에는 다양한 종교 규칙과 규정을 담고 있다. 이들의 장례법은 죽음과 시신에 관한 인식에 기초한다. 그들은 죽음을 악령 앙그라 마이뉴Angra Mainyu가 불러온 악으로 간주하였다.

죽음은 비록 창조신의 산물이 아니라고 여겼지만 영혼의 안전과 행복을 보장하기 위해 필요한 기도와 함께 조로아스터교도로서 삶의 중심으로 받아들여졌다. 또한 조로아스터교의 여자 악령인 나수(아베스타어 nasu-, 팔라비어 nasā)는 사람과 동물이 죽으면 의식을 잃자마자 즉시 시신으로 들어가 시신뿐 아니라 시신과 접촉하는 모든 것을 오염시킨다고 믿었다. 따라서 나수가 차지하게 된 시신 또한 극도로 부정不淨한 것, 즉 나수라고 했다.

따라서 조로아스터교도는 모든 사체를 혐오하게 된다. 최악의 악은 가장 순수한 존재인 정의로운 조로아스터교 사제의 시신에서 비롯된다(Vd. 5.28). 살아 있을 때 그의 몸과 영혼은 순결하므로 그의 주변 세상을 정화하는 강력한 매개자였다. 나수를 통해 오염된 개인은 자격을 갖춘 정화자의 도움으로 깨끗함을 되찾을 수 있으나(Vd. 0.42) 자격이 없는 사람이 정

화의식을 수행하려고 하면 나수는 더 강력해져서 역경을 증가시킨다(Vd. 9.48).『아베스타』에서는 특정 구절의 가타는 두 번, 다른 구절은 네 번 암송하는 것과 나수에게 몸을 떠나라고 명령하는 바라눔Barašnom 같은 정화 의식의 조합을 추천한다.

악으로 인식되는 죽음과 극도의 오염원인 시신에 관한 부정적 인식은 결국 시신을 처리하는 상장 의례 과정에서 시신을 통한 오염 가능성을 줄이고, 시신의 오염을 정화하는 방식으로 발전되어 나갔다. 조로아스터교에서는 공기와 물, 불, 대지를 신성한 원소로서 절대 오염시키면 안 되는 것으로 여겼기 때문에 화장이나 토장, 수장을 행하지 않았다. 따라서 상장 의례의 핵심은 오염의 방지와 정화로 압축할 수 있으며 이는 사그디드와 노출 의례로 구현된다.

사그디드란 시신을 선량함과 정의를 대표하는 '개에게 보이는[犬示]' 의식으로, 시신이 살아있는 세계를 오염시키지 않도록 나수의 영향을 상쇄하기 위해 마련된 규칙이다. 9~10세기 조로아스터교 백과사전으로,『아베스타』다음으로 조로아스터교의 믿음과 관습에 관한 많은 정보를 담고 있는『덴카르드Denkard』에 따르면 시신의 얼굴을 볼 때 개의 시선은 시신 속 악령을 억제하는 힘이 있어 나수의 탈출을 막아 살아 있는 세계를 오염시키는 것을 막는다고 한다. 조로아스터교의 장례는 사흘 낮밤을 기도와 의식으로 진행하는데 견시는 이 기간에 세 차례 치러진다. 첫 번째 사그디드는 죽음으로 의식이 끊어지는 순간 바로 행한다. 시신을 운반하는 사람의 오염 위험성을 줄이기 위해 가능한 한 빨리 행해야 하기 때문이다. 다음은 3일째 되는 날 시신을 씻고 의례의 불을 점화한 후 행한다. 4일째 되는 날 시신은 노출 의례를 치르기 위해 다크마dakhma(아베스타어 daxma, '침묵의 탑')로 운반되는데 장송행렬이 침묵의 탑에 이를 때 마지막 사그디드가 행해진다. 현대 우즈베키스탄에서는 다크마가 묘, 무덤, 가족묘

또는 묘석 등을 의미하기도 한다.

시신이 살아 있는 세계를 오염시키는 것을 방지하기 위해 행하는 장의
葬儀로는 사그디드 외에 노출 의례가 있다. 노출 의례란 시신의 살을 제거
하고 뼈를 남기는 것을 의미하는데, 독수리와 같은 새나 개에게 맡겨 육
탈肉脫의 과정을 행한다. 새나 개는 부패할 수 있는 살을 제거하고 깨끗한
뼈만 남기게 된다(Vd. 7.25-27). 또한 뼈는 태양과 비에도 노출되어(Vd. 7.49-
51), 1년 뒤에는 깨끗하고 오염되지 않은 것으로 간주된다. 이 의식은 소
아시아와 중앙아시아의 매장 관행으로 신석기시대 시작되었다.

조로아스터교의 사후세계관과 '노출 의례'

노출 의례는 원래 산이나 언덕 같은 특별 구역에서 행해졌던 것으로 보
인다. 시신을 어디에 놓아야 하는지 묻는 자라투스트라의 질문에 아후라
마즈다는 "가장 높은 곳에, 자라투스트라여, 늘 시체를 먹는 개와 시체를
먹는 새들이 그것을 인식할 수 있도록"이라고 답한다. 산은 다크마와 같
은 인공 건조물이 출현하기 이전, 노출 의례를 행하던 장소였을 것이며,
두 가지 방식은 일정 기간 공존했을 것이다. 벤디다드(7. 45-51)에서 엿볼
수 있듯이 다크마는 원래 '무덤'을 나타내는 아베스타어였다.

페르시아 아케메네스 왕조(기원전 550년~기원전 330년)의 왕릉으로 추정되는
나크쉐 로스탐Naqsh-e Rostam의 절벽 꼭대기에서는 노출 의례를 행했던 곳
으로 추정되는 장소가 발견되었다. 아케메네스의 왕실 무덤은 벤디다드
의 규정을 따르기 위해 마련된 것으로 보이며, 따라서 이들 무덤은 납골
기로 분류되어야 한다. 중세의 다크마 출현 이전에 사용된 것으로 보인
다. 평지에서는 호라스미아Khorazmia의 칠피크테파Chylpyktepa 같은 자연
언덕을 이용했다. 그렇지 않을 경우 특별히 높은 대가 세워지는데 이 같

은 예는 에르쿠르간 지역에서 볼 수 있다. 『아베스타』에서는 인공 구조물로서 벽으로 둘러싸인 개방된 구조물로 다크마를 언급한다. 다크마는 시신이 지면에 접촉되지 않도록 함으로써 대지의 오염을 막는 구조물이다.

노출 의례는 조로아스터교가 확산되면서 이란에서 서서히 채택된 것으로 보인다. 비데브다드에는 노출 의례와 관련한 정확한 규정을 포함하고 있다Vendidat VI(44-51). 기원전 5세기 헤로도투스Herodotus(기원전 484년~기원전 425년)가 이를 처음 언급했다. 이렇게 하면 모든 종류의 악이 함께하는 부

그림 1. 이란의 다크마 내부, 야즈드
이란의 야즈드(Yazd) 다크마는 탑처럼 높은 원형 건물이다. 꼭대기로 올라갈 수 있는 층계가 마련되어 있고 꼭대기 중앙에는 구덩이가 마련되어 있어서 여기서 유골이 해체되도록 한다.

패도 막을 수 있다고 여겼다. 노출 의례를 통해 육탈된 뼈는 납골기에 넣게 되므로 노출 의례는 납골기가 발견된 이란에서 기원전 5세기~기원전 4세기부터 행해졌다는 것이 증명된다. 「벤디다드」에서는 또한 뼈를 "개, 여우, 늑대가 닿지 않을 곳, 위로부터 떨어지는 빗물에 닿지 않을 납골기"에 두라고 한다. 그럴 수 없다면 노출 의례를 치른 장소에 그대로 두라는 말도 있으므로 납골기가 마련되지 않을 경우 뼈는 노출 의례가 치러진 장소에 그냥 남겨졌을 개연성도 있다. 이는 부유한 사람들에게만 지워진 의무였으며, 가난한 사람들에게는 관곽 없이 뼈를 땅에 놓고 태양 빛에 노출시키는 것이 허용된다. 다크마와 8세기 이후 종교 박해를 피해 인도로 이주하여 살고 있는 페르시아 조로아스터교도인 파르시Parsis는 현재까지 노출 의례를 행하고 있다. 이란의 야즈드Yazd 다크마와 인도 뭄바이의 파르시 다크마 중앙에는 실제로 구덩이가 마련되어 이곳에서 유골이 해체되도록 한다(그림 1, 2). 개방된 구조로 높이 쌓은 원형 극장처럼 생긴 다크마의 유적은 사마르칸트를 비롯한 곳곳에서 발견되고 있다.

사산조 하에서 노출 의례가 널리 퍼졌으며 이방인들이 이를 채택한 것은 조로아스터교로 개종을 의미한다. 그러나 귀족과 왕족은 시신

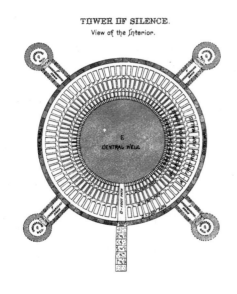

그림 2. 인도 파르시의 다크마 내부 구조도, 뭄바이
뭄바이에는 종교 박해를 피해 인도로 온 조로아스터교도의 후예들인 파르시(Parsis)의 다크마가 있다. 이란 야즈드의 다크마와 같이 중앙의 구덩이에서 유골이 해체되도록 한다.

을 방부처리하고, 관 속에 넣은 뒤 고인의 귀한 물건과 함께 무덤에 안장했다. 이 무덤을 그들은 다크마 혹은 아스토단이라 불렀다. 이 같은 방식은 단순한 매장으로 대지의 오염을 피할 수 있었다. 따라서 이는 시신을 대지와 접촉하게 하는 매장과는 완전히 다른 것으로 여겨졌다. 아스토단 astōdān은 납골기(아베스타어 uzdāna)를 뜻하는 팔라비어로, '뼈'를 뜻하는 [ast-('oss')]와 용기를 뜻하는 [-dāna]로 이루어져 있다. 아스토단은 크기가 다양한데, 넓이 30×45cm에 깊이 50cm의 작은 구멍에서부터 소규모의 묘실과 파르스Fārs의 거대하고 복잡한 타드반Tādvān 묘에까지 이른다.

소그디아나에서는 「벤디다드」의 지침대로 불과 대지, 물, 공기를 오염시키지 않기 위해 화장, 매장, 수장을 행하지 않았다. 남부 호라즘 Khwarezm, Chorasmia에서는 꽤 근래까지 죽은 사람을 지상의 석관sagona이나 상자(sandyk)에 넣는 것이 일반적인 관습이었다고 한다. 땅에 시신을 매장하지 않는 다른 이유는 고인을 향한 '자비(아랍어 šafaqat)' 때문이었다. 사후 넷째 날 해돋이 직후에 행해지는 차하롬은 시신이 햇살을 받게 하는 것으로, 심판의 순간에 받는 영혼의 축복으로 여겨졌다. 따라서 땅에 묻힌 사람의 영혼은 육체로부터 하늘로 올라갈 수 없고, 어두운 저승에서 우울한 영원을 맞게 된다고 보았다. 땅에 묻히는 일이 정통 조로아스터교도에게는 극도의 혐오스러운 일이었기 때문에 이를 악한 자들이 받아야 하는 벌로 여길 정도였다. 비데브다드에는 화장과 토장을 죄로 보고, 이 죄에 따르는 형벌을 언급하고 있으며 화장한 죄는 사형까지도 가능했던 것으로 보인다(Vd. 3.36-42).

수 대업大業 1년(605)경 중앙아시아와 인도에 파견 다녀와 사마르칸트 여행기를 쓴 중국인 위절韋節은 이들의 독특한 장례 과정을 다음과 같이 기록하고 있다.

"도성 밖에는 장례를 전문으로 하는 이백여 가구로 구성된 별
도의 공동체가 있다. 별도의 건물을 짓고, 그 안에서 개들을 사
육했다. 사람이 죽을 때마다 (이 공동체의 구성원들이) 가서 시신을
거두어 이 건물 안에 놓고 개들에게 이를 먹도록 한다. 살이 완
전히 제거되면 해골을 거두어 장례를 치르지만 관곽은 사용하
지 않는다(國城外別有二百餘戶, 專知喪事, 別築一院, 有院內養狗, 每有人
死, 卽往取屍, 置此院內, 令狗食之, 肉盡收骸骨, 埋殯無棺槨)."

<div align="right">(韋節의『西蕃記』를 인용한 글,『通典』권 193)</div>

상장 의례를 전담하는 장의사[不浄人]가 성 밖에 따로 거주하는 방식은
페르시아의 장례 풍속을 전하는 중국의 다른 사서의 기록과 일치한다. 조
로아스터교에서는 직업적으로 시체를 다루는 이들을 가장 불결한 인간
집단으로 보았다. 벤디다드에서는 이들을 나수-카샤nasu-kaša로 불렸으며,
후대에는 나사-살라르nasā-sālār('시체의 주인')로 불렸다. 직업 특성상 계속 나
사와 접촉해야 하므로 공동체의 다른 성원들은 그를 기피했고, 수많은 금
기가 부과되는 직업이었기 때문에 대체로 가난한 사람이 이 일을 맡아 하
게 된다. 고대 페르시아의 '부정인不浄人'에 관한 기사는『위서魏書』,『주서
周書』,『북사北史』에 동일하게 전하고 있으며, 그 외에도 페르시아에서는
'(그들이) 시신을 산에 버린다'라고 쓰고 있다.

소그드의 상장喪葬 의례와 납골기

소그디아나에서의 장례는 육탈을 거쳐 깨끗해진 뼈를 수거하여 납골기
(아베스타어 uzdāna, 팔라비어 astōdān)에 담고, 이를 지상의 납골당인 나우스Naus
에 안치함으로써 끝나게 된다(그림 3). 귀족들은 뼈를 담는 개인 용기가 있

었으므로 다른 가족의 납골기와 함께 나우스에 봉안되었다. 그러나 일반인들은 가족들의 뼈를 커다란 용기에 함께 담았다. 이 같은 장례법은 소그드인의 유일한 방식은 아니었겠지만 대표적인 방식이었을 것이다.

납골기는 금속공예와 종교적 조각과 함께 소그드 미술의 독창성이 잘 드러나는 유물로 4~5세기 사산조페르시아(224~651년)의 영향이 커지면서 제작이 활발해진 것으로 보인다. 소그디아나와 호라스미아Chorasmia, 차흐Chach, 박트리아 등 이슬람 이전 중앙아시아 지역에서는 300여 점의 납골기가 발견되었다. 하지만 완형은 매우 적고 대부분 단편이다. 동일한 장례 풍습이 존재했던 이란에서는 납골기가 발견되었다는 보고가 별로 없다. 이를 두고 소그디아나 납골기는 조로아스터교 전파를 통한 지역적

그림 3. 복원된 나우스 내부, 우즈베키스탄 역사박물관
소그디아나에서의 장례는 육탈을 거쳐 깨끗해진 뼈를 수거하여 납골기에 담아 납골당인 나우스(Naus)에 안치함으로써 끝난다. 귀족들은 가족 개인의 납골기를 봉안하였다.

변용의 한 예로서 중앙아시아 특유의 문화로 보기도 한다. 그런데 이란의 한 고고학 팀은 2006년 페르시아만 카르크Khark(또는 Kharg)섬의 한 절벽에서 사산조시대의 아스토단 바위 무덤 106기를 발견하였다. 무덤은 바위를 파고 만든 동굴로 다크마에서 육탈된 뼈를 안치하였다. 페르시아에서는 나크쉐 로스탐 같은 왕릉뿐 아니라 일반 무덤도 바위로 조성했던 것을 알 수 있다. 이란 지역에서 납골기 출토 사례가 별로 없는 것은 이와 같은 무덤의 사용에 그 이유가 있었던 것으로 보인다.

소그드 납골기는 빚어서 만든 도제陶製 함인데 기본적으로 사각 상자형과 타원형이 주를 이루는데 간혹 사람이나 건물 모양의 독특한 형태도 있다(그림 4). 뚜껑은 납작하거나 피라미드 모양 혹은 궁륭형 등이 있다. 납골기의 몸체와 뚜껑 등 표면 전체에는 단일 모티프에서부터 주제가 있는 장면 등 다양한 도상이 새겨져 있다. 이는 동식물 문양과 기하학 문양 등 작은 회화적 모티프, 배화단과 제관, 신神 같은 상징적 모티프, 영혼의 심판과 천국에서 부활 등 하나의 완결된 주제를 지닌 장면에 이른다. 이들을 통해 소그드인의 생활과 조로아스터교 신앙 활동, 그들의 내세관을 밝혀낼 수 있다는 점에서 매우 중요한 자료라 할 수 있다. 납골기에 표현된 성스러운 불 앞에서 예배하는

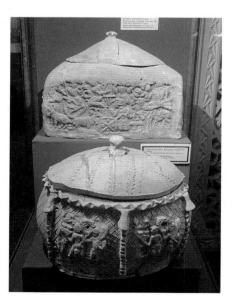

그림 4. 납골기, 5~6세기, 우즈베키스탄 역사박물관
소그드 납골기는 소그드 미술의 독창성이 잘 드러나는 유물이다. 사각 상자형과 타원형이 주를 이루며 간혹 사람이나 건물 등의 독특한 형태도 있다. 귀족들은 개인 납골기를, 일반인들은 가족용 큰 납골기를 이용하였다.

장면은 그들이 조로아스터교 신자였음을 보여준다.

신강新疆에서는 소그디아나에서와 같은 납골기가 출토되고 나우스로 추정되는 장소가 발굴되는 정황에 미뤄 신강의 일부 지역에서는 노출 의례를 기본으로 한 전통적인 소그드 장례법이 용납되었던 것으로 추정된다. 그에 비해 중국 소그드인의 무덤은 지하에서 발견되었으며, 2015년까지 발견된 소그드인 무덤은 100기가 넘는다. 위진남북조에서 수당 대에 걸쳐 중국 전역에 분포하고 있다. 아직 납골기가 발굴되었다는 보고는 없다. 소그디아나 같은 장례 기록은 투르판보다 동쪽에서는 보이지 않는다.

중국 소그드인의 상장喪葬과 석장구 도상

소그드인은 실크로드를 따라 동쪽으로 이동해 무역하면서 지금의 신강新疆과 하서河西는 물론이고 중국 내에 거류 촌락을 형성하며 중국 사회의 일원으로 살아갔다. 중국에 이주한 소그드인의 상장 의례는 그들이 정착한 곳의 자연환경 영향뿐 아니라 문화적 환경의 영향도 받았을 것이다. 소그디아나의 상장 의례는『아베스타』의 「벤디다드」에 기초하여 이해할 수 있으나 중국 소그드인의 장례가 어떤 식으로 거행되었는지 현재로서는 알기 어렵다. 다만 중국에서 발견된 소그드인 무덤의 구조와 무덤 출토 석장구의 장례 장면을 통해 그 풍속을 엿볼 수는 있을 것이다. 그 부분을 살펴보기로 한다.

중국 출토 소그드인 무덤 중 1990년대 말부터 2000년대 초에 걸쳐 중국 북부에서 발굴된 소그드 살보의 무덤은 세계적인 이목을 집중시키면서 소그드 석장구 연구의 전기를 마련하였다. 1999년 태원에서 발견된 우홍묘(592년), 2000년 서안에서 발견된 안가묘(579년), 2003년 사군묘(580년), 2004년 강업묘(571년)가 그것이다. 이들이 소그드인 살보의 무덤이라는 것

은 다양한 장면을 새긴 석장구와 함께 출토된 묘지를 통해 확인된다. 석
장구는 석관상과 가옥형인 석당의 기본 형식과 석관상에 궐문이 첨가되
는 형식이 있는데 영하회족자치구 고원의 사씨史氏 무덤에서는 석상을 둘
러싼 석판이 없는 형식도 출토되었다.

그 외에도 20세기 초반과 1991년 그리고 2003년 중국에서 유출된 소그
드인의 묘 석장구가 구미 미술시장에 등장했다. 강업묘 석장구에서는 비
단옷이 입혀진 시신이 함께 발견되었으므로 노출 의례는 행해지지 않았
던 것을 알 수 있다. 살보들의 무덤은 남북 방향으로 배치된 단실묘로, 경
사진 긴 묘도를 지나 수평의 용도를 통과하여 묘실로 이르게 되는 구조이
다(표 1). 산서성 삭주 수천량에서 출토된 북제 무덤은 등급이 비교적 낮아
경사진 긴 묘도가 없는 것을 보면 살보 무덤은 꽤 높은 등급이라 볼 수 있
다. 그러나 북주 왕조의 계급에 따르면 그들의 지위와 무덤의 규모는 그
다지 높지 않았다는 의견도 있다. 이는 당시 북조에서 일반적으로 썼던
묘의 구조와 평면이다. 고분의 구조와 석장구의 형식이 북조의 묘제와 유
사하고, 고분이 귀족 고분의 집중 분포 지역인 장안성 동교의 용수원에
위치한다는 점 등에서 살보의 상장례 물품을 조정에서 하사했을 개연성
이 있다고 보기도 한다. 묘도 역시 당시의 북조 무덤에서처럼 벽화로 장
식했던 것으로 보이나 대체로 흔적만 남아 있는 정도이다. 묘실은 궁륭형
천장으로 묘실 내부는 벽돌로 방을 만들었다.

소그드 석장구에는 다양한 도상이 나타나는데 심목고비深目高鼻의 소그
드인이 등장하여 이국적인 장면을 연출하고 있다. 대체로 연회와 출행,
수렵, 춤과 악대 혹은 의장대, 안장을 얹은 무인마, 묘주 부부가 표현되고,
대상행렬, 조로아스터교 장례 의례와 묘주의 승천 장면이 묘사되기도 한
다(그림 5, 6). 그중 대상과 장례, 승천 장면을 제외한 도상은 모두 당시 북조
의 다른 무덤에서도 벽화로 많이 그려진 제재이다. 그러나 인물과 복식,

〈표 1〉 소그드 살보 무덤 구조와 평면

묘주(묘의 조성)	발굴위치(시기)	묘의 구조 및 평면
강업 묘 (북주 천화 6년, 571)	섬서 서안(2004)	
안가 묘 (북주 대상 원년, 579)	섬서 서안(2000)	
사군 묘 (북주 대상 2년, 580)	섬서 서안(2003)	
우홍 묘 (수 개황 12년, 592)	산서 태원(1999)	

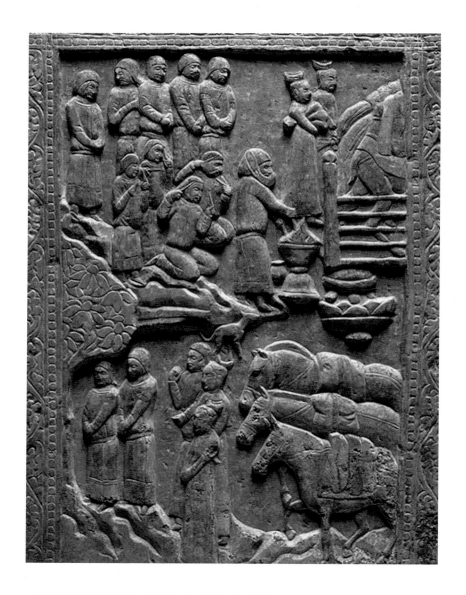

그림 5. 석관상의 견시 장면, 6세기 후반, 사가현 미호박물관

소그드 석장구에는 심목고비(深目高鼻)의 소그드인들이 등장하여 다양한 도상의 이국적인
장면을 연출한다. 미호박물관 석관상 부조에서 개에게 시신을 보이는 사그디드 의식이 보
인다.

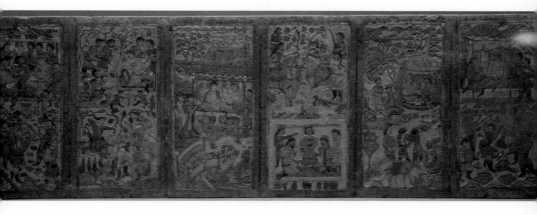

그림 6. 안가묘 석관상 병풍석, 북주 580년, 섬서역사박물관
　　소그드 석장구에는 대체로 연회와 출행, 수렵, 춤과 악대 혹은 의장대, 안장을 얹은 무인마,
　　묘주부부, 대상행렬, 조로아스터교 장례 의례가 묘사되기도 한다. 묘주는 주인공이라기보다
　　서사의 한 역할을 맡은 등장인물들로 표현되는 특징이 있다.

기물, 제작 기법상 차이는 존재한다. 특히 당시 북조의 다른 무덤에서는
정면향의 묘주 혹은 묘주 부부가 묘실 북벽에 그려지는 데 비해 소그드인
무덤에서는 이런 경향이 거의 나타나지 않는다.

　소그드 석장구에서 조로아스터교 장례 장면을 처음 발견한 이는 1990
년대 초부터 소그드 석장구를 연구해 온 주디스 러너Judith Lerner로, 미호
박물관 석관상 부조에서 개에게 시신을 보이는 사그디드 의식을 찾아냈
다(그림 5). 조로아스터교 장례의식을 더욱 구체적으로 고찰한 러너는 산동
성 청주青州의 부가傳家묘에서 출토한 제9화상석 또한 세 번째 사그디드(견
시) 장면으로 추정했다(그림 7). 조로아스터교에서는 영혼이 3일간 지상에
머문다고 믿었으며 장송 직전 영혼에게 재물을 바치는 의식을 행한다. 이
는 가장 중요하게 여겨진 세도스sedōš 의식으로 세 번째 밤의 자정부터 다
음날 동이 트는 시간 사이에 거행된 건시이다. 이는 가장 오래된 의례로 여
겨지며 '새벽의례'라고도 한다. 의식의 마지막에 음식과 의복이 봉헌되는데

그림 7. 산동성 청주 부가촌묘 출토 화상석 9번 석판, 북 제 573년
산동성 청주(靑州)의 부가(傅家)묘에서 출토한 제9화상석은 조로아스터교 장례의식에 대해 연구한 주디스 러너에 의해 세 번째 견시 장면으로 추정되었다.

의복은 세드라sedra 혹은 사브리르šavgīre라고 하며, '새옷' 또는 '새로 세탁'한 것이어야 했다. 음식은 육류를 제외한 모든 종류가 봉헌되었으며, 가족은 3일간 육류를 먹지 못하도록 되어 있었다. 의례를 위한 음식gōšodā은 계란으로 대표된다. 배화단 뒤에서 다리 쪽을 향해 있는 여자가 들고 있는 것이 봉헌의복 세드라로 추정된다(그림 5). 배화단 우측 아래는 음식도 보인다.

견시와 함께 소그드 석장구에 거의 공통적으로 등장하는 장면은 배화단과 그 앞에서 의례를 행하는 사제의 모습이다(그림 8). 사제는 입을 가린 마스크인 파담padam을 착용하고 있어 쉽게 구별할 수 있다. 사제는 사람뿐 아니라 인두조신으로 나타나기도 한다. 배화단 앞에 음식을 가득 차려놓은 상을 마련하기도 하지만 배화 의례가 소그드 장례에서 중요한 의식이었음을 알 수 있다. 나크쉐 로스탐 왕릉 입구 상방에도 배화 장면이 새겨져 있다.

그림 8. 안가묘 용도 앞 석문의 인두조신 사제, 북주 580년, 섬서역사박물관

건시와 함께 소그드 석장구에 거의 공통적으로 등장하는 장면은 배화단과 이 앞에서 의례를 행하는 사제의 모습이다. 인두조신의 사제가 마스크(padān)를 쓰고 의례를 행하고 있다.

그림 9. 서현수묘 평면도와 단면도, 산서성 태원시, 북제 571년

남북조 시대 북조의 장례절차는 소그드인 장례에 영향을 끼쳤을 것으로 추정되는데 서현수 묘에서와 같이 북조의 무덤에서는 묘도와 용도 및 묘실에 모두 벽화가 그려진다.

중국 소그드인의 전통, 석장구

다음으로는 서현수徐顯秀 묘와 삭주朔州시 수천량水泉梁 묘 같은 북조시대 다른 무덤과 비교해 중국 소그드인 무덤의 특징을 알아보도록 한다. 북조의 무덤에서는 묘도와 용도, 묘실에 모두 벽화가 그려진다(그림 9). 소그드인 장례에 영향을 끼쳤을 북조의 장례 절차 관련 세부 기록은 남아 있지 않다. 다만 소략한 자료에 따르면 그 당시 장례 규모는 매우 컸다고 한다. 장례 도상은 동위와 북제에서 규정한 상장제도와 관련이 있으며 묘주의 신분에 따라 묘도의 벽화 제재에는 약간의 차이가 있다. 묘도에는 대체로 의장 행렬이 그려지고 끝에는 열극列戟이 그려진다. 묘도의 양 벽에 그려진 의장 행렬은 용도를 지나 묘실 내 남벽으로 연결되고 이는 다시 묘실 좌우 벽으로 이어진다. 이 행렬 앞에는 각기 우거와 안장을 얹은 무인마가 있고, 정벽인 북벽에는 묘주상(그림 10), 천장에는 천상도가 배치된다.

정옌(2019)에 따르면 묘도의 구조와 벽화는 모두 장례 때 사용하기 위해 마련된 것으로 추정된다. 특히 경사진 긴 묘도가 북조 후기의 특정한 장례의식을 위해 설계되었고 벽화 또한 의식과 묘제에 따라 변화되었을 것으로 보인다. 그러나 북제 후기로 오면 벽화가 장례의식과 유기적인 관련성은 상실한 채 시각적 효과만 확대한다. 그럼에도 묘도의 벽화는 계속해서 장례 속 '도구'로 기능했다. 영구 운반 행렬이 묘실로 향해 갈 때 벽화 속 의장 행렬은 운구 행렬 양쪽에 늘어서게 된다. 묘도의 바닥은 아래로 기울어져 있는데 벽에 그려진 의장행렬은 묘도 바닥의 각도와 일치한다. 또한 벽화 행렬 속 인물의 크기가 등신대로 그려져 있다. 묘도의 너비는 장례에 참여한 모든 사람이 들어갈 만큼 넓지 않다. 따라서 벽화 속 인물은 묘도 너비의 한계에 따라 묘도 안으로 함께 들어가지 못하는 인물을 대신하는 기능을 하게 된다. 또한 이 행렬을 따라 묘실로 들어가게 되면

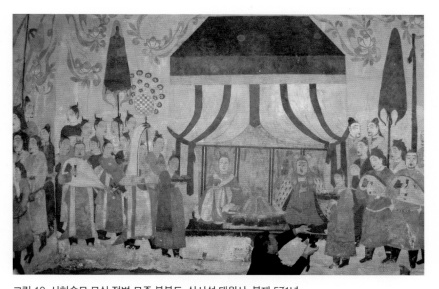

그림 10. 서현수묘 묘실 정벽 묘주 부부도, 산서성 태원시, 북제 571년

　　묘도 양 벽에 그려진 의장 행렬은 용도를 지나 묘실 내 남벽, 다시 묘실 좌우 벽으로 이어진
다. 행렬 앞에는 각기 우거와 안장을 얹은 무인마가 있고, 북벽 정벽에는 정면향의 묘주상
이 그려진다. 북조의 묘주는 신상과 같은 위엄을 갖추고 있다.

결국 위엄을 갖추고 앉아 있는 정벽의 묘주상을 만나게 되고, 묘실과 묘
도의 벽화는 전체적으로 하나의 의례를 구성하게 된다.

　　북조 무덤의 벽화가 상장 의례를 위해 쓰였고 그 정점에 묘주상이 위치
한다고 해석하게 되면 소그드인 상장 의례와 비교해 차이가 드러난다. 소
그드인 무덤의 묘실 정벽에는 묘주가 그려지지 않기 때문이다. 묘주 혹은
묘주 부부의 도상은 묘실 정벽이 아니라 석관상에 그려져 있다. 게다가 이
들은 북조의 묘주상이 정면향으로 앉아 신상과 같은 위엄을 갖추고 있는
것과 달리(그림 10) 서사의 한 역할을 맡은 등장인물로 표현되고 있다(그림
6). 소그드인 무덤의 묘도에도 벽화는 있었던 것으로 추정되나 발굴 당시
에 훼손된 상태여서 상세한 내용은 알 수 없다. 만일 의장행렬이 그려졌다
해도 묘실 벽에는 벽화가 없기 때문에 행렬은 묘실 내로 연결되지 않으므

그림 11. 서현수묘 묘도에서 바라본 묘실, 산서성 태원시, 북제 571년
묘도의 너비는 장례에 참여한 모든 인물이 들어갈 만큼 넓지 않다. 따라서 벽
화 속 인물들은 묘도 너비로 인해 묘도 안으로 함께 들어가지 못하는 인물들
을 대신하는 기능을 하게 된다.

로 서현수 묘에서 나타나는 같은 방식의 장례의식은 상상하기 어렵다.

시신을 불결하게 보는 소그드인의 인식은 시신을 존중하는 중국 전통
문화와 대립되는 관점이다. 그러나 당나라 때 소그드인의 장례에는 위와

같은 방식은 없었으며 고고학적으로 보면 모두 토장했고 관이 있다. 그뿐만 아니라 그런 인식으로 치러지는 노출 의례는 중국의 문화풍토에서는 받아들이기 어려웠을 것이다. 이런 점에서 소그드인 혹은 그 후손들이 중국식 묘제를 선택한 이유는 쉽게 납득할 수 있다. 즉, 중국식 묘제를 통해 소그드의 전통적인 상장례관이 지켜질 수 있었던 것이다. 그러나 중국 소그드인의 기본적인 묘제가 당시 북중국의 방식이라 해도 소그드 전통 상장례관과 어긋나는 것으로 볼 수는 없다. 우선 관을 지하에 묻는 방식이지만 무덤을 벽돌로 쌓았으므로 시신이 대지와 접촉되는 일은 없기 때문이다. 앞서 페르시아만 카르크섬의 납골기형 바위 무덤에 시신을 안치하는 것과 유사한 방법일 수 있다. 노출 의례를 통한 정화 의식은 없었을지라도 시신이 대지와 접촉하는 일은 재차 막을 수 있다. 따라서 석장구에 시신을 안치하고 이를 벽돌무덤에 매장함으로써 당시 북중국의 묘제를 택한 듯 보이지만 이는 결국 대지를 오염시키지 않으려는 소그드 전통의 믿음을 반영한 결과로 보인다. 헤로도투스는 페르시아인이 시신을 처리하는 두 가지 방법을 다음과 같이 전하고 있다.

> "개나 새 같은 맹금류에 의해 시신이 찢기기 전까지 페르시아인 남자의 시신은 절대 묻히지 않는다고 한다. 마기가 이러한 관습을 가지고 있다는 것은 의심의 여지가 없다. 왜냐하면 그들은 공개적으로 이를 행하기 때문이다. 이를 따르지 않는 사람들의 시신은 밀랍으로 덮힌 뒤 땅에 묻힌다."

노출을 행하지 않았던 부자들은 먼저 시신을 방부처리하여 단단한 관에 넣어둔 뒤 종종 바위 무덤에 안치함으로써 불과 물, 대지 등 신성한 창조물의 오염을 피했다. 노출을 행하지 않을 경우 시신이 땅에 접촉하지

않도록 한다면 토장도 가능했던 것을 알 수 있다. 「비데브다드」에 따르면 무덤이 파인 땅은 50년 만에 다시 깨끗해졌다고 하는 구절 또한 이를 확인시켜준다.

소그드의 전통 상장 의례 가운데 견시는 중국에서도 행해졌을 개연성이 크다. 석장구에 표현된 견시 장면은 중국 소그드인이 실제로 행했던 의례를 반영한 것이 아니었을까. 이들은 중국의 관곽을 사용하면서도 견시의 풍속은 유지했을 것으로 추정된다. 관곽의 사용과 견시 의례는 문화적 갈등을 일으킬 만한 것은 아니다. 중국의 문화 풍토에서는 다크마를 세우고 육탈을 행하는 노출 의례는 받아들일 수 없었겠지만 견시를 행하는 것은 장애가 없었으리라 보기 때문이다. 또한 시신을 다루는 과정은 견시 의례를 통해서 정화가 보장될 수 있다. 소그드 석장구에서는 출행이나 수렵, 묘주 부부도 등의 장면에 개가 반복적으로 등장하는데 특히 우홍 석당과 사군 석당, 미호박물관 석관상에서 두드러진다. 이를 조로아스터교 장례의 견시 의례를 표현한 것으로 볼 수도 있으나 장례가 아닌 일상 장면이기 때문에 그 여부는 해당 장면의 맥락이 해석된 이후에나 확인할 수 있을 것이다. 소그디아나 장례의식에서 개는 정화의 역할을 하지만 북방 유목족인 오환에서도 개는 사자의 영혼을 내세로 안내하는 역할을 하는 것으로 믿었다고 한다. 이런 역할은 사람의 눈으로는 볼 수 없는 영적인 존재를 인식하는 개의 영적 판별력에 기초한 것으로 이해된다.

이런 측면에서 석장구는 그 당시 소그드인에게 납골기를 대체하기에 적합한 장구였을 수도 있다. 게다가 석장구의 한 유형으로 가옥형 석장구가 있는데 2016년까지 발견된 북조의 가옥형 석장구는 총 8점이다. 이는 납골기의 확장된 형태로도 생각할 수 있다. 중국고궁박물원 소장 건축형 납골기는 사군 석당과 매우 유사한 형태로, 소그드 납골기와 중국식 석당을 연결하는 매개 형태로 볼 수 있다. 납골기는 노출 의례, 즉 육탈을 통

해 정화된 뼈를 담는 용기인데 중요한 것은 육탈을 통해 시신을 정화하는 것이고, 대지를 오염시키지 않는 것이다. 더구나 당시 북조의 무덤에서는 묘실을 흙으로 메우지 않았기 때문에 대지를 오염시킬 염려가 없다. 견시 의례를 통해 정화된 시신을 납골기를 대체한 석장구에 봉안하여 벽돌로 쌓은 묘실에 매장하는 것은 성스러운 원소를 오염시키지 않는 적절한 장례 방식이었을 것이다.

중국 소그드인 무덤 시신의 방향

소그드인이 중국에서 행한 상장례 의식에서 중국 전통 묘제와 비교해 더욱 두드러지는 차이는 지하 무덤과 관곽의 사용보다는 시신의 방향에 있다. 소그드인의 무덤은 남북 방향의 중국식이지만 시신은 동서 방향으로 배치하여 중국과 전혀 다른 선택을 보이기 때문이다. 강업 묘의 예를 보았을 때 머리는 서쪽에 두었던 것으로 보인다. 소그디아나에서는 육탈된 뼈를 수거하여 납골기에 넣고 나우스 내부의 벤치에 봉안하기 때문에 원론적으로 시신 혹은 납골기의 정해진 방향은 없었을 것이다. 그런데 흥미롭게도 앞에서 언급한 페르시아만 카르크섬의 납골기형 바위 무덤에서 발견된 유골은 동서 방향으로 놓여 있었다고 한다. 또한 서안 근교 강업과 안가, 사군의 묘 부근에서 발견된 이탄의 묘에서도 석관은 동서 방향으로 놓여 있었다. 이탄은 인도에서 이주해 온 바라문으로 소그드인은 아니다. 시신의 방향에 관해서는 이제까지 아무도 주목하지 않았기 때문에 시신을 동서 방향으로 놓는 이유나 연원도 아직 밝혀진 바가 없다. 다만 당시 중앙아시아의 광범위한 지역에서는 시신을 배치하는 방향을 통해 공통된 믿음이 있었던 것을 엿볼 수 있고, 소그드인은 이를 고수했던 것을 알 수 있다. 6세기의 돌궐 제사유적에서 발견된 사당은 동(남)향이라

는 점 또한 이와 연관 지어 참고해 볼 만한 사실이다. 비한족 무덤에서 나타나는 이 같은 경향성은 석장구가 출토된 북조의 무덤에서도 확인된다.

중국 소그드인의 정체성, 석장구의 '선택'

이제까지 소그드의 전통 장례의식과 6세기 후반 중국 소그드인의 장례 풍속을 살펴보았다. 이글은 6세기 후반 중국의 소그드 석장구 연구사를 통해 대두된 소그드인의 정체성과 관련한 문제의식에서 시작되었다. 중국에서 발견되는 6세기 후반 소그드인의 무덤은 당시 북조에서 일반적으로 행해지던 석제 관곽에 지하무덤을 썼고, 이는 그동안 소그디아나 본토에서 치렀던 장례문화와 현격하게 차이가 나는 것으로 파악해 왔다. 서구 학계에서는 6세기 후반 중국의 소그드인 묘제와 석장구를 바탕으로 그들이 한화 혹은 중국문화에 동화되었다고 보았고, 이 같은 인식은 중국 학자들이 석장구 연구에 합류하면서 더욱 강화되어 갔다. 문제는 이런 해석의 저변에는 중국 중심의 사고가 내재해 있다는 것이다. 그 때문에 중국 소그드인이 채택한 묘제와 석장구를 기반으로 이들을 이해하기 위해서는 이제까지와는 다른 관점, 즉 실제 이를 선택한 중국 소그드인의 관점이 필요해 보인다.

우선 당시 소그드인은 중국 사회 내에 개별적으로 흩어져 살았던 것이 아니라 소그드인 정착지에서 공동체를 이루고 살았다는 점을 고려해야 한다. 소그드인 공동체 내에서 그들은 중국인과 다른 경험을 하면서 자랐을 것이고 일정한 범주 내에서 그들의 문화적인 전통을 지키면서 살았을 것이다. 그 공동체 내에서 사회적으로 형성되었을 정체성은 특히 상장례관에서 중국인과 큰 차이를 느끼게 했을 것이다. 그들은 또한 본토 소그드인과도 어느 정도의 차이를 둘 수밖에 없는 그들만의 정체성을 새로

이 확립했으리라 본다. 중국에서 발견된 6세기 후반의 소그드인 석장구를 구미에서는 'sino-sogdian art'라 부른다. 6세기 후반 당시 소그드인 역시 스스로를 중국인도 아니며 본토의 소그드인과도 다른 'sino-sogdian'으로 생각하지 않았을까.

소그드인은 그들이 정착한 현지의 묘제를 따른 것이 사실이다. 그럼에도 벽돌로 쌓은 지하무덤에 석장구를 채용함으로써 이민족 정권에 따라 수립된 북조의 무덤 방식은 전통적인 중국식과 차이가 있다. 그러나 북조 무덤에서 채용한 석장구의 기원이나 연원은 아직 밝혀지지 않았다. 또한 묘실 내 벽화의 배치나 석장구 장면의 배치, 제작 기법 등에서는 북조식 무덤과 다른 특징을 보이고 있다. 여기에 시신을 놓는 방향 또한 중국 고유의 남북 방향과 완전히 다른 동서 방향인 점이 주목된다. 이글에서 다루었던 소그드인 분묘에서는 공통적으로 묘지가 출토되었는데 석제 묘지를 무덤에 봉안하는 것은 중국의 관습이기 때문에 이는 소그드인의 한화 경향의 증거로 채택되어 왔다. 그러나 이런 관습이 북위 시대 탁발족을 통해 발전되었고, 남조의 한족 무덤에서는 발견되지 않았기 때문에 소그드인은 한의 관습이 아니라 선비의 관습을 따른 것으로 보기도 한다.

이를 통해 소그드인이 지키고자 했던 것 혹은 의도성 여부는 확인할 수 없으나 결과적으로 따르고 있는 정신이 무엇인지 알 수 있고, 이것이 바로 그들의 문화적 동질성을 확인시켜 주는 요소가 아닐까 판단한다. 소그드인이 선택한 중국 북조의 방식은 마치 그들의 전통을 '대체'한 듯 보이지만 실상 자신들의 믿음 체계를 손상시키지 않는 가장 적절한 방식을 '선택'한 것으로 보이며 이것이 그들이 거주 지역의 문화풍토에 '적응'하는 방식이었다. 줄리아노와 러너는 중국식 지하 매장법과 석장구의 '선택 choice'은 그들이 거주하고 있는 땅[중국]에 널리 퍼져 있는 매장 형식으로 '적응adaptation'을 보여주는 것이라 보았다. 적응을 위한 선택은 소그드인

이 지역민[중국인]과 문화적으로 '융합'해서 살아가기 위한 적절한 방식이었다고 할 수 있다.

소그드인의 죽음관과 중국인의 죽음관

조로아스터교를 신봉했던 소그드인과 유교문화를 배경으로 한 중국인의 죽음과 시신. 사후세계를 바라보는 관점은 매우 다르다. 이 같은 관점 자체가 변화되지 않은 상태에서 북조식 벽돌무덤과 석장구만으로 소그드인이 한화되었다고 할 수 있을까. 소그드인은 시신을 오염된 것으로 보아 이를 정화하는 것 그리고 그 영혼이 천국에 이르는 것을 가장 중요하게 보았다. 조로아스터교에서 영혼의 운명은 오로지 그의 생각과 말과 행동에 달려 있으며 천국에 도달한 뒤에는 어떤 것도 행할 필요가 없다. 이에 비해 『예기禮記』에서 주 문왕은 "죽은 자를 섬기는 것을 산 자를 섬기는 것과 같이해야 한다文王之祭也, 事死者如事生"라고 하였다. 중국 고대에는 사람이 죽음으로 소멸하는 것이 아니라 대자연의 섭리 속에서 무엇인가로 변형되어 생명력을 이어간다는 믿음이 있었다. 고대 중국에서는 이미 요순시대에 사후세계와 연결되는 조상신의 존재를 믿고 있었다. 은대에는 조상이 죽더라도 그 영혼은 신이 되어 자손들의 길흉화복을 관장한다고 여겼고, 그런 믿음에서 조상숭배의 전통이 나오게 되었다.

새로운 정착지에서 전통 방식으로 장례를 치를 수 없다면 차선책은 그 지역의 방식을 선택하는 것이다. 즉, '중국'의 것이기 때문이 아니라 '그 지역'의 것이었기 때문이며 그들이 지키고자 하는 것을 손상시키지 않는 것이었기 때문이다. 한화라는 해석은 소그드인이 자신의 문화적 동질성을 저버린 채 이를 중국문화로 대체했다는 개념인데, 소그드인이 보여주는 삶의 방식은 그런 태도와는 거리가 있다. 소그드인은 자신들의 종교와 믿

음을 보수적으로 유지했다기보다는 거주지에서 문화에 적응하는 태도를 보여주기 때문이다. 보리스 마샥은 소그드의 종교인 조로아스터교는 사산조페르시아에서와 같은 보수적인 태도를 갖고 있지 않았다고 보았다. 그들은 조로아스터교의 신뿐 아니라 메소포타미아에서 유래하거나 힌두의 신을 섬겼던 것으로 보인다. 이들은 주변 강대국의 침입을 당해서도 저항하기보다는 협력관계를 형성하여 상황에 대처했던 사람들이었다. 어디에서든 지리, 기후, 역사, 문화적으로 낯선 환경에 기꺼이 '적응'해서 살았으며 석장구는 그런 적응 방식을 보여주는 증거자료라 할 수 있다.

그런 점에서 소그드인의 중국문화로 '동화' 혹은 '한화'라는 개념보다는 문화의 가치나 우열의 문제를 떠난 '적응'의 개념이 당시 소그드인의 삶의 태도와 석장구 미술의 성격을 더욱 적절하게 규정하는 것이 아닐까 한다. 중국식 고분에 석장구를 사용하고, 여기에 본토의 풍속과 신앙의 도상을 묘사한 북조 시기 서역인의 석장구를 상장문화가 습합하는 과정에서 만들어진 새로운 형제의 장구로 보는 의견을 참조할 수 있다. 중요한 것은 중국에서 다른 민족과 문화의 상호교류가 미친 영향이다. 따라서 중국 문화에 동화되어 사라져 간 이민족으로 바라보기보다는 중국에서 그들의 삶과 문화가 몇 세기 동안 중국문화에 끼친 영향을 주목해야 한다. 알버트 다이언의 말을 빌리면 소그드인을 자신의 정체성을 지닌 한 집단이라는 점에 보다 주의를 기울여야 중국에서 소그드인의 역사와 거주가 몇 세기 동안 미친 중요한 영향을 더 잘 이해할 수 있다.

·························· 심영신

참고문헌

메리 보이스 저, 공원국 옮김, 『조로아스터교의 역사』, 민음사, 2020.

서윤경, 「중국 北朝 시기 家屋形 石葬具의 建築意匠 연구」, 『미술사논단』 44, 2017.

정옌 저, 소현숙 옮김, 『죽음을 넘어-죽은 자와 산 자의 욕망이 교차하는 중국 고대 무덤의
세계』, 知와 사랑, 2019.

Abdullaev, Kazim., "Funerary Tradition of the Ancient East in Examples From Anatolia
and Bactria-Margiana: Origins or Parallels?", *TÜBA-AR*, 20, 2017.

Dien, Albert E., "The Sogdian Experience in china: Sinicization or Accommodation",
In Dorothy Wong and Gustav Heldt, ed., *China and Beyond in the Mediaeval
Period: Cultural Crossings and Inter-Regional Connections*, New York: Cambria
Press, 2014.

Shahbazi, A. Sh., *The Irano-Lycian Monuments*, Tehran, 1975.

https://iranicaonline.org/articles/astodan-ossuary

https://iranicaonline.org/articles/burial

https://iranicaonline.org/articles/death

일본의 소그드 연구 동향과
미호뮤지엄의 석관상위병 검토

소그드에 관한 일본의 관심

파미르 고원에서 아랄해로 흐르는 아무다리야Amu-Darya와 시리다리야Syr-Darya 강 사이에 위치해 있는 소그디아나Sogdiana는 사마르칸트Samarkand, 부하라Bukhara, 판지켄트Panjikend 등 오아시스를 중심으로 발달한 지역으로, 예로부터 이란계통의 유목민으로 알려진 소그드인이 거주하였다. 소그드인은 탁월한 상업능력을 발휘하여 일찍이 실크로드를 장악해서 동서 교역의 막대한 부를 축적하였는데, 3세기 이후에는 중국내륙에도 이주하기 시작해 남북조와 당대에는 소그드인의 집단 취락이 형성되었다. 근년 중국 화북에서 출토되고 있는 석장구石葬具에는 이러한 소그드인의 종교와 문화, 내세관 등 생활방식이 구체적으로 묘사되어 있다.

일본에서 소그드에 관한 본격적인 연구는 약 100여 년 전으로 거슬러 올라간다. 처음 소그드에 관심을 보인 동양사학자들은 소그디아나의 역사와 소그드인의 중국 진출 등에 관해 높은 관심을 보였다. 이후 1999년 산서성 태원에서 발굴된 우홍묘虞弘墓를 비롯해 소그드인의 무덤이 연이

어 발굴되면서 일본의 미호뮤지엄이 소장하고 있었던 석관상위병石棺牀圍屛, 즉 석제 병풍이 시신을 안치하는 평상 위에 �□자형으로 둘러선 석장구의 형식도 소그드와 관련 깊다는 것이 밝혀지고 이를 계기로 중국에서 소그드인이 교역 뿐 만 아니라 정치, 외교, 종교에서도 중요한 지위를 차지하고 있었다는 것을 확인할 수 있었다.

이에 이 책에서는 일본의 소그드관련 연구 동향과 주요연구를 살펴보고, 일본 소재의 소그드계 석관상위병의 내용과 도상에 관해 살펴보고자 한다.

일본의 소그드 연구사

일본에 있어서 소그드 연구는 20세기 초 동양사 연구자들에 의해 시작되었다. 일본의 소그드 관련 연구사에 관해서는 모리야스 타카오森安孝夫 (2011)의 근년 논고에서 총괄적으로 정리하였으나, 보다 구체적인 연구사는 다음과 같다.

일본에 있어 최초의 연구는 시라토리 쿠라키치白鳥庫吉(「西域史上の新研究 (一)康居考」, 『東洋学報』1, 1911)와 오오타니 쇼신大谷勝眞(「窣利に就きて(一·二)」, 『史学雑誌』1, 1913)을 들 수 있다. 특히 시라토리 쿠라키치는 서역사西域史의 신연구에 관한 총 4편의 논문 중에서 제1편을 강거국康居國 즉 소그디아나에 대해 검토하고, 다음으로 대월지大月氏, 대하국大夏國 순으로 일련의 논문을 발표하여 서역사에서 소그드의 중요성에 관해 주목한 것을 알 수 있다. 그 이후 소그드에 관한 연구는 1910~1920년대에 유럽의 동양학계에 이어 일본인 학자의 활약이 두드러졌다. 일본에 있어서 초기 소그드 본토의 역사를 중심으로 한 대표 연구로는 시라토리 쿠라키치의 '속특국고'(「粟特国考」, 『東洋学報』14, 1924)가 있으며, 중국을 포함한 실크로드의 동부에 걸

쳐 발전했던 소그드인에 관한 연구로는 하네다 토오루羽田亨와, 지타 토요
하찌藤田豊八(「西域硏究 (四)薩宝につきて」, 『東西交涉史の硏究』, 1932), 쿠와바라 지
츠조우桑原隲蔵, 이시다 미키노스케石田幹之助 (「胡旋舞」 小考」, 『史林』 15, 1930)
등 거의 1920~30년대에 집중되어 있다. 〈표 1 참조〉

〈표 1〉 일본의 초기 소그드 연구의 저자와 연구서 참고문헌 목록

저자·편저	주요 연구서 및 내용
羽田亨	「漠北の地と康国人」, 1923 (『羽田博士史学論文集』 上卷 (歴史篇), 1957 재수록) ※ 막북 즉 고비사막 이북의 지역과 강거인(소그드인)에 관해 검토한 1920년대의 논고로, 소그드 연구사의 중요한 초기 연구로 알려져 있다.
桑原隲蔵	「隋唐時代に支那来住した西域人に就いて」, 『內藤博士還暦祝賀支那学論叢』弘文堂, 1926. ※ 저자는 하네다 토오루와 더불어 교토대학 동양사학의 황금기를 이끈 인물로, 수당시대에 중국 내륙으로 이주한 서역인의 이동 중 소그드인의 활약과 역사적 의미에 관해 검토하고 있다.
森安孝夫 (編)	「日本におけるシルクロード上のソグド人研究の回顧と近年の動向(增補版)」, 『ソグドからウイグルへ―シルクロード東部の民族と文化の交流―』, 汲古書店, 2011. ※ 총 3부로 구성된 본서에서는 소그드인과 소그드계 돌궐에 관한 8편의 논문(1부)과 이슬람화 되기 이전의 위구르 민족에 관한 4편의 논문(2부)이 실려 있다. 3부에서는 이러한 민족들의 거주지인 실크로드 동부의 지리적 특성과 역사적인 자료가 실려 있으며, 실크로드 루트상의 소그드인에 관한 일본 학계의 연구와 최신 연구 동향을 검토하였다.

중국의 사료에 의하면 5세기 전반에는 소그드를 '속익粟弋'(『후한서後漢書』
p. 2922), 그리고 554년의 『위서魏書』(p. 2270)에서는 '속특粟特'으로 전하고 있
어 초기 연구사에서 등장하는 강거康居와 속특粟特, 그리고 솔리窣利 등은
모두 소그드를 가르키는 것을 알 수 있다. 또한 6세기 초에 집필된 『출삼
장기집出三藏記集』이나 『고승전高僧傳』 등과 같은 중국의 불교 사료에 의하
면, 2세기경부터 중국에 와서 활약한 소그드계 불교 승려들의 대부분이

강(康)이라는 성을 사용한 것에서 그들의 출신지가 강거康居임을 추정하게 한다.

그리고 초기 소그드 연구사에서도 주목한 '살보薩寶'는 소그디아나 등 서역에서 이주한 사람들을 관리하기 위해 중국에서 임명한 관리를 가리키는 것으로, 북조와 수대에는 薩保와 薩甫가 통용되었으며, 당대에는 薩寶가 일반적으로 쓰였다고 한다. 소그드 언어에 관해 정통한 요시다 유타카吉田豊(1989)의 연구에 의하면, 이는 '캐러반 무리隊의 리더'를 의미하는 소그드어 'sartpau'와 산스크리스트어 'sārthavāha-'의 한자 음사에 해당한다고 밝히고 있다. 또한 이러한 살보의 용어와 성격에 대해 아라카와 마사하루荒川正晴(1998)는 살보薩寶와 종종 혼동해서 쓰이는 살박薩薄을 비교 검토하여 논고를 발표하였다.

이후에 소그드인의 동방진출과 활약에 관해서는 일본이 학계를 주도하게 되면서 실크로드 동부 지역에 진출했던 소그드인에 관한 우수한 개설서가 축적되어 있다. 그 중에서도 눈에 띄는 선행연구로는 오노가와 히데미小野川秀美(「河曲六胡州の沿革」, 『東亞人文學報』 1-4, 1942) 와 하네다 토오루羽田亨(『西域文化史』, 座右寶刊行會, 1948), 하네다 아키라羽田明, 에노키 카즈오榎一雄, 이케다 온池田温(「8世紀中葉における敦煌のソグド人聚落」, 『ユラシア文化研究』, 1965), 고토우 마사루後藤勝 등이 있다. 후속세대 중에서는 그동안 유럽 학계에 주도권을 내어 주었던 소그드어 및 소그드 문헌 분야에 단연 두각을 나타내는 요시다 유타카吉田豊가 있다. 그리고 최근 수년간 새로운 연구 동향을 이끌어가고 있는 이와미 키요히로石見清裕와 아라카와 마사하루荒川正晴, 모리베 유타카森部豊, 사이토우 타츠야斎藤達也, 그리고 앞서 언급한 모리야스 타카오森安孝夫(2011) 등을 소개할 수 있다. 이 중 모리야스 타카오는 종래의 연구와 최신 연구성과를 종합해서 2007년 '실크로드와 당제국'을 출판하면서, 이후 당대의 이민족에 관한 다각적인 연구를 통해 당대의

'호胡' 대부분이 소그드인과 소그드어를 가리킨다고 밝히고 있다. 〈표 2 참조〉

〈표 2〉 소그드인의 동방발전사 관련 연구서 목록

저자·편저	주요 연구서 및 내용
羽田明	『中央アジア史研究』, 臨川書店, 1982. ※ 본서는 중앙아시아 역사에 관한 전문 논문집으로서 하네다 아키라의 40년간의 연구가 집대성되어 있어 일본 학계에서는 중앙아시아 연구 동향에 있어서 지침서로 알려져 있다. 그 중 6장 〈동서교섭사론〉에서는 동서문화의 교류와 소그드인의 동방활동에 관해 검토하고 있다.
榎一雄	「ソグデイアナと匈奴1~3」, 『史學雜誌』, 1955. ※ 소그디아나와 흉노에 관한 일련의 연구서로 이 외에도 『위서』의 속특(소그디아나)에 관한 기사를 검토하여 흉노와 훈족의 동족 문제에 관해서도 상세히 검토하고 있다.
後藤勝	「東魏・北斉朝の西域人:西域帰化人研究 その4」, 『聖徳学園岐阜教育大学紀要』, 1990. ※ 동위와 북제시대 중국으로 다수 이주한 서역인 가운데 교역과 상업에 종사한 소그드인의 활약과 주변의 돌궐, 토욕혼, 유연 등의 관계사를 통해 어떠한 루트와 방법으로 교역을 이어나갔는지 검토한 연구서이다.
吉田豊	「ソグド語雑録 (II)」, 『オリエント』31, 1989. 「ソグド文字で表記された漢字音」, 『東方学報』66, 1994. ※ 소그드어의 연구자로 저명한 저자는 1980년대 소그드어 연구를 시작으로 소그드 문자에서 표기된 한자의 활용에 관해서도 다수의 연구성과를 공표하였다. 또한 몽골에 남아있는 소그드 비문 중 가장 오래된 부굿(Bugut) 비문에 관한 검토와 베제클릭 천불동 출토의 소그드어 문서에 관한 연구(1994)가 알려져 있다.
石見清裕	『唐の北方問題と国際秩序』, 汲古書院, 1998. ※ 당의 성립기에 있어서 북방과의 대립관계에 주목하여 당과 주변국의 국제 관계사를 검토하고 있으며, 당나라의 구성원으로서 중국에 거주하게 된 북방 출신 민족의 생활상을 검토한 연구서이다. 이 외에도 당대 돌궐과 소그드 민족의 이동과 이주의 관점에서 동아시아 역사를 검토한 연구가 있다. 『ソグド人墓誌研究』, 汲古書院, 2016. ※ 북조말기와 최근 출토된 고원의 사씨 일족의 소그드인 묘지 12점에 새겨진 문자자료를 해석하여 피장자의 가계와 중국과의 관계 등 묘지에서 알 수 있는 정보를 기반으로 새로운 소그드인에 관한 자료를 제공하고 있다.

荒川正晴	「北朝隋・唐代における「薩寶」の性格をめぐって(大谷光瑞師五十回忌記念号)」,『東洋史苑』50, 1998. ※ '캐러반 무리(隊)의 리더'를 의미하는 소그드어 살보에 관한 연구로 살보(薩寶)와 종종 혼동해서 쓰이는 살박(薩薄)을 비교 검토하고 있다.
	『ユーラシアの交通・交易と唐帝国』, 名古屋大学出版会, 2010. ※ 당제국과 유라시아의 교통체제 및 교역에 관해 집대성한 연구이다. 그 중 7장에서 소그드 상인의 동방활동과 주요 활동 지역, 당제국의 입장에서 본 외래인, 여행객, 상인이였던 소그드인에 관한 상세한 검토가 실려있다.
森部豊	『ソグド人の東方活動と東ユーラシア世界の歴史的展開』, 関西大学出版部, 2010. ※ 소그드인의 동방활동과 동 유라시아 세계의 역사적 전개라는 관점에서 집대성한 연구서이다. 당과 오대 중국에서 활약했던 소그드인을 몽골 고원을 거쳐 중국으로 이동한 그룹으로 구분하여 이들이 돌궐의 영향을 받아 기마유목민화되었다고 보고 '소그드계 돌궐'로 부르며 있다. 본서에서는 이들이 당과 오대의 중앙에서 정치적, 군사적으로 어떠한 역할을 했는지에 관해 검토하고 있다.
	『唐―東ユーラシアの大帝国』, 中央公論新社, 2023. ※ 총 6장으로 구성된 본서는 7~10세기 당의 건국부터 고종과 무측천, 멸망에 이르기까지 당제국의 역사와 안사의 난 등의 사건을 위주로 기술하고 있다. 그 중 소그드계 돌궐의 진출과 반란 등 모리베 유타카의 소그드 관련 연구도 총 망라되어 있는 최신 연구서이다.
斎藤達也	「安息国・安国とソグド人」,『国際仏教学大学院大学研究紀要』11, 2007. ※ 중국문헌에 한자로 기록된 안식국 혹은 안국은 소그드인의 거주지인 소그디아나의 부하라를 가르키는 것으로, 이 지역의 지리적 고찰과 한나라부터 남북조시대까지 안씨 성의 호인들에 관한 검토를 통하여 민족성과 출신지를 검토하고 있다.
	「北朝・隋唐史料に見えるソグド姓の成立について」,『史学雑誌』118, 2009. ※ 중국내에 거주했던 소그드인의 성씨가 한문 사료에서 출신지에 따라 기록되었다는 점은 이미 지적된 바 있다. 본 연구에서는 이러한 소그드인의 각 성씨가 무슨 근거로, 언제부터 정립되었는지에 관해 검토하고 있다.
森安孝夫	『シルクロードと唐帝国』, 講談社, 2007. ※ 본서는 실크로드가 단순히 동서교역로가 아니라 돌궐, 위구르, 티벳 등 여러 민족들이 공존했던 최전선이라는 관점에서, 당대 소그드인의 등장과 당대 문화의 서역 취미라는 관점에서 소그드 문화를 다루고 있다.
	「中央アジア出土古代ウイグル語手紙文書集成の構築」,『ソグドからウイグルへ―シルクロード東部の民族と文化の交流―』, 汲古書店, 2011. ※ 소그드에서 위구르까지 실크로드 동부의 민족과 문화 교류를 집대성한 본서에서 중앙아시아 출토 고대 위구르어 편지문서를 집대성하고 있다.

한편 고고·미술사와 관련된 연구성과에 대해서는 가토우 큐조우加藤九祚(『シルクロ-ドと文明の交流』, 『学術月報』 33, 1980), 타나베 카즈미田辺勝美, 소후가와 히로시曾布川寬, 카게야마 에츠코影山悦子를 언급할 수 있다. 특히 소후가와 히로시와 요시다 유타카가 공통으로 편저한 "소그드인의 미술과 언어"(2011)는 소그드 역사와 언어 및 미술에 초점을 맞춘 단행본으로 중요한 연구성과라 할 수 있다. 그리고 본서에서 사마르칸트와 펜지겐트의 소그드계 벽화에 관해 검토하고 있는 카게야마 에츠코影山悦子는 현재 소그드 미술사 연구자로 저명하다. 예전부터 소그드의 벽화에 주목하여 2004년에는 서안과 태원에서 차례로 발견된 중국에서 활약했던 북조시대 소그드인의 무덤에서 출토된 세밀한 부조가 있는 석장구와 그 이전에 출토된 석장구를 종합해서 검토하고 있다. 이를 통해 중국에 이주한 일부 소그드인의 화려했던 생활상과 조로아스터교를 신봉하고 이들 무덤에서 확인되는 석장구의 특징이 유목민족과 밀접한 관계에 있었다는 것을 구체적으로 밝히고 있다. 〈표 3 참조〉

〈표 3〉 고고·미술사 관련 소그드 연구사

저자·편저	주요 연구서 및 내용
田辺勝美	「ソグド美術における東西文化交流-獅子に乗るナナ女神像の文化交流史的分析」, 『東洋文化研究所紀要』 130, 1996. ※ 사자를 타고 있는 나나여신의 문화교류사적 분석을 통한 소그드 미술에 있어서 동서문화 교류를 살펴본 연구서이다.
曾布川寬	「中国出土のソグド石刻画像試論」, 『中国美術の図像学』, 2006. ※ 근년 중국에서 출토된 소그드계 석관에 그려진 도상에 관해 종합적으로 검토한 논고이다.
曾布川寬· 吉田豊 編	『ソグド人の美術と言語』, 臨川書店, 2011. ※소그드 역사와 언어, 벽화, 공예, 석각에 관한 총 5편의 연구가 실려 있다.

影山悦子	①「サマルカンド壁画にみられる中国絵画の要素について：朝鮮人使節はワルフマーン王のもとを訪れたか」,『西南アジア研究』49, 1998. ※ 사마르칸트 아프라시아브 궁전벽화에 그려진 한국인 사절단이 실제 사마르칸트를 방문했는가에 대한 문제를 당시 유행한 중국 회화의 영향하에 그려진 패턴화 된 도상으로 해석하였다.
	②「敦煌莫高窟維摩詰経変相図中の外国使節について」,『神戸市外国語大学研究科論集』1, 1998. ※ 수대에서 송대에 제작된 돈황 막고굴의 유마힐경변상도를 검토하여 유마힐의 주위에 외국의 사절단이 등장하는 점에 주목하여 이 중 깃털 관을 쓴 인물의 배치와 도상에 관해 검토한 연구이다.
L.I. Al'baum	*Zhivopis' Afrasiaba, Tashkent, 1975.* ※ 알리바움은 문헌과 도상 자료를 근거로 일명 서벽 24, 25의 인물상을 한반도 사절단으로 비정하고 있다.
穴沢和光·馬目順一	「アフラシャブ都城址出土の壁画にみられる朝鮮人使節について」,『朝鮮学報』80, 1976. ※ 고구려 무용총의 벽화와 건현에 위치한 장회태자의 무덤에 그려진 객사도에서 깃털 관을 쓴 인물상에 대해 비교 검토하여 알리바움의 주장(한반도 사절단)을 부연설명하고 있다.
藤枝晃,	「維摩変の系譜」,『東方学報』36, 1964. ※돈황석굴 유마힐변상도의 계보를 검토하여, 각국 사절을 묘사할 때 거의 같은 밑그림을 바탕에 두고 있다는 점을 주장하였다.

석장구에 관해 보다 심도 있는 논의로는 소후가와 히로시가 2006년에 발표한 논문을 들 수 있다. 종래에는 서역의 풍속이나 민족 등에 관한 관심이 주류를 이룬 나머지 다른 한쪽 즉 북조北朝적인 요소에 관한 고찰이 소홀했다는 반성이 있었는데, 본 논문에서는 북조 석장구와의 비교 연구를 통해서 안마鞍馬과 우차牛車를 표현함에 있어서 한족과 선비족, 소그드 등 민족간 사후세계에 관한 표현상의 차이가 있다는 견해를 밝히고 있다.

또한 카게야마 에츠코는 한반도의 사신도로 유명한 사마르칸트 아프라시아브의 벽화(그림 1-1, 1-2)에 관해서 주목할 만한 견해를 제시한 바 있어 일본의 소그드 연구사와 관련하여 본고에서 간략히 소개하고자 한다. 일찍이 알바움Al'baum은 문헌과 도상 자료를 근거로 일명 서벽 24, 25의 인

그림 1-1. 한반도 사신도 스케치
아프라시아브 궁전 벽화의 서벽 오른쪽 하단에 위치한 한반도의 사신도(24, 25번)이다. 이들 사신은 조우관(鳥羽冠)을 쓰고 환두대도(環頭大刀)를 허리춤에 차고 있어 국적은 고구려로 추정되고 있다.

그림 1-2. 한반도 사신도
아프라시아브 궁전벽화 서벽 부분, 현재는 벽화가 전체적으로 박락이 심해 세부는 확인이 어렵지만 조우관과 환두대도는 확인이 가능하다.

물상을 한반도 사절단으로 비정하고 있다. 아나자와 와코·마노메 쥰이치穴沢和光·馬目順一는 그 외에 고구려 고분벽화 중 무용총의 벽화와 서안시 교외 건현乾縣에 위치한 장회태자章懷太子(651~684, 당의 제3대 황제인 고종과 측천무후 사이의 차남)의 무덤인 이현묘李賢墓에 그려진 객사도客使圖(그림 2)에서 동일한 특징으로 묘사된 인물상에 대해 검토하여 알리바움의 주장에 설명을 덧붙이고 있다.

그리고 서안에서 출토된 도관칠국육판은합都管七國六瓣銀盒에서는 고구려를 의미하는 '고려국高麗國'의 명문과 머리에 2개의 깃털을 단 인물상이 확인되는데, 이는 아프라시압 벽화와 이현묘 벽화의 깃털을 단 사절이 한반도 사절단이라는 것을 재차 확인시켜 준다. 이후 연구자들은 이러한 의견을 종합해서 한반도에서 중앙아시아의 사마르칸트를 방문했을 가능성을 전제로 하고 아프라시아브의 벽화는 결론적으로 조우관鳥羽冠과 환두대도環頭大刀를 찬 고구려 사신의 모습을 묘사한 것으로 추정하고 있다.

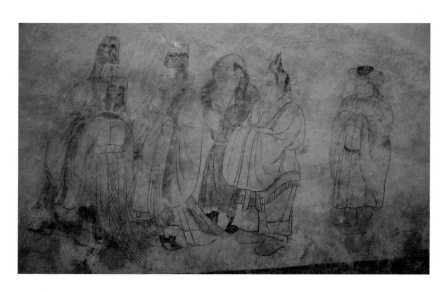

그림 2. 章懷太子墓의 客使圖

묘도 동벽, 당 신룡 2년(706), 서안시 건현에 위치한 장회태자묘의 동벽 조공도 중 좌측 3인
은 외국사절단을 응접하기 위해 관청인 홍려시(鴻臚寺)의 관원이고, 우측의 3인은 이현을 조
공하기 위해 동방제국에서 내공한 객사로 추정된다.

그렇지만 카게야마 에츠코影山悅子(①-1998)는 서벽의 24와 25의 인물이
한반도 사절단에 해당한다는 견해에 관해서, 도상적인 면에서는 수용할
수 있다 하더라도 그들이 실제 사마르칸트를 방문한 사실에 대해서는 의
문을 제기하였다. 종래 중국에서 외국인 사절단이 도래한 장면을 묘사할
경우, 한반도 사절단이 등장하는 것은 돈황 막고굴의 유마힐경변상도維摩
詰經變相圖에서 비롯되었다고 알려져 있다. 현재 막고굴에는 수대에서 송
대에 제작된 유마힐경변상도가 약 67점 정도 남아 있으며, 수대에는 서벽
의 감을 사이에 두고 문수와 유마힐을 좌우대칭으로 묘사했지만 당대에
이르면 동벽의 문 입구 좌우에 그리는 방식으로 일반화되는 경향을 보인
다. 또한 돈황 벽화에서는 유마힐과 문수의 위치가 일정하지 않고 시대에
따라 바뀌는 것을 확인할 수 있는데, 구도상 유마힐의 주위에는 외국사절

蕃王이 등장하고 문수의 주위에는 한나라의 황제가 배치된 점은 항상 일정하게 표현되고 있다.

이와 더불어 변상도에 있어서 대부분의 경우, 외국인 사절단의 무리 앞열에 서 있는 것은 모두 반라에 맨발을 짙은 색으로 표현한 다수의 남방계 민족인 것을 알 수 있다. 그리고 그 뒤에 서 있는 사람들은 용모나 관식, 의복 등을 다르게 표현해서 이들이 한눈에도 유마힐을 병문안하기 위해 각국에서 온 사절단이라는 것을 표현하고 있다. 이 중 고구려인의 특징으로 볼 수 있는 깃털 관을 쓴 사절은 남방계 민족의 바로 뒤 안쪽 행열에 그려진 경우가 다수 확인된다.

돈황석굴에서 이와 같이 각국 사절을 그린 화면의 구성이나 배치를 살

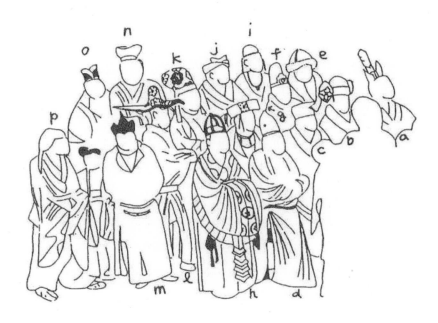

그림 3. 돈황석굴 제194굴 사절단도 스케치
사절단 중 맨 오른쪽에 상반신만 표현된 a에 해당하는 인물은 머리에 깃털을 꽂은 채로 묘사되어 있어 고구려인으로 추정된다.

퍼보면, 이미 있었던 형식에 여러 가지 구성이 추가된 것이 확인할 수 있는데, 이미 후지에다 아키라藤枝晃(1964)는 외국 사절단을 묘사할 때 거의 같은 밑그림을 바탕에 두고 있다는 의견을 피력한 바 있다. 돈황 벽화에 남아 있는 67점의 유마힐경변상도 중에서 외국인 사절단이 방문한 도상을 확인할 수 있는 것은 대체로 당대 작품에 한정되며, 카게야마 에츠코影山悅子(②-1998)에 따르면 당대 이후 외국사절 도래의 도상을 확인할 수 있는 것은 대략 15곳 정도로, 이 중 11곳은 한반도 사절단 혹은 그 변형이라고 생각되는 인물상이 그려져 있다고 한다(그림 3). 따라서 외국 사절단을 그릴 때 한반도 사절단이 포함된 정형화 된 밑그림이라고 할 수 있는 도상이 이미 존재했을 것으로 추정하고 있다. 다만 이러한 형식화된 외국인 사절단 도상은 돈황에서 처음 창안된 것이 아니라, 중국의 중심부에서 먼저 성립된 후 이후 돈황으로 전해진 것으로 추정했다. 이러한 견해에서 본다면 이현묘의 객사도는 바로 중국의 중심부에서 제작된 형식화 된 외국인 사절단의 도상에 해당하고, 이러한 사절단의 도상은 돈황 등을 거쳐 사마르칸트까지 전해진 것으로 볼 수 있다.

결론적으로 카게야마 에츠코는 한반도 사절단이 실제로 조공의 목적으로 중국을 방문했을 가능성에 대해 완전히 부정하지는 않았지만, 객사도 자체로는 사절의 중국 방문을 증명하지 못한다고 보았다. 왜냐하면 중국에는 이미 정형화 된 외국인 사절단의 도상이 견본으로 존재하고 있었고 이러한 그림에서 한반도 사절단도 대부분 같이 묘사되고 있었기 때문으로 보인다. 따라서 아프라시아브의 벽화에서 확인되는 한반도 사절단은 당시 중국에 방문했던 사절단이 각국에서 왔다는 것을 보여주기 위한 자료로서 이미 밑그림으로 형식화된 중앙의 도상을 참조해서 표현된 것으로, 그중 주요 인물 표현이었던 한반도인도 등장하게 된 것으로 해석했다. 이를 뒷받침하는 자료로 아프라시아브 벽화의 경우, 한반도 사절단의

바로 앞에 모피를 손에 두르고 있는 사절단이 서 있는데 돈황석굴 제103굴(그림 4-1)과 454굴(그림 4-2)의 유마힐경변상도에서도 몸에 모피를 두른 인물상이 확인되기 때문에, 결론적으로 한반도 사절단이 당시에 사마르칸트를 실제로 방문했는지의 여부에 대해서는 현재 단정할 수 있는 근거는 없지만, 사마르칸트의 제작자가 중국회화의 표현방법을 숙지했다고 하는 측면에서 이해할 수 있다고 추론하고 있다.

이러한 견해에 관해 필자는 이 문제를 한반도인의 도래 여부에만 한정지어 생각할 것이 아니라, 다른 나라의 사절단에 대해서도 사마르칸트에 오지 않고 정형화된 사절단의 도상에 의해 제작되었는지에 대해 카게야마 에츠코에게 직접 의문을 제기하였다. 이 문제에 관해서는 1998년의 연구 이래 후속 연구가 이루어지지 않아 필자에게 연구의 필요성을 피력하면서 구체적인 답변을 하지 않았지만, 아프라시아브 벽화의 서벽에 남아 있는 사절단 일부가 현재 고구려로 특정되는 만큼 우리나라 학계에서도 많은 관심을 가지고 추후 연구로 밝혀지기를 기대한다.

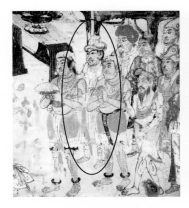

그림 4-1. 돈황석굴 제103굴 사절단도
당대, 동벽 남측하단, 사절단 중 원안의 인물은 모피로 제작된 부츠를 신고 있다.

그림 4-2. 돈황석굴 제454굴 사절단도
송대, 동벽 북측, 사절단 중 원안의 인물은 허리에 모피를 두른 모습으로 묘사되어 있다.

일본 미호뮤지엄 소장의 소그드 석관상위병石棺牀圍屛

미호뮤지엄의 석관상위병과 같이 병풍을 동반한 석장구의 형식은 이미 대동大同 출토 북위 태화太和 8년(484)명의 사마금룡묘司馬金龍墓에서 볼 수 있다. 소후가와 히로시(2006)에 의하면 석제 병풍이 시신을 안치하는 평상 위에 ㄷ자형으로 둘러선 이러한 석장구 형식은 북위의 낙양천도 이후에 등장한다고 지적하면서, 중국에서는 하남성 심양沁陽의 북조묘가 가장 오래된 예라고 언급하고 있다. 2000년 전후 중국에서는 교역을 하기 위해 태원太原이나 서안西安 등에 거주했던 소그드인의 무덤이 연이어 발굴되고 있는데, 석관상위병이나 석곽에는 소그드의 생활상을 표현한 다수의 화상자료가 확인되고 있다.

이들 석각 자료에는 다양한 민족으로 이루어진 등장인물이 말이나 낙타를 타고 수렵을 하거나 비파나 하프의 연주를 동반하는 무도를 보면서 향연에 고취된 모습 등 종래 중국의 유물에서는 보지 못한 진귀한 풍습이 표현되어 있다. 또한 서역 특유의 사생관에 기초한 장례 의식이 표현되거나 이와 관련한 서역 특유의 신들이 등장하고 있다. 이들 석각의 채색화상은 소그드인으로부터 유래한 밑그림에 기초해서 중국의 장인이 제작한 것이라고 추정되는데, 그 화상의 내용은 중국미술에 있어서 동서 교역의 자료로서 흥미로울 뿐 아니라 현존하는 유품이 많지 않은 소그드 미술의 자료 측면에서도 매우 중요하다고 할 수 있다.

현재 소그드 및 관련 무덤으로부터 근년 출토된 석관상이병이나 석곽의 화상자료를 묘장의 연대순으로 정리하면 다음과 같다.

① 강업묘康業墓 석관상위병石棺牀圍屛: 北周 天和六年(571) 西安市 출토(2004)
② 청주전가촌묘青州傳家村墓 석관상위병石棺牀圍屛: 北齊 武平4년(573) 山

東 靑州市출토(1971)

③ 안가묘安伽墓 석관상위병: 北周 大象元年(579) 西安 출토(2000)

④ 사군묘史君墓 석곽石槨: 北周 大象2年(580) 西安 출토(2003)

⑤ 우홍묘虞弘墓 석곽石槨: 隋 開皇12年(592) 太原 출토(1999)

⑥ 천수묘天水墓 석관상위병石棺牀圍屛: 隋~唐 甘肅天水市 출토(1982)

⑦ 석관상위병: 전안양출토 보스톤 기메 쾰른미술관 분장

⑧ 석관상위병: 미호뮤지엄 소장

⑨ 석관상위병: 파리 vahid kooros 컬렉션

이 중 미호뮤지엄의 석관상위병(그림 5)으로 불리고 있는 석장구는 시가현滋賀県 시가라키信樂에 위치한 미호뮤지엄이 근년 구입한 것으로 1999년 우홍묘虞弘墓에서 석곽이 출토되기 이전은 석판의 주제와 진위에 관해 의문이 제기되었지만, 이후 학계에서 소그드계 석각 화상으로 인정되면서 그 내용에 관해서도 관심을 모으고 있다. 현재 미호뮤지엄에는 석판

그림 5. 미호뮤지엄 소장 석관상위병
1992년 미국 고미술시장에서 11장의 석판과 쌍궐을 일본 시가현 시가라키에 위치한 미호뮤지엄이 구입해 소장하게 되었다. 구입 당시에는 비한족의 도상이라고 추정될 뿐 정확한 의미를 알 수 없었기 때문에 진위가 의심되기도 했지만, 2000년대부터 소그드인 석장구가 연이어 발굴됨에 따라 현재는 소그드인의 무덤과 관련된 것으로 인정받게 되었다.

11개(좌측면 3개, 후면6개, 우측면 2개)와 문궐장식 1쌍이 소장되어 있다. 석판에는 통상 한 장면씩 묘사되어 있지만 우측면을 구성하는 석판은 하나에 2개의 장면이(J-1, J-2) 표현되어 있어 총 12개의 장면이 확인된다. 현재 미호 뮤지엄에는 부조가 새겨진 석판들이 석관상의 양측면과 후면을 둘러싸고 있는 것으로 파악하고 한쌍의 문궐은 전면 양쪽에 위치해 있었다고 판단하고 있다.

백대리석으로 제작된 석판은 총길이가 약 2m에 이르고 높이는 약 60㎝정도로 종래의 배열은 A~K 순으로 화면의 내용과는 서로 관련이 없이 구조상 배열되어 있었으나, 미호 뮤지엄의 연구원인 이나가키 하지메(稻垣肇, 「中国北朝石製葬具の発展と MIHO MUSEUM 石榻圍屛門闕の復元試論」『MIHO MUSEUM 研究紀要』9, 2009, pp. 94~95)에 의하면 실제로 F와 G사이의 꺾쇠 흔적에 5㎝내외의 단차가 발생하는 곳이 두 군데 발견되기 때문에 E와 F의 위치를 바꾸어 F 장례도의 위치를 기존의 좌측 4번째에서 2번째로 변경시켜 배열하는 것이 현재로서는 설득력을 얻고 있다. 〈미호뮤지엄 석관상위병의 내용에 따른 배치도〉 참조)

미호뮤지엄 소장의 석관은 발굴 장소와 시기, 석관상이 안치되어 있었던 무덤의 구조, 피장자에 대한 구체적인 정보가 아직까지 명확히 밝혀졌다고는 할 수 없지만, 부조에 묘사된 주제와 도상들이 다른 소그드 무덤에서 출토된 석판들과 공통점이 확인되기 때문에 이를 근거로 미호뮤지엄의 석관상위병도 소그드인의 석장구로 추정하고 있으며, 제작 시기는 북조에서 수대 즉 6세기 후반에서 7세기 초반에 제작된 것으로 추정하고 있다.

이하 각 석판의 배치와 주제를 정리하면 다음과 같다.

	정면					
	D	F	E	G	H	I
	소그드인 낙타 출행도	장례도	薩保 부부 연회도	소그드·돌궐인 담판 장면	돌궐인 기마騎馬 출행도	에프탈인 기상騎象 출행도

좌측면	C	궁륭 내 돌궐인 휴식		묘주 부부 기마 출행	J-1	우측면
	B	무인마		나나 여신 제례	J-2	
	A	에프탈인 수렵도		우차 출행도	K	

〈미호뮤지엄 석관상위병의 내용에 따른 배치도〉

　이 중 주목을 끄는 것은 정면 F의 소그드인의 장례도이다. F 장례도(그림 6)의 경우, 상단 향좌측에는 총 10명의 인물이 등장하는데, 중앙에 사제로 보이는 인물은 단정한 단발머리에 통이 좁은 긴 옷을 입고 허리띠를 두른 유목민의 복장으로 의식용 마스크인 파담padam을 쓰고 제례를 올리고 있다. 사제는 두 손에 막대기를 쥐고 불꽃이 피어오르는 작은 화단 앞에 서 있고 화단 주변에는 장례 의례용 음식이 담긴 그릇이 놓여 있으며, 이는 불火을 비롯해 水水, 토土를 신성한 것으로 여기는 조로아스터교를 숭배하는 소그드인의 장례의식을 표현한 것으로 볼 수 있다.

　상단의 사제 바로 밑에는 장례장면을 바라보고 있는 한 마리의 작은 개가 등장한다. 소드인의 제례장면에 등장하는 동물 중 개는 '사그디드

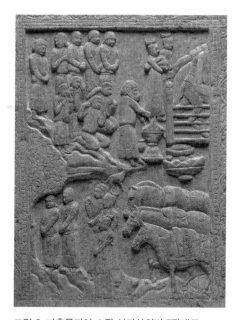

그림 6. 미호뮤지엄 소장 석관상위병 F장례도
상하단으로 나뉘는 장례도에는 다수의 인물이 등장한다. 그중 상단 중앙에 사제로 보이는 인물은 유목민의 복장으로 의식용 마스크인 파담(padam)을 쓰고 작은 화단(火壇) 앞에서 제례를 올리고 있고 그 뒤에 앉아 있는 인물은 얼굴에 상처를 내는 '이면(剺面)의 예'를 행하고 있다.

sagdid' 혹은 '견시犬視'라고 하는 조로아스터교의 장례풍습을 행하고 있는 것으로 알려져 있다. '사그디드'에서 사그sag는 '개'를, 디드did는 '본다'는 의미이다. 조로아스터교에서는 개가 죽은 이의 영혼을 볼 수 있다고 믿고 사그디드를 통해 육신안에 영혼이 사라졌는지 유무를 확인한다. 만약 생명이 사라지면 개는 시체를 응시하게 되는데, 생명이 있는 경우에 개는 시체를 쳐다보지 않는다고 한다. 이 풍습은 장례기간 중에 3번에 걸쳐 행해지는데, 첫 번째는 시체를 씻기고 난 후, 두 번째는 화단에 불을 지피고 침묵의 탑으로 가기 전,

세 번째는 장례 행렬이 침묵의 탑에 도착해서 시체를 처리할 때이다. 따라서 미호뮤지엄의 석판 중 F 장례도는 아마도 침묵의 탑으로 떠나기 전 두 번째 사그디드의 장면에 해당하는 것으로 추정된다.

또한 F 장례도의 상단 우측에는 사자의 영혼이 건너간다는 친바트 다리의 난간 일부가 확인된다. 친바트 다리는 바로 '심판의 다리'로 2003년 서안에서 발굴된 사군묘史君墓(그림 7)의 석곽에서 전체적인 모습을 볼 수 있다. 친바트 다리는 조로아스터교의 경전인 『아베스타Avesta』에 기술되어 있는 바와 같이, 인간의 사후 4일째 아침이 되면 다에나로 불리는 소녀가

(東 3)　　　　　　　　　(東 2)　　　　　　　　　(東 1)

그림 7. 사군묘 서벽 외벽 스케치

　　사군묘 석곽은 2003년 서안에서 출토되었다. 석곽 외벽에는 사군의 일생을 추정해 볼 수 있는 부조가 확인되며, 소그드 문자와 한자가 병기된 묘지명을 기록한 석판이 남아 있다. 이에 따르면 묘주 사군은 살보판사조주(薩保判事曹主) 등을 거쳐 북주 대상 원년(579)에 86세로 사망했으며, 다음해에 처 강씨와 함께 합장되었다고 전한다.

영혼을 맞이하러 오게 되는데 그때 다에나에 이끌려 가게 되는 곳이 바로 친바트 다리이다. 친바트 다리는 만약 사자의 영혼이 선사, 선어, 선행을 실천한 의로운 사람에 해당한다면 다리폭이 넓어져서 무사히 건너 천국으로 가는 것이 가능하지만, 만약 불량한 자라면 면도칼처럼 다리폭이 좁

아져서 결국에는 지옥에 떨어지고 만다는 선별의 다리를 의미한다.

사군묘의 경우, 3개의 석판으로 이루어진 동쪽면 중 향우측과 중간 석판에 걸쳐 하단에 긴 다리가 확인된다. 이는 바로 친바트 다리를 구체적으로 묘사한 것으로, 맨 오른쪽 두 명이 지켜보는 가운데 다리 위로는 낙타와 말 등 동물의 행렬이 묘사되었고 행렬의 맨 앞에는 석곽의 주인으로 보이는 피장자 부부의 모습이 확인된다. 동물의 행렬 중 앞의 두 마리는 묘주부부가 타기 위한 승마용이고, 뒤따르는 두 마리의 말은 공양하기 위한 용도이며, 동물 행렬의 맨 뒤에 위치한 낙타는 짐을 싣고 있는 것으로 보아 운반용으로 표현된 것으로 추정된다. 미호뮤지엄의 F 장례도의 경우에도 다리를 향해 서 있는 여성 2인은 피장자와 혈연관계로 추정되는 소그드인의 근친자로 보이며, 다리의 끝부분에 짐을 싣고 있는 동물의 엉덩이는 바로 낙타를 묘사한 것으로 추정된다.

한편 사제의 뒷쪽에 위치한 돌궐인으로 추정되는 9인 중, 상단의 5인은 머리에 두건을 쓰고 머리를 앞으로 숙여 사자에 대한 애도를 표시하고 있으며 사제 바로 뒤의 4명의 남자 중 2명은 무릎 꿇고 앉아 있고, 나머지 2명은 그 뒤에 서 있는 것이 보인다. 이들은 모두 두건을 쓰지 않고 돌궐 특유의 장발을 늘어뜨리고 둥근 깃의 소매가 좁은 도포를 입고 있으며 양손에는 칼로 보이는 날카로운 물건을 얼굴을 향해 들고 있다.

이것은 돌궐인을 포함한 북방유목민이 나이프로 귀를 자르거나 얼굴에 상처를 내는 '이면剺面의 예'를 표현한 장면으로, 이는 자신의 신체 일부에 상처를 내어 사자에 대한 추도의 뜻을 표현한 것이다. 이면剺面의 행위에 관해서『주서周書』(卷 50 列傳, 第42 異城下)에 따르면, "서역인의 장례풍습은 사람이 죽으면 시체를 장막 안에 둔 후 가족과 친족이 양이나 말을 잡아 그 앞에 차려놓고 제를 올린다. 말을 타고 천막 주변을 일곱 번 돈 후 칼로 얼굴에 상처를 내며 통곡하며 피와 눈물을 같이 흘린다. 이러한 행

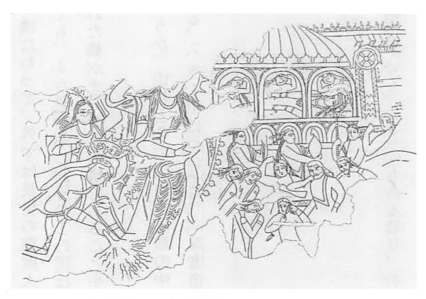

그림 8. 판지켄트 유적 2호 건물 남벽 애도도哀悼圖 스케치
화면 상단에 사자로 보이는 인물이 누워 있고 그 주위의 사람들은 손에 칼을 쥐고 슬프게
울고 있는 것으로 표현되었는데, 사자의 모습을 직접적으로 표현하고 있다.

위를 일곱 번 하고 끝낸다. 날을 정해서 죽은 사람이 탔던 말을 죽이고 쓰
던 물품을 시체와 함께 태우고 때를 기다려 남은 재를 매장한다"고 전하
고 있어 당시 서역풍의 장례의식을 석각에 표현한 것을 알 수 있다.

이와 같은 애도의 행위는 판지켄트 2호 건물 남벽(그림 8)과 키질석굴 제
224굴 벽화 등에서도 확인된다. 판지켄트 벽화의 경우 화면 상단의 건물
안에 사자로 보이는 인물이 누워있고 그 주위의 사람들은 손에 칼을 쥐
고 슬프게 울고 있는 것을 확인되는데, 공통적으로 '이면剺面의 예'가 확인
되면서 사자의 모습을 직접적으로 표현하고 있다는 점이 미호뮤지엄의 F
장례도와는 다른점이다. 이와 같이 미호뮤지엄의 F 장례도는 조로아스터
교에 바탕을 둔 당시 소그드인의 장례문화를 구체적으로 전달해 주기 때
문에 학술적으로 매우 중요한 가치가 있으며, 소그드 현지에서 발견된 판

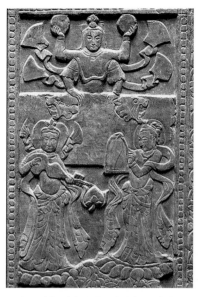

그림 9. 미호 뮤지엄 석관상위병 J-2장례도
하단에는 2명의 가무 장면이 보이고 상단에는 다비의 여신상이 두 팔로 원반을 들고 있다. 두개의 원반은 해와 달을 상징하며 장례의식에 깊이 관련하고 있는 나나(Nana) 여신으로 추정된다.

지켄트 벽화의 장례 장면과 공통점이 확인되는 점에서도 피장자가 소그드인이라는 가능성은 상당히 높다.

또한 미호뮤지엄 소장 석판 중 장례의식과 관련 있는 것으로는 우측면 중 J-2 나나여신 제례도(그림 9)를 들 수 있다. 하단에는 좌우의 2명이 악기를 연주하고 춤을 추는 가무 장면이 보이고 그 상단에는 다비多臂의 여신상이 두 팔로 원반을 들고 등장하고 있다. 두 개의 원반은 통상적으로 해와 달을 상징한다고 전해오는데, 상단의 다비의 여신은 서아시아를 경유하고 중앙아시아의 조로아스터교에 수용되어 장례의식에 깊이 관련하고 있는 나나Nana(혹은 Ishtar)여신으로 도상적으로는 인도의 파르바티 여신의 모습을 빌려 사자좌에 앉아 네 팔로 일월을 들고 있는 것으로 묘사되고 있다. 따라서 J-2의 경우에도 제례와 관련 있는 것으로 추정된다.

그 외에 미호뮤지엄의 석판은 내용상 이민족과의 우호적인 관계를 C, G, H, I 장면을 통해 시사하고 있으며, 활발한 교역과 당시의 생업을 나타내는 것은 D, 그리고 A, E는 낙원 표현에 해당한다. 석판에는 에프탈인과 돌궐인을 비롯한 중앙아시아 각 민족이 그 풍속에 맞게 묘사되었는데 중국식 건축 요소로 장식된 문궐에는 선비족 병사와 말이 마치 무덤을 지키는 호위 병사로 묘사되어 있다.

이와 같이 미호뮤지엄의 석판에는 소그드인의 생활상 뿐만 아니라 당시 교류했던 유목민이 다양하게 묘사되어 있다. 정면의 G 소그드·돌궐인 담판 장면에서는 둥글고 화려한 천개 밑에 앉아있는 주인과 그 하단에 각진 모자를 쓰고 있는 소그드인을 중심으로, 좌우에는 돌궐인으로 보이는 인물들이 모여 앉아 담판을 짓는 장면으로 해석된다. 이러한 장면은 안가묘 정면 석판에도 묘사되어 있는 것으로, 당시 소그드인이 돌궐과의 동맹 이후 국제무역상에서 주도권을 얻게 되는 역사적인 사실을 묘사한 것으로 추정된다. 그리고 I 에프탈인 기상騎象 출행도에서는 5세기 후반 박트리아를 거점으로 급속히 세력을 넓히고 6세기 후반 서북 인도 소그디아나와 동트루키스탄까지 지배했다고 알려진 에프탈Ephthalites의 모습을 확인할 수 있다.

에프탈은 정확한 민족성과 왕조에 관해 거의 알려진 바 없지만, 카게야마 에츠코影山悦子(2007)에 의하면, 소그드인의 석장구 내에서 에프탈의 도상적 특징으로 조익관鳥翼冠과 삼면삼일월관三面三日月冠을 들 수 있으며, 이는 바로 사산조의 문화적 영향을 받은 에프탈인을 묘사했을 가능성이 높다. 일례로 안가묘와 사군묘에서도 조익관을 쓴 인물상이 묘사되어 있으며, 이는 당시의 유목민 중에서도 에프탈인을 묘사한 것으로 추정하고 있다. 조익관은 원래 사산조의 왕관으로, 조익관을 쓴 인물을 모두 사산조의 범위에서 해석하기 쉽지만, 미호뮤지엄의 석장구에서 확인되는 바와 같이 페르시아의 왕을 천막에서 생활하는 유목민으로 묘사하는 것은 가능성이 희박하기 때문에, 이는 유목민으로서 사산조의 문화적 영향을 받은 에프탈의 왕으로 비정하는 것이 설득력이 있다. 특히 사군묘에서 확인되는 바와 같이 579년 86세로 사망한 사군史君의 생애는 에프탈 지배기와도 겹치기 때문에 사군묘에 에프탈인이 등장하는 것은 시대상을 반영한 것으로 볼 수 있다.

일본의 소그드 연구 전망

앞에서 검토한 일본의 소그드 연구사를 회고해 볼 때, 제1세대라고 할수 있는 1910~20년대 연구자들 중 일부는 중앙아시아의 발굴이나 조사에 참여한 경험을 바탕으로 소그드 연구사의 첫 페이지를 장식하고 있다. 이어 후속세대 중에는 선행연구의 기초적인 자료를 참조해서 언어, 교역, 문화, 종교 등 각 연구 영역에서 괄목할 만한 성과를 내고 있다. 특히 2000년대 들어와 소그드인의 석장구가 중국에서 연이어 발굴되어 소그드인의 종교관이나 생활상에 관한 도상 자료가 풍부해짐에 따라, 일본 학계에서도 동양사나 고고, 미술사 전반의 축적된 자료에 기초해 이들 석장구상의 도상을 서로 비교해서 분석하는 성과를 내고 있다.

이러한 소그드에 관한 관심으로 근년에는 소그드 관련 국제 심포지엄이 개최되기에 이르렀다. 요시다 유타카吉田豊의 기획으로 "소그드인 연구의 신 전개-북조기의 중국과 소그디아나의 소그드인의 실상(第64回 国際東方学者会議 Symposium III 「ソグド人研究の新展開：北朝期の中国とソグディアナのソグド人の実像」 2019. 5. 18)"이라는 제목으로 해외 학자들과 더불어 아라카와 마사하루荒川正晴와 카게야마 에츠코影山悦子의 발표가 이어졌다. 이와 같은 일본 학계에 있어서 소그드에 관한 관심과 연구로 인해 소그드인의 삶과 내세관 등 전반적인 연구가 활발히 진행되고 있다.

그동안 국내에서도 소그드에 관한 관심이 증가함에 따라 다양한 연구 성과가 발표되기에 이르렀다. 그 중에서도 페르시아 및 조로아스터교를 중심으로 한 역사 및 문화, 종교에 관한 논고와 우리나라에 끼친 소그드를 비롯한 서역 유목민의 문화교섭 등이 주류를 이루고 있다. 근년에는 중국에서 발굴된 소그드계 석장구를 비교 검토해서 석판에 표현된 소그드인의 생활과 종교, 내세관 등 고분미술에 대한 연구 또한 증가하는 추

세이지만, 일본 학계의 연구 성과가 누락된 경우가 확인된다.

따라서 본 연구의 검토를 통해 일본의 소그드에 관한 주요연구와 소장품을 소개함으로써 관련 연구자들에게 누락된 자료를 제공하고 더불어 새로운 소그드 연구로 이어지기를 기대한다.

·························· 서남영

참고문헌

서윤경, 「中國 喪葬美術의 東西交流-北朝시기 西域民族의 石葬具를 중심으로」, 『미술사
　　　논단』 24, 2007.

신양섭, 「페르시아 문화의 동진과 조로아스터교」, 『한국중동학회논총』 30-1, 2009,

정완서, 「중국에서 발견된 소그드인 무덤 미술 재고찰-소그드인 석장구 도상을 중심으
　　　로」, 『中央아시아研究』 15, 2010.

稲垣 肇, 「中国北朝石製葬具の発展と MIHO MUSEUM 石榻圍屏門闕の復元試論」,
　　　『MIHO MUSEUM研究紀要』 9, 2009.

森安孝夫 編, 『ソグドからウイグルへ——シルクロード東部の民族と文化の交流—』, 東京:
　　　派古書店, 2011.

楊軍凱, 『北周史君墓』, 北京: 文物出版社, 2014.

影山悦子-①, 「サマルカンド壁画にみられる中国絵画の要素について: 朝鮮人使節はワル
　　　フマーン王のもとを訪れたか」, 『西南アジア研究』 49, 1998.

＿＿＿＿ -②, 「敦煌莫高窟維摩詰経変相図中の外国使節について」, 『神戸市外国語大学
　　　研究科論集』 1, 1998.

＿＿＿＿, 「中国北部に居住したソグド人の石製葬具浮彫」, 『西南アジア研究』 61, 2004.

＿＿＿＿, 「中国新出ソグド人葬具に見られる鳥翼冠と三面三日月冠: エフタルの中央ア
　　　ジア支配の影響」, 『オリエント』 50-2, 2007.

＿＿＿＿, 「ソグドの歴史と文化」, 『歴史と地理: 世界史の研究』, 2017.

田辺勝美, 「ソグド美術における東西文化交流-獅子に乗るナナ女神像の文化交流史的分
　　　析」, 『東洋文化研究所紀要』 130, 1996.

曾布川寛, 「中国出土のソグド石刻画像試論」, 『中国美術の図像学』 京都: 京都大学人文科
　　　学研究所, 2006

曾布川寛·吉田豊 編, 『ソグド人の美術と言語』, 京都: 臨川書店, 2011.

穴沢和光·馬目順一, 「アフラシャブ都城址出土の壁画にみられる朝鮮人使節について」,

『朝鮮学報』80, 1976.

荒川正晴,「北朝隋・唐代における「薩寶」の性格をめぐって(大谷光瑞師五十回忌記念号)」,
　　　『東洋史苑』50・51, 1998.

L. I. Al'baum, *Zhivopis' Afrasiaba*, Tashkent, 1975.

Azarpay, Guitty., "Iranian divinities in Sogdian painting", *Acta Iranica*, Vol. 4, Leiden,
　　　1975.

ESPIJAB

ČAČ [Tashkent]

Jaxartes, Sayhun [Syr Darya]

ILĀQ

FA

Khujand

Karminiya [Navoi]

Košāniya

Dizak [Jizak]

OSTRUŠANA

āwis Dabusiya

Eštikan

Buniikat

at)

Sama

3

소그드 미술
유행과 확산

akšab [Našaf]

arshi] [Kaš

[Dushanbe]

Wakš

"Iron Gates" [Baysun]

Mink

[Amu Darya]

erki]

Holbok

Termed

Farkār

Balk

TOKĀRESTĀN

중국 출토 외래계 장신구의
종류와 특징

중국 출토 장신구 현황

　장신구는 인류 문화 발전과 더불어 가장 먼저 제작되기 시작한 공예품 중의 하나이다. 중국에서는 신석기시대 이후로 꾸준히 각종 장신구가 제작되었으며 시대별로 독특한 양식으로 발전했다. 선사시대에는 골각기나 석기와 같이 자연물을 그대로 이용해서 만든 장신구를 사용했지만, 점차 각종 공예기술의 발전과 함께 다양한 재질의 장신구가 제작되기 시작했다. 그중에서도 고대 중국인은 옥제玉製 장신구를 가장 중요시했다. 그에 비해서 금은제 장신구는 비교적 늦게 발전했으며, 한족漢族보다는 북방 초원의 유목민족을 비롯한 이민족에게 애호되었다. 이 글에서 고찰하는 외래계外來系 장신구는 이러한 북방 초원 지역의 문화와 서역西域과의 교섭을 통해서 들어온 독특한 금은제 장신구이다. 양보다楊伯達에 의하면, 중국의 고대 금은기 문화는 중원양식과 북방초원양식, 그리고 남방양식 등으로 나누어지며, 중원 지역에서는 옥과 청동기보다 금은기 제작이 상대적으로 덜 발전했다. 금은기 제작과 관련된 북방 유목민족은 강羌,

융戎, 적이狄夷, 귀방鬼方, 험윤玁狁, 흉노匈奴, 선비鮮卑 등 매우 다양하지만, 이 글에서는 이들을 구별하지 않고 모두 북방 유목민족으로 통칭한다.

중원 지역을 중심으로 발전한 한족의 전통적인 장신구 문화는 북방 민족과는 큰 차이가 있으며 한대漢代 이전의 금은제 장신구는 매우 드문 편이다. 장신구에 대한 연구는 보통 복식사 중 일부분으로 연구되는 경향이 강하지만, 공예품으로서 물질문화적 측면의 연구도 중요하다. 아쉽게도 한대부터 당대唐代에 이르기까지의 실제 장신구로서 현존하는 유물은 그다지 많지 않다. 도용陶俑이나 고분벽화, 회화 등에 표현된 장신구는 주로 여성의 수식首飾이나 구슬 목걸이 등이며 금속제 목걸이나 팔찌를 착용한 예는 드문 편이다. 실제 출토 유물에서도 전통적인 중국 고대 장신구는 대부분 옥석제 수식이나 패식佩飾으로 표현돼 있다. 보석으로 장식한 금은제 목걸이나 반지 같은 화려한 금속제 장신구는 북방 유목민족과 광대한 서역과 교섭을 통해서 동한東漢 말부터 중원 지역으로 전래된 새로운 외래계 장신구 양식이다. 이러한 외래계 장신구 양식은 7세기 초반까지는 일부 한정된 사람들만 사용하던 특수한 양식이었지만, 당대부터는 점차 중국화中國化된 양식으로 바뀌어 중국 내에서 제작되고 유행했다.

이 글에서는 한대부터 당대唐代 초기까지 중국에서 새로 유행하기 시작한 외래계 장신구 양식에 대해서 고찰하겠다. 그 당시 전해진 외래계 장신구는 외국 수입품이 많으며, 상류층의 분묘에서 드물게 출토된다. 여기에서는 먼저 외래계 장신구의 종류와 출토 예를 살펴본 후, 각 장신구의 기원과 제작 기법에 대해서 고찰하겠다. 또한 이러한 외래계 장신구 양식의 전래는 보살상 같은 불교 조각 양식의 변화와도 밀접한 관련을 가지며 전개되었는데, 이는 당시 서역을 통해서 전래된 불교문화의 영향이자 동시에 새로운 물질문화의 영향을 받은 것이다.

중국 출토 외래계 장신구의 유형

현재까지 알려진 가장 오래된 중국의 장신구는 구석기시대 유적인 북경北京 주구점周口店 유적에서 출토된 골각제 장식과 흙으로 만든 구슬 등이다. 중국 각지의 신석기시대 유적에서는 흙으로 만든 둥근 구슬이나 골각제, 석제 장신구가 출토되는데, 이들 장신구는 끈에 꿰어 매달아 신체를 장식하던 것으로 추정된다. 또한 상류층에서는 옥이나 상아로 만든 구슬 목걸이, 팔찌, 비녀, 머리빗 등 다양한 장신구를 사용했다.

선사시대의 장신구는 착장자의 성별을 확인하기 어려운 경우가 많지만, 상대商代 이후 등장하는 허리띠는 대표적인 남성용 장신구였다고 생각된다. 남성은 전국시대戰國時代 이후 신분을 나타내기 위한 금속제 혹은 옥제 허리띠 장식이나 패식을 착용했는데, 이러한 남성용 허리띠는 중국의 전통적인 장신구 양식을 따르는 것이므로 이 책에서는 살펴보지 않겠다. 고대 중국에서는 남성용 장신구에 비해 여성용 장신구가 그다지 발전하지 않았던 것으로 추정된다. 중국의 여성용 장신구 중에서 가장 보편적이면서도 전통적인 장신구 형식은 비녀와 뒤꽂이 같은 머리 장식, 즉 수식이다. 진한대秦漢代의 도용陶俑이나 목용木俑 등에는 머리 장식을 제외한 장신구가 표현된 예가 많지 않으며, 구슬 목걸이나 귀걸이를 한 예가 매우 드물다.

금은과 보석으로 제작된 외래계 장신구는 대체로 서역 양식을 따른 것으로, 동서 교섭이 본격적으로 시작되는 한대漢代부터 드물게 사용되기 시작했다. 이러한 외래계 장신구는 목걸이, 팔찌, 반지 등 세 종류로 나누어볼 수 있다. 북방 유목민족이 본격적으로 중원 지역에서 활동하게 되는 남북조시대부터는 중원 지역에서 외래계 장신구 사용이 늘어난다. 수대隋代까지의 외래계 장신구는 출토량이 한정되고 수입제가 많은 편이지만,

당대唐代 이후에는 중국 내에서도 서역 양식을 따르는 장신구가 널리 제작되어 유행했다. 이들 외래계 장신구는 분묘 출토품의 경우 여성용이 많지만, 착장자의 성별을 알 수 없거나 남성용도 있기 때문에 장신구로 착장자의 성별을 판단하는 것은 다소 어려운 부분이 있다.

목걸이 유형

중국의 전통적인 목걸이는 각종 구슬을 연결해서 만든 구슬 목걸이 형태이며, 옥석제가 대부분이다. 신석기시대의 절강성浙江省 여항현餘抗縣 반산反山 22호묘에서 출토된 옥제 목걸이는 가운데에 수면문獸面文이 조각된 커다란 장식판을 매달고 그 양쪽에 여러 개의 관옥管玉을 연결한 장식적인 형태이다. 그 외에도 여항현 지역에서는 옥으로 만든 환옥丸玉이나 장식을 연결한 구슬 목걸이가 종종 발견되었다(그림 1). 이들 옥제 구슬 목걸이는 이후 중국에서 지속적으로 유행했던 것으로 보인다.

그림 1. 옥제 구슬 목걸이와 장식
중국 절강성 여항현 신석기시대 요산유적에서 출토된 옥제 장신구로, 중국의 전통적이자 전형적인 장신구이다.

금金, gold, Au은 금속기의 제작과 함께 상대商代부터 사용되었지만, 금제 구슬로 만든 장신구는 전국시대戰國時代 이후부터 내몽골內蒙古 지역과 신강성新疆省 지

역에서 처음 등장하며, 이들은 대부분 속이 빈 금제 구슬이 많다. 또한 전국시대부터는 서역에서 새로운 유리구슬 제작 기술이 전해지면서 유리구슬 목걸이도 사용되기 시작한 것으로 보인다. 이 시기에 내몽골과 신강성 일대에서 발견되는 금제 구슬 목걸이나 유리구슬 목걸이는 서역을 통해서 전래된 새로운 장신구 형식으로 봐야 할 것이다. 이러한 새로운 서역산 금제 장식으로 주목되는 것은 한대부터 남방 지역에서 종종 출토되는 소환연접구체小環連接球體이다(그림 2). 소환연접구체는 '투작구체透作球體', '화롱형구체花籠形球體', '공심다면체空心多面體'로도 불리는데, 작은 금선으로 소환小環을 만들고, 그 소환 여러 개를 서로 땜질로 연결해 붙여서 구체球體를 만든 독특한 형태의 금속제 장식이다. 이러한 소환연접구체는 고대 이집트와 메소포타미아, 그리고 그리스와 로마시대에 널리 사용되었던 서역계 금속공예품으로 누금세공기법鏤金細工技法(Granulation and Filigree Technique)을 이용해서 만든 점이 특징이다. 우리나라에서는 삼국시대 고분에서 금제 장신구의 일부로서 상당량이 출토되었는데, 중국에서는 한대부터 남북 변경 지역에서 종종 출토된다.

소환연접구체와 금제 구슬 등으로 만든 목걸이는 중국의 변경 지역인 남쪽의 광동성廣東省과 광서성廣西省 일대, 그리고 북방의 흉노 유적이나 신강성 일대에서 출토되었다. 그중

그림 2. 금제 소환연접구체와 금제 구슬 장식 목걸이의 세부
중국 광동성 광주 용생강 유적의 한대 무덤에서 출토된 목걸이로서 수정, 마노, 산호로 만든 구슬과 금제소환연접구체, 금제 구슬 등으로 구성되어 있다.

에서도 광서장족자치구廣西壯族自治區 합포현合浦縣 일대와 광동성 광주廣州 일대의 한대 고분군에서 출토된 예들은 비교적 이른 시기의 외래계 장신구로서 주목된다. 합포의 삽강揷江 1호묘에서 출토된 금제 목걸이는 금 알갱이가 부착된 소환연접구체 5개와 누금세공기법으로 장식된 금제 구슬 1점, 호리병형 금제 구슬 1점, 절자옥형 금제 구슬 8개, 금제 관옥 5개 등 모두 20개의 속이 빈 금제 구슬로 이루어졌는데, 현재의 모습이 완전한 상태였는지는 알 수 없다. 또한 광주 용생강龍生崗 유적에서 출토된 목걸이는 수정, 마노, 산호제 구슬과 함께 누금세공기법으로 장식한 금제 소환연접구체 1점과 주판알 모양의 금제 구슬 5점을 함께 사용한 화려한 형식인데(그림 2), 이들 예는 새로운 재질과 제작 기법으로 만들어진 장신구가 남방 해로를 통해서 중국 남부 지역으로 전해졌음을 알려주는 중요한 자료이다. 이들 소환연접구체나 누금세공기법으로 장식된 속이 빈 금제 구슬은 절강성, 호남성湖南省, 광동성 등의 한대 고분에서 가끔 출토된다.

현재까지 중국의 소환연접구체는 주로 한대의 남방 지역과 북방 지역에서 출토되었는데, 중원 지역에서 출토된 사례는 드문 편이다. 누금세공기법을 이용해서 제작하는 이들 금제 장식품은 인도를 비롯한 서역에서 제작되어 실크로드를 통해 수입된 것으로 추정되어 왔지만, 최근에는 베트남을 비롯한 동남아 지역에서도 종종 출토되고 있어 구체적인 제작지에 관해서는 여러 가지 논란이 있다. 이렇게 외국에서 수입된 금제 구슬로 만들어진 목걸이는 중국의 전통적인 구슬 목걸이와 형식은 같지만, 제작 기법과 양식은 다른 장신구이다.

중원 지역의 한족과 달리 흉노匈奴와 선비鮮卑 같은 북방 유목민족은 일찍부터 금제 장신구를 사용했으며, 상당수는 그들 스스로 직접 제작해서 사용한 것으로 추정된다. 북방 유목민족 사이에서는 금판과 금선으로 만드는 금세공 장신구 제작 기법이 매우 일찍부터 발달했다. 1983년 내몽골

달무기達茂旗 유적에서 출토된 금제 목걸이는 이러한 북방 유목민족의 장신구를 이해하는 데 매우 중요한 작품이다(그림 3). 발굴보고서에서는 이 금제 목걸이의 양쪽 끝에 용 모양의 장식이 달려 있어서 '금룡식金龍飾'이라고 지칭했다. 이 유적에서는 이 목걸이와 함께 금제우두녹각식金製牛頭鹿角飾 2점, 금제마두녹각식金製馬頭鹿角飾 2점이 함께 출토되어 모두 5점의 금제 장식품이 발견되었다.

그림 3. 내몽고 달무기 출토 금제 목걸이
2~5세기로 추정되는 내몽고 달무기 유적에서 출토된 금제 목걸이로서, 전체 길이 약 128cm에 달하는 길고 화려한 장신구이다. 금제 사슬로 만들어졌고 여러 가지 장식품이 달려 있다.

이 목걸이는 가느다란 금선을 길게 엮어 짜서 사슬을 만드는 기법인 더블루프체인Double Loop Chain 기법을 이용해 굵게 짠 금제 사슬 목걸이가 기본형으로, 긴 사슬의 양쪽 끝에 달린 마구리 장식이 용과 비슷한 형태의 독특한 짐승 머리 모양을 한 점이 특징이다. 목걸이 중간 중간에는 도끼, 빗 모양 등 작은 금제 장식이 달려 있다. 중국학자 손기孫機는 이 목걸이에 매달린 장식을 『송서宋書』에 나오는 오병패五兵佩로 해석하고, 그 기원이 중인도 지방일 것으로 추정했다. 오병패는 금, 은, 대모 등으로 부斧(도끼), 월鉞(도끼), 과戈(창), 극戟(창) 등의 무기 형태를 만들어서 비녀에 매다는 것으로, 중국 남조南朝 진대晉代에 여성용으로 사용되었던 장식이라고 전한다. 이 목걸이에 매달린 장식은 도끼 1개, y자형 갈고리 1개, hu자형 갈고리 1개, 방패형 장식 2개, 빗 모양 장식 2개 등 모두 7개로, 일

부는 무기 형태를 따르고 있지만 이 장식 모두가 무기 형태로 보기는 어렵다. 그러므로 이 목걸이는 남조시대의 여성용 장신구인 오병패의 기원일 가능성은 있지만, 문헌기록상에 나오는 오병패라고 해석하기는 어렵다. 이렇게 굵은 금제 사슬 목걸이의 기원은 스키타이를 비롯한 고대 중앙아시아 지역의 금속공예품에서 찾아볼 수 있으며, 여기에 달린 각종 장식은 내몽골 지역의 유목민족 스타일에 맞게 변형된 것으로 보인다. 현재이 목걸이의 제작 연대는 2~5세기로 알려져 있다.

달무기 출토 금제 목걸이와 유사한 양식의 목걸이는 기원전 6~5세기이후 그리스, 페르시아, 흑해 연안 등에서 널리 유행했으며(그림 10), 유사한 양식의 목걸이는 중앙아시아와 북인도까지 널리 퍼져 오랜 기간 유행했다. 이와 유사한 목걸이 형태는 서북인도에 해당하는 간다라Gandhara지역에서 제작된 보살상의 장엄구에서도 찾아볼 수 있다(그림 11). 이 목걸이의 특징 중 하나는 양 끝 마구리 장식을 동물 머리 형태로 조형화하는방식은 고대 그리스와 아케메네스조페르시아, 그리고 스키타이 문화권에서 유행하던 장신구 양식으로, 사슬 목걸이나 귀걸이, 팔찌, 그리고 목걸이의 일종인 토르크Torque 등에 나타난다. 특히 양끝에 동물 머리형 마구리 장식이 달린 토르크는 주로 스키타이인이 애용했으며, 기원전 4세기경의 쿨 오바Kul Oba 출토 금제 토르크가 가장 유명하다. 이러한 동물 머리형 마구리 장식이 있는 토르크나 목걸이, 팔찌 등은 기원전 3세기~기원전 2세기 헬레니즘시대에 여러 지역에서 널리 유행했기 때문에 이러한 양식의 기원이 그리스에서 시작되었는지, 아케메네스조페르시아에서 시작되었는지, 아니면 북방 유목민족 문화에서 시작되었는지는 다소 불확실한부분이 많다. 기원전 5세기 아케메네스조 페르시아시대의 수도였던 페르세폴리스Persepolis 왕궁 유적의 아파다나Apadana 부조에서는 이렇게 양쪽마구리가 동물 머리 형태로 장식된 장신구가 스키타이인과 리디아Lydia인

이 페르시아 황제에게 바치
는 공물供物로 표현되어 있기
때문에(그림 4), 이러한 형식의
장신구는 기본적으로 중앙
아시아 지역의 특산품이었
을 가능성이 크다. 이러한 토
르크 형태의 목걸이나 동물
머리 장식이 달린 장신구들
은 중앙아시아뿐만 아니라
중국 북방의 유목민족 사이
에서도 애용되었으며, 대표
적인 예로는 내몽골 오르도
스 출토품이 있다.

또 다른 중국 출토 외래계
목걸이 양식으로는 다채로
운 보석을 장식한 화려한 양
식의 목걸이가 있다. 이러한
보석 장식 목걸이 중에서 가
장 중요한 것은 1957년 서
안에서 발굴된 수隋나라 공
주 이정훈李靜訓(599-608)의 무
덤에서 출토된 금제 목걸이
이다(그림 5). 이정훈묘李靜訓墓
출토 금제 목걸이는 중국에
서 제작한 것이 아니라 서역

그림 4. 장신구 공물을 바치는 스키타이인
이란 페르세폴리스 왕궁 유적 아파다나의 부조
상 중 하나로서 뾰족한 고깔모자를 쓴 스키타이
인이 동물 모양의 마구리 장식이 달린 장신구를
공물로 바치고 있는 장면이다.

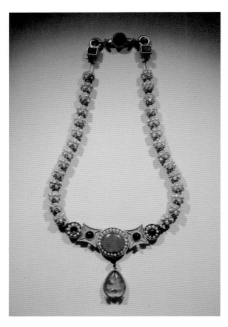

그림 5. 이정훈묘 출토 금제 목걸이
　섬서성 서안에서 발굴된 수나라 공주 이정
훈의 무덤에서 출토된 수입제 목걸이로서,
여러 가지 보석으로 장식된 화려한 다색양
식 장신구이다.

에서 들여온 수입품이다. 그러나 구체적인 제작국에 대해서는 사산조페르시아설, 파키스탄이나 아프가니스탄설, 소그드설 등 여러 가지 설이 있어서 정확한 제작지를 파악하기는 어렵다.

이 목걸이는 중심부, 구슬 연결부, 고리부 등 세 부분으로 구성되어 있다. 목걸이의 핵심이라고 할 수 있는 중심부는 보석을 감입嵌入한 장식판 6개를 연결한 것이다. 중앙의 원형 장식판에는 둥그런 붉은색 보석이 장식되어 있고, 그 주위를 24개의 작은 진주로 장식했다. 그 아래에는 계란형의 부정형 보석 펜던트가 매달려 있다. 원형 장식판 좌우에는 각각 푸른색 보석이 감입된 방형 장식판과 원형장식판이 대칭으로 부착되어 있는데, 좌우 대칭이 강조된 구조가 특징이다. 푸른색 보석은 라피스 라줄리Lapis Lazuli로 알려져 있다.

구슬 연결부는 중심부 좌우에 매달린 구슬로, 양쪽에 각각 14개 금제 구슬을 배치해 놓았다. 구슬 하나하나는 가느다란 금선으로 만든 소환연접구체가 기본형으로, 소환연접구체의 각 면에 진주를 감입해 화려하게 장식한 것이다. 이들 구슬은 금선을 엮어서 만드는 루프체인Loop Chain 기법으로 제작한 금제 사슬을 이용해 서로 연결되어 있다.

고리부는 목걸이의 끝장식과 연결고리로 구성되었는데, 양쪽 끝장식 부분에는 방형의 라피스 라줄리를 감입한 장식판이 있다. 연결고리는 수사슴 모양이 음각된 원형 라피스 라줄리를 감입한 장식으로, 음각문 보석을 사용해 만들었다(그림 6). 이렇게 보석에 인물이나 동물 같은 문양을 음각하는 기법을 '인타글

그림 6. 이정훈묘 출토 금제 목걸이(그림 5)의 세부
수사슴 모양이 음각된 보석을 감입해서 만든 고리부에 해당한다. 서역에서 수입된 음각문 보석 장식의 예로서 중요하다.

리오Intaglio' 기법이라고 하는데, 이러한 기법은 고대 근동의 인장印章에서 시작해 서아시아와 중앙아시아, 그리스 일대에서 널리 발전한 보석세공 기법이다. 이 보석 장식이 달린 부분은 양 끝이 갈고리 형태로 되어 있어서 목걸이 양 끝에 달린 원형 마구리 장식과 서로 연결해 열고 닫을 수 있는 구조로 고안되어 있다.

이 목걸이는 기원전 1세기경 흑해 연안의 사르마트 문화Sarmatian Culture에서 유행한 소위 '다색양식 장신구Polychrome Style Jewelry'에서 그 기원을 찾을 수 있다. 다색양식 장신구 혹은 폴리크롬 스타일 장신구로 불리는 이들 장신구는 기원전 3세기~기원전 1세기 흑해 연안과 헬레니즘문화권에서 널리 유행한 장신구 양식으로, 여러 가지 색의 화려한 보석을 사용해 만들고 누금세공기법 같은 섬세한 금세공 기법으로 장식해 화려한 색감과 정교한 제작기술을 보여주는 것이 특징이다. 고대 흑해 연안의 올비아Olbia나 크라스노다르Krasnodar에서 출토된 다색양식 목걸이는 이정훈묘 출토품보다 훨씬 이른 시기에 만들어지기는 했지만 형식적으로는 상당히 유사해 중심부 장식판의 좌우 대칭 구조, 여러 가지 보석 사용, 고리부의

원형 마구리 장식 형태 등이 공통적으로 나타난다. 이러한 형태의 목걸이는 이후 소그드나 키질 등 중앙아시아에서 크게 유행했던 것으로 보인다. 현존하는 실물은 별로 없지만 5~6세기 중앙아시아 벽화에서 표현된 예가 많기 때문이다. 특히 소그드 문화권 중 하나인 판지켄트Panjikent 고분 벽화에 표현된 목걸이는 이정훈묘 목걸이와 상당히 비슷해 이 목걸이의 제작지는 소그드 지역일 가능성이 큰 편이다.

이정훈묘의 목걸이와 유사한 예는 거의 없지만, 당에서 활동하던 소그드 출신의 귀화인歸化人 사색암史索巖 부부의 무덤에서도 계란 모양의 푸른색 보석이 감입된 장식품이 발견되어 주목된다. 이 장식품도 다색양식 목걸이의 펜던트 장식이었을 가능성이 큰 것으로 추정된다. 664년 매장된 사색암부부묘의 묘지명에는 그와 그의 부인 안랑安娘이 "안식왕지묘예安息王之苗裔"라고 기록되어 있어서, 그들이 안식국安息國, 즉 파르티아Parthia(기원전 247년~기원후 224년) 왕의 후예라고 전하고 있다. 그러나 수당대隋唐代에 활동하던 사씨는 보통 케시Kesh(현재 우즈베키스탄의 샤흐리샵즈[Shahrisabz] 지역) 출신이고, 안씨는 부하라Bukhara 출신이다. 또한 이 시기에 파르티아는 이미 멸망한 상태였으므로, 파르티아의 후예를 자처하던 이들은 실제로는 동부이란계 소그드어를 사용하던 소그드인에 해당한다고 볼 수 있다. 즉, 사색암부부묘에서 출토된 보석 장신구는 그 당시 중국에 귀화해서 살던 소그드인의 장신구 양식을 보여주는 것이다.

이상에서 살펴본 바와 같이 이정훈묘와 사색암부부묘에서 출토된 것과 같이 보석 펜던트가 달린 다색양식 목걸이는 수대隋代에서 당대唐代에 걸쳐 서역인을 통해 서역에서 새로 수입한 외래계 장신구 양식으로 주목된다. 이들 목걸이의 구체적인 제작지에 대해서는 여러 가지 논란이 있지만, 대체로 현재의 우즈베키스탄과 타지키스탄에 해당하는 광범위한 소그드 지역 중 한 지역이었을 가능성이 크다.

반지 유형

중국의 전통적인 반지는 단순한 환형環形, 즉 단순한 고리 모양이 일반적이다. 선사시대에는 골제 반지나 옥환玉環 등이 사용되기 시작했으며, 북경 방산房山 유리하琉璃河 신석기시대 유적에서는 동선을 말아서 만든 반지가 출토되기도 했다. 그러나 고대 중국에서 금속제 반지는 그다지 유행하지 않았다. 감숙성甘肅省의 제가문화齊家文化(기원전 2100년~기원전 1700년) 유적에서 출토된 은제 반지는 중앙아시아나 서북아시아 계통의 반지로서, 역시 외국에서 수입된 외래계 양식의 반지로 추정된다.

외래계 반지는 보석이나 돌을 감입하는 난집이 있는 형태로, 북방 유목민족을 통해서 전국시대부터 전래되었다고 추정된다. 이러한 외래계 반지는 음각문陰刻文 보석반지와 다색양식 반지 등 두 종류로 나뉜다.

먼저 음각문 보석반지는 음각으로 문양이 새겨진 보석 하나를 반지의 중앙에 감입한 것이다. 비교적 이른 시기의 중국 출토 예로는 신강성新疆省 위구르자치구 파주巴州에서 출토된 은제 반지가 있다. 인물문이 음각된 붉은색의 타원형 보석을 중앙에 감입한 이 반지는 기원전 3세기경의 작품이다. 난집은 금선으로 만들고, 그 주위에는 금 알갱이가 돌아가며 장식되어 있다. 음각문이 새겨진 보석을 감입한 반지는 근동에서 시작되어 그리스, 이란, 간다라 등 서역의 여러 나라에서 유행했다. 이러한 양식의 반지는 중앙아시아를 통해 중국으로 전래되었으며, 내몽골과 신강성, 요녕성遼寧省 등 북방 유목민족의 활동 지역에서 주로 출토된다.

신강성 닐카Nilka(니륵극[尼勒克])에서 출토된 금제 반지는 2~5세기 작품이다. 금으로 만든 반지의 양쪽은 동물 머리 모양을 하고 있으며, 동물의 눈 부분과 반지의 한가운데에는 붉은색 보석이 감입되어 있다. 난집 주변과 반지 측면에는 누금세공기법으로 금 알갱이가 장식되어 있다. 반지 중앙

에 감입된 타원형 보석에는 음각으로 꽃을 들고 의자에 앉아 있는 소녀의 측면상이 표현되어 있다. 이렇게 보석에 인물상을 음각하는 기법은 고대 근동에서 시작된 인타글리오Intaglio 기법을 사용한 것이다. 고대 그리스 크레타Crete섬의 미노안 문명Minoan Civilization에서는 음각으로 인물상을 새긴 금제 인장 반지가 사용자의 신분 표상을 위한 중요한 장신구로 사용되었으며, 이후 금속 혹은 보석에 인물이나 문양을 음각 기법으로 장식한 반지는 그리스와 로마, 흑해 연안, 근동, 페르시아, 간다라 지역 등에서 널리 유행했다.

이러한 음각문 보석반지는 중국의 남북조시대에도 종종 사용되었다. 북주北周의 귀족이자 수대隋代 이정훈 공주의 증조부로 알려진 이현李賢(?-569)의 묘에서는 음각 문양이 새겨진 원형의 라피스라줄리가 감입된 금반지 1점이 출토되었다. 이현과 그의 부인 오휘吳輝의 무덤은 1983년 영하회족자치구寧夏回族自治區 고원현固原縣 남쪽 심구촌深溝村에서 발굴되었는데, 이 반지는 무덤 내에서 발견되었다. 이현묘 출토 반지의 보석에 새겨진 문양은 양 끝으로 늘어진 식물 줄기를 들고 서 있는 나신裸身의 여성상으로, 근동의 여신상女神像을 표현한 것으로 추정된다. 이러한 음각문 보석반지는 근동과 페르시아, 그리고 간다라 지역에서 유행했으며, 북방 유목민족을 통해 중국으로 전래된 것이다.

다색양식 반지는 금은제 반지에 여러 개의 작은 보석을 감입한 것으로, 헬레니즘 시대에 유행한 다색양식 장신구의 영향을 받은 것이다. 이것도 역시 북방 유목민족을 통해 중국으로 전래되었다. 비교적 이른 시기의 중국 출토품으로는 전연시대前燕時代의 요녕성遼寧省 방신房身 2호묘에서 출토된 금제 반지가 있다(그림 7). 이 반지는 고리 가운데가 끊겨 있어서 크기를 조절할 수 있는 점이 특징이다. 반지 윗면에는 장방형 구획 3개를 중심으로 그 상하에 타원형 구획을 만들고, 각 구획을 난집으로 해서 보석

을 감입했다. 초록색의 녹송석과
푸른색의 라피스라줄리가 이 반
지의 중심 보석이다. 측면에는 삼
각형과 마름모꼴 구획을 만들고
보석을 감입했다. 난집 주위에는
누금세공기법으로 장식해 매우
화려하다.

**그림 7. 요녕성 방신 2호묘 출토 금제 보석 장식
반지**
전연(前燕) 시대 유적에서 출토된 장신구
로서, 녹송석과 라피스 라줄리, 누금세공
기법으로 장식된 반지이다.

또 다른 다색양식 반지의 예
로는 내몽골에서 출토된 남북조
시대의 금제 반지가 있다. 내몽
골 호화호특시呼和浩特市에서 출토된 금제 반지와 포두시包頭市 토우기土右
旗 미대촌美岱村에서 출토된 금제 반지 등이 알려져 있는데, 이 두 점의 반
지는 서로 형태가 매우 유사하다. 이들은 방신 2호묘 출토 반지와 마찬가
지로 고리 가운데 부분이 끊겨 있고, 금판으로 만든 후 누금세공기법으로
장식해 제작 기법상 공통점을 보여준다. 그렇지만 내몽골 출토 반지는 윗
면에 양羊 모양의 입체 장식을 만든 후, 양의 몸과 반지의 측면에 마련된
기하학적 형태의 난집에 녹송석을 비롯한 작은 보석을 감입한 점이 특징
이다. 이러한 형태는 서역의 영향을 받아 북방 유목민족이 창안한 새로운
반지 양식으로 생각된다.

이상에서 고찰한 고대 중국의 외래계 반지 양식은 남북조시대 이후에
는 그다지 유행하지 않았다. 수당대隋唐代 분묘에서는 중국의 전통적인
옥환玉環이나 금환金環 형식의 단순하고 장식이 거의 없는 반지가 많이 출
토되지만, 보석이 감입된 이러한 외래계 반지는 그 출토 예가 줄어든다.
그렇지만 이러한 양식은 단순한 형태의 보석이나 옥을 감입한 반지로 변
화되며, 명청 대 이후에 또다시 크게 유행했다.

팔찌 유형

팔찌는 신석기시대 이후 중국에서 애용된 장신구이다. 신석기시대의
양저문화良渚文化를 비롯한 여러 유적에서는 옥제나 석제 팔찌가 종종 출
토되는데, 중국의 전통적인 팔찌는 단순한 옥환玉環 형태가 많다. 상대商
代의 북경北京 평곡平谷 유가하상묘劉家河商墓 유적에서 금을 두드려 만든
단순한 고리 형태의 금제 팔찌가 출토되기는 했지만, 전반적으로 고대 중
국에서 금은제 팔찌의 출토 예는 매우 드물며 금속제 팔찌는 그다지 유행
하지 않은 것으로 보인다.

목걸이나 팔찌와 마찬가지로 보석을 감입하거나 누금세공기법, 경첩이
달린 귀금속제 팔찌는 외래계 양식이다. 이러한 팔찌는 동서 교섭을 통해
중국으로 전래되었으며, 현존하는 유물은 대부분 남북조시대 이후의 것
이다. 외래계 양식의 팔찌 중에서 가장 대표적인 것은 수대隋代 이정훈묘
에서 다색양식 목걸이와 함께 출토된 금제 팔찌 1쌍이다(그림 8). 이 팔찌는
금으로 만들고 여러 가지 보석을 감입했으며, 두 곳에 경첩이 달려 있어

그림 8. 이정훈묘 출토 금제 팔찌
화려한 보석으로 장식된 독특한 팔찌로서 수나라 공주 이정훈의 무덤에서 금제 목걸이와 함
께 발견되었다.

서 여닫을 수 있도록 고안된 점이 특징이다.

이러한 팔찌의 기원은 1~3세기 흑해 연안과 남러시아 지역에서 찾아볼 수 있다. 러시아 로스토프Rostov 다치Dachi 1호 쿠르간에서 출토된 사슴형 팔찌나, 크라스노다르 2호묘 2호 석관에서 출토된 보석 팔찌 등은 보석을 장식하고 2개의 경첩이 있어서 팔찌를 여닫을 수 있는 구조를 하고 있다. 그러나 이러한 형태와 구조를 가진 팔찌는 5세기경이 되면 인도 아잔타 석굴의 벽화에도 나타나기 때문에 이정훈묘 출토 팔찌의 실제 제작지는 인도나 중앙아시아 지역일 가능성이 크다.

이렇게 보석과 경첩이 달린 외래계 팔찌는 당대唐代까지 계속 유행했으나, 당대의 외래계 팔찌는 대부분 당나라에서 당나라 풍으로 제작된 것이다. 이러한 예로는 섬서성陝西省 함양咸陽에서 출토된 금제 용문龍文 팔찌나 서안 하가촌何家村 유적에서 출토된 금제 옥상감 팔찌 등이 있다. 이들은 경첩을 비롯한 구조가 외래계 양식을 따르고 있지만, 용문양이나 전통적인 재질인 옥을 사용하고 있다는 점 등으로 봐서 외래계 팔찌 양식을 받아들여 중국에서 독자적으로 변형해 발전시킨 양식으로 생각된다.

중국 출토 외래계 장신구의 특징

장신구의 기원과 전래 과정

중국 출토 외래계 장신구는 목걸이, 팔찌, 반지 등 여러 가지 종류가 있으며, 대부분 금과 여러 가지 보석을 사용해서 만들었기 때문에 색채가 화려하고 장식성이 강하다. 이러한 양식의 장신구는 금세공 기법이 발달된 지역에서 주로 제작되었다. 그중에서도 금제 사슬을 이용한 장신구나 각종 보석을 감입해 다채롭고 화려한 다색양식 장신구는 그리스와 흑해 연안, 근동과 중앙아시아 지역에서 헬레니즘 문화 확산과 함께 기원

전 3세기경부터 기원후 3세기경까지 널리 사용된 양식이다. 이러한 외래계 장신구 양식은 주로 북방 유목민족을 통해 중앙아시아를 거쳐 중국으로 전해졌다. 그러나 여러 지역에서 다양한 시대에 유행한 장신구가 개별적으로 중국으로 전해졌기 때문에 이들 외래계 장신구의 제작지나 기원을 단순하게 하나의 루트나 하나의 지역으로 단정하기는 어렵다. 또한 양식적 기원과 개별 장신구의 실제 제작지와 출토지가 서로 일치하지 않기 때문에 이들 외래계 장신구의 제작지에 대해서는 좀 더 개별 유물별로 논의될 필요가 있다. 여기에서는 이러한 외래계 장신구 양식의 기원과 전래 과정에 대해서 개괄적이고 거시적 관점에서 살펴보도록 하겠다.

이들 외래계 장신구 양식의 기원이자 북방 유목민족 금속공예 기법의 원류로서 가장 주목되는 것은 그리스와 흑해 연안에서 출토되는 각종 금제 장신구이다. 그중에서도 흑해 연안에는 스키타이와 사르마트 등 여러 유목민족의 문화가 지속적으로 발전하면서 다양한 금속공예품이 제작되었으며, 이 지역에서 유행하던 여러 금제 장신구 양식은 북방 유목민족을 통해 지속적으로 중국 북방 지역으로 유입되었다. 고대 스키타이 문화의 영향을 받은 동물 양식의 장신구, 토르크 같은 독특한 목걸이 형식, 사슬 장식 등은 내몽골과 신강성 등의 지역에서 기원전 3세기~기원후 1세기부터 유행했다. 그중에서도 기원전 3세기 이후 흑해 연안의 사르마트 문화권에서 발전한 소위 '다색양식 장신구'는 다채로운 보석을 다량으로 감입하는 양식이 특징인데, 기원후 2세기경까지 그리스와 로마를 비롯한 헬레니즘 문화권에서 널리 유행했던 독특한 양식의 장신구이다. 이러한 다색양식 장신구의 기원에 대해서는 여러 가지 논란이 있지만, 주로 흑해 연안과 중앙아시아 지역에서 널리 유행했다. 기원전후 시기에는 서북인도 지역인 간다라Gandhara 일대를 거쳐 인도에까지 광범위한 지역으로 전래되었으며 오랫동안 널리 유행했다. 중국에서도 역시 북방 유목민족의

문화 교류를 통해 이러한 다색양식 장신구가 기원전 3세기경부터 전래되기 시작했는데, 현재 남아 있는 유물은 대부분 북방 유목민족이 중원에서 활약하기 시작한 남북조시대부터 수대까지의 작품이다.

남북조시대 유적에서 출토되는 다양한 다색양식 장신구의 기원은 흑해 연안과 그리스를 비롯한 서방세계로 볼 수 있지만, 현존하는 유물의 실제 제작지가 그곳인지는 자세하지 않다. 중국에서 출토된 다색양식 장신구의 제작지는 흑해 연안보다는 그 이후 금은기 제작의 중심지가 되었던 사산조페르시아나 소그드, 간다라와 인도, 신강성 등 여러 지역에서의 현지 제작 가능성을 열어두고 시대와 출토지를 고려해 면밀하게 검토될 필요가 있다.

한대에는 남방 해로, 즉 바닷길을 따라서 이러한 외래계 장신구가 중국 남방 지역으로 전래되기도 했는데, 남방으로 전래된 외래계 장신구의 제작지는 인도, 간다라 혹은 페르시아 또는 동남아 지역 등 여러 가지 논란이 있다. 북방 유목민족을 통해 전래된 외래계 장신구는 초원길과 신강성을 통과하는 사막길을 거쳐 동아시아로 왔을 것이다. 시대별로 이러한 장신구의 수입 경로는 약간씩 차이가 있지만, 중원 지역으로 전래된 과정에서 중요한 역할을 했던 것은 북방 유목민족과 초원길, 사막길이었다. 이러한 외래계 장신구의 제작지는 간다라, 소그드, 사산조페르시아 등 여러 지역으로 논란이 있는데, 남북조에서 수당대에는 중국과 이 다양한 서역 여러 지역의 인적, 물적 교류가 꾸준하고도 지속적으로 이루어졌기 때문이다. 특히 금속공예가 발전했던 사산조페르시아와 소그드 지역, 그리고 불교 전래와 관련된 간다라와 인도 지역과 중국의 교류는 한대 이후부터 지속적으로 이루어졌으며, 중국에서 출토된 외래계 장신구는 바로 이러한 인적, 물적 교류의 산물이다. 초기의 중국 출토 외래계 장신구는 대부분이 광범위한 서역에서 기원한 형식을 따르고 있으며, 실제로 서역 어디

에선가 제작되어 중국으로 수입된 것으로 추정된다.

이러한 장신구의 수입에서 가장 중요한 역할을 했던 사람들은 광범위하고 다양한 북방 유목민족이다. 유목민족이 이러한 이국적인 장신구 양식을 애용한 것은 그들의 문화적·미적 특성이 한족漢族과 다른 문화권에 있기 때문임을 알려준다. 또한 이들 유목민족은 서아시아와 흑해 연안 등의 이국적 문화와 꾸준히 접촉하며 외래계 장신구 양식에 일찍부터 익숙해졌기 때문에 이러한 양식을 애호했다고도 볼 수 있다.

스키타이와 사르마트 문화권에서 기원을 찾을 수 있는 외래계 장신구 양식이 남북조시대의 내몽골과 신강성 지역에서 꾸준히 사용된 것은 이러한 장신구 양식을 선호하는 유목민족 특유의 문화가 이들 지역을 중심으로 발전해 있었기 때문이다. 내몽골과 신강성 출토 외래계 장신구의 제작지는 소그드를 비롯한 중앙아시아 지역으로 추정되지만, 양 모양의 장식이 달린 반지 같은 예는 내몽골 지역에서 자체 제작된 것일 가능성이 크다.

외래계 장신구 양식은 주로 동서 교섭이 활발한 시대에 한정되어 나타난다. 중원 지역에서는 북방 유목민족이 이 지역을 차지하는 남북조시대 이후부터 유행한다. 이 시기 외래계 장신구는 보통 비한족계非漢族系 상류층의 분묘에서 출토되는 경우가 많은데, 대표적인 예가 탁발선비拓跋鮮卑 출신의 북주北周 이현李賢과 그의 증손녀인 수나라 이정훈의 무덤에서 출토된 장신구이다. 당대 이전의 한족漢族 상류층의 분묘에서 이러한 외래계 장신구가 출토되는 예는 매우 드물며, 외래계 장신구 양식이 보다 보편화되어 중국적 특색을 보이며 발전하는 것은 대부분 당대 이후이다.

장신구의 재질과 제작 기법

중국 출토 외래계 장신구에 사용된 기법상의 특징은 다섯 가지이다. 첫

번째는 보석을 감입하는 기법으로, 이는 보석을 물리는 난집을 짜는 제작 기법과 관련된 것이다. 두 번째는 인타글리오Intaglio로도 불리는 보석 음각 기법이다. 세 번째는 누금세공기법鏤金細工技法으로, 세립세공기법細粒細工技法, Granulation과 세선세공기법細線細工技法, Filigree이 포함된다. 네 번째는 가느다란 금선金線을 짜고 연결해 사슬을 제작하는 루프체인Loop Chain 기법이다. 특히 더블루프체인의 제작 기법은 그리스에서 시작되어 흑해 연안을 거쳐 전해지는 독특한 기법으로 주목된다. 다섯 번째는 조금 늦은 시기에 전래되는 것으로 장신구의 경첩 제작 기법이다. 이들 기법은 고도의 금속세공기법으로서, 숙련된 금속공예 장인이 사용하는 기법이다. 이러한 금속세공기법의 중국 전래 과정에 대해서는 아직까지 많은 논란이 있으나, 역시 북방 유목민족의 역할이 주목된다. 이러한 제작 기법으로 만들어진 금세공품은 전국시대부터 중국의 북방 지역에서 사용되기 시작하는데, 당시 중원 지역의 금세공품의 출토 예는 많지 않다. 내몽골이나 신강성 지역에서 출토되는 이러한 금세공품은 외국 수입품과 자체 생산품이 공존했던 것으로 보이며, 이러한 수입품의 전래를 통해서 금속 세공 기술은 한층 더 발전하게 되었던 것으로 추정된다.

금판과 금선, 금 알갱이를 이용한 누금세공기법이 유목민족 사이에서 특히 발전했던 이유는 이러한 판금기법으로 제작된 금세공품이 재산가치가 높고, 가벼워 휴대하기 좋다는 특성이 있기 때문이다. 가볍고 장식성이 높은 금제 장신구는 꾸준히 이동하며 생활하는 유목민족의 생활방식에 적합해 유목민족에게 애호되었던 것으로 보인다.

금과 보석을 이용해서 만든 이러한 외래계 장신구는 당대 이후 중국적으로 변모되어 전통적인 장신구 양식으로 계승된다. 그러나 보석 펜던트를 매단 목걸이나 2개의 경첩을 사용한 팔찌 같은 독특한 형태는 당대 이후에는 한동안 찾아보기 어려워지고, 중국화된 장신구 양식으로 변화하

며 이어지게 된다.

중국 출토 외래계 장신구와 불교 조각의 관계

장신구에 영향을 미친 불교

남북조시대 이후 중원에서 출토되는 외래계 장신구 양식은 북방 유목민족 계통의 비한족계非漢族系 상류층 사이에서 애호된 새로운 양식이다. 이러한 외래계 장신구 양식은 실제 생활뿐만 아니라 동시대의 불교 조각에도 영향을 미쳤다.

불교 조각에서 장신구가 표현되는 것은 주로 보살상이지만, 천왕天王이나 역사力士 등 여러 권속상 중에서도 장신구를 착용한 상태로 표현된 예는 상당히 많다. 이러한 불교 조상의 장신구는 일반인의 장신구와 달리 종교적 의미를 포함한 경우가 많으므로, 보통 '장엄구莊嚴具'로 불린다. 그러나 이러한 장엄구도 구체적인 형태는 현실세계에서 실제로 사용하던 장신구에서 차용하는 경우가 많았다. 중국의 불교 조각에서는 간다라를 비롯한 서역 불교 조각의 양식적 영향과 함께 실제 사용되었던 외래계 장신구 양식의 영향이 동시에 나타나기 시작한다.

3~4세기에 제작된 중국 초기

그림 9. 우크라이나 코르니브카Korniivka 출토 금제 목걸이
기원전 4세기 스키타이 시대의 고분에서 발견된 목걸이로, 금제 사슬로 만들고 양쪽 끝에 동물 머리 모양의 마구리 장식이 달려 있다.

보살상의 장신구는 보통 간다라 보살상의 영향을 받은 것으로 알려져 있다. 그러나 이러한 초기 보살상의 장신구 표현은 실제 장신구의 형태와도 깊은 관련을 가지고 있다. 일본 후지유린칸藤井有隣館 소장의 금동보살입상은 두 개의 목걸이를 착용하고 있는데, 그중 하나는 두 마리의 용이 보주를 물고 있는 형태이다. 이 목걸이의 형태는 앞에서 고찰한 달무기達茂旗 출토 금제 목걸이(그림 3)와 매우 유사한 형태를 보여준다. 이러한 목걸이의 기원은 그리스 테살로니키와 흑해 연안의 스키타이인 사이에서 실제로 사용되었던 금제 장신구에서 찾아볼 수 있지만(그림 9), 좀 더 후대에 제작된 간다라의 보살상에서도 이와 유사한 형태의 장신구를 종종 찾아볼 수 있어서 주목된다(그림 10).

간다라 지역은 그리스의 영향과 유목민족인 월지月氏, 즉 쿠샨 Kushan족의 문화가 결합한 독특한 문화가 발전했던 지역이다. 일반적으로 간다라 보살상의 차림새는 그 당시 서북인도 지역 왕공귀족의 복장에서 기원한 것으로 알려져 있다. 그러나 이 보살상을 비롯한 여러 간다라 보살상의 목에 표현된 두 마리 동물이 서로 마주보는 형태를 지닌 목걸이는 인도보다는 스키타이를 비롯한 북방 유목민족 문화에서 유행했던 실제 목걸이 양식을 조형화한 것으로서, 유

그림 10. 간다라 석조보살입상의 목걸이, 2~3세기
이 목걸이를 착용하고 있는 석조보살입상은 파키스탄 사흐리바흐롤(Sahri Bachlol) 유적에서 출토된 것으로 간다라의 대표적인 보살상이다.

목민족적 문화 배경을 공유하는 지역에서 유행하던 장신구 양식이라고 생각된다. 아직까지 간다라 지역에서는 이와 유사한 형태의 실제 장신구가 발견되지는 않았다. 그러나 그리스나 흑해 연안에서 이러한 장신구 양식이 좀 더 이른 시기부터 실제로 유행했던 것으로 볼 때, 불교조상에 표현된 장신구의 조형양식은 조각상이 제작되던 당시에 실제로 사용되었던 장신구의 실물 형상을 그대로 반영한 것일 가능성이 크다.

이러한 조형화 현상을 고려해서 본다면, 중국의 초기 보살상에 표현된 장신구는 간다라 조각 양식의 영향을 받은 것이기도 하지만, 동시대의 실제 장신구 문화를 반영하는 것으로도 해석할 수 있다. 장신구 양식이 먼저 전래된 것인지, 아니면 불교 조각 양식이 먼저 전래된 것인지는 확실하지 않지만, 조각에 표현된 장신구 양식과 실제 장신구의 양식이 서로 공통점을 지니고 있다는 점으로 볼 때, 간다라 지역의 여러 가지 문화적 특징은 불교와 함께 유목민족의 교류를 통해 동아시아로 전래된 것은 확실하다. 아마도 선비鮮卑를 비롯한 중국 북방의 유목민족이 불교를 일찍부터 받아들이게 된 원인은 바로 쿠샨왕조 시대 지배계층의 유목민족적 문화 특성의 공유 과정에서 기인했을 가능성도 생각해 볼 수 있다.

북위시대 후기가 되면 불상 제작에서 중국 한족의 복식을 차용하면서 보살상의 장엄구 양식은 매우 단순하게 변화되어, 심엽형心葉形의 목걸이와 X자형 천의天衣 외에는 별다른 장엄구의 표현을 찾아볼 수 없게 된다. 북위시대 후기에는 실제로도 외래계 장신구 사용이 줄어든 것으로 보인다. 이것은 바로 사회적 풍조의 변화가 장신구 착용에도 영향을 미쳤기 때문이라고 해석할 수 있다. 즉, 북위시대 보살상 양식의 장엄구 양식은 중국 한족의 전통 복식을 따르고 있기 때문에 장신구의 표현이 발달하지 않았던 것이다.

동위東魏·북제北齊 연간부터는 다시 인도와 서역 간 교섭이 활발해지

며 불교 조각의 양식이 크게 변화되는데, 가장 큰 변화는 바로 보살상의 장엄구 양식에서 나타난다. 이 시기 보살상의 장엄구에서는 화려한 보석이나 연주문으로 장식된 목걸이, 펜던트가 달린 목걸이를 비롯해 다양한 구슬이나 사슬 목걸이의 표현 등을 찾아 볼 수 있다. 하북성河北省 곡양曲陽 수덕사지修德寺址에서 출토된 보살입상이나, 하북성 임장현臨漳縣 업성

유적業城遺蹟 출토 미륵칠존상彌勒七尊像의 주존 보살상에 표현된 목걸이 양식은 좌우 대칭의 보석 장식판이 강조되며 가운데에는 펜던트를 매단 것이다(그림 11). 이러한 조각상에 표현된 목걸이 형태는 조금 더 늦은 시기의 출토품이기는 하지만 수대 이정훈묘에서 출토된 금제 목걸이(그림 5)와 상당히 유사해서 주목된다. 특히 이정훈묘 출토 목걸이는 중앙의 붉은색 보석 장식판의 주위를 작은 진주로 에워싸서 장식했는데, 이러한 장식기법은 북제시대부터 수대 보살상의 목걸이나 영락 장식 중에서 연주문을 돌려서 장식한 장식판의 조형양식과 상통

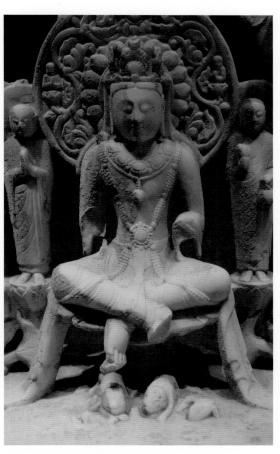

그림 11. 예청유적 출토 미륵칠존상의 주존상인 미륵보살
화려한 보석으로 장식된 목걸이를 걸치고 있다. 이 미륵칠존상은 하북성 임장현의 예청유적에서 출토된 것으로 6세기 후반의 작품이다.

하는 것으로서 주목된다. 또한 보살상의 장엄구에 표현된 사슬도 역시 실제로 사용되었던 외래계 장신구와 비슷한 형태를 보여주기 때문에 이러한 불교 조각상의 장엄구 양식이 당시 실제로 전래되었던 장신구 양식과 밀접한 관계를 맺으면서 조형화되었음을 알 수 있다. 보통 이정훈묘 목걸이와 유사한 형태의 장엄구는 한가운데에 타원형 혹은 계란형의 보석 장식과 펜던트를 매단 목걸이 형상으로 표현되는데, 북제北齊시대부터 수대隋代의 보살상 조형에서 종종 찾아볼 수 있다.

그림 12. 서안 예천사지 출토 반신보살상

화려한 보석과 모자 구슬 등으로 장식된 목걸이를 착용하고 있다. 북제~수대의 보살상 양식으로 전체 높이는 92㎝이다.

섬서성 서안 예천사지禮泉寺址에서 출토된 석조 반신보살상半身菩薩像의 장엄구를 보면, 중앙에 꽃문양의 보석이 달리고 그 좌우에 대칭으로 마름모꼴과 타원형 장식을 연결한 후, 그 아래에 복잡한 사슬과 펜던트를 드리우고 있다(그림 12). 이러한 형태의 목걸이는 이정훈묘 출토 목걸이의 기원이 되는 흑해 연안 올비아 출토 나비목걸이나 중앙아시아 지역 벽화에 표현된 목걸이와 상당히 유사하다. 또한 목걸이 중앙 아래에 매달린 2개의 타원형 모자母子 방울 장식은 실제로 남북조시대의 유적에서 종종 출토되는 장신구로서(그림 13), 실제 장신구의 형태가 불교 조각상의 조형 양식에 영향을 미친 사례로 볼 수 있다. 타원형의 모자 방울 장식은 현재까지 서너 점 확인되었는데, 아쉽게도 금제 모자 방울은 대부분 출토지가

불확실하다. 그러나 북경 석경산石經山 유적에서 출토된 은제 도금 모자 방울은 기년명이 307년인 분묘에서 출토된 것으로 4세기의 실물 장신구에 해당해 주목된다. 이 방울은 위쪽에 내몽골 지역의 반지와 마찬가지로 동물 장식이 조형화되고 누금세 공기법과 보석 장식을 했던 흔적이 남아 있어서 다색양식 장신구의 영향을 받으면서 내몽골을 비롯한 중국 북방 지역에서 제작된 것일 가능성을 보여준다. 이러한 금속제 모자 방울 장

그림 13. 북경 석경산 출토 은제 도금 모자 방울 장식
맨 위에 동물 모양의 장식이 표현된 점이 특징이며, 보석을 감입했던 흔적이 남아 있다. 기년명이 307년으로 확인된 고분에서 출토되었다고 알려져 있다.

식은 우리나라 삼국시대 백제 유적에서도 가끔 출토되는데, 부여 능산리 사지에서 출토된 유물은 동제품銅製品이다. 이와 같이 6세기 북제시대부터 수대에 이르기까지 보살상의 장엄구 변화 양식은 조각 양식의 변화이기도 하지만, 동시대의 실제 장신구 양식의 변화를 반영하는 것이라는 점에서 주목할 필요가 있다.

남북조시대부터 목걸이와 팔찌 같은 외래계 장신구 양식이 유목민족 출신의 상류층에서 애용되기 시작하던 시기와 동시에, 외국 수입제 장신구의 양식을 반영해 조형화한 보살상 양식이 동시에 나타나는 것은 매우 흥미로운 사실이다. 보살상 양식의 변화보다는 실제 장신구 양식의 수입과 유행이 먼저 일어났을 가능성이 크기는 하지만, 현존하는 장신구 유물이 그다지 많지 않기 때문에 그 선후 관계를 논의하는 데는 어려운 부분

이 있다. 북제~수대 보살상에서 보이는 목걸이와 유사한 완전한 형태의 실제 유물은 수대 이정훈묘에서 출토된 목걸이가 현존하는 유일한 사례이긴 하지만, 이러한 양식의 목걸이는 조금 더 이른 시기부터 북방 유목민족을 통해 중국으로 전래된 것으로 추정된다.

수당대 이후 화려해지는 보살상의 목걸이나 영락의 복잡한 형태도 역시 당시 지배층에서 애용하던 실제 장신구의 형태와 관련이 있었을 것이라고 생각해 볼 수 있다. 이러한 보살상의 영락 장엄구 형태와 관련해 주목되는 비교적 이른 실제 장신구로는 동위東魏 550년경에 죽은 여여공주묘茹茹公主墓에서 출토된 금제 장식이나, 북제北齊 누예묘婁叡墓에서 출토된 금제 장식 등이 있다.

중국에서 출토된 외래계 장신구와 문화 교섭

이제까지 중국에서 출토된 외래계 장신구의 종류와 특징을 살펴보았다. 이 글에서 고찰한 중국 출토 외래계 장신구는 목걸이, 반지, 팔찌 등세 종류이다. 이들은 모두 누금세공기법이나 루프체인기법 등 다양하고화려한 금세공 기법으로 제작된 금은제 세공품이며, 여러 가지 보석을 감입해 화려한 양식을 보여주는 장신구가 많다. 이러한 장신구 양식의 기원은 그리스와 흑해 연안에서 유행한 고대의 다색양식 장신구에서 찾아볼수 있지만, 실제 제작지는 간다라, 소그드, 페르시아 등 서역의 여러 지역과 관련된 것으로 추정된다.

중국의 외래계 장신구는 한대부터 북방이나 남방 등 변방의 이민족異民族 사이에서 사용되기 시작했으며, 남북조시대 이후에는 중원 지역에서도 유행했다. 한족보다는 주로 북방 유목민족 계통의 비한족계 상류층에서 이러한 외래계 장신구를 애용했는데, 이들은 이러한 장신구뿐만 아니

라 서역계 수입문화를 상당히 애호했던 것으로 보인다. 이들 외래계 장신구 제작에 사용된 보석은 대부분 수입제로 추정되지만, 개별 장신구의 제작지를 고찰해 보면 외국 수입품과 해당 지역의 자체 제작품이 모두 있었던 것으로 보인다. 특히 흉노와 선비 같은 중국 북방의 이민족은 이미 1~4세기부터 이러한 외래계 장신구를 직접 제작할 수 있는 금공기술을 보유하고 있었던 것으로 추정된다.

한편 6~7세기 이후의 외래계 장신구는 동시대 불교 조각의 양식 변화와도 밀접한 관계를 맺으면서 발전했다. 특히 북제에서 수대까지의 보살상에 표현된 새로운 양식의 장엄구는 그 당시 실제로 사용되었던 외래계 장신구 양식과 매우 유사하기 때문에 이들 보살상의 조각이 어느 정도 사실성을 반영하고 있음을 알 수 있다. 특히 수대 이정훈묘 출토 금제 목걸이와 팔찌는 흑해 연안부터 소그드, 중앙아시아를 거쳐 중국에 이르기까지 국제적으로 유행했던 서역계 장신구 양식에서 기원한 것이다. 동시대의 중국 보살상 중에는 이와 유사한 양식을 따라서 보석 펜던트를 매달아 장식한 다색양식 목걸이가 표현된 예를 종종 찾아볼 수 있다. 불교 조각의 양식 변화와 실제 복식문화의 변화 중 어느 쪽에서 먼저 변화가 일어났는지를 단정하기는 어렵다. 아마도 이러한 양식적 변화는 거의 동시에 일어난 새로운 국제적 문화 양식의 유행을 보여주는 변화라고 보는 편이 합리적일 것이며, 이러한 변화의 배경에는 실크로드를 통한 유라시아 대륙의 문화 교류가 국제적으로 활발해지는 사회·문화적 변화가 가장 큰 요인으로 작용했을 것이다.

중국 출토 외래계 장신구 양식은 동시대 문화 교섭과 변동을 알려주는 중요한 미술사적 연구과제이지만, 아직까지 연구가 충분하게 이루어지지는 못했다. 이 글에서도 개괄적인 변화 양상을 살펴보았으나, 개별 유물의 연구에서는 미진한 부분이 많다. 여기에서 고찰하지 못한 다른 종류의

중국 출토 외래계 장신구나 개별 장신구의 구체적인 작품 분석과 영향관계 등에 대해서는 향후 후속 연구를 통해서 좀 더 심도 깊게 연구되어야 할 과제로 남겨두며 미진한 글을 맺는다.

•••••••••••••••••••••••••• 주경미

참고문헌

周炅美, 「經典에 나타난 菩薩의 瓔珞莊嚴과 造像上의 표현 - 東아시아 像을 중심으로」, 『東洋古典硏究』6, 1996.

_____, 「중국출토 外來系 장신구의 일고찰」, 『中央아시아硏究』11, 2006.

_____, 「장신구를 통해 본 동서교섭의 일면 - 수대 이정훈묘 출토 금제공예품을 중심으로」, 『동서의 예술과 미학: 권영필교수정년퇴임기념논총 下』, 솔, 2007.

車侖貞, 「中國 隋代 菩薩像 硏究」, 『미술사연구』20, 2006.

한가람미술관, 『스키타이 황금문명』, 예술의 전당, 2011.

『アレクサンドロス大王と東西文明の交流展』, 東京: 東京國立博物館, 2003.

羅丰 編, 「參 唐代史索岩夫婦墓」, 『固原南郊隋唐墓地』, 北京: 文物出版社, 1996.

孫机, 『中國聖火』, 沈陽: 遼寧教育出版社, 1996.

楊伯達 編, 『中國古代金銀玻璃琺瑯器全集 1 金銀器(一)』, 石家莊市: 河北美術出版社, 2004.

寧夏回族自治區博物館・寧夏固原博物館, 「寧夏固原北周李賢夫婦墓發掘簡報」, 『文物』 1985. 11.

陸思賢・陳棠棟, 「達茂旗出土的古代北方民族金飾件」, 『文物』1984. 1.

Harper, Prudence O., et al. eds., *The Royal City of Susa: Ancient Near Eastern Treasures in the Louvre*, New York: The Metropolitan Museum of Art, 1992.

Nieling, Jens and Ellen Rehm, *Achaemenid Impact in the Black Sea*, Aarhus: Aarhus University Press, 2010.

Simpson, St John and Svetlana Pankova eds., *Scythians: Warriors of ancient Siberia*, London: The British Museum, 2017.

Trofimova, Anna A., ed., *Greeks on the Black Sea: Ancient Art from the Hermitage*. L.A.: J. Paul Getty Museum, 2007.

수대隋代 도자의
서역 요소 계통과 출현 배경

남청북백南靑北白의 전조

수隋(581년~619년)는 중국 남북조 시대의 혼란을 끝내고, 서진이 멸망한 후 분열했던 중국을 약 300년 만에 재통일한 국가다. 40년도 채 안 되는 짧은 역사의 나라였지만, 중앙집권의 확립과 대운하 건설을 통한 중국 전역의 유통망 건설 등 그 족적은 비교적 뚜렷한 편이다. 수대의 문화와 예술은 통일제국이라는 체제하에 적지 않은 성장을 보여주는데, 예컨대 중원에 정착한 불교의 부흥과 확산은 불교예술의 극치로 꼽히는 돈황 막고굴에서 잘 드러난다. 특히 도자공예는 세계 도자사상 극적 전환점이라 할 수 있는 백자 생산이 이루어진 시기이기도 하다. 이전 남방 청자를 중심으로 발전했던 자기 문화는 수대 때 북방으로 옮겨져 질 높은 백자가 생산되었고, 이는 훗날 당대 '남청북백南靑北白'의 전조가 되었다. 백색도가 높은 눈같이 하얀 백자 생산은 청자보다 소성온도도 높고, 무엇보다 태토 내 불순물과 산화철을 대부분 제거해야만 구현될 수 있는 것으로 청자 제작 기술보다 한 단계 상향된 고급 제자製瓷 기술이 필요했다. 이처럼 짧은

역사이지만 수대의 도자는 세계도자사의 발전 맥락에서 매우 중요한 부분이다.

또 주목되는 점은 수대 도자가 지닌 국제성이다. 관롱關隴(한족과 선비족의 혼혈 집단) 출신이 세운 수나라는 일찍이 한대漢代부터 북방 유목민을 중심으로 동서 간 이어진 문화교류의 영향을 육조시대를 거쳐 그대로 이어받았기에 당과 함께 국제적 성격을 강하게 지닌 국가였다. 또 수대 초기 서역정책과 관련해 북방과 서북 변강을 안정시키고 변강지역의 경제발전을 촉구했으며, 중원 지역과 서역의 경제와 문화교류를 강화하여 당나라의 대규모 서역 경영의 기초를 확립했다. 이들 면모는 수대 미술에 농후하게 보이는 서역 요소를 통해 어렵지 않게 짐작할 수 있다. 특히 과거 육조시대 남방 청자에서 보이는 서역 요소가 북방에서 백자를 생산한 이래 급격히 증가한 점은 눈여겨볼 만하다. 또 이들 생산지가 하북의 형요邢窯, 하남의 상주요相州窯 등 수대의 수도였던 낙양과 장안 주변에 위치했다는 점은 화북 일대에 광범위하게 퍼진 이국적 풍취를 짐작게 한다.

고대 중국 도자에 보이는 서역 요소는 이미 육조시대부터 당대까지 현저하게 증가한 부분이 확인되지만, 시간의 흐름과 함께 이들 요소는 변화되어 왔다. 수대는 바로 이 변화의 중간 지점에 위치한다. 서역의 이국적 요소가 명확히 드러나는 육조와 달리 수대에는 이들 요소가 점차 변화되면서 개량되고 토착화되는 현상이 확인된다. 하지만 이제껏 중국 도자사에서는 수대 도자의 이런 특징을 독립적으로 보지 않고, 육조와 당을 이어주는 연결고리 정도로 여기거나 당과 묶어 수·당대 도자의 특징으로 규정하고 있다. 이에 본 연구에서는 수대 도자에서 보이는 서역적 요소에 주목하여 육조시대나 당대와 달리 어떤 특징을 지니고 있는지, 그리고 그 의미는 무엇인지 살펴보고자 한다.

수나라 도자문화

수대는 혼란스러운 남북조 시대를 거쳐 전국 통일이라는 대업하에 '수나라'만의 정체성을 지닌 도자문화의 탄생을 알리는 개시점이자, 이후 찬란했던 당대 도자를 위한 변혁의 시기로 규정할 수 있을 것이다. 또 통일과 함께 청자를 위시한 남방 위주의 도자문화가 북상하여 중국 최초 양질의 백자 생산이 가능해짐으로써 중국 전역의 도자문화를 다변화하는데 일조한 왕조였다. 덧붙여 주목되는 점은 전조前朝에 이은 국제적 요소가 확인되는데, 불교적 모티브와 호병胡甁·편호扁壺·각배角杯 등의 이국적 기형, 외국인을 묘사한 도용陶俑 등이 전조에 이어 여전히 강세를 보인다. 그 배경에는 300여 년 만에 중국을 통일한 수나라이지만, 세력의 확장 등을 목적으로 전대에 이어 서역 간 내왕이 더욱더 빈번해진 데 기인한 것으로 여겨진다.

수문제隋文帝(재위 581~604년)는 일명 '개황의 치開皇之治(581~600년)'로 알려진 단호한 개혁 조치를 시행하였다. 과거제와 강력한 중앙집권 체제를 확립하고, 동시에 이후 중국 정치의 모델이 된 3성 6부제의 중앙통치제도를 개편하였다. 또 수대 시행된 균전제均田制와 부병제府兵制 등의 율령은 그대로 당 왕조에 계승되었다. 이처럼 혼란했던 육조를 통일하고 당을 잇는 왕조로서 중국 역사에서 존재감을 드러냈던 수나라이지만, 언제나 뒤이어 건국된 대제국 당나라와 같이 '수당' 시기로 묶여 불려 왔다. 제2대 황제인 양제煬帝(재위 604~618년)가 무리하게 강행한 대형 국책사업인 대운하의 건설은 비록 수나라의 멸망을 초래했으나, 역사상 유례없는 북방과 남방을 이어주는 교통 인프라 구축이 이루어졌다. 중국 전역에 물류의 유통을 원활히 하고, 황제의 직할 통치가 가능해지면서 경제적, 문화적, 정치

적인 영향이 고루 확산되어 긍정적 효과를 창출하였다. 수대의 대운하 건설은 결과적으로 당나라의 번성을 가능케 했다고 해도 과언이 아닐 것이다. 또 오랫동안 분열되어 있던 문명권을 통일했고, 이후 통일 중국 체제가 지속된 점을 보면 중국 역사상 수나라의 역할과 중요성은 매우 크다고 할 수 있다.

또 수나라는 건국 초기부터 외적으로 확장도 시도하는데, 이이제이以夷制夷 정책을 이용한 동서 돌궐 간 관계는 수대의 주요 대외정책 중 한 가지였다. 수를 위협하는 동돌궐의 견제를 위해 서돌궐과 손을 잡아 동돌궐을 복속시키고, 실크로드를 장악하고 있던 토욕혼을 정벌하여 수에 복속시켰다. 이렇게 수는 건국 이후 오랫동안 중국을 위협했던 북방의 거대 세력인 돌궐과 서역의 토욕혼을 적절하게 대응함에 따라 대외적인 어려움을 겪지 않았으며, 덤으로 서역 개통이라는 과업도 달성할 수 있었다. 특히 수양제는 보통 수를 멸망시킨 폭군으로 알려졌지만, 적극적인 서역 경영에 나선 인물이다. 양제는 즉위하자마자 위절韋節, 두행만杜行滿 등의 사신을 계빈罽賓(현 카슈미르), 왕사성王舍城(현 인도 라지기르), 무위武威 등에 파견하여 마노배瑪瑙盃와 불경, 무녀舞女, 사자 가죽, 불쥐 털[火鼠毛] 등을 가지고 돌아왔다. 수양제의 서역에 기울인 관심은 수대의 공신이었던 배구裴矩(557년~627년)가 편찬한 『서역도기西域圖記』에서 잘 드러난다. 『서역도기』는 일종의 지리풍물서로 수양제의 명령으로 황문시랑黃門侍郎 배구가 서역에 사신으로 자주 파견되면서 보고 들은 바를 찬술하여 양제에게 바친 책이다. 서역통이었던 배구의 책은 양제의 서역 무역 관심을 촉발했고, 이에 양제는 십여 만의 대군을 이끌고 직접 서역 여행을 한 중국 유일의 황제였다.

수양제의 서역 팽창 정책

수양제가 즉위한 지 얼마 되지 않은 시점에 배구는 양제의 명으로 장액張掖에 파견되어 서역 상호商胡들의 호시互市를 감독하게 되었는데, 그는 감독 업무를 넘어 호상들을 설득하여 수에 입조入朝하도록 함으로써 수와 서역인의 왕래가 빈번해지는 데 지대한 역할을 하였다. 또 수 왕조는 서역인의 입조를 유치하기 위하여 대흥성[長安]에 그들의 거주지를 별도로 만들어 대외협력의 중심지로 삼고자 하였다. 서역 호인들의 거주지를 도시에 포함시켜 다른 장안 시민들과 뒤섞여 살도록 하면서, 동시에 상당히 자유로운 활동을 보장하였다. 비록 당대에 비하여 제한된 기록이지만, 문헌기록에 기록된 당시 대흥성에 거주하던 서역인은 호탄과 돌궐, 소그드인이었으며 그중 소그드인이 가장 많았다.

조로아스터교를 믿는 소그드인은 수에 입조하면서 그들의 종교사원도 같이 건립되었고, 실제 대흥성 내 반정방頒政坊(현 서안 성벽의 남쪽 성문 부근) 주변 일대에 그 흔적이 확인되어 적어도 수나라 초기 반정방 일대에 많은 소그드인이 살았음을 짐작해 볼 수 있다. 대흥성에 사는 호인 중에는 관원官員, 승려, 예술업 종사자 등 다양한 직업에 진출했지만, 그럼에도 다수는 이들이 가장 잘할 수 있는 상업 활동에 종사하였고 이는 오늘날 전세되는 호인 수령의 석장구 부조 중 반복적으로 등장하는 도상에서 어렵지 않게 확인할 수 있다. 또 수대에는 장안과 함께 낙양이 동도東都 역할을 수행하면서 정치, 경제, 문화의 중심지였다. 역시 수많은 소그드인은 낙양에 정주했음이 낙양 출토 소그드인 묘지를 통해 확인된다. 상업 활동에 종사했던 이들은 수도 낙양에 집약되는 전국 각지의 풍부한 상품 덕분에 구태여 장거리 원정을 떠나지 않고도 많은 이윤을 얻을 수 있었기에 쉽게 정착했던 것으로 여겨진다. 이처럼 수대 사회는 서역 각지의 상인들이 빈

번하게 관중關中과 중원 지역으로 들어와 활발한 무역 활동을 펼칠 수 있는 조건을 갖추었다.

수 조정은 더 나아가 서역 동부 지역의 선선鄯善(현 중국 타림분지 남동쪽), 차말且末, 이오[伊吾, 현 신장위구르자치구 합밀(哈密)]에 삼군三君을 설치하여, 수도 낙양에서 감숙 무위를 거쳐 서역 합밀로 이어지는 무역로를 개척하였다. 삼군의 설립은 직접 무역로의 원활한 통로를 보호하는 역할을 했기 때문에 중국 내륙과 서역 각 상인에게 환영을 받았다. 대업연간大業年間(605년 ~618년) 개통된 서역은 로마와 인도 그리고 중국 사이에 위치한 동서 교통로로 오늘날의 중앙아시아 지역이다. 수양제 대업 연간, 수나라에 사신을 파견하여 조공한 나라가 44여 개국에 이르며, 그중 30여 개국은 수에 입조하였다. 이에 황제는 전문으로 그들을 접대하는 서역교위西域校尉를 설치하는 등 서북방 이민족 포용정책을 시행하여 수의 영향력을 서역으로 확장했다.

수대의 무역 형태는 정부와 민간 차원에서 활발히 이루어졌는데, 정부의 경우 '공헌(공물)'과 '하사' 형식으로 진행되었다. 서역 각지의 조공이 해마다 끊이지 않았으며, 수양제 재위 연간에 서역의 고창高昌·강국康國·안국安國·석국石國·구자龜茲·조국曹國·하국何國·오나갈烏那曷·돌궐 등 30여 개국의 사신들이 낙양에 와서 서역의 방물方物을 진헌하였다. 예컨대 고창국은 적염赤鹽·백염白鹽·포도주 등이며, 강국은 말·낙타·노새[騾]·당나귀[驢]·황금·아살나향阿薩那香·비파·사슴가죽[麂皮] 등이었다. 이런 토산품의 다수는 분명 수나라에는 없거나 부족한 것으로 서역의 '방물'로 공수한 것으로 여겨진다. 즉, 이런 방물이 수나라로 전해진 것은 서역 문명이 중원으로 전파되는 물증으로 볼 수 있다.

또 수나라는 민간무역에서 서역 상인에게 파격적인 편의를 제공했는데, 무역로를 따라 서역 상인에게 숙식을 무료로 제공함으로써 호시무역

의 좋은 조건을 조성하였다. 낙양은 수대의 대표적 상업도시로 서역 상인
과 중국인의 무역거래는 대부분 낙양성 안에 정부가 세운 삼시三市인 동
시풍도東市豊都·북시통원北市通元·남시대동南市大同에서 이루어졌다. '삼시'
는 명실상부한 수대 낙양의 주요 상업 활동지였으며, 심지어 서역 각지에
서 온 상인들을 낙양성 '삼시' 경영에 배치하는 바람에 낙양은 서역 호상
들의 최대 집결지가 되어 버렸다. 이처럼 늘어나는 서역 간 교류를 안정
적으로 관리하기 위하여 수양제는 대흥성의 서쪽에 홍려사鴻臚寺를 설치
하여 전문적으로 서역 각지의 소수민족과 대외 업무를 관장하도록 하였
다. 수양제의 적극적인 서역 개통과 함께 각종 행정적 조치는 수대 황실
이 혈통적으로 북주 같은 선비 탁발족으로서, 서북방 민족에게 한족 중심
주의 또는 한족 우월주의 인식이 희박했기에 가능했으리라 본다. 수 황
실의 저변에 깔린 서역 이민족에 대응한 호기심과 포용은 훗날 당 왕조에
계승되어, 중국 역사상 다민족적이며 국제적인 국가 탄생에 적지 않게 기
여했다고 볼 수 있다.

수대 서역 간 백자 교류

앞서 기술한 대로 수대는 중국 역대 도자 생산과 발전에서 매우 중요
한 시대였다. 수문제의 전국 통일 후 중국 사회의 경제 문화가 고도 성장
기에 접어들었고, 도자기 생산도 활기를 띠었다. 기존 북방 청자의 전통
적 양식을 계승하고 남방 청자의 특징을 흡수하면서, 남북 청자가 융합과
발전을 거듭하였다. 비록 수대의 자기 생산 중심이 여전히 남쪽을 중심으
로 발달하였으나, 점차 북쪽으로 이동하여 고온의 환원 번조를 거친 완전
한 백자 생산이 가능해졌다. 즉, 수나라 제자업의 특징은 바로 북방 요업
의 발전에 있다. 이는 결과적으로 남북조 시대 도자 생산의 판도가 바뀌

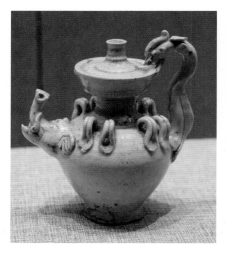

그림 1. 백유상수용병호白釉象首龍柄壺, 수, 개황15년(595), 하남 안양시 장성묘 출토, 하남박물원

장성묘 출토 백자는 오늘날 중국 백자 개시의 근거로 인식된다.

그림 2. 백유녹채사계관白釉綠彩四系罐, 북제, 575년, 하남 안양시 범수묘 출토, 하남박물원

일각에서는 범수묘 출토품을 근거로 북제시기 이미 백자가 제작되었다고 주장한다.

게 되었을 뿐만 아니라, 남북방 요업이 어깨를 나란히 할 수 있게 되었다.

오늘날 다수의 연구자는 중국 백자의 생산이 수대에 시작되었으며, 개황 15년開皇 15年(595년)의 편년을 가진 하남성 안양安陽 소재 장성묘張盛墓 출토 백자를 그 근거로 삼고 있다(그림 1). 장성의 묘지문에 따르면 집안 대대로 벼슬길에 올랐으며, 본인도 고위 관직으로 이름을 올린 이였다. 그의 사회적 높은 신분을 보여주듯 그의 무덤에서는 192점의 부장품이 발견되었고, 그중 시종용[侍吏俑]과 진묘수는 거의 완전한 백자에 가깝다고 여겨지고 있다. 이어 섬서성 서안시에서 발굴된 대업 4년大業 4年(608년)명의 이정훈묘李靜訓墓에서는 이미 완전한 백자가 다수 출토됨에 따라 수대 백자 생산설은 거의 확실하게 받아들여지고 있다. 수대 백자의 생산지 또한 하남에서 상주요相州窯가 발굴되면서 북방이 중국 백자의 발원지임이

증명된 바 있다.

그렇다면 중국의 백자는 어떤 배경에서 혹은 어떤 목적으로 생산, 출현되었을까. 일부 연구자는 중국 백자 출현의 배경을 서역과 교류로 지목하고 있다. 한대漢代 이후 개척된 서역로를 통해 이미 전대에 수많은 서역물품이 중국으로 전해졌으며, 그중에는 로마와 사산조페르시아의 유리와 금은기가 다수를 차지하였다. 즉, 중국에서는 볼 수 없었던 유리와 은기의 광택을 선망하던 흐름이 백자 생산으로까지 이어졌다고 보고 있다. 은기가 지닌 광택 있는 백색을 모방하고픈 고대 중국의 욕망은 백자가 출현하기 전 북제 무평 6년武平 6年(575년)명의 하남 안양시 소재 범수묘範粹墓 출토 백유 연유도기 일괄을 통해서도 알 수 있다(그림 2). 훗날 당대 육우陸羽(?~804)가 형요백자를 은에 비유한 것 역시 고대 중국인이 은과 같은 백색의 영롱하고 광택 있는 백자가 은기를 대체할 수 있는 유일한 대상으로 인식한 듯하다.

산화칼륨 첨가 유리와 백자

수대 백자가 출현하기 이전 범수묘의 예처럼 백유연유도기가 백색 그릇을 대신하여 사용되었다. 그런데 중국의 연유는 기본적으로 산화납PbO을 기본으로 하는 유약으로, 중국 연유 발생의 기술적 근원이 되는 고대 전국~동한시대의 유리 역시 산화납과 산화바륨BaO, 이산화규소SiO₂ 계통의 연鉛유리이다. 그런데 수대에 들어서면 로마 혹은 사산조페르시아의 유리 제작 기술이 중국에 유입되면서 본토 연유리와 함께 소다-알카리성 유리도 같이 생산되기 시작했고, 그 대표적 예는 608년 이정훈묘에서 출토된 3점의 유리이다. 또 한편으로 산화칼륨을 조용제로 하는 포타시Potash 유리도 같이 출현하였다(그림 3). 유리에서 산화칼륨이 첨가되면 용

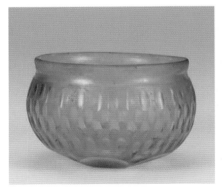

그림 3. (좌) 녹색유리잔, 사산조 페르시아, 산서성 대동(大同) 북위(386-534)묘군 출토, 산서성박물관
(우) 타원형녹색유리병, 수, 대업4년(608), 섬서성 이정훈묘 출토, 중국 국가박물관
이정훈묘 출토 유리는 로마 혹은 사산조 페르시아의 유리제작 기술이 중국에 유입되면서 생
산되기 시작한 소다-알카리성 유리의 대표적 사례이다.

융온도가 낮아지기 때문에 그 당시 기술로도 비교적 양질의 유리 가공이
가능했다. 게다가 산화칼륨을 쉽게 구할 수 있어 유리 제작 기술의 전파
와 보급에 상당히 유리했다. 고대 유리 제작 기술 진화의 특징은 보조 조
용제를 넣는 데 있다. 왜냐하면 유리의 주 성분은 규사SiO_2로 녹는점이 매
우 높기 때문에 용융은 매우 중요한 문제였기 때문이다. 유리에서도 산
화칼륨은 조용제로 자주 활용되는 광물로 기존 고연高鉛 유리는 용융되는
내화 도가니坩堝의 부식성이 매우 높기 때문에 수대 들어 점차 산화연酸化
鉛을 대체한 산화칼륨이 사용되었다. 일반적으로 소다-알카리성 유리는
지중해와 서아시아 연안에서 발생하였고, 규사와 소다(탄산나트륨, Na_2CO_3)가
풍부하여 산화나트륨을 조용제로 용융온도를 낮추었다. 반면 소다가 풍
부하지 못한 지역에서는 산화칼륨(가령 초목의 재)을 조용제로 사용하였다.
물론 중국에서도 한대에는 산화칼륨을 조용제로 하는 유리가 생산되었으
나, 보편적이지 않았고 또 장기간 중단되었다. 그런데 흥미로운 점은 동
시기 사산조 페르시아 유리(사산왕조의 영역에 속하는 북부 이라크와 이란, 중앙아시아 등

지)는 소다가 풍부하지 않는 지역적 특성상, 나무 재 등을 통한 산화칼륨을 조용제로 하여 산화칼륨의 함량이 비교적 높음이 확인되었다.

　문제는 조용제로서 산화칼륨을 사용하는 제조 방식이 수대 북방 백자에서도 확인되어, 당시 수대 유리 제작과 관련성을 생각해 볼 수 있다. 1980년대 고대 중국 도자의 화학성분 실험을 통한 보고서에 따르면, 중국 수대 조질청자와 조질백자에서 거의 보이지 않는 산화칼륨K_2O 함량이 수대 형요에서 생산된 광택이 뛰어나며 정제된 백자에는 태토와 유약 모두 산화칼륨의 함량이 상당히 높게 측정되었음이 밝혀졌다. 실험에 따르면, 북제 청자, 수대 조질청유편, 수대 조질백자편에 함량된 산화칼륨이 1.79~1.90%인 반면, 정세한 수대 형요백자의 산화칼륨 함량은 5.20~7.25%까지 올라간다. 이는 중국도자사학회에서도 처음 밝혀낸 사실로 수대에 모종의 기술변화가 있었음을 시사하였다. 더 나아가 근래 중국 초기 북방백자와 남방청자의 태토와 유약을 분석한 결과 산화칼륨의 함량이 상당히 높은 북방백자의 현상이 동시기 남방 자기에서는 보이지 않는다는 연구 성과가 발표되었다. 도자 제작 과정에서 산화칼륨은 소성 중 조용제의 역할을 하는 광물로 주로 견운모絹雲母를 조용제로 하는 남방과 분명히 다르다. 고대 중국 남방의 청자는 주로 견운모광鑛을 통해 소조되었는데, 견운모는 칼륨을 함유하고 있어 자가 용융이 가능하여 보조 용제를 넣을 필요가 없었다. 따라서 북방 초기 형요백자에 보조 용제로 산화칼륨을 첨가하는 기술은 의도적으로 칼륨을 넣은 두 가지 이상의 광물을 배합하여 생산하는 이원배방二元配方으로 소조되었을 개연성이 높다. 이는 수대 북방의 정제된 백자 제작 기술, 다시 말해 산화칼륨을 조용제로 첨가하는 기술이 남방의 영향을 받지 않은 다른 과정을 통해 유입되었음을 시사한다.

서역인의 도자 제조 기술 전수

그렇다면, 그 기술의 원천은 동시기 유입된 서역의 유리 제조 기술에서 찾을 수 있지 않을까? 서역의 유리 제조 기술 유입은 분명 서역인의 왕래를 통해 가능했을 것이다. 상술한 바와 같이 3~7세기 사산조페르시아 유리에서 산화칼륨이 조용제로 사용된 예가 이미 확인되었다. 그리고 사산조페르시아 유리를 중국으로 유입했던 주체는 당시 수대의 서역 경영 정황하에 서역의 상인들을 통해 옮겨졌을 개연성 또한 유력하다. 또 한 가지 유의할 점은 고대 서역의 유리 제조법에 따라 중국에서도 제조되었을 개연성이다. 이와 관련하여 『수서隋書』의 한 기사가 주목을 끈다.

기록에 따르면 중국에서 오랫동안 유리 제작이 단절된 상황에서 그 어느 장인도 감히 유리를 만들 엄두를 내지 못했는데, '하국何國 출신의 소그드인으로 수대의 장인이었던 하조何稠(543~622년)가 녹자綠瓷를 만드니 실제 유리와 다름없었다'는 기록이 등장한다. 여기에서 '녹자'는 문자상으로 봤을 때 '녹색의 자기'가 틀림없지만, 일부 연구자는 이를 '녹색 유리'로 규명하고 있다. 실제 유리인지 혹은 녹색 자기인지 의견이 분분하지만, 중요한 점은 서역인을 통한 유리 혹은 자기의 제작이 이루어졌다는 사실이다. 다시 말해 중국 전통 제조 방식과 차이가 있을 수 있다는 가정이 가능하다.

그 당시 상황을 종합적으로 정리해 보면, 초기 북방의 형요백자에 산화칼륨을 첨가한 방식은 산화칼륨을 조용제로 사용하는 수대의 유리 제조 기술에 영향을 미쳤을 개연성이 높다. 그리고 이 기술은 중국 본토 자생이 아니라 사산조페르시아의 영향을 받았을 것으로 생각된다. 이미 여러 연구자가 지적했듯이 수대 북방 백자의 생산은 서역의 은기, 유리와 깊은 관련이 있으며, 또 이전 육조시대와 달리 갑자기 등장하는 산화칼륨의 조용제 역시 서역 유리 제조법의 중국 전파와 관련이 있을 것으로 추정된다.

수대 도자에 보이는 서역 요소

수대의 도자는 전조前朝에 이은 남방 청자와 함께 북방 백자의 흥기로 새 국면을 맞이하면서 보다 풍성한 조형물이 제작되었다. 불교의 유입과 함께 남북조 시대 크게 유행한 불교적 모티프(예: 연꽃, 불상 등)의 장식과 계수호雞首壺의 유행은 약간의 양식적 변화가 있을 뿐 여전히 유행하였다. 반면 수대에 처음 등장한 쌍신쌍이용호雙身雙耳龍壺와 쌍사형雙蛇型은 훗날 당대 도자의 전범典範이 되는 사례 중 하나로 수대 도자의 대표성을 띤다. 또 당시 수입 공예품에서 접할 수 있었던 그리스신화 모티브의 도상이 수대 도자에서 확인된 점은 적극적인 서역 경영의 결과

그림 4. 갈유무평6년명편호褐釉武平六年銘扁壺, 북제, 575년, 하남 안양시 범수묘 출토, 하남박물원
전통적인 중원의 기형과 달리 유목민의 가죽주머니를 도자기로 변안하였으며, 중앙에는 소그드인으로 추정되는 악사와 무희가 장식되어 있어 북제시기의 활발한 소그드 문화를 짐작케 한다.

로 볼 수 있다. 또 서역과 활발하게 교섭하는 과정에는 소그드 상인의 역할이 매우 중요했으며, 그들의 문화는 이미 전대 관서關西와 중원中原 지역에 널리 확산되었음은 하남 안양시 범수묘(575) 출토 〈황유낙무도편호黃釉樂舞圖扁壺〉를 통해서 어렵지 않게 확인할 수 있다(그림 4). 이에 수대의 서역경영을 통해 유입되어 수대 도자에 보이는 국제적 요소를 크게 동지중해의 헬레니즘과 중앙아시아의 소그드로 나누어 살펴보고자 한다.

헬레니즘 영향

　일반적으로 헬레니즘이란 그리스 사상이나 생활양식을 따르는 것으로 비그리스인에게 끼친 영향 혹은 양식의 상호 결합을 의미한다. 주지하다 시피 그리스 미술의 동전東傳은 기원전 334년 마케도니아 알렉산드로스 대왕이 동방원정 이후 중앙아시아까지 진출하면서 곳곳에 세운 그리스계 도시인 알렉산드리아의 건설을 통해 확장되었다. 특히 현 아프가니스탄 북부 박트리아 왕국은 실크로드의 경로이자 중국과 인도 문화가 교류하는 교차로로, 한대의 장건이 서역 개척 시 방문한 이후, 중국에는 대하大夏로 알려졌다.

　박트리아와 고대 중국의 직간접적 교류가 존재했음은 이미 북위 이후 동위·북제시대 유적에서 그리스계 요소의 유물이 다수 출토된 사실을 통

그림 5. 금반지, 북제, 무평2년(571), 산서성 태원시 서현수묘 출토, 산서성박물관
그리스계 공예품이지만, 박트리아를 포함한 이란과 중앙아시아에서 제작된 것으로 여겨진다.

해 알 수 있다. 예를 들어 산서성 대동시大同市 소재 북위 고분군이나 북제 무평 2년武平 2年(571년) 기념의 태원시太原市 서현수묘徐顯秀墓에서 출토된 그리스계 금은기와 금반지 등은 동지중해에서 직접 수입되었다기보다는 박트리아를 포함한 이란과 중앙아시아에서 제작된 것으로 여겨지는 것들이다(그림 5). 이처럼 고대 중국에서 그리스계 도상이나 유물들이 발견되는 것이 매우 생소한 일은 아니었다. 수대 도자에서도 일

부 조형들은 이전과 다른 매우 생소한 양식들이 출현하는데, 조형적 기원을 거슬러 가면 그리스-헬레니즘 공예품에서 실마리를 찾을 수 있을지도 모른다.

예컨대 쌍신쌍이용호雙身雙耳龍壺는 전병傳瓶이라고도 하며, 수대에 처음 등장한 기형으로 훗날 당대唐代 쌍이룡호雙耳龍壺의 전범으로 여겨진다(그림 6). 양쪽 손잡이를 용머리로 장식하고 동체는 두 개로 갈라진 이 기종은 수대 이정훈묘(608년)에서 처음 확인된 이래 현재까지 7점 정도의 소수만 전하고 있다. 또 7세기 초

그림 6. 백유용병쌍연병白釉龍柄雙聯瓶, 수, 대업4년(608), 섬서성 이정훈묘 출토, 중국 국가박물관
수대에 처음 등장한 기형으로 그리스-헬레니즘 공예품에서 조형적 기원의 실마리를 찾을 수 있다.

반, 아주 짧은 시기에만 제작된 것으로 알려졌다. 이 기종의 조형에서 주목되는 점은 반구盤口의 구연부 밑으로 긴 목이 연결되고 동체가 풍만하게 부풀었다 아래로 내려가면서 좁아지는 형상이다. 쌍신雙身의 조형적 기원에 관해 여러 가지 의견이 존재하는데, 먼저 계란형 동체부와 돌출된 선문이 장식된 경부 등이 육조시대 계수호와 관련이 있음이 지적된 바 있다. 또 시카고미술관 소장의 〈청유쌍룡병호靑釉雙龍炳壺〉의 경우, 육조시대 편병에서 장경長頸과 용 모양의 양수兩手가 추가되어 변형된 것은 아닌지 조심스러운 추측이 있었다. 시카고미술관 소장품의 동체부에는 날개를 편 봉황이 서로 마주하고 있는데, 이는 북조시대 편호에서도 하트 모양의 연주문 안에 같은 형상의 봉황문이 등장하고 있어 양자 간 계승관

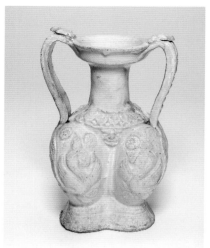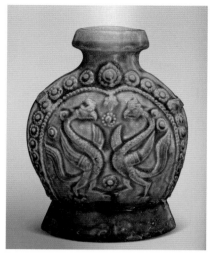

그림 7. (좌) 청유쌍용병호靑釉雙龍炳壺, 수(581-619), The Art Institute of Chicago
(우) 황유봉황문편호黃釉鳳凰文扁壺, 북조(439-589), 중국 천진박물관
쌍신(雙身)은 일찍이 육조시대 편병에서 확인된다.

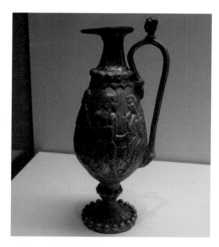

그림 8. 도금은제호병鍍金銀製胡瓶, 북주(557-
581), 영하회족자치구 고원 이현 부부합
장묘 출토, 국가박물관
이 호병은 전형적인 페르시아 사산양식으로
동체부가 풍만한 소그드양식과 구분된다.

계가 엿보인다(그림 7). 또는 서아
시아와 중앙아시아의 금속기에서
그 기원을 찾기도 하는데, 동체부
가 흡사 중국 미술에서 부르는 호
병胡瓶과 상당한 친연성을 보인다.
특히 세장한 형태는 이정훈의 증
조부가 되는 영하회족자치구寧夏
回族自治區 고원固原 이현李賢(504~569
년) 부부 합장묘 출토 사산조 양식
의 〈도금은제호병鍍金銀製胡瓶〉과
유사하다(그림 8). 양쪽 손잡이를 용
머리로 장식한 예는 신성한 동물

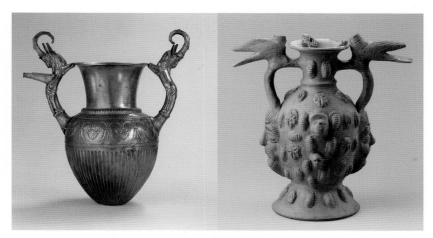

그림 9. (좌) 동물모양 손잡이가 달린 암포라, 아케메네스조페르시아 (B.C.550~B.C.330), 메트로폴리탄 미술관
(우) 동물모양 손잡이가 달린 암포라, 신강 위구르자치구 호탄(Khotan), 요크탄(Yotkan), 3~5세기, 메트로폴리탄 미술관
신성한 동물을 모티브로 하여 손잡이를 만든 암포라는 아메케네스 왕조에서 찾아 볼 수 있으며, 이후 3~5세기 중앙아시아로 전파된 것으로 추정된다.

을 모티브로 하여 손잡이를 만든 아케메네스 왕조의 암포라Amphora with Zoomorphic Handles에서 찾아볼 수 있다. 동물 손잡이가 달린 암포라는 이후 중앙아시아 호탄의 요트칸Yotkan에서 약 3~5세기에 생산된 것으로 추정되는 토기 암포라가 출토되면서 동쪽으로 전해졌음을 시사한다(그림 9). 비록 아케메네스의 동물 손잡이 암포라가 수나라에 직접적인 영향을 미쳤다고 단정할 수 없지만, 동물 모티프의 손잡이는 최소 페르시아에서 중앙아시아를 거쳐 중국으로 들어온 서역의 산물임은 분명하다.

그림 10. 낙타도용, 수(581-619), 섬서성 서안 모파촌 수대묘 출토, 섬서성박물관
낙타도용의 짐 주머니에는 포도주의 신인 디오니소스가 묘사되어 있다.

그림 11. 사티로스(Satyr)와 마이나스(Maenads)에 부축을 받는 술에 취한 디오니소스, 간다라(1~2 세기), 동경국립박물관
수대 도용에 보이는 그리스의 신 디오니소스의 모습은 간다라 부조상에서도 볼 수 있다.

　그와 함께 그리스·로마신화의 모티브를 연상시키는 문양이나 형상도 간혹 수대 도자에서 확인된다. 대표적으로 2018년 서안 장안의 수대 장침張綝(589~607년) 부부 합장묘 출토 낙타도용과 역시 서안 모파촌茅坡村 수대묘 출토 낙타도용이 그 사례에 속한다(그림 10). 두 낙타도용의 짐 주머니에는 포도주의 신인 디오니소스가 묘사되어 있다. 보통 수당대 분묘 출토 낙타도용이 소그드인과 연계성을 갖는 사실을 상기하면, 이례적인 조합이라 할 수 있다. 실제 동반 출토된 여러가지 인형도용 중에는 상당수 호복을 갖춰 입은 소그드 상인도 확인된다. 두 낙타도용의 주머니에는 모두 앞뒤로 코린트 양식 기둥이 받치고 있는 아케이드의 건축물 아래 술에 취해 비틀거리는 디오니소스가 남성Satyr 1명과 여성Maenads 1명의 부축을 받으며 서 있는 모습으로 이는 도쿄국립박물관 소장 간다라 부조상에서도 볼 수 있다(그림 11).

　특이한 것은 디오니소스의 머리 뒷부분에 둥근 두광頭光이 표현되었는데, 이는 태양신의 요소가 혼합된 것으로 중앙아시아와 같이 다민족 혼거

그림 12. 신인문류금은반神人文鎏金銀盤, 동로마 (4~6세기), 감숙성 정원현 출토, 감숙성박물관
동로마제국에서 생산된 이 은반은 디오니소스 도상이 중국에 전래되었음을 보여주는 대표적 사례이다.

지역에서 서로 다른 종교의 영향이 자주 나타난다. 앞서 기술한 대로 기원전 4세기 알렉산드로스 대왕이 동쪽으로 진격하여 그 세력은 중앙아시아와 북인도까지 이르렀을 정도로 대단했다. 그는 정복 도중 그리스계 도시를 건설했을 뿐만 아니라, 그리스 문화를 중앙아시아와 박트리아 지역으로 전파했다. 그리고 술의 신 디오니소스를 숭상하는 문화는 이 지역에서 여전히 유행했으며, 이후 간다라 미술의 영향으로 1~3세기 무렵 쿠샨왕조에서도 디오니소스 숭배 현상이 감지되었다. 디오니소스 도상의 중국 전래는 감숙성 정원현靖遠縣에서 출토된 4~6세기 편년의 신인문류금은반을 통해 이미 잘 알려진 사실이다(그림 12). 이 은반은 동로마제국에서 생산된 것으로, 동로마~이란~중앙아시아를 거쳐 중국으로 전래된 것으

**그림 13. 청유봉수용병호靑釉鳳首龍柄壺,
당(618~907), 북경 고궁박물원**
중앙 연주문 안에는 디오니소스로 추정
되는 인물이 묘사되었다.

로 보인다. 앞서 두 점의 낙타도
용 외에도 명확하게 디오니소스
가 묘사된 자기의 대표적 예는 당
대로 편년된 〈청유봉수용병호靑
釉鳳首龍柄壺〉로 중앙 연주문 안에
는 디오니소스로 추정되는 인물
이 묘사되었다(그림 13). 낙타도용
외에 수대 자기 중 아직 뚜렷하게
확인된 바는 없으나, 메트로폴리
탄미술관 소장 〈녹유첩화호綠釉
貼花壺〉 중앙의 인물문이 그리스
도기에 등장하는 디오니소스의
가면문과 친연성을 보여 이 문양

**그림 14. (좌) 녹유첩화호綠釉貼花壺, 북제-수(581-619), 메트로폴리탄 미술관
(우) 인물문테라코타항아리, 그리스 , B.C.520-510, 메트로폴리탄 미술관**
중앙에 묘사된 인물이 그리스 도기에 등장하는 디오니소스의 가능성이 제기된 바 있다.

의 주인공이 디오니소스일 개연성이 제기되었다(그림 14).

그 외 쌍룡형雙龍型 역시 그리스·로마신화에 바탕을 둔 도상으로 여겨지는데, 두 마리 용이 몸을 교차로 꼬고 있는 형상으로 수대에 자주 등장하며 당대에까지 이어진다. 사실 중국문화에서 '용'은 이미 주대周代『주역周易』에 등장할 만큼 오랜 시간 숭배의 대상으로 인식되었다. 또 용도상의 출현은 둔황과 운강, 용문 등 불교석굴에서 먼저 확인되는데, 이때 용은 안녕을 가져다주는 '성명천자聖明天子'와 동일시되는 대상으로 청룡 혹은 백룡의 형태로 등장한다. 아마도 사람들이 생활에서 평안과 안녕을 기원하는 일종의 상서로움의 의미로 불교에 녹아든 것으로 이해된다. 하지만 용도상의 출현에서 가장 이른 시기에 속하는 불교 석굴의 용도상은 단독으로 등장하거나 혹은 쌍룡이라 하더라도 서로 떨어져 꼬리만 연결되어 아치 형태를 이루는 형상이다. 몸을 꼬고 있는 두 마리 용 모티브는 수

그림 15. (좌) 녹유연판반용박산로綠釉蓮瓣蟠龍博山爐, 수(581-619), 섬서성 풍녕공주·부마합장묘 출토, 섬서성박물관
(우) 헤스페리데스(Hesperides) 신화의 도상
몸을 교차로 꼬는 쌍용은 황금사과를 지키는 용(혹은 뱀) 라돈(Ladon)이 연상된다.

대 이전까지는 흔하게 볼 수 있는 도상은 아니었다. 수대의 적극적인 서역 경영 정황을 상기한다면, 오히려 몸을 교차로 꼬는 쌍룡은 그리스신화 중 황금 사과밭을 지킨 자매인 헤스페리데스Hesperides를 도와 황금사과를 지키는 용-(혹은 뱀) 라돈Ladon이 연상된다(그림 15). 고대 성경과 로마신화 중의 용과 뱀은 서로 호환성을 있는 대상으로 모두 수호의 의미를 지니고 있다. 수대에 등장하는 쌍룡의 형태도 연꽃 줄기를 감고 신성한 연꽃을 받치는 형태로 등장하여 수호의 의미로 여겨진다. 디오니소스도상이 동쪽으로 전해져 중국 공예품에 등장한 사실을 보면, 교차로 꼬인 쌍룡도상 역시 수대 들어 새롭게 등장한 도상인 만큼 양자 간의 관련성도 생각해 볼 수 있다.

지금까지의 예를 정리하면, 헬레니즘풍의 미술 공예품 중 로마·그리스 본토나 혹은 중앙아시아의 알렉산드리아 국가에서 제작된 사례의 중국 유입은 일찍이 남북조 시대에 확인된다. 그런데 이들 요소가 수대에 들어서면, 도자 등에 '응용'되어 '상용화'된 것으로 여겨진다. 물론 이전 북제시기에도 서역 요소가 확인되나 대부분 이를 직접 모방하거나 구현하려는 성향이 강한 반면에 수대에는 '쌍신쌍이용호'와 '쌍룡형' 등의 사례로 봤을 때 서역(헬레니즘) 요소를 응용하면서 토착화하려는 시도가 있었던 것으로 보인다.

소그드 영향

수나라 시기 내지와 서역 간의 교류도 매우 빈번하였고, 또한 심대한 영향을 끼쳤음은 이미 잘 알려진 사실이다. 상술한 동지중해부터 지금의 이란, 중앙아시아를 장악했던 헬레니즘 미술이 동점東漸된 배경에는 소그드 상인이 있었다. 중국 문헌상 소그드인은 오늘날 중앙아시아 사마르

칸트를 중심으로 거주하는 이란계 종족이다. 독자적 언어와 문자를 가진 이들은 대략 3세기 이후, 그들 주거지의 동란과 전쟁 등의 이유로 실크로드를 따라 동쪽으로 이동하였고, 그 여정은 신강新疆의 파초巴楚·고차庫車·고창高昌·합밀哈密·화전和田과 감숙성의 돈황燉煌·주천酒泉·장액張掖·무위武威를 거쳐 동남쪽으로 고원을 지나 장안과 낙양에 도착했다. 중앙아시아 도시국가의 일원이었던 소그드인은 서역과 무역이 주된 업이었던 덕분에 일찍이 여러 문명과 상호 융화를 경험하였다. 오늘날 확인되는 그들의 문화는 동쪽으로부터 전해진 헬레니즘 문화와 중앙아시아 문화가 습합되어 새로운 형상으로 구현되곤 한다. 가령 앞서 살펴봤던 서안 출토 낙타도용에 등장하는 요소는 명백히 그리스·로마신화를 기반으로 하고 있지만, 디오니소스의 머리 뒷부분에 둥근 두광頭光, 즉 태양의 신 아폴론의 요소가 결합된 예는 중앙아시아로 넘어오면서 일명 '소그드화'가 진행된 것으로 볼 수 있다. 다시 말해 이 낙타도용을 만든 도공은 '그리스·로마 신화에 기반을 둔 소그드식 도상'을 모방해 제작했을 개연성도 배제할 수 없다.

이들 요소는 수대 도자에서도 일부 확인된다. 예컨대 영국박물관 소장 '백자각배'의 기형은 고대 페르시아 아케메네스 왕조의 리톤Rhyton을 따르는 것이지만, 이후 중앙아시아에서도 제작되었다(그림 16). 이 각배는 중국 북방에서 생산된 초기 백자이나 팔각의 동체부 면마다 고깔모자에 호복

그림 16. 백자각배, 수(581-619)~당(619-907),영국박물관
이 각배는 소그드와 같은 중국 북방 유목민 문화에 영향을 받아 생산된 것에 이견이 없다. 다만 제작시기에 대해서는 수 혹은 당으로 나뉘어 여전히 논쟁 중에 있다.

그림 17. 도금은제락기문파배鍍金銀製樂器文把杯, 당, 7세기 후반~8세기 초, 섬서성 서안 하가촌 출토

호인들이 악기를 연주하고 있는 모습이 묘사된 이 잔은 소그드 장인이 중국에서 만든 것으로 추정된다.

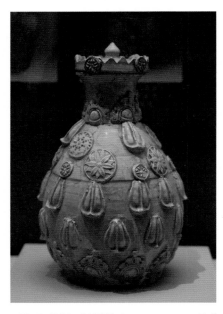

그림 18. 황유녹채연판문관黃釉綠彩蓮瓣紋罐, 북제(550-577), 산서성박물관

도자에서의 첩화장식은 중국으로 전래한 서역의 유리와 금은기의 돌출 장식들이 자기로 번안된 것이다.

을 착용한 인물이 악기를 다루는 모습으로 장식되어 있다. 그중 비파는 남북조시기 인도에서 중앙아시아를 거쳐 유입된 것으로 최초의 기록은 수나라의 북인도 건타라국乾陀羅國 출신의 사나굴다[闍那崛多, Jñānagupta]가 번역한『불본행세작서집경佛本行細作署集經』에서 확인된다. 비파는 호악胡樂의 주요 악기 중 하나로 소그드인 석장구 도상 혹은 소그드인을 묘사한 도용에서 흔히 볼 수 있는 악기이다. 또 연주문에 호인들이 악기를 연주하는 모티브는 소그드 장인이 중국에서 만든 것으로 추정되는 섬서성 서안 하가촌何家村 출토 도금은기잔 일괄과 역시 소그드인 석장구 장식에서 찾을 수 있다(그림 17). 장성묘(595년) 출토 도용에서도 궁정음악을 연주하는 8개의 좌부기坐部伎 도용이 출토되었는데, 그들이 연주하는 악기는 모두 그리스에 기원을 둔 팬플루트를 비롯해 인도의 비파, 쿠차 등지에서 전래된 서역 악기이다. 이

들 이국 악기는 공후箜篌처럼 빠르면 서한西漢(기원전 202년~기원후 8년)시대 서역에서 유입되었거나 육조시대 실크로드를 따라 전래된 악기로, 수대를 거쳐 당대에 이르면 궁중음악을 위한 악기로 자리 잡게 된다.

그 밖에 수대 도자에는 이전 북제시기 첩화로 장식했던 연주문이나 방사형 쐐기문, 보상화문, 연꽃문, 연판문 등이 인화나 음각기법으로 변용되어 장식되기 시작했다(그림 18). 본래 첩화 장식은 동시기 중국으로 전래한 서역의 유리와 금은기에 돌출된 장식이 자기로 번안되면서 고안된 방식으로 화려함의 극치를 이루었다. 그중 원형의 연주문이나 방사형 쐐기문 등은 북제시대에 이어 수대에도 부속 문양으로 자주 등장하는데, 이는 전형적인 소그드풍의 장식으로 역시 소그드인 석장구 장식과 납골관에서 흔히 등장하는 요소이다(그림 19). 산동성 등주시滕州市 출토 〈청유산두병靑釉蒜斗瓶〉, 북경 고궁박물원 소장 〈회남요청유획화연판문사계반구병淮南窯靑釉劃花蓮瓣紋四系盤口瓶〉, 안휘성 황집요黃集窯 출토 〈황

그림 19. 소그드 공예 장식물 틀
소그드 납골기와 같은 공예품은 주로 원형의 연주문이나 방사형 쐐기문 등 기하학적 도상이 부조나 음각기법으로 장식된 경우가 많다. 중국은 북제 이후 본격적으로 도자 표면을 기하학적 도상으로 장식하는데, 이는 소그드를 위시한 서역의 영향으로 판단된다.

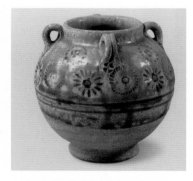

그림 20. 황유착인화사계관黃釉戳印花四季罐, 수(581-619), 안휘성 황집요 출토, 안휘성박물관
수대 도자에는 이전 북제시기 첩화로 장식하였던 문양이 인화나 음각기법으로 변용되어 장식되기 시작하였다.

유착인화사계관黃釉戳印花四季罐〉 등 기물 동체부에 보이는 음각 장식이 그 사례에 해당한다(그림 20). 그 배경에는 수대 황실 소속 장인이었던 한국 출신의 소그드 장인 하조와 같이 상당수 소그드인이 수에 입조하여 공부상서工部尚書, 세작서細作署 등에서 근무하는 장인으로서 활약했던 것과 무관하지 않을 것이다. 심지어 수대에는 소그드 출신의 장인 세력이 상당한 영향력을 발휘했던 것으로 여겨지는데, 하조 같은 고위 관직의 소그드 장인을 위시해 일명 '과학집단'이 형성되었을 가능성도 배제할 수 없다.

수대 서역 경영과 도자문화

수문제와 수양제는 돌궐인에게 성인가한聖人可汗으로 추앙받으며 북조 호한胡漢 체제를 계승한 한편, 선비관롱 귀족은 외래 문화 요소를 계속 수용하고 있었다. 실크로드의 무역은 문화의 유래를 담기도 하고, 물질문화가 전파되면서 종교, 관념, 신화 등이 서로 얽히기도 하며 한 시대의 문화 교류를 구성하기도 했다. 본 연구에서는 이런 측면에서 수대 도자의 발전 양상을 되짚어보고자 했으며, 결과적으로 수대 대외정책의 성과는 수대 도자에서 여실히 드러나고 있음을 확인할 수 있었다.

중국도자사에서 수대 도자의 위상은 도자산업이 급진적으로 발달하는 남북조 시대와 당대 도자의 눈부신 발전에 가려 크게 주목받지 못했다. 단지 백자 생산이라는 큰 업적 정도만 부각되었다. 그러나 앞서 살펴보았듯이 수대의 백자 생산, 그중에서도 양질의 고급 백자 생산은 수 왕조의 활발한 서역 경영의 배경하에 이루어졌을 개연성이 크다. 산화칼륨을 조용제로 채택한 방식은 북방에서도 단단하고 백색도가 높은 백자의 생산이 가능케 되어 이전 남방 중심의 청자문화를 탈피하고, 더 나아가 전국적으로 제자製瓷 기술의 향상화를 이끌어냈다. 이는 훗날 당대로 계승되

어 소위 '남청북백'의 시대를 열었으며, 해상 실크로드를 통한 중국 도자 수출의 전성기를 열어 주었다.

기술의 영향과 함께 주목되는 점은 동지중해와 중앙아시아 미술의 전래와 융합을 통해 생성된 신양식 창출이라는 것이다. 혼란했던 남북조 시대에도 서역 교류는 끊이지 않았기에 서역 양식은 중국 내지에 그대로 수용되어 왔다. 동로마제국의 유리와 금은기, 소그드 미술에 보이는 입체적 장식 요소의 특징이 도자로 번안되는 과정 중에서 첩화 방식으로 표현된 예는 남북조 자기의 특징이라 볼 수 있다. 그런데 수대에 들어서면 헬레니즘과 소그드 미술의 장식기법이나 특징이 '응용'과 '변용'을 거쳐 점차 토착화가 진행된 것으로 여겨진다. 다시 말해 이전 시기에는 서역 요소를 직접 모방하거나 구현하려는 성향이 강했던 반면에 수대에는 입체적 장식이 인화 혹은 음각 등으로 대체되거나 중국 도자에 그리스신화의 요소와 의미가 접목되면서 새로운 양식으로 재창조되었음을 확인할 수 있었다. 이는 분명 수대 도자에 보이는 새로운 시도이자 도전이다.

이 글에서는 지금까지 중국도자사 연구에서 도외시되었던 수대의 도자 문화를 수 왕조의 서역 경영 측면에서 살펴보고자 하였다. 그리고 수 왕조의 북방 돌궐과 서역 이민족 대상의 '포용과 개방' 정책이 수대 도자 발전에도 분명 적지 않은 영향을 미쳤음이 간파되었다. 국제적 면모를 보여 준 수대의 도자는 동서 문화교류의 시원과도 같으며, 당대 도자문화를 선도적 반열에 올려놓는 밑거름이 되었다.

•••••••••••••••••••••••••••• 김은경

참고문헌

幹福熹,「中國古代玻璃的起源和發展」,『自然雜志』第4期, 上海: 上海大學, 2006.

龜井明德,「隋唐龍耳瓶的型式與年代」,『美術史研究集刊』6期, 臺北: 國立臺灣大學藝術史
　　研究所, 1999.

董波,「試論早期白瓷中的西域要素」,『中原文物』第6期, 鄭州市: 河南博物院, 2010.

馬世之,「關于隋代張盛墓出土文物的幾個問題」,『中原文物』4期, 鄭州市: 河南博物院,
　　1983.

小林仁,「白瓷的誕生-北朝瓷器生產的諸問題與安陽張盛墓出土的白瓷俑」,『中國古陶瓷研
　　究』第15輯, 北京: 中國古陶瓷學會, 2009.

榮新江,「從撒馬爾幹到長安—中古時期粟特人的遷徙與入居」,『從撒馬爾幹到長安-粟特人
　　在中國的文化遺迹』, 北京: 北京圖書館出版社, 2002.

李輝柄,「白瓷的出現及其發展」,『中國古代白瓷國際學術研討會論文集』, 上海: 上海博物
　　館, 2005.

李知宴,「談範粹墓出土的瓷器」,『考古』第5期, 北京: 中國社會科學院考古研究所, 1972.

陳堯成, 張福康 外,「邢窯隋唐細白瓷研究」,『古陶瓷科學技術1-1989年國際討論會論文集』,
　　上海: 上海科技技術文獻出版社, 1992.

畢波,「隋代大興城的西域胡人及其聚居區的形成」,『西域研究』第2期, 新疆烏魯木齊市: 新
　　疆社會科學院, 2011.

당대唐代 장사요長沙窯의
호풍胡風 형성과 그 배경

장사요의 도자 무역 규모

8세기 이후 바닷길을 통한 해상무역의 확대는 중국의 도자기가 아시아를 넘어 아프리카 대륙 진출을 가능케 했다. 당의 수도였던 장안과 낙양, 그리고 항주·명주[寧波]·양주·광주·천주 등지에는 아시아와 아프리카의 객상客商과 사절使節, 유학생으로 대표되는 대규모 외국인 무리가 체류하면서 당 조정의 하사下賜와 무역을 통해 중국 자기의 수출입을 주도했다. 지금까지의 중국 내와 중국 외 고고학 발굴 성과에 따르면, 당대 월요 청자, 형요·정요 백자, 장사요 청자 등이 당·오대 시기의 주요 수출품목으로 확인되었다. 특히 호남성의 장사요는 국내에서도 활발히 소비되던 월요 청자와 형요·정요 백자와 달리 외수용으로 특화되어 만당·오대 시기 빠른 속도로 해외 도자 시장을 장악했고, 이는 다양한 고고학적 발굴 성과를 통해 익히 증명된 바 있다.

현재까지의 연구 성과에 따르면, 장사요는 한국과 일본은 물론이고 베트남·태국·필리핀·인도네시아 등 동남아시아, 스리랑카·파키스탄·이

란·이라크·카타르·바레인·아랍에미리트·오만·사우디아라비아·예멘·요르단 등 서아시아 그리고 이집트·케냐·탄자니아 등 아프리카에서 모두 적지 않은 수량이 출토, 확인되고 있다. 그중 인도네시아 해역 벨리퉁Belitung에서 당 경종 연간敬宗 年間(824년~826년)으로부터 머지않은 시점에 난파된 당대 선박(이하 '벨리퉁 난파선')에서 6만 7,000건의 화물 중 80% 이상을 차지하는 5만 6,000여 점의 장사요 도자기가 발견된 사례는 그 당시 장사요의 막대한 수출 규모를 짐작게 한다. 이때 발견된 장사요의 절대다수가 동시기 도자기와 달리 이국적 소재로 장식되는 등 외수 시장의 취향을 고려한 수출상품으로서 그 특징을 여실히 보여주고 있다. 특히 야자수나 새, 아랍어 등으로 장식된 서역 요소와 함께 당시 동서무역의 최대 항구였던 페르시아만의 시라프항이 최종 목적지로 추정되면서, 더욱더 장사요와 서역의 연관성이 제기되었다.

 장사요에 보이는 서역 요소는 이미 여러 연구에서 언급되었으나 대부분 '서역' 즉, 동쪽과 반대되는 지리적 개념으로 중앙아시아부터 서아시아 모두를 아우르고 있으며, 좀 더 세분화한다면 페르시아, 아랍 등 이슬람 요소 위주로 논의되었다. 하지만 일명 서역으로 분류된 여러 가지 요소 중에는 페르시아와 아랍 외에도 당대 문화의 한 축을 담당했던 소그드 문화, 일명 호풍胡風 문화가 존재했음은 주지의 사실이다. 실제 수 양제煬帝(재위 604년~618년)의 적극적인 서역 경영 이후 중국 중원과 서역 호인胡人의 교류는 날로 번성했고, 이는 당대까지 이어져 문명 교류의 주역인 실크로드 번성의 주요 배경이 되었다. 장사요에서 'Sogdian Whirl'로 명명되는 호선무胡旋舞를 추는 무희나 과거 소그드인의 거점 활동지였던 투르판 오아시스의 상징인 야자수문이 주요 장식 소재로 등장한 예는 이런 배경과 무관치 않을 것이다. 특히 흥미로운 점은 호선무나 야자수 등 호풍 양식이 당대 도자의 주류였던 월요나 형요에서는 거의 보이지 않고, 유독

장사요에서 집중된 점은 매우 주목할 만하다. 이에 본 연구에서는 당나라 장안과 낙양에 서역 문화의 유행을 불러일으켰던 호풍이 당대 도자문화에 미친 영향 그리고 더 나아가 장사요에 유독 두드러지는 호풍의 형성 배경을 구체적으로 살펴보고자 한다.

호상胡商으로 불린 소그드인[粟特]

중국 도자사상 당대는 중국 도자 발전의 번영기로 국내외적으로 그 영향력이 크게 확대된 시기였다. 중국의 청자와 백자는 당시로서는 그 어느 것과 대체할 수 없는 최고급 상품으로서 해외 전역에 수출되었고, 현지의 도자 생산 발전에 적지 않은 영향력을 미쳤다. 또한 당나라와 함께 삼국 정립의 형세를 이루었던 아랍제국과 토번의 관계를 통한 다양한 문화의 수용은 당대 도자의 국제화를 촉진하는 주된 환경 요인이었다. 특히 서역의 도시에서 생산되어 전해지는 이국적인 공예품은 당대 도자에 거의 그대로 구현되거나 당나라 풍토에 맞게 변형되어 생산되기도 했다. 이때 당대 도자에 보이는 외래적 요소로 눈에 띄는 것은 당시 막대한 위력을 떨치던 이슬람제국과 동로마제국의 금속공예품의 영향으로, 가령 '호병胡瓶', '다곡장배多曲長杯', '고족배高足杯' 등이 이에 해당된다. 그리고 이와 함께 주목되는 요소는 바로 '호인'으로 통칭되는 고대 북방과 서방의 유목민족 문화인 소위 '호풍'이다.

중국 역사상 '호인'은 각기 다른 시대와 환경의 변화 속에서 이를 지칭하는 대상은 변화되어 왔다. 중국 문헌상 가장 이른 시기에 등장하는 '호胡'는 주나라 때『주례周禮』「동관고공기冬官考工記」 중 "粤無鏄, 燕無函, 秦無廬, 胡無弓車…"의 기록으로, 동한시대 유학자였던 정현鄭玄(127년~200년)의 주석에 따르면 여기서 '호'는 한나라 때 흉노를 의미했다. 게다가 주대

의 숙신肅慎·오항烏恒·선비鮮卑 등의 민족이 흉노의 동쪽에 위치하고 있기 때문에 이들을 '동호東胡'로 불렸다. 즉, 이는 호가 흉노와 밀접한 관련이 있음을 시사한다. 그러나 위진남북조에 이르면, 한대漢代 실크로드의 개척과 함께 중앙아시아를 포함한 서역인과 교류가 증가하면서 '호'는 자연히 흉노부터 서역의 백인까지 아우르는 개념으로 통용되는 등 북방부터 서역까지 그 영역이 확장되었다. 이어 수당 시기에 이르면, '호인'의 개념과 함의는 점차 축소되어 '깊은 눈과 높은 코[深目高鼻]'에 9개의 성을 가진[昭武九姓]을 가진 소그드족[粟特]을 의미하게 된다. 중국 문헌상에서 소그드인들은 종종 '소무구성昭武九姓, 구성호九姓胡, 잡종호雜種胡, 속특호粟特胡' 등으로 불렸으며, 오늘날 중앙아시아 사마르칸트를 중심으로 거주하는 이란계 종족이다. 독자적 언어와 문자를 가진 이들은 대략 3세기 이후, 그들 주거지의 동란과 전쟁 등의 이유로 실크로드를 따라 동전했고, 그 여정은 신강新疆의 파초巴楚·고차庫車·고창高昌·합밀哈密·화전和田과 감숙甘肅의 돈황燉煌·주천酒泉·장액張掖·무위武威를 거쳐 동남쪽으로 고원을 지나 장안과 낙양에 도달했다. 중앙아시아 도시 국가의 일원이었던 소그드인은 서역과 무역이 주된 업이었던 덕분에 일찍이 여러 문명과 상호 융화를 경험했다. 호상胡商으로도 불렸던 소그드인은 당나라의 경제 번영과 안정화된 사회에 진입하여 중·서 간 경제활동에 종사했고, 이들을 통한 이역문화의 동전과 융합은 당 사회에서 호악胡樂·호무胡舞·호복胡服·호식胡食 등 '호풍'으로 불리며 당 문화의 한 축을 담당하게 된다. 이런 사회적 배경하에 역사상 중국 도자의 발전기였던 당대의 도자 역시 다원적 요소를 보여주며, 호풍 양식의 이국적인 자기를 생산하기도 했다.

호풍胡風(소그드풍) 양식의 도자기

당대의 호풍이 화북 지역에 자리 잡은 소그드인과 깊은 관련이 있는 만큼, 호풍 양식의 도자기는 대부분 중국 북방 지역을 중심으로 생산되었다. 당대 북방의 대표적 가마였던 하북 형요와 정요, 하남 공현요, 섬서 황보요 등이 호풍 양식 도자의 주요 생산지로 꼽힌다. 반면 동시기 남방요장의 대표 격인 절강 월주요 청자 중에는 호풍 양식이 잘 드러나지 않으며, 안사의 난安史之亂(755~763

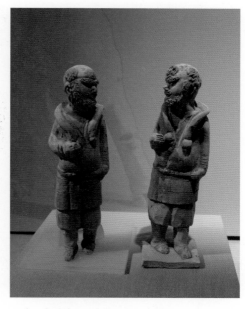

그림 1. 호인상胡人像, 수, 개황15년(595), 하남성 안양 장성묘 출토, 중국 하남박물원
건국초기부터 서역개통이라는 과업을 달성했던 수대에는 호인이 묘사된 도용이 확인된다.

년) 이후인 9세기가 되어서야 호남의 장사요를 중심으로 호풍 양식 자기가 본격적으로 생산되었다. 당대 유행한 호풍 양식의 특징은 기형을 통해 구체적인 확인이 가능하다. 먼저 수당 시기 활발히 제작된 도용陶俑은 중원에서 활약한 소그드인의 면모를 가감 없이 보여주고 있다. 건국 초기부터 서역 개통이라는 과업을 달성했던 수대의 개황 2년開皇 2年(582년)명 이화묘李和墓 출토 도용은 호인을 묘사한 가장 이른 시기에 속하는 사례 중 하나이며, 중국 백자 생산의 기원을 찾을 수 있는 장성묘張盛墓(개황 15년, 595년)에서도 호용胡俑이 발굴되었다(그림 1). 눈이 크고 광대가 튀어나온 용모는 동반 출토된 한족 형상의

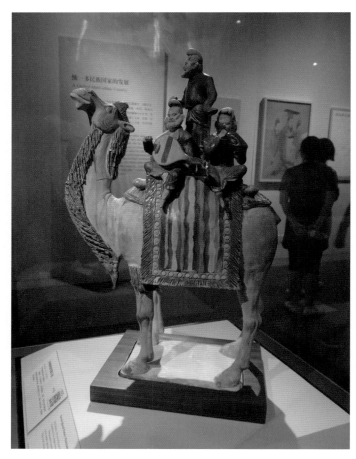

그림 2. 당삼채낙타기악인물상唐三彩駱駝技樂人物像, 당, 섬서성 서안시 선어정회묘
(723) 출토, 중국 국가박물관
당대에 이르면 본격적으로 소그드인의 전형적 이미지인 고깔모자에 호복
을 입고 낙타를 타고 있는 모습이 등장한다.

문인상과 대조되어 어렵지 않게 호인임을 구별할 수 있다. 이어 당대에
이르면 본격적으로 호상으로서 소그드인의 전형적 이미지인 고깔모자에
호복을 입고 낙타를 타고 있는 모습이 등장한다. 섬서 서안 선우정회묘鮮
于庭誨墓(723년) 출토 〈기타악무삼채용騎駝樂舞三彩俑〉과 역시 서안의 중보촌

中堡村 당묘 출토 〈삼채낙타재악
용三彩駱駝載樂俑〉은 이의 대표적
예에 속한다(그림 2). 물론 언제나
호상의 모습으로 등장한 것은 아
니다. 당대 소그드인은 고향을 떠
나 동쪽에 정착하면서 당나라의
편민編民 신분이 된 사례가 적지
않은데, 편민의 신분은 당 한족과
동등한 지위를 부여받았기 때문
에 중앙정계에 진출하여 관직을
받기도 했다. 이를 방증하듯 호상
이나 악기를 연주하는 소그드인
의 형태를 벗어나 한복漢服을 착
장한 문·무관의 모습도 확인된다
(그림 3).

그림 3. 삼채무관용三彩武官俑, 당, 8세기, 중국 서
안박물원
일부 소그드인들은 당나라에 정착하여 편
민(編民) 신분이 되면서, 중앙정계에 진출
하고 관직을 임명받기도 하였다.

도용과 기종, 문양에 적용된 소그드 양식

호풍은 도용뿐만 아니라 기종과 문양 장식 등에서도 확인된다. 예를 들
면 호병과 편호扁壺, 파배把杯 등의 기형과 호인악무문胡人樂舞紋, 사자문獅
子紋, 식물문植物紋, 수조문水鳥紋, 문자문文字紋 등은 호풍과 직간접적 영향
권에 있는 전형적 사례이다. 특히 호병을 비롯한 편호, 파배는 서방의 금
은기에서 출발해 훗날 도자기로 번안된 예로 이미 당대 이전부터 출현
했다. 호병은 북송 시기 편찬된 『태평어람太平御覽』 중에 인용된 「전량록
前涼錄」의 기록에서도 알 수 있듯이 늦어도 4세기에는 동로마[佛菻]를 거

처 중국에 유입되었음을 알 수 있다. 『태평어람』에서는 이때 유입된 호병이 동로마에서 제작된 것이라 하니, 대략 4~5세기에 제작된 로만글라스 오이노코에 양식으로 추정된다. 경로상 동로마(비잔틴)에서 사산조페르시아제국과 중앙아시아를 거쳐 중국으로 유입된 호병은 당대 들어 여러 가지 양식으로 번안되어 제작되는데, 과거에는 이를 '사산' 양식으로 일괄 분류했으나 1970년대 러시아 고고학자인 보리스 마르샥Boris Ilich Marshak(1933~2006)가 '사산' 양식과 '소그드' 양식으로 구분했다. 소그드인의 거주 지역에 속하는 내몽고 적봉시赤峰市 오한기敖漢旗 이가영자李家營子에서 출토된 〈은제호병銀製把壺〉는 소그드 양식 호병의 대표적 예로 7세기

그림 4. (좌) 도금은제호병鍍金銀製胡瓶, 북주(557~581), 영하회족자치구 고원 이현부부합장묘 출토, 중국 국가박물관
(우) 은제호병銀製胡瓶, 당(618~907), 내몽고 적봉시 오한기 이가영자 1호묘 출토, 중국 내몽고박물원
호병은 1970년대 러시아 고고학자인 보리스 마르샥에 의해 '사산' 양식과 '소그드' 양식으로 구분되었다.

전반에 제작되었다(그림 4). 인형의 머리로 장식된 손잡이의 시작이 주둥이의 뒤편에서 시작되며 경부는 짧고, 동체부는 무문이다. 나팔형으로 굽어 있고 굵고 낮으며 연주문으로 둘러쳐 있다. 산서 태원시太原市 석장두촌石莊頭村 출토 〈백유호병〉은 소그드 양식의 자기 호병으로 형요邢窯 혹은 공현요鞏縣窯로 대표되는 당대 북방 백자이다. 인형 머리 장식의 손잡이가 주둥이에서 시작되며, 낮은 나팔형 굽과 한 줄의 첩화장식을 제외하면 무문에 가까운 동체부 등의 특징은 비록 이가영자 출토 은호보다 다소 세장細長하지만 소그드 양식의 특징을 갖추고 있다. 또한 도쿄박물관 소장 〈백자봉수병白瓷鳳首瓶〉 역시 풍만한 무문의 동체형과 함께 소그드 양식의

그림 5. (좌) 백유호병白釉胡瓶, 당(618~907), 산서성 태원시 석장두촌 출토, 중국 산서박물원
(우) 백유봉수병白釉鳳首瓶, 당(618~907), 동경국립박물관
소그드 양식의 금은기 호병은 당대 들어 형요나 공현요로 대표되는 북방 백자로도 제작되었다.

특징을 보여준다(그림 5). 흥미로운 점은 봉수형의 뚜껑이 세트를 이룬다는 점인데, 일본 정창원 소장 칠기호병에도 봉황형 뚜껑이 세트를 이루는 것으로 보아 당대 다른 재질로 번안되면서 새롭게 추가된 요소로 여겨진다.

편호 역시 고대 중국 도자에서 다양한 형태로 제작된 대표적인 외래적 기형 중 하나로 서방의 금속기에서 유래했다. 일찍이 삼국시기부터 월요에서 편호가 생산되었지만, 북조北朝 이후 서역인이 화북 지역에 정착하면서, 자연히 북방 가마에서 대량의 서역 요소가 가미된 편호가 제작되었다.

그림 6. 황유악무문편호黃釉樂舞紋扁壺, 북제, 하남성 안양시 범수묘(575) 출토, 중국 국가박물관

유목민의 가죽주머니를 도자기로 번안한 것으로, 중앙에는 소그드인으로 추정되는 악사와 무희가 장식되어 있어 북제시기의 활발한 소그드 문화를 짐작케 한다.

북제 범수묘範粹墓(575년) 출토 〈황유악무문편호黃釉樂舞紋扁壺〉는 5인의 호인이 연주하며 춤을 추는 모습이 묘사된 대표적인 호풍 양식이다(그림 6). 수당 대의 편호는 세부적인 기형의 변화는 나타나지만, 호인악무문을 비롯해 포도넝쿨, 당초 등 서역 요소는 여전히 지속되고 있음을 확인할 수 있다. 지금까지의 고고발굴 성과에 따르면, 대부분의 편호는 백자, 황유자, 삼채 등으로 제작되었는데, 그 생산지는 하북 형요, 하남 공현요, 섬서 황보요 등 당대唐代 수도였던 장안과 서안 주변에 위치하고 있다(그림 7).

한편 현재까지 확인된 자료에 따르면, 본래 금속기의 기형에서 유래한 파배가 도자기로 번안 제작된 예는 그리 많지 않다. 당대 금은기로 다수

제작된 사례에 비해 도자는 형요와 정요 백자와 당삼채로 소수 전하고 있을 뿐이다. 북경대학교의 제동방齊東方은 중국에 전세되는 당대 이전의 파배를 팔각형, 통형, 원형, 항아리형 등으로 구분하고, 다시 손잡이와 굽의 형상에 따라 세분해 '1유형-소그드 양식'과 '2유형-소그드가 중국에서 만든 양식', '3유형-소그드 양식에 영향을 받아 당에서 창조한 양식'으로 구분했다[표 1]. 즉, 이 세 가지 유형 모두 직간접적인 소그드 양식에 속한다고 볼 수 있다.

그림 7. 삼채퇴화쌍이편호三彩堆花雙耳扁壺, 당 (618~907), 섬서성 서안시 장안구 위채향 출토, 중국 섬서역사박물관
편호는 고대 중국 도자에서 다양한 형태로 제작된 대표적인 외래적 기형 중 하나이다.

〈표 1〉 제동방齊東方에 의해 분류된 중국 전세 파배의 양식 유형
(齊東方,「唐代栗特式金銀器研究-以金銀帶把杯爲中心」,『考古學報』1998年 02期, p. 155)

1유형	소그드 양식	은제파배, 7세기 후반~8세기 초, 내몽고 적봉시 오한기 이가영자 출토	은제파배, 8세기, 하남 낙양 출토, Freer Gallery of Art	은제파배, 8세기, 고대 소그드 유적 출토 Hermitage Museum

2 유 형	소그드 장인이 중국에서 만든 양식	도금은제악기문파배, 당, 7세기 후반 ~8세기 초, 섬서 서안 하가촌 출토	도금은제인물문파배, 당, 7세기 후반 ~8세기 초, 섬서 서안 하가촌 출토	
3 유 형	소그드 양식에 영향을 받아 당에서 창조한 양식	도금은제사녀문파배, 당, 8세기 초, 섬서 서안 하가촌 출토	도금은제화문파배, 당, 8세기 초, 섬서 서안 하가촌 출토	

도자 공예에 적용된 소그드 양식

일반적으로 도자공예의 생산이 금속기와 깊은 관련이 있으므로 금은기 분야에서 분류된 소그드 양식은 도자공예에도 적용이 가능하다. 가령 기 측면이 안쪽으로 좁아지는 원통형에 높은 굽을 가지고 있으며, 동그란 손 잡이가 부착된 무문의 형요백자 파배가 섬서성 서안시 동교東郊에서 출토 되었는데, 손잡이가 동체부의 상단면에 부착된 예는 제동방의 구분에 따 르면 제3유형에 속한다(그림 8). 반면 절강성 임안현臨安縣 당 천복 원년天複 元年(901년) 수구씨묘水邱氏墓에서 출토된 정요 파배잔은 원형의 동체에 낮 은 굽을 지닌 무문의 잔이지만(그림 9), 짐승의 머리[獸頭]가 장식된 O형의

손잡이 위에 여의문 장식이 달린
형태는 서안 하가촌何家村 교장
출토 〈도금은제악기문파배〉와
〈도금은제사녀문파배〉를 연상시
킨다(표 1의 2, 3유형 참고). 제동방의
분류에 따르면 각각 2유형과 3유
형에 속한 양식으로 하가촌 출토
품을 포함한 당대 금속기 파배가
7세기 후반~8세기 전반에 생산되
었음을 고려한다면, 도자에서는

그림 8. 백자파배白瓷把杯, 당(618~907), 형요, 섬서
성 서안시 동교 출토, 섬서성고고연구소
손잡이가 동체부의 상단면에 부착된 예는
소그드 양식에 영향을 받아 당에서 창조한
양식으로 분류된다.

만당 시기까지 꾸준히 소그드 양식이 유행하고 있었음을 알 수 있다. 그
밖에 당삼채와 백자로 항아리형의 파배 역시 확인되고 있다. 이와 같이
소그드 양식의 기형은 7~8세기 중반 북방 가마를 중심으로 생산되었다.

이어 8세기 중반 이후, 장사요가 개요하면서 기형보다는 문양 면에서
소그드풍이 연상되는 사례의 도자가 제작되었다. 예를 들어 소그드인의
춤이었던 호선무를 추는 인물문은 장사요의 대표적인 소그드풍 양식이라

그림 9. '신관'명 백자파배'新官'銘 白瓷把杯, 당(618~907), 정요, 절강성 임안현 천복원년(901) 수구씨
묘 출토, 중국 임안박물관
자기로 제작된 파배 대부분은 페르시아 사산조 양식에서 변천된 소그드 양식의 금속기에서
그 기원을 찾을 수 있다.

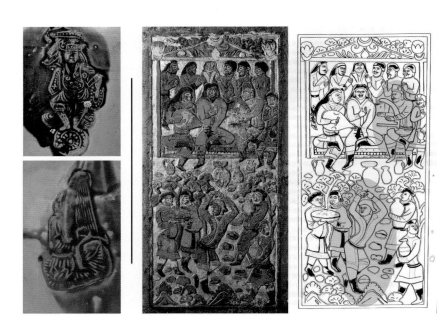

그림 10. 안가묘, 북주(557~581), 섬서성 서안시 북교 미앙구 대명궁향 소재
　　호선무를 추고 악기를 연주하며 연회를 즐기는 소그드인들의 모습은 장사요의 대표적인 도
　　상이다.

할 수 있을 것이다. 호선무를 추는 인물상이나 오늘날의 하프 같은 현악
기를 타는 호인의 모습은 북주 시대 소그드인 무덤인 안가묘安伽墓(북주 557
년~581년)의 석각石刻에서 확인된다(그림 10). 또 포도문은 소그드 미술에서
흔히 볼 수 있는 모티브이다. 술과 잔치를 열정적으로 즐겼던 생활방식으
로 잘 알려진 소그드인은 포도로 만든 음식뿐만 아니라 직접 재배하고 거
래하기도 했으며, 특히 동쪽으로 판매도 이루어졌다. 비록 비단만큼 유명
하지는 않았지만, 포도는 실크로드의 여러 상인과 소그드인에게 문화적
으로 매우 중요했다. 그러므로 포도문은 소그드인을 묘사한 공예품뿐만
아니라, 그들이 생산한 공예품에도 자주 등장한다(그림 11). 그 밖에 대추
야자는 종려과에 속한 나무로 사막에서만 자라며 특히 오아시스 같은 사

그림 11. (우) 장례용 침대(Funerary Bed) 뒤쪽 벽의 부조, 북제(550-577), 하남성 안양시 소재 소그
드인 묘, Museum of Fine Arts, Boston
포도문은 소그드 미술에서 흔히 볼 수 있는 모티프이다.

막 지역에 특화된 나무이다. 소그드인의 집단 거주지 중 한 곳이었던 오
아시스의 대표적 특산물로 역시 소그드인을 묘사할 때 배경으로 알알이
열매가 달린 야자수가 등장하는데 대추야자를 모사했을 개연성도 있다(그
림 12). 동물 중 사자문은 소그드인의 직물이나 공예품 등에 흔하게 보이는
모티브이다. 소그드의 실크가운에 보이는 도식화된 사자처럼, 앞다리와
뒷다리의 윗부분에 회오리 같은 문양이 강조된 양식은 장사요의 사자문
에서도 확인되고 있어 양자 간 친연성이 엿보인다. 또 소그드 은기 등 공
예품에도 사자 도상이 등장해 양자 간 관계에 주목된다(그림 13). 마지막으
로 건축물이 묘사된 문양도 확인되는데, 중국의 일부 연구자는 이를 인도
의 불교사원으로 여기고 있지만, 실제로는 동시기 인도 불탑이나 사원과

그림 12. 오아시스의 대추야자나무
　　대추야자는 소그드인들의 집단 거주지 중 한 곳이었던 오아시스의 대표적 특산물이었다.

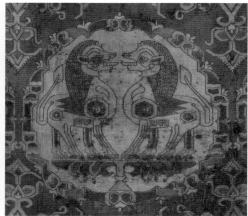

그림 13. 소그드 실크 가운에 보이는 사자문, 7~8세기
　　사자문은 소그드인의 직물이나 공예품 등에 흔하게 확인된다.

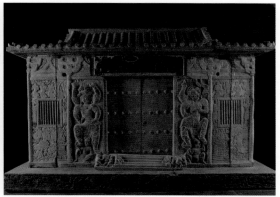

그림 14. 사군묘 석당, 북주, 대상2년(580), 중국 서안박물관
　일부 연구자들은 인도의 불교사원으로 여기고 있지만, 오히려 소그드인들의 무덤에서 확인
되는 석당의 구조와 유사하다.

큰 차이를 보인다. 오히려 북주北
周 대상 2년大象 二年(580년)명의 사
군묘史君墓와 같이 소그드인의 무
덤에서 확인되는 석당의 구조와
유사하다(그림 14). 가령 기와 형태
나 대문 모습, 대문 앞 계단, 그리
고 건물의 기단벽에 묘사된 당초
문 등이 도식화되어 장사요에 구
현된 것은 아닌지 추후 관심을 두
고 살펴볼 필요가 있다.

　살펴본 바와 같이 장사요는 독
보적이라 할 만큼 이국적 취향,
즉 호풍의 특징을 잘 보여주고 있
다. 더구나 장사요는 중국 도자사

그림 15. 벨리퉁 난파선 출수 장사요 황유채회완
黃釉彩繪碗 일괄, 9세기, 싱가포르 아시
아문명박물관
　벨리퉁 난파선 출수 장사에서 관찰된 도
상은 이슬람 세계의 연유도기에서 흔히
나타나고 있어, 양자 간 교류의 중요한
증거로 제시된다.

상 도자 표면에 안료로 그림을 그리는 유하채釉下彩 기법이 본격화된 요장으로 벨리퉁 난파선 출수품의 예를 통해 알 수 있듯 시문 문양에서도 어렵지 않게 호풍의 면모가 확인된다(그림 15). 그렇다면 호남의 장사요는 어떤 연유로 동시기 여타 요장과 달리 유독 호풍 양식의 자기가 다수 제작될 수 있었는지 그 생산 배경을 살펴볼 필요가 있다.

장사요 소그드 양식 청자의 생산과 배경

장사요는 호남성 망성현望城縣 정자진丁字鎭 고성촌古城村의 서남부에 위치한 곳으로 1950년대 처음 그 존재가 드러났다. 본래 와사평瓦渣坪으로 불렸는데, 이 명칭은 현지에서 불리는 속칭으로 바닥에 도자기 파편이 많이 발견된다고 해서 붙여진 명칭이다. 장사요의 고고발굴 성과를 종합적으로 살펴보면, 늦어도 안사의 난 이후인 8세기 중반경인 중당中唐 시기 개요해 오대五代(907년~960년) 때 소멸한 것으로 보인다. 그리고 당 경종 보력 2년寶曆 二年(826년)명의 장사요완이 발견된 벨리퉁 난파선를 비롯해 해외 각지에서 출토되는 장사요의 편년 대부분이 9세기 전반에 집중된 상황을 고려하면, 장사요는 개요된지 얼마 되지 않은 시점부터 크게 부흥했음을 알 수 있다.

잘 알려진 바와 같이 장사요는 동시기 기타 요장과 달리 수출에 적극 대응한 요장으로 잘 알려져 있다. 그 때문에 수출국의 취향을 고려하여 시문된 것으로 보이는 각각의 이국적 문양은 장사요가 여타 요장과 차별화되는 주된 요소로 꼽는다. 가령 호인무악도胡人舞樂圖나 사자, 야자수, 포도, 새, 서역식 화훼문, 아랍문 등 소위 '호풍' 양식은 '시장경제 변화에 가장 충실한' 장사요의 특징을 여실히 보여주고 있다. 특히 5만 6,000여 점의 장사요 자기가 출수된 벨리퉁 난파선의 최종 목적지가 페르시아만

시라프항으로 점쳐지는 상황에서 장사요의 호풍 양식은 결코 우연이 아닐 것이다. 아울러 동시기 활동한 전국 각지 요장의 상황을 살펴보면 장사요는 독보적이라 할 만큼 이국적 취향, 즉 호풍의 특징을 잘 보여주고 있다. 그렇다면, 호남의 장사요는 어떤 연유로 동시기 여타 요장과 달리 유독 호풍 양식의 자기가 다수 제작될 수 있었던 것일까. 그 배경으로 가장 주목되는 요소는 안사의 난 이후, 당의 경제가 남방으로 이동한 점을 꼽을 수 있을 것이다.

안사의 난과 소그드인 남하

하북과 섬서 양경을 중심으로 번성하던 당 사회는 755년 발발한 안사의 난 이후, 8년간의 전란으로 수많은 백성이 죽고 나라의 정치 제도는 무너지게 되며 당은 쇠퇴기로 접어들게 된다. 그 과정에서 중원이 전쟁터로 전락하자, 북방 사람들은 전란을 피하기 위해 남쪽으로 분분히 이동했다. 중당(766년~820년) 이후 북방의 인구가 남하해 장강 유역을 중심으로 모여들었고, 중·만당 시기에는 남방 지역을 중심으로 경제발전이 이루어졌다. 더구나 8세기 후반 강소 양주, 절강 명주, 광동 광주의 항구도시를 통해 바닷길 활성화가 이루어지면서 소위 해양 실크로드의 시대가 도래하기도 했다. 『구당서舊唐書』, 『신당서新唐書』, 『원화국계부元和國計簿』 등 문헌 기록에 따르면, 그 당시 북방민이 남하하면서 남쪽의 인구는 급격히 증가했고 자연히 경제도 발전하게 되었다. 그 당시 호구戶口를 비롯해 재정 상황 등을 조사한 『원화국계부』에 따르면, 안사의 난 이후 당 정부는 소위 동남팔도東南八道로 분류되는 절동浙東, 절서浙西, 선돈宣敦, 회남淮南, 강서江西, 악악鄂嶽, 복건福建, 호남湖南 지역에서 걷어 올리는 세금에 의존하는 등 경제의 중심이 북방에서 하남하면서, 강남의 세금이 당 정부의 매우

중요한 원천이 되었음을 알 수 있다.

한편, 남방 지역에서도 소그드인의 습성대로 마을을 이루며 거주했다거나 그런 정황을 담은 문헌기록을 거의 찾아볼 수 없어 소그드인의 남방이주 혹은 방문은 크게 주목받지 못했다. 그런데 근래 안사의 난 이후, 남방으로 이주한 북방민 중에는 당인唐人과 함께 소그드인도 같이 남하했을 개연성이 제기되어 주목된다. 난을 일으킨 안녹산은 돌궐계 모친과 소그드인 부친 사이에서 태어난 혼혈로 난 이후 장안과 낙양을 차지하여 호화胡化의 땅으로 바꿔버렸고, 이에 반감을 가지고 쫓기듯 남하한 당인과 함께 소그드인이 남하했다는 사실은 특기할 만하다. 물론 무역업에 주로 종사했던 소그드인이 육·해로를 통해 남방에서 무역했던 정황은 일찍이 위진남북조 시기의 문헌기록이나 관련 유물의 출토품을 통해 간혹 논의되어 왔다. 광동성 수계현遂溪縣 남조시기(420년~589년) 교장에서 출토된 소그드 은기는 소그드인이 해상 혹은 중국 북방을 통해 가지고 왔음을 시사한다(그림 16). 또한 남조 양무제梁武帝 천감 연간天監 年間(502년~519년) 강국康國의 승려가 서역에서부터 익부益部(현 사천성)에 도달한 사실 등으로 보면, 이 시기 소그드인의 남하가 매우 생소한 것은 아니었다. 그러므로 안사의 난 이후, 소그드인의 남하 역시 아주 불가능한 일은 아니었으리라 판단된다. 다만 당대의 남하는 무역을 위한 일시적인 방문이 아닌, 완전한 정착을 위한 방문이라는 사실이다. 만약 소

그림 16. 류금화엽조어문와형동기鎏金花葉鳥魚文窩形銅器, 남조, 광동성 수계 변만촌 교장 출토, 중국 광동성박물관
이 소그드 동기는 주로 무역업에 종사하던 소그드인들이 육·해로를 통해 남방에서 무역한 사실을 나타낸다.

그드인이 안사의 난 이후 이주를 목적으로 남하했다면, 이는 앞서 기술한 바와 같이 당적으로 편입되어 편민 신분으로 중원 지방에 정착하여 살고 있었던 소그드인일 개연성이 크다. 왜냐하면 안녹산의 통치로 화북 일대는 이미 호화胡化되어 중앙아시아에 거주하던 호상들과 돌궐족들 대부분이 몰려든 상황에서 오랫동안 편민 신분으로 당인들과 어울려 생계를 꾸리던 소그드인은 그들에게 이방인으로서 쉽게 동화되지 못했을 것으로 보인다.

소그드인을 포함한 다수의 북방인이 남하하면서 선택한 주요 지역은 장강의 중류에 해당하는 호북·호남 지역이며, 특히 호북의 형주荊州와 양주襄州에 집중되었다. 비록 호남은 절동浙東 지역보다 문화와 경제가 다소 낙후되었지만, 지리적으로 북방의 양경과 가깝고 아래로는 광동과 연결되는 육·해 교통로의 중심지였다. 또한 일조량과 강우량이 충분하고 사계절이 분명해 농업에 적합했으므로, 북방민에게는 나름대로 장점을 지닌 땅으로 인식되었을 것이다. 장강 하류지인 절동과 절서浙西 지역도 북방민이 이주한 주요 지역이다. 이곳은 전통적으로 부유하며 안정된 사회적 배경 덕분에 안사의 난 이후 인구가 급격히 증가했다. 양절兩浙은 경제와 문화가 비교적 발달한 덕분에 사대부 유입 비율이 높은 편이었고, 특히 월주越州로 유입한 경우가 눈에 띄게 증가했다. 다시 후술하겠지만, 이때 급격히 월주에 유입된 사대부는 월주요를 포함한 장강 하류 지역의 도자 생산에 적지 않은 영향을 주었을 것으로 추정된다. 그 밖에 강소성 양주는 안사의 난 전후로 소그드 상인이 드나들던 대표적인 남방 지역이다. 그 당시 당 정부는 이곳으로 몰려든 소그드 상인에게 세금을 징수하여 낙양과 장안의 식량 부족을 메웠을 만큼 많은 소그드인이 몰려들었다. 그외 천보 연간(742년~455년) 영남도嶺南道(현 광동·광서·운남의 동남부, 베트남 북부)에 위치한 안남도호부安南都護府의 안남도호로 임명된 된 호상 출신의 강염康

廉 관련 기록을 통해 광동과 광서 지역으로 진출한 소그드인의 존재도 확인된다. 일각에서는 안남도호였던 강염의 지휘 아래, 이 일대에 소그드인의 연고지가 존재했을 개연성이 제기된 바 있다. 이처럼 안사의 난을 전후로 비록 집단을 이루며 거주하는 공동체 형식은 아니지만, 소그드인은 각각의 신분과 목적에 따라 남하한 것은 분명해 보인다.

소그드인의 호남 정착과 요업 참여

앞서 살펴본 바와 같이 안사의 난 이후 남방의 인구가 북방의 인구를 초월하기 시작했던 만큼, 대규모의 '생산가능인구' 남하는 당의 경제 중심이 남방으로 이전했음을 여실히 보여준다. 남방 중심의 경제가 발전하면서 성당 시기까지 북방을 중심으로 발전했던 생산기술의 남전南傳 역시 지극히 자연스러운 일로, 이는 남방 수공업의 성장 배경으로 지목되기도 했다. 안사의 난을 전후로 급격한 변화를 겪은 당 사회의 분위기는 호남 장사요의 개요와 운영에도 일정 부분 영향을 미쳤을 것으로 추측된다.

장사요의 개요는 중당 이후, 즉 늦어도 8세기 중반 안사의 난 이후로 상정된다. 장사요가 개요하기 이전 호남 지역의 대표 요장은 악주요岳州窯로 장사요가 위치한 곳과 그리 멀지 않은 곳에 위치한다. 심지어 2016년 발굴 결과 중·만당 시기의 악주요와 장사요 지층이 중첩된 예도 보고되었다. 이처럼 동한 시기 악주요부터 당·오대 장사요는 호남성을 대표하는 요장으로 성장했다. 흥미로운 점은 악주요에서도 삼국시대 이후부터 수·당대까지 팔메트문이나 소라, 바퀴, 앵무새 같은 도상이 첩화기법으로 장식되거나 각배와 고족배 등 서역 요소가 충만한 기물이 다수 생산되었다는 것이다(그림 17). 그 배경에는 전통적으로 교통의 중심지였던 호북 양양襄陽의 역할과 깊은 관계가 있음을 추정해 볼 수 있다. 위진남북조 시

기의 양양은 남북이 교차하는 특수 지역으로 북으로는 장안과 통하며 남쪽으로는 강릉江陵에 닿고, 또 강릉을 거쳐 파촉巴蜀(현 사천성)과 회양淮陽(현 하남성 동부)에 도달할 수 있으므로 수많은 서역의 상인이나 승려가 드나들었던 곳이었다. 실제로 남조 시기 송무제宋武帝의 영초 연간永初 年間(420년~422년) 소그드계로 남양南梁의 장군이었던 강현康絢(464년~520년)의 조부 강목康木이 3,000여 명의 향인鄕人을 이끌고 남쪽으로 이주

그림 17. 황유앵무배黃釉鸚鵡杯, 남조~수, 호남성 악주요, 호북성 천문시 석하진 출토, 호북성 천문시박물관
장사요가 개요되기 이전 호남지역의 대표 요장인 악주요에서도 삼국시대 이후부터 서역적 요소가 충만한 기물들이 다수 생산되었다.

하여 양양현襄陽縣의 현남峴南(현 호북성 의성시)에 도착했다는 기록도 보인다. 따라서 이 지역은 소그드인을 포함한 서역인이 자주 왕래했던 곳으로 일정 부분 영향을 받았을 것으로 보인다.

하지만 5세기 전반 소그드인을 포함한 북방민이 장강 중류에 도달한 기록과 달리 장사요가 활발한 요업을 펼쳤던 8세기 중반 이후에 소그드인이 장강 중류 정착 여부는 명확히 알 수 없다. 다만 앞서 언급한 바와 같이 이때 남하한 북방인 중 다수가 장강 중류를 선택했다는 점을 고려하면, 장안과 낙양 등 중국 경내境內에 정착한 소그드인, 즉 편민 소그드인도 같이 남하했을 개연성 또한 배제할 수 없다. 물론 소그드인의 호남 정착 역시 문헌기록으로 확인되지 않지만, 장사요의 운영 정황과 생산 유물 그리고 해외로의 수출 판로 등의 사례는 장사요의 요업에 소그드인의 참여가 직간접적으로 이루어졌음을 시사한다. 예컨대 장사요에서 흔

그림 18. '何'가 새겨진 장사요의 호, 당, 9세기, 호남성 장사요, 흑석호 출수, 싱가포르 아시아 문명 박물관
장사요 중 강(康)과 하(何)의 명문이 쓰인 예가 종종 발견되는데, 이는 소그드의 성씨인 소무구성(昭武九姓)과 관련이 있을 것으로 보인다.

히 볼 수 있는 '깊은 눈과 높은 코[深目高鼻]'를 가진 호인들이 악기를 다루고 춤을 추는 호인악무문, 실크로드를 통해 중국에 전해진 포도문과 야자수문의 등장은 이미 잘 알려져 있는 사실이다. 그와 함께 근래 연구에서 장사요에 간혹 보이는 '康'과 '何' 명문이 바로 소그드인의 성씨인 소무구성(康·安·曹·石·米·何·火尋·戊地·史)으로 그들이 장사요 요업에 간여했을 것으로 보는 견해가 제기된 바 있다. 즉, '康'과 '何' 명문은 소그드인이 운영하는 공방 생산품임을 의미하는 것으로 호남성에 정착한 소그드인이 요업에 종사했음을 보여주는 단적인 예라 할 수 있다(그림 18). 편민으로 귀속된 소그드인은 농작물 생산에 주로 종사하는 한인과 달리 수공업과 무역에 종사했음은 잘 알려진 사실이다. 소그드인은 편민이 된 이후에도 조상 대대로 전해진 장기長技에 계속 종사했다. 손기술이 뛰어났던 이들이 각종 수공업에 다수 종사했다는 기록과 예로부터 도·토기 제작과 소조에 뛰어난 능력을 지녔다는 점에 미뤄 이들이 정착해 요업에 종사했을 개연성은 매우 크다. 따라서 8세기 중반 장사요의 개요와 함께 머지않아 호풍 양식의 생산량이 증가한 배경에는 소그드인의 호남 정착이 주된 원인 중 하나로 보인다. 그와 함께 소그드인이 정착한 호남이 당시 아랍과 페르시아, 동

남아시아로 통하는 국제무역항이었던 광주항과 접근성이 높다는 사실도 같이 고려해야 할 것이다. 광주항은 전통적으로 아랍 무슬림계 상인을 중심으로 동남아와 소그드 상인도 함께 거주했던 번방蕃坊의 영향력이 강력했던 곳이다. 호풍 양식의 장사요가 동남아시아와 서아시아 일대로 상당수 수출된 배경에는 물류 수출이 용이했던 광주항까지 거리도 분명 중요한 요인으로 작용했을 것으로 보인다.

수출 목적의 장사요와 한족화 목적의 월주요

마지막으로 장사요와 함께 당대 남방 지역을 대표한 절강 월주요 청자는 장사요와 다른 양식적 특징을 보여주어 그 배경이 주목된다. 월주요는 이미 동한시기에 청자를 생산했던 청자의 발원지로 당대當代에도 그 명성이 국내외적으로 널리 알려져 있었다. 월주요 또한 장사요와 같이 고대 중국과 해상무역을 했던 거의 모든 나라로 수출되었다. 하지만 장사요가 첩화나 철화 등의 기법으로 이국적 양식의 청자를 생산한 데 비해 월주요는 장식을 생략한 무문이거나 음각의 간략한 장식만을 선호했다. 또 다기를 비롯해 연적, 수우 등 문방구, 타호, 향로, 합 등 한족(혹은 문인) 취향의 기명이 주로 생산되었다. 물론 동오東吳~서진西晉 시대의 월주요도 철화안료를 이용한 유하채 기법과 첩화 장식을 모두 사용했고, 심지어 호인으로 여겨지는 인물이 벽사辟邪를 타고 있는 촛대가 생산되는 등 서역 요소가 감지된다(그림 19). 그러나 당대에 들어 월주요의 생산 방향은 전혀 달라지는데, 이는 월주와 장사에 형성된 사회적 분위기와 문화가 서로 달랐기 때문으로 보인다. 그 원인으로 역시 안사의 난 이후 북방민의 남하와 깊은 관계가 있다고 생각되는데, 상술한 바와 같이 절동에 속하는 월주는 문화·경제적으로 비교적 안정적이었기에 한인 사대부가 난을 피하여 선

그림 19. 청자호인기수촛대青瓷胡人騎獸燭台, 서진
(265~317), 절강성 월주요, 호북성 무한
무창 발우산 322묘 출토, 중국 호북성박
물관

청자 생산이 본격화되기 시작한 동오~서
진시기의 절강성 월주요에서도 호인으로
여겨지는 인물의 도상이 등장한다.

택한 대표 지역이었다. 당대 문인
이었던 제항齊抗(740년~804년)도 안
사의 난을 피해 부모를 봉양하기
위하여 회계會稽(현 절강성 소흥현 일
대)에 은거했고, 당대의 문인이자
저명한 승려였던 오균吳筠(?~778
년) 역시 난을 피하여 월주에 은신
한 사례는 당시 사대부가 피난처
로 월주를 선호했음을 시사한다.
장강 중류 지역이 남방 교통로의
중심지로서 일찍이 소그드족 일
가가 남하하거나 여타 서역인이
집결했던 것과 달리, 월주는 진대
秦代 이후 전략적인 한족의 이동

을 추진한 결과 당대에는 이미 북방에서 남하한 한족의 비율이 월등히 높
았다. 그러므로 각기 다른 민족 구성의 비율에 따른 사회·문화는 분명 차
이가 있었을 것이다. 또한 호주湖州(절강성 북부)를 중심으로 모여든 문인 출
신의 다인군茶人群은 절동 지역의 한족화, 더 나아가 문인사회 형성에 일
정한 영향력을 미쳤을 것으로 보인다. 따라서 한족 중심의 절동과 사대부
가 특히 선호했던 월주 지역의 요업장은 주 고객층이었던 이들 취향을 반
영하여 간략한 장식의 다기와 문방구, 타호, 향로 등을 주로 생산했던 것
으로 보인다. 다시 말해 당대의 월주요는 수출을 전문으로 하는 장사요와
생산 목적과 방향에 다소 차이가 있었던 것으로 보인다.

소그드 도공 활동과 호상 역할 연구의 필요

장사요는 당대에 생산된 수많은 도자기 중에서도 독보적인 풍격과 면모를 보여준다. 장사요에 보이는 외래적 요소의 문제는 이미 오랜 시간 학계의 논의 대상으로 일정 성과도 축적되었다. 본 연구는 장사요에서 보이는 아랍, 페르시아, 중앙아시아 등의 외래적 요소 중에서도 소그드인을 통해 전해진 '호풍'에 주목했고, 중당 이후인 9세기 초부터 증가한 호풍 양식의 제작 배경을 고찰했다.

장사요는 안사의 난 이후를 전후로 개요했고, 매우 이국적 양식의 자기를 생산했던 남방의 중심 요장이다. 북방의 형요와 당삼채에 보이는 서역 요소가 남전되어 영향을 받은 것으로 보이는데, 그 배경에는 북방의 숙련된 인력과 함께 소그드인의 남하도 주된 원인 중 하나였을 것으로 판단된다. 특히 '康'과 '何' 명문의 출현을 통해 그들이 독립적 공방을 운영했던 것으로 보인다. 일정 지역에 정착하여 개인 소유의 가게 운영과 물건의 생산, 판매의 전 과정에서 소득에 대한 세금 발생과 납부의 의무는 필연적이므로, 장사요 요업에 참여했던 소그드인은 상업에 종사한 호상이 아닌 당에 입적한 편민 신분이었을 개연성이 크다. 안사의 난 이후 교통의 중심지였던 장강 중류 지역으로 소그드인의 남하와 함께, 머지않아 기존 악주요의 요업을 기반으로 장사요 요업이 흥기한 것으로 추정된다. 그에 덧붙여 이미 5세기 전반부터 모여든 소그드계를 포함한 서역인의 흔적과 광동에서 영향력이 지대했던 번방의 존재는 소그드인이 장강 중류에 정착한 주요 배경으로 추정했다.

그 밖에 장사요와 함께 대내외적으로 큰 영향력을 발휘했던 월주요 청자가 이전과 달리 호풍 양식이 거의 보이지 않게 되는데, 이는 북방 사대부와 문인들의 절동 지역 집결이 주된 원인으로 작용했을 것이다. 음다문

화의 유행과 함께 명차의 산지였던 절강 호주湖州에 모여든 문인 출신 다인들의 존재는 증가하는 월주요 청자의 내수시장을 고려했을 때, 이들의 취향에 부합되는 문인풍의 다기, 문방구 등의 생산량 증대로 이어졌을 것으로 보인다.

·········· 김은경

참고문헌

白適銘, 「당대 서방계 출토 문물에 보이는 호풍문화(胡風文化)-「파배(把杯)」와 그 모체 문화속성에 관한 고찰」, 『中國史研究』46호, 중국사학회, 2007.

신　준, 「중국 장사요의 편년과 한국 출토 장사요 자기 연구」, 『야외고고학』제12호, 한국문화유산협회, 2011.

馬文寬, 「長沙窯瓷裝飾藝術中的某些伊斯蘭風格」, 『文物』5期, 北京: 文物出版社, 1993

榮新江, 「從撒馬爾幹到長安—中古時期粟特人的遷徙與入居」, 『從撒馬爾幹到長安-粟特人在中國的文化遺迹』, 北京: 北京圖書館出版社, 2002.

秦大樹, 「中國古代陶瓷外銷的第一個高峰:9~10世紀陶瓷外銷的規模和特點」, 『故宮博物院院刊』5期, 北京: 紫禁城出版社, 2013.

陳海濤, 「從胡商到編民-吐魯番文書所見麴氏高昌時期的粟特人」, 『魏晉南北朝隋唐史資料』第19輯, 武漢: 武漢大學中國三至九世紀研究所, 2002.

齊東方, 「唐代粟特式金銀器研究-以金銀帶把杯爲中心」, 『考古學報』2期, 北京: 中國社會科學院考古研究所, 1998.

馮先銘, 「從兩次調查長沙銅官窯所得到的幾點收獲」, 『中國古陶瓷論文集』, 香港: 紫禁城出版社·兩木出版社, 1987.

Flecker, Michael., "A Ninth-Century AD Arab or Indian Shipwreck in Indonesia", *World Archaeology*, 32(3), 2001.

당대 경산사 지궁地宮에서 출토된
인면문호병人面文胡瓶

1985년 발견된 경산사慶山寺 지궁地宮

중국 섬서성陝西省 임동현臨潼縣에 위치한 경산사慶山寺는 1985년 5월 우연히 지궁地宮이 발견되면서 세상에 알려지게 되었다. 이곳에서 출토된 〈상방사리탑기上方舍利塔記〉에 따르면 '당 개원開元 25년(737)에 부임한 읍재邑宰였던 당준唐俊이 경온국사京溫國寺의 승종承宗 법사에게 주지를 맡겨 사탑을 중건하게 해서 개원 29년(741) 4월 8일에 완성했다'라고 한다.

경산사 지궁에서는 금은제 사리구舍利具를 비롯해 정병淨甁, 석장錫杖, 향로香爐, 고족배高足杯, 유리병, 삼채三彩 사자상 등 다양한 기물 129점이 출토되어 현재 섬서성 서안시西安市 임동구박물관臨潼區博物館에 소장되어 있다. 그중 황동으로 제작된 인면문호병人面文胡甁은 중국 전통에서 벗어난 여러 가지 이질적인 요소가 혼합된 기물로서 일종의 외래품으로 알려져 있다. 특히 동체에 표현된 여섯 개 인면문 도상은 매우 독특해 사람들의 이목을 끌었다. 이에 최근 중국 내에서 이 호병에 주목한 학자들이 다양한 의견을 개진했다.

따라서 이 책에서는 그동안의 연구 성과를 참고하여 경산사 지궁에서 출토된 인면문호병의 기형과 도상을 분석하고자 한다. 그와 함께 이 호병의 제작지를 추정해 보고, 경산사에 매납된 배경도 함께 고찰하고자 한다.

당대 경산사 지궁의 발견 현황

세상에 알려진 경산사 지궁

1985년 5월 5일, 중국 섬서성 임동현 대왕진代王鎭 강원촌姜原村에서 벽돌공장 인부들이 벽돌을 만들기 위해 흙을 채취하는 과정에서 벽돌로 쌓아 올린 전실묘塼室墓가 발견되었다. 묘실 안에서 "대당개원경산지사大唐開元慶山之寺"와 "상방사리탑기上方舍利塔記"라는 비문이 새겨져 있는 비석이 출토되었고 그 비문의 내용을 통해서 이곳이 당대 경산사 지궁인 것으로 밝혀졌다.

경산사는 수隋 개황開皇 연간에 건립되었고 이 사찰의 본래 이름은 '영암사靈巖寺'였다. 당 초기에는 옹주雍州 신풍현新豊縣에 속했으나 수공垂拱

그림 1. 경산사慶山寺 지궁地宮
　　이곳에서 발견된 〈상방사리탑기〉 비문의 내용을 통해서 741년(당 개원 29년)에 완성되었다는 것을 알 수 있다.

2년(686)에 일어난 대지진으로 갑자기 산이 솟아오르자 이를 길조라고 여긴 무측천武則天은 산 이름을 경산慶山이라 하고 '신풍현'을 '경산현'으로 개명했다. 또한 이 절의 이름도 '경산사'로 바꾸면서 왕실 사원으로 중건했다. 덕종德宗대에는 다시 '지국사持國寺'로 개칭되었고, 회창會昌 5년(845)에 무종武宗의 폐불 정책에 따라 파괴되었다.

경산사 지궁은 남북 방향으로 배치되어 있고 평면은 '갑甲' 자형이며 경사로, 용도甬道, 주실主室 등 세 부분으로 구성되어 있다(그림 1).

경산사 지궁 구조와 벽화, 비문

발견 당시 용도 입구에는 <상방사리탑기>가 세워져 있었고 주실과 용도 사이에는 석문石門이 설치되어 있었으며 주실의 중앙에는 <석가여래사리보장釋迦如來舍利寶帳>이 안치되어 있었다. 주실의 남쪽을 제외한 세 벽에는 모두 벽화를 그린 흔적이 남아 있다. 보장 뒤편의 북벽에는 범천梵天과 제석천帝釋天이 그려져 있고 동벽과 서벽에는 각각 천궁기락天宮伎樂과 10대 제자가 그려져 있다.

석회암으로 만든 <상방사리탑기>의 상단에는 "대당개원경산지사"라고 적혀 있고 그 아래 해서체로 쓴 19행(매 행 27자), 513자의 비문이 새겨져 있다. 그 비문의 내용을 요약하면 '신령스러운 산에 높게 건립되었던 경산사가 점차 황폐해졌다. 당 개원 25년(737)에 당준唐俊이 읍재로 부임하게 되었는데 마침 경산사의 황량함을 보고 슬퍼했다. 이에 그는 경온국사京溫國寺의 승종承宗 법사에게 경산사 주지를 맡겨 사탑寺塔을 중건하게 해서 개원 29년(741) 4월 8일에 완성했다'라는 내용이다.

주실과 용도 사이에 설치된 석문은 두 폭으로 되어 있는데 각각 시자侍子를 동반한 천왕天王이 1구씩 그려져 있다. 그 양쪽으로 있는 기둥에는

보상당초문을 배경으로 봉황, 용, 사자가 새겨져 있다. 그리고 상단 반원형 문미門楣에는 연꽃 위에 서 있는 동자童子와 악기를 연주하고 있는 가릉빈가迦陵頻伽, 공작 등이 장식되어 있다. 원래 석문 양쪽에는 삼채로 만든 호법사자護法獅子가 각각 한 마리씩 놓여 있었다.

주실에는 사리구舍利具가 안치된 〈석가여래사리보장〉이 설치되어 있었고 그 앞으로 삼채 호박, 유리제 과일 등을 담은 삼채 접시 3점과 채회도병彩繪陶瓶 2점이 놓여 있었다. 그 밖의 도기와 자기는 보장의 양측에, 금속기는 모두 수미좌須彌座 앞 지면에 놓여 있었다.

경산사 지궁 내 출토 유물 현황

경산사 지궁에서는 흑유발黑釉鉢, 채회병, 삼채로 된 접시·호박·사자, 백자로 된 반·접시·완·합 같은 도자기와 금제 연화蓮花, 금은제 사리구와 석장錫杖, 동제 고족배高足杯와 방울, 은제 수저, 은도금한 동제 정병淨瓶·향로香爐·발, 철제 등燈과 자물쇠 같은 금속기 그리고 유리로 만든 병과 과일 등 다양한 유물 129점이 출토되어 현재 섬서성 서안시 임동구박물관에 소장되어 있다.

이들 유물은 성격에 따라 크게 사리구와 공양구 두 가지로 분류할 수 있다. 사리구는 부처님의 사리를 담기 위한 용도로 특별히 제작

그림 2. 보장寶帳
석회암으로 된 보장의 뚜껑은 보주형이고 몸체는 열반경도가 새겨져 있으며 하부는 원형의 연화좌와 방형의 수미좌로 되어 있다.

된 기물이다. 경산사의 사리구는 석재 보장, 은곽, 금동관 그리고 유리병으로 구성되어 있다. 석회암으로 만든 보장은 뚜껑의 정수리에 커다란 보주寶珠가 얹혀 있고 그 아래에 "석가여래사리보장"이라는 글자를 음각하고 금칠했다(그림 2). 몸체의 4면에는 각각 〈석가설법도釋迦說法圖〉(정면), 〈열반도涅槃圖〉(우측면), 〈다비도茶毗圖〉(뒷면), 〈분사리도分舍利圖〉(좌측면)를 선각해 〈열반경도涅槃經圖〉를 표현했다. 보장 하부는 원형 연화좌蓮花座와 방형 수미좌로 되어 있다. 수미좌 앞부분에는 금속제 연화를, 뚜껑의 네 모서리에는 보제수菩提樹를 꽂아 장식했다. 그리고 보장 안에는 은곽, 금동관, 유리병, 사리가 순서대로 담겨 있었다.

사리구의 은곽은 난간과 안상이 투각된 장방형 금동제 수미좌 위에 안치되어 있다. 은곽의 뚜껑은 백옥白玉, 홍마노紅瑪瑙 그리고 나선형 은실로 만든 보상연화寶相蓮花로 장식하고 가장자리는 작은 진주를 금실에 꿰

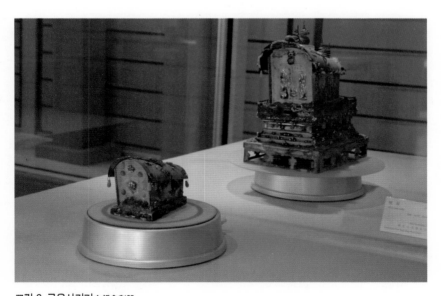

그림 3. 금은사리기金銀舍利器
관곽형으로 된 사리구 갖춤으로 은곽, 금동관, 유리병, 사리가 순서대로 담겨 있다.

어 늘어뜨렸다. 은곽 앞쪽은 포수와 두 개 문을 선각하고 그 위에 두 구의 금동제 보살상과 법륜法輪이 그려진 불족佛足을 붙였고 뒤쪽은 도금한 마니보주摩尼寶珠를 붙여 장식했다. 양측에는 부처의 열반을 의미하는 비통한 모습의 10대 제자를 붙였다. 은곽 안에 들어 있던 금동관의 뚜껑에는 보석, 진주, 도금한 보상화문을 붙여 장식하고 가장자리에는 물방울 모양의 보석을 늘어뜨렸다. 금동관 전체는 진주와 보석으로 만든 꽃으로 장식하고 앞쪽 하단에는 도금한 사자 한 쌍을 붙였다(그림 3). 금동관 안에 안치된 초록색 유리병 2점은 크기가 각각 4.5㎝, 2㎝로 세장한 경부에 구형의 동체가 붙어 있는 형태로 그 안에 석가여래 불사리가 담겨 있었다. 이와 같은 관곽棺槨 형태로 된 사리기는 감숙 경천涇天 대운사大雲寺 탑 기지궁塔基地宮(694)에서 처음으로 발견되었고 현재까지 모두 15점이 발견되었다.

공양구는 기물의 성격에 따라 불구佛具, 향구香具 그리고 생활용구 등으로 분류할 수 있다. 불구로는 발, 정병, 석장 등이 있다. 발과 정병은 본래 스님이 지니는 18가지 물품에 속한 것으로서 경산사 지궁에서는 흑유발 4점과 동제 발 1점, 동제 정병 1점과 도제 정병 2점이 발견되었다(그림 4). 동제 석장은 머리 부분을 4가닥

그림 4. 금동정병金銅淨甁
뚜껑이 있고 세장한 경부에 계란형의 복부로 되어 있다. 불교에서 정수를 공양하거나 스님이 지니는 물품 중 하나로 사용되었다.

굵은 은실로 붙여서 만들고 각각 3개의 작은 고리를 달아서 만든 4지 12환 형식으로 되어 있다. 석장도 본래 스님의 18가지 물품 중 하나로 알려져 있으나 『석씨요람釋氏要覽』에서 "약사고십이환위석가불제若四股十二環爲釋迦佛制"라고 해서 경산사의 석장은 석가모니 사리공양을 위한 기물로서 매납되었던 것이다.

경산사 지궁에서는 향공양을 위한 용도로 사용된 동제 다족형多足形 향로가 출토되었다(그림 5). 뚜껑은 복발형으로 본래 뉴가 달려 있었으나 현재는 분실되었고 향을 태운 향연香煙이 흘러나오도록 고안된 구멍이 뚫려 있다. 노신에는 선문이 둘려 있고 하단에 여섯 개 포수와 수면형獸面形 다리가 달려 있다. 이와 유사한 향로가 섬서 부풍扶風 법문사法門寺에서 출토되었고 대만 고궁박물원과 일본 동경국립박물관에도 소장되어 있다. 특히 섬서 삼원초촌三原焦村 정관貞觀 5년(631) 회안淮安 정왕靖王 이수묘李壽墓에서 출토된 석곽에 장식된 〈시녀도侍女圖〉, 건릉乾陵 신룡神龍 2년(706) 의덕태자懿德太子 이중윤李重潤의 묘실벽화, 법문사의 〈육비관음순금보함六臂觀音純金寶函〉 등에서 다족형 향로 도상이 등장해 당대 궁정과 사찰에서 다족형 향로를 많이 사용했다는 점을 짐작할 수 있다.

또한 경산사 지궁에서는 도자기, 금속, 유리로 만든 그릇이 많이 출토되었는데 그 형태

그림 5. 금동향로金銅香爐
여섯 개의 포수와 야수형의 다리로 이루어진 다족형 향로로 뚜껑은 복발형이며 향을 태운 향연이 흘러나오도록 고안된 구멍이 뚫려 있다. 본래 상단에 뉴가 달려 있었으나 현재는 분실된 상태이다.

는 일상생활에서 주로 사용되는 기형이지만 특별히 공양품으로 매납되었을 것이다. 그 밖에 금속제 연화와 보리수, 삼채 호박, 원형의 유리 구슬 등은 꽃과 음식물을 공양한다는 의미로 매납되었다.

지궁에서 발견된 외래 특징을 보인 유물

그림 6. 금동고족배金銅高足杯
세장한 다리가 달린 당대 전형적인 고족배로 기면에 당초문과 어자문이 장식되어 있다.

그런데 주목할 만한 것은 고족배, 유리병, 인면문호병이 발견되었다는 점이다. 이들은 모두 전통적인 중국적인 풍모에서 벗어나 외래적인 특색을 강하게 보이는 기물이다. 먼저 금동제 고족배는 어자문魚子紋과 당초문으로 장식했는데 이와 유사한 기물이 서안 하가촌何家村과 사파촌沙坡村에서 출토된 바 있다(그림 6). 반투명한 흑갈색으로 된 유리병은 굵고 짧은 경부와 원구형의 동체로 되어 있고 기면을 망목문網目紋으로 장식했는데 이 기물의 계통을 사산조 또는 이슬람으로 보기도 한다(그림 7). 이들 외래 기물이 공양품으로서 매장된 배경에는 경산사가 왕실의 후원을 받은 것과 관련이 있다. 전술했듯 무측천은 이곳에 돌연 산이 솟아오른 것을 상서롭게 여겨 산 이름을 '경산'이라 짓고 이 절의 이름도 '경산사'로 개칭한 뒤 왕실 사찰로 중건했다. 경산사가 재건된 현종玄宗대에는 도교가 불교와 대등한 위치에 오르게 되고 불교를 정리하고 지배하기 위한 여러 조치들이 행해졌다. 그렇지만 개원

26년(738)에 전국의 각 주에 "開元寺"라는 왕실 사원을 짓도록 하고 이미 건립되어 있던 사원은 이름을 개원사로 바꾸도록 했다. 더욱이 개원사에서 매년 황제의 생일 축하 의식이나 국가적인 행사를 치르도록 했다. 결국 경산사는 〈상방사리탑기〉의 '대당개원경산지사'에서 보이듯 여전히 왕실 후원을 받는 왕실 사원이었던 것이다. 따라서 이 같은 이유로 고족배, 유리병, 인면문호병 같은 진귀한 외래 기물이 이곳에 매장되었던 것이다.

그림 7. 유리병
반투명한 흑갈색으로 된 유리병은 굵고 짧은 경부와 원구형의 동체로 되어 있고 기면에 망목문(網目文)으로 장식되어 있다.

인면문호병의 기형과 도상 탐구

'인면문호병'의 기형

경산사 지궁에서 출토된 인면문호병은 높이 29.5㎝로 새 부리 모양의 구연부, 세장한 경부, 여섯 면의 얼굴이 장식된 복부 그리고 나팔형 권족으로 구성되어 있고 구연부와 복부는 S자형 손잡이로 연결되어 있다(그림 8). 구연부는 새 부리처럼 돌출되어 있는데 앞부분은 둥글고 뒷부분은 방형의 형태로 그 중앙에 복부로 이어지는 손잡이가 부착되어 있다. 가는 경부는 아래로 갈수록 벌어지는 나팔형으로, 상단 부분과 복부가 연결되는 부분에 각각 선문이 둘러 있다. 복부에는 여섯 개의 고부조로 된 인면

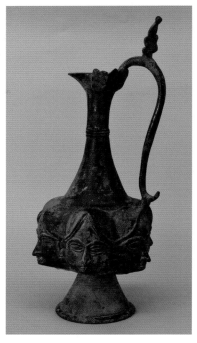

그림 8. 인면문호병人面紋胡甁
새 부리 모양의 구연부와 가늘고 긴 경부, 여섯 면의 얼굴이 장식된 복부와 나팔형으로 된 저부로 되어 있다. 구연부와 복부는 율동감 있는 S자형 손잡이로 연결되어 있다.

이 서로 연결되어 있다. 전반적으로 얼굴이 풍만하고 눈썹은 둥글게 휘었으며 눈은 부리부리하고 코는 가늘고 뾰쪽하며 입은 작고 도톰하다. 머리카락은 이마의 한가운데에서 반으로 나누어 양쪽 귀밑머리로 한데 모아서 땋아 묶었다. 발견 당시 동체와 권족은 분리되어 있었다. 한편 동체의 바닥에 용접하여 덧붙인 원형 동편銅片의 흔적이 남아 있는데 이는 이전에 망가져서 여러 차례 수리해 오랫동안 사용했다는 것을 짐작하게 한다. 그리고 구연부에서 복부 인면상으로 이어지는 S자형 손잡이는 윗부분이 굵고 아랫부분으로 갈수록 얇아지며 상단에 삼각형 잎사귀 하나가 뒤로 약간 휘어진 모습으로 붙어 있다.

'인면문호병' 기형의 소그드계 문화 여부 논의

최근 중국 내에서 이 호병에 관한 연구가 활발히 진행되었는데 먼저 북경대학北京大學 린메이춘林梅村 교수는 이 호병의 기형을 소그드계로 보고 동체에 장식된 인면상을 힌두교의 스칸다Skanda상으로 해석했다. 또한 7세기의 카피사국(계빈국[罽賓國], 현 아프카니스탄의 베그람)의 소그드 유적에서 나타난 힌두교적 영향을 논하면서 이곳을 경산사 인면문호병의 제작지로

추정하기도 했다. 서북대학西北大學의 리위성李雨生은 경산사 인면문호병의 기형을 로마, 사산조 그리고 초기 이슬람 금속기의 조형 요소가 혼합된 것으로 보았다. 동체에 표현된 여섯 면의 인면상은 역시 힌두교의 스칸다상이라고 해석했는데 특히 그 형태를 인도의 스와트, 카슈미르 등지의 금동불상과 유사하다고 여겨 호병의 제작지를 카슈미르 지역으로 추정하기도 했다. 그리고 이 호병은 카슈미르 혹은 인도의 승려가 중국으로 가져왔던 것으로 무주武周 시기에 활약했던 호승胡僧과 밀접한 관련이 있

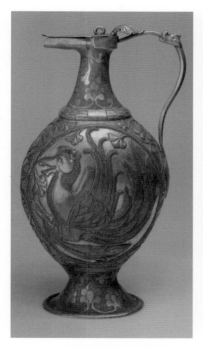

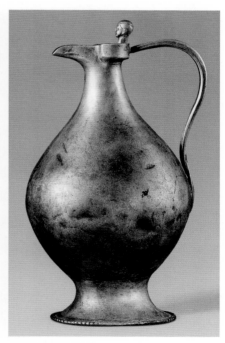

그림 9. 유익쌍봉낙타문은호有翼雙峰駱駝文銀壺
구연부는 납작한 새부리 모양이고 경부와 저부에 어자문을 바탕으로 당초문이 장식되어 있다. 복부는 날개가 있는 쌍봉낙타로 장식되어 있고 구연부와 연결된 손잡이에는 벽사 장식이 달려 있다.

그림 10. 은호銀壺
새 부리 형태의 구연부와 풍만한 복부로 되어 있고 저부는 연주문이 둘러져 있다. 구연부와 손잡이의 연결 부분에 인물상 뉴가 달려 있다.

다고 결론지었다. 마지막으로 청화대학淸華大學의 리징제李靜杰 교수는 경산사의 인면문호병이 그리스, 로마 시대의 인면형 기물에 속하는 것으로 소그드 계통의 기물이 아닌 것으로 판단했다. 이 호병은 로마제국 초기에 제작되었을 개연성이 있으며 무역이나 조공을 통한 물품으로 중국에 유입되었고 수백 년 동안 전해지다가 당대에 경산사 지궁 속으로 매납되었던 것으로 추정했다.

이 호병의 기형은 전체적으로 보리스 마르샥Boris Marshak이 과거 사산조 계통의 은기로 분류했다가 다시 소그드계로 재분류한 러시아 에르미타주 박물관 소장의 〈유익쌍봉낙타문은호有翼雙峰駱駝紋銀壺〉와 내몽고 오한기敖漢旗 이가영자李家營子에서 출토된 〈은호銀壺〉와 유사하다(그림 9, 도 10).

은호銀壺 형태에서 보이는 소그드계 문화

이들 은호는 모두 새 부리 형태의 구연부와 용 모양의 손잡이는 언뜻 보면 사산조 봉수호와 비슷해 보인다. 그러나 봉수호의 구연부는 뒷부분이 둥근 반면에 이들 은호의 구연부는 뒷부분이 방형에 가깝다. 또한 봉수호는 복부가 계란형이고 권족이 가늘고 길다. 특히 경부와 복부가 연결되는 부분과 복부와 권족이 이어지는 부분, 권족의 바닥에 연주문 돌대가 둘려 있고 손잡이가 경부에 연결된 경우가 많다. 이에 비해 이들 은호는 손잡이 상단을 구연부에 직접 연결하고 권족이 두껍고 짧은데 이런 형태가 소그드계 금은기의 특징으로 규정된 바 있다.

경산사의 인면문호병은 이들 은호에 비해 경부가 다소 길지만 새 부리형의 구연부, 용 모양의 손잡이, 그 손잡이의 상단이 구연부에 바로 연결되고 짧으면서도 두꺼운 권족의 표현에서 소그드 계통의 금속기로 볼 수 있겠다. 특히 동시대에 유행한 기형은 재료에 구애받지 않고 서로 같은 기형적 특징을 공유하기도 했는데 결국 경산사의 호병도 기형이나 제작

기법에서 그 당시 금은기의 영향을 받아 제작되었던 것으로 보인다.

인면문호병 도상의 인도와 관련성

한편 경산사의 인면문호병은 일찍이 복부에 장식된 얼굴이 인도 사람과 매우 흡사하다고 하여 당연히 인도와 밀접한 관련이 있다고 알려져 왔다(그림 11). 그러나 인면상에서 머리카락을 반으로 나누고 땋아서 묶는 것은 돌궐인에게서 자주 보이는 머리 장식으로, 이 기물이 전형적인 호병에 속한다는 점을 감안한다면 인도에서 전래되었다기보다는 좀 더 서역의 영향을 받았을 것으로 보는 견해도 제기되었다.

이를 두고 경산사 호병에 표현된 인면상이 여섯 개로 된 점을 들어 힌두교의 전쟁신 스칸다상을 연상시킨다는 주장도 있다. 스칸다는 본래 힌두교의 주신主神 시바와 파르바티의 아들이자 가네샤는 형제지간인 것으로 알려져 있다. 스칸다는 동자의 모습을 하고 있다고 해서 '쿠마라 Kumara'라고 호칭되었고, 여섯 개 머리를 가지고 있고 태어난 후 여섯 명의 여인에게서 양육되었다고 해서 '카르티케야Karttikeya'로도 불렸다. 그

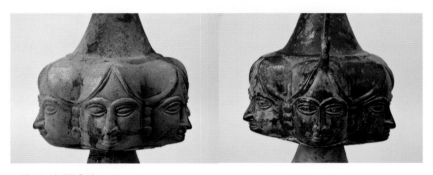

그림 11. 인면문호병人面紋胡瓶
고부조로 된 인면상은 풍만한 얼굴에 눈은 부리부리하고 코는 가늘며 뾰쪽하고 입은 작고 도톰하다. 머리카락은 이마의 한가운데에서 반으로 나누어 양쪽 귀밑머리로 한데 모아 땋아서 묶었다.

밖에 '무루간Murugan', '마하세나Mahasena'로도 지칭되었고 불교에서는 '쿠마라'의 음역어로 '구마라'라고 했으며 중국에서는 의역하여 '동진보살童眞菩薩'로도 불렸다.

본래 스칸다가 『아타르베다』에서는 불의 신 '아그니의 아들'로 묘사되었고 『마하바라타』에는 아그니와 스바하의 아들로서 인드라의 공격에 대항하기 위해 시바의 도움을 받아 '무사의 왕'이 되었다는 기록이 있다. 또한 불교 경전에서는 '구마라천鳩摩羅天'이라고 번역되었고, 밀교에서는 호세20천 중 1천으로 보며 초선천初禪天의 범왕梵王으로도 보았다. 『대지도론大智度論』 제2권에서는 "구마라천(진나라어 말로 「동자」)은 닭을 높이 들어 올리고 요령을 잡고 붉은 번을 쥐고 공작을 탔다如鳩摩羅天 [秦言「童子」] 是天擎雞持鈴, 捉赤幡, 騎孔雀"라고 했다. 밀교 경전 『가루라급제천밀언경迦樓羅及諸天密言經』에서는 "무릇 여계라는 것은 머리를 밑으로 내려 양 어깨에 이른다凡言蠡髻者, 其發皆垂下, 披兩肩"라고 했고 『경률도상經律導相』 권 1 「천부天部」에서는 "얼굴은 동자와 같고 이름은 동자라고 부르며 닭을 잡고 방울을 쥐

그림 12. 스칸다상
운강석굴에 묘사된 5면 6비의 스칸상은 동그란 얼굴에 상단의 왼손은 활을, 하단의 왼손은 닭을 들고 있으며 오른손은 박락되어 지물이 명확하지 않다.

고 붉은 번을 들고 공작 위에 타고 있다顏如童子, 名曰童子, 擎雞持鈴, 捉赤幡, 騎孔雀"라고 했다. 결국 스칸다상은 여계머리를 한 동자의 얼굴에 닭, 방울 그리고 붉은 번 등 지물을 갖추고 공작을 타고 있는 모습을 하고 있다. 이후에 스칸다는 위태천韋駄天과 동진보살로 발전하면서 불법과 경전을 수호하는 역할로 변천하게 된다.

중국에서 북위北魏 태화太和 18
년(494)에 효문제孝文帝가 낙양洛
陽으로 천도하기 이전에 조성된
운강석굴雲崗石窟 제8굴의 서측
에서 공작 위에 앉아 있는 5면面
6비臂의 스칸다상이 등장한다(그
림 12). 동그란 얼굴에 상단의 왼
손은 활을 잡고 있고 하단의 왼
손은 닭을 들고 있으며 오른손
은 박락되어 지물이 명확하지
않다. 또한 서위西魏 대통大統 4
년(538)에서 5년(539)경에 조성된
돈황석굴敦煌石窟 제285굴의 서
벽에서 구마라천(스칸다)이 마혜
수라천 아래에 비나가야천과 함
께 앉아 있는 모습으로 표현되
어 있다(그림 13). 그는 1면 4비의
동자 모습으로 어깨에 푸른 망

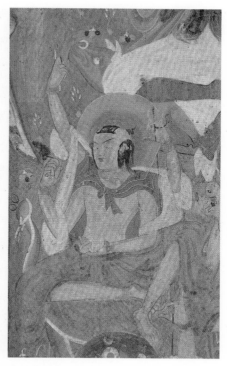

그림 13. 스칸다상
돈황석굴에 그려진 동자 모습의 스칸다상
은 어깨에 푸른 망토를 두르고 황토색 치
마를 입고 교각상을 취한 상태로 공작을
타고 있다. 네 개 팔은 각각 창, 닭, 포도,
방울 등을 들고 있다.

토를 두르고 주름이 있는 황토색 치마를 입고 교각 자세로 앉아 있다. 네
팔로 각각 창, 닭, 포도, 방울 등을 들었고 그의 우측에 공작의 얼굴이 보
이는 것으로 보아 공작을 타고 있는 듯하다. 힌두교에서 스칸다상은 종종
여섯 개 얼굴로 표현되기도 하지만 간다라 불교미술로 편입되면서 대체
로 한 면의 얼굴에 한 손에는 창, 다른 한 손에는 수탉을 들고 있는 모습으
로 나타난다.

경산사 호병에 표현된 인면문은 동자형의 얼굴이 여섯 면으로 된 것 외

에 스칸다상을 연상할 만한 지물이나 탈 것을 동반하고 있지는 않다. 따라서 경산사 호병의 인면문을 단순히 여섯 개 얼굴로 되었다고 해서 힌두교의 스칸다상과 연결 짓는 데는 무리가 있다. 그것보다는 인면문에 표현된 커다란 눈과 오똑한 코 형태에서 많은 인종과 종교가 혼합된 인도 서북부에 거주하는 사람들의 얼굴을 참고하여 표현했을 개연성도 있다.

인면문호병의 제작지와 매납 배경

인면문호병의 제작지는 소그드 문화가 혼합된 지역

경산사의 인면문호병人面文胡瓶은 최근 과학적인 분석을 통해 금속 성분이 동과 아연을 합금한 황동으로 되어 있는 것으로 밝혀졌다. 황동은 '유석鍮石'이라고도 하며 소아시아(현 튀르키예 아나톨리아)에서 제조하기 시작해 그리스, 로마, 페르시아로 전해졌고 알렉산드로스 대왕의 동방 원정을 통해 중앙아시아와 북인도로 전파되었다. 중국의 문헌에 유석의 가장 유명한 산지가 페르시아로 기록되어 있고, 페르시아 금속공예의 영향을 받은 중앙아시아의 장인이 대량의 황동 공예품을 제작하게 된다.

종합하면 경산사 지궁에서 출토된 인면문호병은 중앙아시아 전통의 황동 공예로 제작되었고 기형적으로 소그드 계통의 금속기로 분류할 수 있으며 복부에 표현된 여섯 개 면으로 된 인면상은 서북부 인도인과 유사하다. 따라서 이 호병의 제작지는 아마도 인도문화와 소그드문화, 그리고 불교문화가 함께 융합되어 있었던 인도 서북부 지역으로 볼 수 있다.

인면문호병을 소그드계 기물로 인정하는 자료, 안가묘

한편 경산사는 〈상방사리탑기〉의 개원 29년(741) 4월 8일 기록에서 4년 동안 진행된 경산사의 중건을 완성했다고 했다. 아마도 이날은 석가모

니의 탄생을 기념하고 경산사의 재건을 기념하기 위한 불교행사가 개최되었을 것으로 인면문호병이 공양구로써 사용된 후 특별히 매납되었던 것으로 생각한다. 특히 경산사 호병의 용도에 대해서는 이 호병이 소그드계 기물인 것을 감안하여 소그드와 관련된 유적을 참고할 필요가 있다. 그중 섬서 서안 항저채炕底寨 안가묘安伽墓에서 출토된 석문에 그려져 있는 도상이 주목된다. 북주北周 대상大象 원년(579)에 사망한 안가는 고장姑藏(현 무위) 창송昌松 출신으로 동주同州 살보薩保와 대도독大都督을 역임했고 소그디아나의 부하라에서 중국으로 이주한 소그드인으로 알려져 있다. 그의 무덤에서 출토된 석문 위 문미에는 조로아스터교의 제례의식을 행하는 장면이 등장한다. 화면의 중심에 세 마리 낙타가 받치고 있는 화단火

그림 14. 안가묘安伽墓 미문·우측공안門楣·右側供案
　　　다리가 세 개 달린 상의 중앙에 놓인 금색 소그드계 호병에는 꽃과 나뭇가지가 꽂혀 있어 화병으로 사용된 듯하다.

壇이 설치되어 있고 화단 좌우에는 종교의식을 주관하는 반인반조半人半鳥 사제가 한 명씩 있다. 특히 오른쪽 사제 앞에 놓인 다리가 세 개 달린 상 위에는 술과 음식을 담은 용기와 깨끗한 물이 담긴 병과 꽃이 놓여 있다. 그중 금색으로 된 병이 바로 소그드계 호병으로 그 병에는 꽃과 나뭇가지 가 꽂혀 있다(그림 14). 이 도상에 나타난 소그드계 호병을 참고해 보면 경 산사 지궁의 호병도 꽃을 공양하는 용도로 사용되었을 개연성도 있다.

·························· 최국희

참고문헌

金聖訓, 『初期佛敎 힌두교계 神衆圖像의 硏究』, 동국대학교 대학원 박사학위논문, 2015.

葛承雍, 「唐長安印度人之硏究」, 『唐研究』 第6卷, 2000.

葛嶷·齊東方, 『異寶西來: 考古發現的絲綢之路舶來品研究』, 上海: 上海古籍出版社, 2017.

周炅美, 「唐代 慶山寺 地宮 出土 佛舍利莊嚴의 新硏究」, 『中國史硏究』 第29輯, 2004.

陝西省考古研究所, 『西安北周安伽墓』, 北京: 文物出版社, 2003.

_____, 『法門寺考古發掘報告』, 北京: 文物出版社, 2007.

敖漢旗文化館, 「敖漢旗李家營子出土的金銀器」, 『考古』 1978年 第2期.

熊雯, 「唐代慶山寺地宮藝術與絲綢之路中外文化交流」, 『藝術探索』 第30卷 第2期, 2016.

李雨生·李建西·牛江燾, 「陝西臨潼唐慶山寺上方舍利塔基出土銅壺研究」, 『考古』 2018年 第11期.

李靜杰, 「中國出土古希臘羅馬器物辨析」, 『藝術設計研究』 2019年 第4期.

臨潼縣博物館, 「臨潼唐慶山寺舍利塔基精室淸理記」, 『文博』 1985年 第5期.

林梅村, 「慶山寺地宮出土高浮彫人頭胡瓶考」, 『文博』 2017年 第5期.

_____, 「鍮石入華考」, 『古道西風: 考古新發現所見中西文化交流』, 北京: 生活·讀書·新知 三聯書店, 2000.

齊東方, 『唐代金銀器研究』, 北京: 中國社會科學出版社, 1999.

ESPIJAB

ČAČ [Tashkent]

ILĀQ [Syr Darya]

FA

Sayhun

Khujand

Dizak [Jizak]

OSTRUŠANA

Bunjikat

arminiya [Navoi]

Košāniya

Eštikan

awis Dabusiya

akšab [asaf]

[Kaš

[Dushanbe]

Waks

"Iron Gates" [Baysun]

Mink

Holbok

Āmy Darya] [rki]

Termed

Farkār

Balk

TOKĀRESTĀN

4 서방계 금은기와 소그드

쿠샨-사산 금은기와 소그드 은기

소그드와 박트리아

소그드는 박트리아 지역과 연계해 문화를 발전시켜 왔다. 특히 금공과 관련해서는 박트리아와 관련성이 중요하다. 이에 박트리아 지역을 중심으로 이루어진 쿠샨-사산의 금은기를 살펴보고자 한다. 박트리아는 아무다리야강과 힌두쿠시산맥 사이의 평야 지대로, 지금의 아프가니스탄 북부 일대이다(그림 1). 소그드 지역보다 아무다리야강의 상류 지역이라 할 수 있다.

박트리아라는 지명은 그리스가 중앙아시아를 지배하면서 세운 그레코 박트리아 왕국(기원전 256년~기원전 125년)으로 익숙하다. 그레코 박트리아 왕국 관련 사료는 폴리비우스Polybius의 안티오코스 3세Antiochus III의 단편적인 원정기, 스트라보의 『지리Geography』, 파르티아의 역사를 서술한 아르테미타의 아폴로도러스Apollodorus of Artemita(기원전 130년~기원전 87년)를 통해 언급된 간접 자료, 로마의 역사가인 마르쿠스 유니아누스 유스티누스Marcus Junianus Justinus(생몰연도 불명)가 저술한 폼페이우스 트로구스의 필리

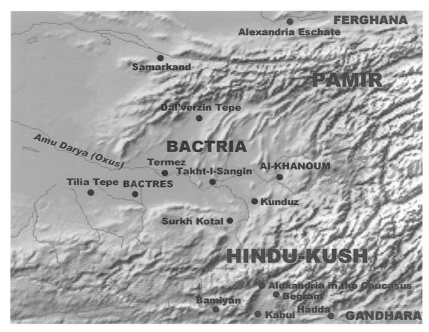

그림 1. 박트리아 지도
　아무다리야강과 힌두쿠시산맥 사이의 평야지대인 박트리아 지도이다.

포스 역사 요약Epitome of the Philippic History of Pompeius Trogus 등이다. 그리고 중국 쪽의 『사기史記』, 『한서漢書』, 『후한서後漢書』, 인도의 야바나로 언급되는 자료가 있다. 베그람Begram이나 탁실라Taxila 같은 유적이 제2차 세계대전 이전에 발굴되었지만 고고학 자료로 전체 역사상을 구성하기에는 아직 어려움이 많다.

　쿠샨왕조가 멸망한 다음 박트리아 지역은 쿠샨왕조를 멸망시킨 사산조 이란의 지배를 받게 된다. 흔히 쿠샨-사산왕조Kushano-Sasanian 시기, 즉 쿠샨샤Kushanshahr로 칭하는 왕들이 지배하던 시기이다. 쿠샨샤는 사산왕조가 임명한 왕자가 총독이 되는 지위이다. 쿠샨-사산왕조는 좁게는 약 230년부터 키다라쿠샨이 박트리아 지역을 침략한 365년까지로 보기도 하지

만 다시 사산왕조가 이 지역에 영향력을 행사한 565년부터 사산왕조가 멸망한 651년까지를 포함하기도 한다. 동부 쿠샨은 쿠샨왕조의 왕계를 이은 지배력이 계속 작동하고 있었지만 서부 쿠샨은 사산왕조의 지배를 받은 것으로 이해된다.

쿠샨-사산왕조 발행 동전

사산왕조의 박트리아 지역 지배와 관련한 자료는 문헌자료와 고고학적 자료인 동전이다. 쿠샨왕조를 정복하여 이 지역을 사산왕조 영역으로 만든 아르다시르 1세Ardashir I Kushanshah를 비롯해 아르다시르 2세Ardashir II Kushanshah, 페로즈 1세Peroz I Kushanshah, 호르미즈드 1세Hormizd I Kushanshah, 페로즈 2세Peroz II Kushanshah, 호르미즈드 2세 Hormizd II Kushanshah, 바흐람 1세Varahram I Kushanshah, 바흐람 2세Varahram II Kushanshah의 쿠샨샤의 금은전 그리고 동전이 발견된 바 있다. 이들 동

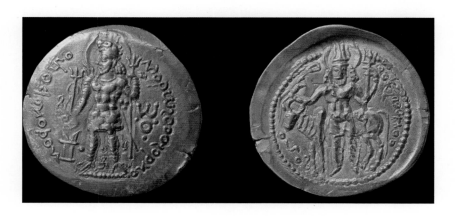

그림 2. 금화, 페로즈 1세, 지름 2.8cm, 무게 7.83g, 쿠샨-사산왕조, 3세기 중반, 영국박물관
앞면에는 측면상의 얼굴과 몸을 왼쪽으로 살짝 비튼 페로스 1세가 삼지창을 들고 서 있고, 뒷면에는 정면상으로 소를 배경으로 페로스 1세가 역시 삼지창을 들고 서 있다.

전화폐는 파키스탄을 비롯해 아프가니스탄, 중앙아시아까지 널리 분포한다.

　이들 금속화폐는 3가지로 분류된다. 먼저 쿠샨왕조의 바슈데바Vasudeva의 동전 유형을 따른 유형을 살펴보기로 한다. 한 면에는 왕관을 쓴 인물이 서 있고 다른 한 면에는 난디Nandi 황소를 타고 있는 시바Shiva의 모습으로 표현된 유형인데(그림 2), 발흐Balkh에서 주조된 것으로 보고 있다. 두 번째 유형은 사산왕조 고유의 왕관을 쓰고 있는 인물이 한면에 새겨져 있고 다른 한면에는 사산조의 국교인 조로아스터교의 배화단이 표현되어 있다. 동전과 금전으로 새겨진 이 유형은 메르브Merv와 헤라트Herat에서 주조되었고 중세 페르시아어인 팔라비Pahlavi어의 명문이 새겨져 있다(그림 3). 세 번째 유형은 두 번째 유형을 따르나 좀 더 두꺼운 동전이다. 한면에는 팔라비어로 또 다른 한면에는 박트리아Bactrian어가 새겨져 있다. 파키스탄에서 발행되어 유통된 것으로 보고 있으며, 타지키스탄과 힌두쿠시Hidukush 북쪽에서도 확인되고 있다.

그림 3. 금화, 호르미즈드 1세, 지름 2.1cm, 무게 7.16g
　공 모양의 코림보스(Korymbos)와 머리띠인 다이어뎀(Diadem)으로 구성된 사산조이란의 관을 쓰고 있는 호르미즈드 1세의 두상이 앞면에 그리고 후면에는 배화단을 중심으로 두 인물이 서 있는 구성의 금화이다.

쿠샨샤 시기의 쿠샨왕조의 미술전통

쿠샨샤 시기 쿠샨왕조 미술의 전통은 단절되지 않은 것으로 보고 있다. 쿠샨왕조 시기의 베그람Begram, 달베르진 테페Dalverzin-tepe, 카라 테페Kara-tepe 그리고 수르크 코탈Surkh Kotal 지역은 244년경 샤푸르 1세에게 침탈 당했지만 여전히 중요한 지역으로 남았다. 쿠샨왕조의 불교사원이 유지 된 것은 불교사원이 중심이 되었던 실크로드 무역을 계속 유지하고자 했 던 쿠샨-사산왕조의 정책이 작용한 것으로 보인다. 그러나 새로운 요소가 주목되는데 불교사원 내에서 발견된 배화단이다.

쿠샨왕조 시기에 호레즘Khwarizm과 사마르칸트Samarkand의 갸우르 칼 라Gyaur-kala에서도 배화단의 존재는 있었기는 하나, 도성 중심지에 위치 한 달베르진 테페에 배화단이 등장하는 것은 토착적인 불교사원 내에 선 과 빛의 신은 마즈다를 섬기는 이란의 마즈다교도의 예배 장소인 배화단 이 마련되었다는 점에서 쿠샨-사산왕조 시기의 특징으로 파악된다.

쿠샨-사산왕조 시기의 금은기

쿠샨-사산왕조 시기에는 새로운 행정체계가 수립되면서 사산왕조의 공방이 새로이 건립된 것으로 보고 있지만, 이 지역에서 학술적으로 발견 된 금은기는 없다. 하지만 루코닌V. G. Lukonin이 러시아 에르미타주 박물 관과 영국박물관에 쿠샨-사산왕조 시기로 편년되는 금은기 6점을 확인한 이래 쿠샨-사산왕조 시기의 금은기가 지속적으로 연구되고 있다.

그중 가장 먼저 쿠샨-사산왕조의 것으로 지목되었던 것이 영국박물관 에 소장되어 있는 바흐람 2세의 즉위의례가 부조로 표현된 도금 은접시 이다(그림 4). 테두리에는 보편적인 연회 장면이 표현되어 있지만, 중앙의

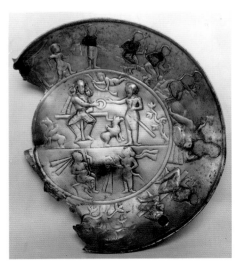

원에는 마즈다에게 링을 받는 왕의 모습이 있어 즉위연회로 해석되고 있
다(그림 4). 단조기법으로 성형한 뒤 타출기법으로 문양을 내고 수은을 이
용한 부분 금도금으로 표면을 장식하는 것은 전형적인 사산 은기 기법으
로 제작되어 있다.

　라왈핀디Rawalpindi에서 구입한 것으로 기록되어 있는 이 접시를 루코
닌은 1967년의 글에서 쿠샨-사산시대의 기물로 판단했고, 이어 하퍼P. O.
Harper 역시 1981년 중앙 이란 양식이 아닌 동부 지역 양식이며 메르브
Merv나 카불Kabul에서 제작되었을 개연성이 높다고 보았다. 일본 학자 다
나베Tanabe도 1989년에 3세기나 4세기의 것이며 아프가니스탄에서 제작
된 것으로 이해하였다. 반면 마르샥B. Marshak은 보다 늦은 에프탈 양식의
은접시로 지적한 바 있다.

후기 쿠샨-사산왕조의 금은기

후기 쿠샨-사산왕조의 금
은기로는 러시아 에르미타
주 박물관 소장의 은제수렵
문접시를 들 수 있다(그림 5).
1894년 러시아 페름Perm주
의 케르체보에Kerchevoe에서
발견되어 <케르체보에 접
시>로 불리는 이 은접시에
는 양 뿔을 수식한 관을 착
용하고 말을 탄 사산 왕이
멧돼지를 칼로 베어 죽이는
장면이 타출되어 있다. 양
뿔관을 착용한 것으로 보아

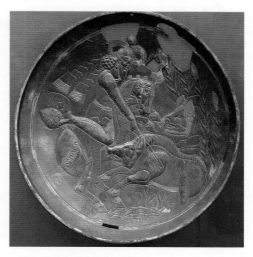

그림 5. 은제수렵문접시, 지름 27.6~28cm, 쿠샨-사산왕
조, 4세기 말~5세기 초, 에르미타주 박물관
코림보스와 양 뿔로 구성된 왕관을 쓴 왕이 기마
자세에서 긴 칼로 멧돼지를 수렵하는 장면이 새
겨진 접시이다.

바흐람 4세 또는 야즈데레드Yazdered 1세 시기, 즉 388년에서 420년 사이
의 것으로 편년되고 있다. 특히 주목되는 것은 여기에 소그드어로 "차치,
즉 차지의 땅 지배자 샤브Shav, 39 스테이터스Staters"라는 명문이 있다는
점이다(그림 5-1). 스테이터는 고대 그리스에서 발행된 동전으로 그리스 국

그림 5-1. 명문, 은제수렵문접시, 지름 27.6~28cm. 쿠샨-사산왕조, 4세기 말~5세기 초, 에르미타주
박물관
"차치, 즉 차지의 땅 지배자 샤브(Shav), 39 스테이터스(staters)"의 명문.

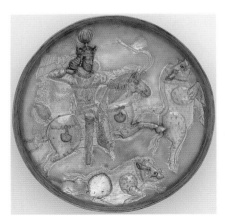

그림 6. 은제수렵문접시, 지름 24cm, 사산조이란, 4
세기, 워싱턴 프리어갤러리
　성벽 모티브와 코림보스 그리고 바람에
휘날리는 리본으로 구성된 왕관을 쓴 왕
이 활로 멧돼지를 수렵하는 장면이 새겨
진 은접시이다.

가를 모방한 유사한 동전에도 사용되었다. 무게 단위로 스타터는 페니키아 셰켈Phoenician Shekel에서 16.8g 무게를 지닌 유보이아 스타터Euboean Stater에서 빌려온 것으로 발행된 지역에 따라 단위 무게는 다르다.

이와 비슷한 도상의 수렵문은 러시아 스트로가노프Stroganov 백작의 소장품이기 때문에 <스트로가노프 접시>로 불리는 은접시가 있다. 이 은접시에 표현된 인물은 관의 형식에 따라 샤푸르Shapur 2세로 보고 있다(그림 6). 케르체보예 접시에서는 45도 꺾인 맞가지가 연속한 나무를 배경으로 왕의 멧돼지 수렵이 행해지고 있으나 <스트로가노프 접시>의 수렵문은 배경이 삭제되어 있다. 맞가지식 가지로 여러 단이 올라간 나무는 동부 이란의 지방 양식의 특징적 표현이다.

그림 7. 은제고배, 쿠샨-사산왕조, 3~4세기, 높이
5.8cm, 구연부 지름 8.5cm, 무게 145.9g
　4개 팔메트와 4개 인물 두상이 엇갈리면서
반복하여 장식된 은제 고배이다.

앞서 살펴본 두 접시와 같이 쿠샨-사산왕조 시기의 은기에는 왕의 영웅적 이야기가 주를 이룬다. 즉 즉위 장면이나 수렵문 같은 도상이 많다는 특징이 있다. 이 같은 접시류 외에도 쿠샨-사산왕조

시기의 금은기로 주목되는 기형은 높은 굽이 달린 고배이다(그림 7). 구연부가 외반되어 있는 잔의 몸체에는 4곳의 원형 공간 안에 모자를 쓴 인물의 측면상이 표현되어 있다. 그리고 그 사이에는 팔메트 문양이 자리하고 있다. 고배 형식은 서방 고전양식에서도 등장하는 기형이나 원형 안에 사람의 상반신이 표현된 은제 고배는 그리스와 로마에서는 찾을 수 없는 유형이다.

박트리아 지역에서 제작된 것으로 추정되는 쿠샨-사산왕조의 금은기는 이란 중심 양식을 따르면서도 동부 이란의 지역적 특징을 지니고 있다. 박트리아 지역의 금세공 공방의 전통을 따르면서도 사산조 이란 양식을 수용하여 새로운 쿠샨-사산 양식의 금은기를 만들었다. 이 양식은 이후 소그드와 에프탈의 금은기로 이어진다는 점에서 중요하다.

•••••••••••••••••••••••••• 이송란

참고문헌

Dani, A. H. and Litvinsky, B. A., "The Kushano-Sasanian Kingdom," *The History of Civilization of Central Asia*, Paris: UNESCO Pub., 1994.

Krever, T. V. and Lukonin V. G., *Sasanidskoye serebro. Sobranie Gosudarstvennogo Ermitazha. Khudozhestvennaya kul'tura Irana III-VIII vekov.* Moscow. 1987.

Watt, James C. Y., An Jiayao, Angela F. Howard, Boris I. Marshak, Su Bai, and Zhao Feng, with contributions by Prudence O. Harper, et al., *China: Dawn of a Golden Age, 200-750 A.D.*, New York: Metropolitan Museum of Art, 2004.

중국의 서방 고전신화 장식 은기銀器의 계보와 제작지

중국 한대의 단조기법 금은기: 서방 금은기의 수용

중국에서 처음으로 금은기金銀器가 확인된 것은 1978년 호북성湖北省 수주현隨州縣의 기원전 5세기 초 증후을묘曾侯乙墓를 비롯한 전국시대戰國時代 고분이다. 칠기가 식기食器로 쓰였던 전국시대 금그릇은 이례적인 부장품이다. 이들 금그릇은 중국 전통 청동기 제작방법인 주조鑄造기법으로 만들어졌다. 두들겨서 형태를 만드는 가볍고 실용적인 단조鍛造기법으로 만든 금은기의 출현은 한과 로마의 무역로가 열린 전한前漢 이후이다.

국가 주도로 금광이 개발되고 장생長生의 물질로 금은기가 선호되어 금은기가 본격적으로 생산되고 소비되었던 당대 이전까지 금은기는 대부분 로마, 페르시아, 중앙아시아에서 육로와 해로 등 다양한 경로를 통해 수용되었다. 따라서 이 시기의 중국 금은기는 원거리 교역을 반영하고 있다는 점에서 서방과의 다각적인 문화교류를 연구하는 데 중요한 자료가 된다.

중국에서 출토된 서방계 금은기

이 책에서는 당 이전의 서방계 금은기 중 서방 고전 신화가 표현된 은기 2점을 연결하여 고찰한다. 이들 계열의 은기로 먼저 감숙성甘肅省 정원현靖远縣의 은반銀盤을 들 수 있다. 이 은반 중심부에는 사자와 표범의 특징이 혼합된 동물에 앉은 서방계 인물이 표현되었고 그 주위에는 포도문이 장식되어 있다. 다음 영하회족자치구에 위치한 원주原州 북주北周 이현묘李賢墓에서 출토된 계란형 둥근 몸체에 굽과 손잡이가 부착된 사산조페르시아(226~651년) 양식의 은호銀壺를 들 수 있다. 은호의 몸체에 서방 신화의 인물로 추정되는 세 쌍의 남녀 연결로 표현되어 있다.

이 은반과 은기의 양식과 제작지와 관련해서는 여러 가지 의견이 제시되고 있다. 특히 제작지를 살피는 것은 당시 중국과 로마 그리고 경유지인 중앙아시아의 복합적인 동서 교섭 상황을 이해하는 문제와 연결되어 있다. 이는 서방 고전 신화의 의미를 인식하고 이를 은기의 모티프로 사용했던 문화의 배경을 밝혀야 할 뿐 아니라, 고전 신화의 배경이 된 로마 요소 외에도 기형器形이나 제작기법에서 보이는 페르시아 그리고 중앙아시아의 여러 가지 요소가 혼합된 맥락을 구명究明해야 하기 때문이다.

이 연구에서는 선행 연구 성과를 토대로 그 당시 동서 교섭의 요충지로서 중요한 역할을 했던 감숙성과 영하회족자치구에서 출토된 여러 가지 서방계 유물을 종합해 이들 금은기의 제작지를 밝혀보고자 한다. 이들 은기의 도상과 기형, 장식기법을 고찰해 제작지를 밝히고 중국으로 수용된 경로를 살펴보는 것은 당시 중외교섭中外交涉의 복합적인 구조를 살펴볼 수 있는 작업이 될 것으로 기대한다.

디오니소스 모티프의 감숙성 정원현 은반

1988년 가을 감숙성의 성도 난주蘭州 북쪽의 정원현 북리향 北灘鄉에서 농가를 신축하던 중 우연히 서방의 신상神像이 장 식된 은반이 발견되었다(그림 1). 높이 4.4cm, 지름 31cm, 중량 3,180g의 이 대형 은반은 도금 鍍金 흔적이 보여 본래는 전체가 도금되었던 것으로 이해된다.

그림 1. 은반, 높이 4.4cm, 지름 31cm, 무게 3,180g, 감숙성 정원현 북리향 출토, 감숙성박물관
티르수스를 들고 표범에 걸터앉은 디오니소 스를 중심으로 올림포스 12신이 원형으로 배치되었다. 그 주변에는 포도당초문이 장 식된 은접시이다.

문양은 크게 3개 부분으로 나 누어지는데 중심부에는 동물을 의자 삼아 앉은 반라의 인물이 표현되어 있다. 중심부와 외연 부를 연결하는 공간에는 두 줄의 연주문聯珠文 구획 안에 6인의 남성과 6 인의 여성으로, 모두 12명의 인물 두상이 배치되어 있다. 마지막 외연부 에는 뱀, 벌, 새 등이 포함된 포도당초문이 배치되어 있다.

중앙의 인물은 그리스에서는 디오니소스Dionysos라고 하고 로마에서 는 바쿠스Bacchus로 통하는 술의 신이다. 바쿠스는 대체로 표범이나 사자 를 동반하며 솔방울, 담쟁이덩굴 또는 포도덩굴로 끝이 장식된 티르수스 thyrsus라는 지팡이를 든 젊은 청년의 모습으로 표현되는데, 감숙성 정원 현의 은반은 디오니소스의 기본적인 도상이 반영되었다.

동로마 시기 밀덴홀Mildenhall 은반과 비교

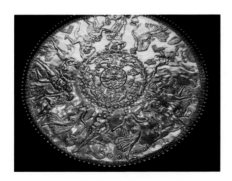

그림 2. 은반, 지름 60.5cm, 중량 8,256g, Mildenhall Suffolk, Roman Britain, 4세기
내부 원형 공간에는 바다 괴물과 바다 동물이 춤을 추고 있고 외연부에는 티르수스를 든 바쿠스신과 신녀들이 황홀경에 빠져 춤을 추고 있는 장면이 묘사된 은접시이다.

금은기에 바쿠스 주제가 장식된 예는 에르미타주 박물관에 소장된 솔로카Solokha 출토의 기원전 5세기 은잔을 비롯한 그리스와 로마의 유물이 다수 전한다. 그중 제작 기법이나 주제를 표현하는 화면 구성에서 가장 근접한 사례는 영국박물관에 소장된 동로마 시기의 밀덴홀Mildenhall 은반이다(그림 2).

영국 서포크Suffolk의 밀덴홀 언덕에서 발견된 이 은반은 감숙성 정현의 사례와 같이 중첩된 3개 원으로 화면이 구획되었다. 중앙에는 수염이 있는 바다의 신 오세아누스Oceanus의 두상이 배치되었다. 그 주변에는 연주문과 조개가 연결된 문양 대의 내부 공간에 용처럼 생긴 바다 괴물 등을 비롯한 여러 바다 동물과 춤추는 여인들이 장식되었다. 은반의 외연부에는 티르수스를 든 젊은 바쿠스를 비롯해 그의 종자인 판pan, 사티로스satyr, 실레노스silenus 등과 티르수스를 흔들며 무아지경에서 춤을 추는 신녀信女, maenad들이 표현되었다.

제작기법을 보면, 은반의 형태는 먼저 틀을 떠서 주조기법으로 만들었다. 그런 다음 망치로 때리고 끌로 세부 문양을 다듬어서 은반을 완성한 것으로 이해된다. 중국 감숙성 정원현의 은반도 같은 과정을 거쳐 제작되었을 것으로 판단된다. 다만 감숙성 은반의 경우에는 가운데 바쿠스와 바쿠스가 탄 동물은 다른 은판 조각을 사용해 타출 기법으로 형태를 떠서

만든 다음 용접으로 접시 중앙부에 부착했을 개연성이 있다.

이처럼 화면 구성이나 제작기법을 참고하면 감숙성 은반은 밀덴홀 은반의 계보로 볼 수 있다. 다만 영국 밀덴홀의 은반은 포도주에 취해 행하는 바쿠스의 종교적 의식이 구체적으로 표현되지만, 중국 감숙성 정원현의 은반은 이 장면이 포도당초문으로 대체되었다는 차이점이 있다.

올림포스 12신

올림포스산에 거주하는 12신의 두상이 연결되어 표현된 것도 서로 다른 구성이다(드로잉 1). 올림포스 12신은 인간 세상에 내려와 기술과 문화를 가르쳐 주고 천상으로 올라간 제우스와 형제, 그들의 자녀 등으로 구성된다. 감숙성 정원현 은반에 표현된 12신을 모두 파악할 수는 없지만, 같이 표현된 동물을 통해 몇몇 신의 도상은 알 수 있다. 바쿠스의 바로 위 인물은 표범

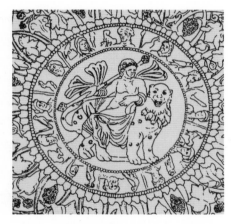

드로잉 1. 은반, 높이 4.4cm, 지름 31cm, 중량 3,180g, 감숙성 정원현 북리향, 4~5세기
반점 무늬가 있어 표범으로 보이는 동물에게 비스듬히 올라탄 반라의 디오니소스이다.

과 같이 있는 것으로 보아 바쿠스, 시계방향으로 바로 그 옆은 전쟁의 신으로 늑대와 같이 있는 마르스Mars이다(드로잉 1). 여섯 번째는 올빼미와 같이 있는 지혜의 여신 미네르바Minerva, 그 옆은 독수리가 동반된 하늘의 신 주피터Jupiter, 그다음은 공작새와 같이 있는 제우스의 아내 주노Juno로 판단된다. 올림포스 신이 12명으로 구성된 것은 바빌론의 천문성좌도와 연

관된 것이다. 이에 근거하여 감숙성 정원현 은반에 새겨진 12신을 12궁의 상징으로 보기도 한다.

감숙성 정원현 은반의 제작 시기

감숙성 정원현 은반의 제작 시기는 2~3세기, 3세기말~4세기, 4~6세기, 6세기 이후로 다양하게 추정된다. 이 책에서는 감숙성 정원현 은반과 비교되는 밀덴홀 은반이 4세기로 편년되는 것을 참고하고자 한다. 그렇다면 일반적으로 알려진 바와 같이 기독교가 적극적으로 숭배된 후기 로마 사회에서 이교도의 신앙인 바쿠스 제례가 표현된 대형 접시가 제작된 배경을 알아야 할 것이다.

오랫동안 미술의 주제가 된 바쿠스의 종교 제례는 때론 박해의 대상이기도 했다. 기원전 186년 로마는 바쿠스 숭배를 억압한 정책을 편 것을 참고하면 이후 바쿠스 제의는 원로원의 통제를 받았던 것으로 판단된다. 이 시기에 바쿠스 숭배가 유행한 것은 한니발 전쟁의 여파로 로마제국의 본토인 이탈리아의 정세가 불안해진 사회적 요인에 기인한다. 내세의 행복을 추구하는 바쿠스 숭배 같은 비의 종교에 모든 계층의 남녀 시민이 빠지게 되자, 바쿠스 숭배자는 공공의 안전을 위협하는 존재로 여겨졌다.

이 같은 로마의 종교정책을 참고할 때 바쿠스 축제의 장면이 생생하게 묘사된 밀덴홀 은반이 제작된 4세기에서는 새로운 변화가 생겼을 것으로 짐작할 수 있다. 이때 로마는 바쿠스 같은 비의 종교에 관한 새로운 정책을 수립한 것으로 알려진다. 그 당시 로마는 독실한 기독교 신자이자 정통 기독교의 교리를 수립한 콘스탄티누스Constantinus 이후 테오도시우스 I세Theodosius I가 기독교를 국교로 정했을 때였다.

콘스탄티누스의 조카로서 황제가 된 율리아누스Julianus(331-363) 황제는

기독교에 심한 반감을 품었다. 소아시아로 유학했던 그는 신플라톤주의와 이교 신앙인 그리스·로마의 고전 등을 융합해 새롭고 종합적인 신앙 체계를 구축하려고 했다. 그리고 이 시기에는 대지의 신인 키벨레Cybele 여신 등 로마 신이나 당시 군인 사이에 널리 퍼져 있던 이란의 미트라교 등 이교 숭배도 허용되었다.

따라서 로마가 이교도의 제례를 포용했던 사회 분위기에 따라 바쿠스 제례가 표현된 대형 은반이 제작될 수 있었을 것으로 이해된다. 밀덴홀의 은반과 같이 출토된 3점의 숟가락에 알파벳 P를 근간으로 X를 겹친 크라이스트의 상징 도안[Chi-roh Monogram]이 새겨진 것은 그 당시 기독교와 이교의 혼합을 보여주는 예라고 할 수 있다.

제작기법이나 문양 구성에서 같은 계보에 속하는 로마 후기의 밀덴홀의 은반을 참고하면 감숙성 정원현의 은반은 4세기 이후의 작품일 개연성이 크다. 이 연구에서는 제작지 문제를 살펴본 후 구체적인 연대를 제시하겠지만, 밀덴홀의 은반을 참고해서 일단 4세기 이후로 보고자 한다.

감숙성 정원현 은반 관련 바쿠스신화와 박트리아

기존 연구에서도 지적되었듯이 이 은반의 제작지는 로마제국 본토는 아닐 것이다. 이와 관련한 단서로서 은반의 외연부를 장식하는 포도당초문을 들 수 있다. 이 은반의 포도당초문에는 새, 벌, 전갈 등 여러 가지 생물이 함께 장식되었다. 포도당초문 내부에 다른 생물이 포함된 예는 이집트의 알렉산드리아에서 찾을 수 있다. 이 지역의 직물이나 건물의 스투코 장식에 보이는 포도당초문에는 토끼, 새, 네발 달린 동물이 같이 표현되어 있다(그림 3).

또 다른 단서는 바쿠스가 탄 동물의 몸체에 뚜렷하게 표현된 둥근 반점

그림 3. 포도당초문, 높이 40㎝, 너비 100㎝, 이집트, 6세기, 영국 리버풀 국립박물관
사자와 포도문양이 어우러진 포도당초문이 장식된 스투코 장식이다.

이다. 바쿠스가 앉은 동물은 갈기가 있어 언뜻 사자로 보이나, 몸체에 표범 가죽 같은 둥근 반점이 있어 사자로만 판단할 수 없다. 이와 관련해 바쿠스 도상이 동방으로 전해지면서 사자가 표범으로 변해 갔다는 지적이 주목된다. 아마도 바쿠스신화가 동점東漸하는 과정에서 변용된 것으로 이해된다.

마지막으로 접시 굽에 새겨진 명문이 박트리아Bactria어라는 점이 주목된다(드로잉 2). 이 한 줄 명문의 해석을 두고 여러 가지 견해가 있지만 이

드로잉 2. 명문, 은반, 높이 4.4㎝, 지름 31㎝, 중량 3,180g, 감숙성 정원현 북리향, 4~5세기
도량형과 관계된 명문이 점각 기법으로 표현되어 있다.

연구에서는 그리스 도량형과 관계있는 것으로 해석한 견해를 따른다. 이 명문을 'uasapo k'로 읽고 'uasapo'는 1,000, 'k'는 20으로 해석했다. 최종적으로 은반의 무게를 의미하는 '1000 + 20'으로 보았다. 사산조페르시

아의 도량형인 4g이 아닌 당시 박트리아 지역에서 유행한 3.12g을 1K라고 한다면 도금이 벗겨진 현재의 이 은반의 무게인 3,180g과 비슷하다. 그 외에도 '스타더stadēr 400 90'이라고 읽고 '가치가 490 스타더' 또는 '금화 490'으로 해석해야 한다는 견해도 있다. 이는 1스

그림 4. 은기, 명문, 쿠샨, 1세기, 틸랴 테페 3유적 출토
그리스 도량형과 관계된 명문이 타출기법으로 적혀 있다.

타더를 15~16g으로 환산해 계산하면 실제 중량의 두 배 정도가 나오는 셈이 되어 문제가 있다.

금은기의 무게를 표면에 적는 것은 박트리아 지역 금은기의 전통인데, 현재 아프가니스탄에 위치한 박트리아의 틸랴 테페Tillya Tepe(Golden Hill)에서 출토된 화장기로 쓰인 합에서도 그리스 도량형으로 무게를 적은 사례가 있다(그림 4).

이를 종합하면 박트리아 지역이 은반 제작지로 유력하다. 그렇다면 어떤 문화적 배경에서 박트리아에서 바쿠스 주제의 은기를 제작하고 사용했는지 궁금하다. 디오니소스는 박트리아에서 오랫동안 즐겨 사용된 모티프이다. 아이 하눔Ai Khanum에서 디오니소스의 시종인 실레노스상이 발견된 바 있다. 쿠샨시대 불교미술에서도 디오니소스 모티프는 전통적인 약샤 신앙과 마찬가지로 풍요와 새 생명을 주는 개념으로 수용되었다는 연구가 있다. 그리고 실제로 이 지역에서는 포도가 재배되었고, 이 포도로 술을 담그고 그와 관련된 풍요의 제의가 있었을 개연성이 크다는 의견이 참고가 된다. 결국 감숙성 정원현의 디오니소스 주제가 장식된 은반은 동로마 은반의 새로운 구성을 차용했지만, 박트리아 지역에서 오랫동안

인식되었던 디오니소스 신앙이 기반이 되어 이 지역에서 제작되었을 것이다. 이제 다음으로 또 다른 서방 고전신화가 장식된 원주 북주 이현묘의 은호를 살펴보기로 한다.

원주 북주 이현묘의 구조와 부장품

1983년 과거 원주原州로 지칭된 영하寧夏 고원固原에 위치한 북주 시기의 고분에서 서방계 인물이 높은 부조로 장식된 은호가 출토되었다. 이

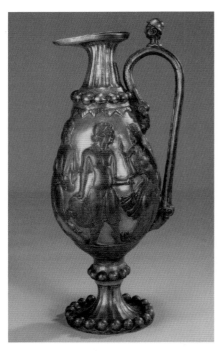

그림 5. 은호, 569년 이전, 높이 37.5cm, 지름 12.9cm, 원주 북주 이현묘 출토, 중국 영하회족자치구 고원박물관.
서방식 복식을 한 6명의 인물이 타출기법으로 장식된 은호이다. 서방신화 트로이전쟁과 관련된 인물로 본다.

고분에서는 해서체로 31행 31자를 새긴 묘지명墓志銘이 출토되어, 북주 천화北周 天和 4년(569)년에 사망한 북주 대장군大將軍 이현李賢과 547년에 사망한 그의 부인 우문宇文의 합장묘라는 것이 밝혀졌다. 은호는 부인의 관에서 발견되었다. 고분은 무사도武士圖를 비롯한 인물병풍화人物屛風畵가 묘벽에 그려진 이현묘는 북위北魏 고분 양식에서 탈피해 이후 수당隋唐 벽화고분으로 이행되는 과도기적 구조이다.

이현묘에서는 260여 점의 도용을 비롯한 부장품이 300여 점 출토되었다. 그중 서방계 유물로는 이 연구에서 살펴보고자 하는 은

호를 비롯해 유리완琉璃碗, 금반지 등이 있다. 이 은호는 사산조페르시아에서 5~7세기에 유행했던 호의 계보로 파악된다. 타원형 몸통에 높은 굽이 달려 있고, 내용물을 따르는 부분이 새 부리처럼 튀어나왔다(그림 5). 흔히 호병胡甁으로 지칭되는 기형인데, 손잡이 윗부분에는 둥근 챙이 달린 모자를 쓴 남성의 두상은 이전의 전통에서 볼 수 없었던 장식 요소이다.

원주 북주 이현묘 은호에 장식된 트로이전쟁

이 은호의 기형은 사산조페르시아 계보를 따르고 있지만, 몸체에 서방계 남녀 3쌍, 모두 6명의 인물이 장식된 점이 흥미롭다. 뒤에서 쳐서 문양을 내는 타출 기법으로 표현된 남녀 3쌍에 관해서는 다양한 의견이 제시되었다(드로잉 3). 그중 세 쌍 모두 구애하는 모습으로 표현된 것이라는 견해를 먼저 살펴본다. 삽도에서 오른쪽부터 순서대로 보면, 첫 번째 쌍의 턱을 만지고 있는 남성, 두 번째 쌍의 화장용기인 덮개가 달린 피식스pyxis를 든 여성, 세 번째 한 쌍의 석류를 든 남성은 당시 구애의 상징인 지물을 들거나 구애 동작과 관련된 것으로 해석했다.

다음으로 가장 많은 의견이 모이는 것은 이 주제가 그리스신화인 트로이전쟁의 발단인 〈파리스의 심판〉과 그 이후의 이야기라는 것이다. 이 이야기를 요약하면 다음과 같다. 사건의 발단은 제우스Zeus의 손자인 펠레우스Peleus 왕의 결혼식 때 실수로 초대받지 못한 불화의 여신 에리스Eris가 가장 아름다운 여인을 위한 황금사과를 연회장에 던진 데서 시작된다. 이 사과를 가지려고 헤라Hera와 아테나Athena, 아프로디테Aphrodite가 달려든다. 이를 중개하기 위해 파리스는 심판관으로 추대되고, 그는 메넬라우스Menelaus의 부인인 헬렌Helene을 얻는 대가로 아프로디테를 지목했다. 그 후 파리스는 헬렌을 데리고 소아시아 연안의 트로이로 도망갔고,

그리스 제후들은 헬렌을 스파르타 왕에게 돌려주기 위해 동맹한 후 대장정에 나선다. 오디세우스가 커다란 목마를 트로이 진영에 남겨놓는 전략을 세워 트로이를 멸망시키고, 파리스와 행복한 결혼생활을 하던 헬렌은 다시 메넬라우스에게 돌아간다는 내용이다.

이 이야기 중에 은호에 표현된 부분을 사건의 순서대로 살펴보면(드로잉 3), 먼저 중앙의 한 쌍 중 사과를 든 인물은 파리스이고 마주한 여성은 아프로디테이다. 그 왼편에 있는 한 쌍의 남녀는 헬렌과 파리스로 생각된다. 여성의 턱을 만지는 파리스의 모습은 연인에게 구애하는 동작으로 이해되며, 다리를 치켜든 헬렌은 파리스의 구애를 받고 같이 도망가기 위해 배에 오르는 모습으로 해석된다. 그리고 오른쪽 한 쌍의 남녀는 메넬라우스와 헬렌이다. 창을 든 메넬라우스는 돌아온 헬렌을 분노에 차서 죽이려 하지만 포기하고 결국 다시 받아들인다.

그동안 이들 6명의 인물을 놓고 여러 학자의 견해가 오갔던 것은 그만큼 그리스와 로마의 미술품에서 근접한 예를 찾지 못했기 때문일 것이다. 이와 관련해 원래의 도상에서 약간 변형이 가해졌다는 견해가 주목된다. 파리스와 헬렌의 장면은 구애와 토로이로 도망이라는 두 장면이 합성된 것이며, 승선하려는 동작에서 배를 생략한 것은 장인의 실수로 보인다. 바로 이 점이 제작지에 관한 중요한 단서라고 생각한다. 즉, 〈파리스의 심판〉이 주제로 쓰인 서방의 금은기를 단순히 모방한 것이 아니라는 점이다. 장인이 은호의 모티프로 사용한 그리스신화의 매체는 공예품이 아닐 개연성이 크다.

원주 북주 이현묘 은호에 표현된 에프탈인

제작지와 관련한 또 다른 단서는 은호의 손잡이에 장식된 두상이다. 이

인물은 머리에 딱 맞게 둥근 몸체에 파도문처럼 둥글게 연속된 짧은 챙이 달린 모자를 쓰고 있다(그림 5-1). 이 같은 특징은 에르미타주 박물관에 소장된 <인물문은완>의 저면 중앙에 있는 인물이 쓴 모자에서도 다시 확인된다(그림 6). 그런데 이 은완이 에프탈[ephthal, 압달(壓嚔)] 양식으로 간주하고 있는 점이 참작된다. 결국 이 인물은 에프탈인으로 볼 수 있다. 호의 손잡이에 장식이 부착된 예는 1세기 로마의 호로 거슬러 올라가지만, 에프탈인의 두상으로 장식된 것은 새로운 요소인 셈이다. 이는 은기가 에프탈인과 관련된 곳에서 제작되었다는 것을 의미한다.

한편 에프탈인의 두상이 장식된 사실과 더불어 주목되는 것은 몸체에 장식된 파리스와 헬렌 등 6명의 인물이 모두 장화를 신고 있다는 점이다(드로잉 3). 이들 인물은 파리스가 입고 있는 망토 같은 클레이미스Chlamys 등 모두 그리스 전통 복식으로 표현되었다. 따뜻한 기후의 지역에 사는 그리스인은 남방식 복식에 끈으로 연결해 착용하는 샌들 형식의 신을 신는다. 그리스식 복

그림 5-1. 은호의 손잡이 장식,
(그림 5의 세부)
둥근 챙이 달린 모자가 달인 인물 도상이 손잡이 위에 부착되어 있다. 굴곡진 둥근 챙은 에프탈 양식으로 보는 견해가 있다.

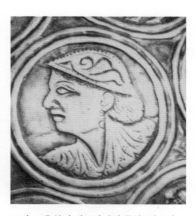

그림 6. 은완의 에프탈인의 두상, 에프탈,
4~6세기, 에르미타주 박물관
둥근 모자를 쓴 측면의 인물이다. 몸은 정면의 형식인데 이란계 에프탈인으로 추정된다.

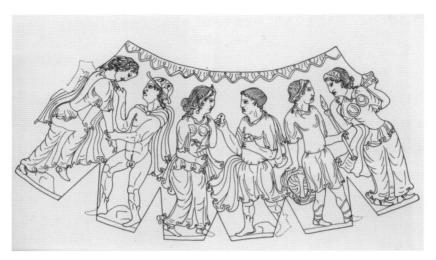

드로잉 3. 은호, 높이 37.5㎝, 지름 12.9㎝, 영하회족자치구 고원박물관, 569년 이전
서방 양식의 옷을 입은 세 쌍의 남녀이다. 발에는 긴 장화를 신고 있다.

식에 종아리까지 올라오는 장화는 어울리지 않는 모습이다.

이 은호에 표현된 인물들이 착용한 장화는 카니슈카 6년(134 혹은 150)의 명문이 있는 〈석조 비마카드피세스〉과 〈석조 카니슈카상〉에서 다시 확인된다(그림 7). 무더운 마투라 지역에서 만들어진 이들 상에서 두꺼운 모직 외투와 무거운 장화가 표현된 것은 쿠샨인이 원래 거주지에서 입던 복장을 표현한 것으로 이해된다. 특히 헬렌, 아프로디테, 메넬라오스가 신은 장화는 벗겨지지 않도록 발목과 발뒤꿈치를 끈으로 연결했는데, 인도 쿠샨의 이 두 상에서도 동일하게

그림 7. 카니슈카 금화, 쿠샨왕조, 영국박물관
칼을 차고 긴 창을 들어 무장한 카니슈카
왕 상이다. 긴 장화를 신고 있다.

확인된다.

따라서 고원 북주 이현묘의 은호가 제작된 곳은 쿠샨왕조의 영역이었으며 에프탈의 지배를 받았던 곳으로 압축된다. 그렇다면 앞서 살펴본 감숙성 정원현의 은반과 같이 박트리아 지역일 개연성이 크다. 이제 박트리아에서 서방 고전 양식, 사산조페르시아와 에프탈의 요소가 혼합된 금속 공예품이 제작될 수 있었던 역사적 배경을 잠시 살펴볼 필요가 있다. 그런 다음 중국으로 수용된 과정을 살펴보기로 한다.

동서교섭의 요충지 박트리아의 쿠샨왕조 지배

박트리아의 명칭은 옥수스Oxus강 지류인 박트로스Bactros강에서 비롯되었는데, 지금의 아프가니스탄Afghanistan 북서부, 우즈베키스탄Uzbekistan과 타지키스탄Tadzhikistan에 해당한다. 동방과 서방을 잇는 교통로에 있었기 때문에 다른 외래 문명의 교차점 역할을 했다.

이 지역에 서방의 고전 문화가 유입된 것은 일반적으로 잘 알려진 것과 같이 알렉산드로스 대왕이 기원전 327년 이 지역을 정복하면서부터이다. 그리스의 태수인 디오도토스Diodotos의 주도 아래 그리스인, 인도인, 이란인이 혼합된 독립 왕국이 탄생했다. 기원전 135년에는 북방 유목민족인 샤카Saka족에 점령되었고 이어서 파르티아에 점령되었으며, 이후 쿠샨 영역에 포함되었다.

쿠샨시대 박트리아 지역의 대표적인 금속 유물로는 1978년과 1979년에 아프가니스탄과 러시아의 학자들의 연합으로 발굴한 틸랴 테페의 고분 6기에서 출토된 공예품을 들 수 있다. 앞서 살펴본 명문이 새겨진 화장용기로 쓰였던 은기(그림 3)를 비롯해 아테네 여신과 헤라클레스가 새겨진 반지, 아키나케스라고 부르는 〈스키타이 금제 단검〉, 파르티아 동전,

인도의 상아제 빗, 중국의 한경漢鏡 등은 그 당시 이 지역의 국제적 위치를 반영한다.

쿠샨-사산왕조의 박트리아 지배

224년에서 232년의 사산조페르시아의 아르다시르 1세Ardashir I의 군사 활동 이후 쿠샨왕국의 서부는 사산조에 예속되었다. 이 지역은 아르다시르 1세의 아들인 샤푸르 1세Shapur I 때 이 지역은 카니슈카 왕계에서 벗어나게 되었다. 쿠샨-사산시대에는 조로아스터교를 비롯해 미트라Mithra 교 등 페르시아 종교도 왕실에서 숭배되었지만 불교도 여전히 영향력을 잃지 않았다. 쿠샨-사산시대의 금속공예는 페르시아 왕실 공예의 영향을 강하게 받았다. 현재 러시아의 에르미타주 박물관에 소장된 〈수렵문 접시〉 등은 이 시기의 작품인데, 사산조의 것과 주제나 기법 등에서 매우 흡사하나 구성이 더 자유롭다.

쿠샨-사산 시대 이후 390년에서 5세기 후반까지 짧은 기간에 전개된 키다라Kidara 쿠샨의 금속공예품으로는 주화 정도만 현존한다. 키다라를 물리친 것은 역사가들이 백흉노라고도 부르는 에프탈이다. 에프탈인은 5세기경 투르키스탄과 소그디아, 박트리아를 차례로 점령한 것으로 알려진다. 이에 에프탈은 힌두쿠시의 양쪽을 다 점령하게 되었다. 에프탈은 박트리아를 점령하는 과정에서 사산조페르시아의 페로즈Peroz,(r. 457/459-84) 왕을 생포했다. 그 후 풀어주는 대가로 469년부터 막대한 조공을 받았고, 이런 관계는 545년까지 이어졌다. 에프탈은 사마르칸트, 부카라, 페르가나 등 중앙아시아 지역에 경제적인 자주권을 허용하고 기존의 교역망이 잘 유지되도록 하였다.

에프탈의 박트리아 지배

에프탈의 금속공예로는 앞서 살펴본 에르미타주 박물관에 소장된 〈인물문 은완〉을 비롯해 다수의 은완과 동전이 있다. 에프탈의 은기가 처음 서방에 알려진 것은 1903년 에르미타주 박물관에서 소장한 2점의 은완에서 비롯된다. 이들은 1985년 일본의 도쿄국립박물관에서 개최된 〈シリクロドの遺寶〉전에 소개된 〈신화문은완神話文銀碗〉으로 소개된 바 있다(그림 8). 특히 이 신화문은완은 밑바닥의 둥근 원 안의 의자에 앉아 서로 대화하는 남녀의 모습을 장식한 다음, 완의 몸체에는 어린아이와 여성 그리고 남성이 마치 서사적인 이야기를 구성하듯이 배치되어 있다. 이 은완의 내용과 관련해서는 러시아 학자인 로스톱체프M. Rostovtzeff는 이란의 영웅담으로, 트레버M. Trever는 인도의 서사시를 참고하여 소마Soma와 수리아Surya의 결혼으로 해석하기도 했다.

하지만 현재 가장 많이 참고되는 견해는 〈신화문은완〉과 같은 구성의 은완이 1940년 미국 뉴욕에서 구입되면서 이와 비교해 결론을 내린 와이츠만K. Weizmann의 연구이다. 그는 그리스의 비극 작가인 유리피데스Euripides가 쓴 서사극의 한 장면으로 해석했고 제작지를 박트리아로 보았다. 그의 연구가 바탕이 되어 후대 러시아 학자들은 에프탈 은기의 계보를 파악할 수 있었다. 이 은완 외에도 러시아의 에르미타주 박물관에는

그림 8. 은완, 에프탈, 4~6세기, 에르미타주 박물관
아래 저면에 남성이 여성에게 구애하는 듯한 장면이 원형의 테두리 안에 묘사되어 있다. 몸체에는 여러 인물이 서사적 내용을 구사하고 있다.

그리스 서사극을 내용으로 한 은완이 몇 점 더 소장되어 있다. 이들 은완으로 판단할 경우, 에프탈시기의 박트리아에서는 그리스 서사극이 문학으로 읽혔을 개연성이 크다. 그와 더불어 앞서 살펴본 고원 북주 이현묘 은호의 〈파리스의 심판〉 이야기 내 매체가 당시 박트리아 지역에서 읽혔던 서사시일 개연성이 제시된다.

에프탈과 중국 북위, 북주의 교류

지금까지 파악된 에프탈 은완은 원 안에 인물이 배치된 도안과 서방 고전 신화가 사용된 것이 특징이다. 그런데 1970년 평성平城 남쪽 근교의 유적에서 발견된 은완(그림 9)과 1988년 5세기 후반으로 편년되는 대동시 남교 107호 북위묘 출토 은완에서도 같은 특징이 발견된다. 이들 은기는 그동안 동로마 산으로 추정되어 왔는데, 앞서 살펴본 양식에 따라 에프탈

그림 9. 인물문은완, 높이 5cm, 구경 8.5cm, 산서성 대동시, 386년~534년, 대동시박물관
그릇 몸체에 원형 공간에 둥근 모자를 쓴 인물과 팔메트가 번갈아가며 장식된 완이다.

은기로 보는 것이 타당할 것으로 생각된다. 중국에서 에프탈의 공예품이 출토되는 것과 관련해 에프탈이 456년부터 중국에 사진을 보냈다는 기록이 참고된다. 은기 외에도 중국에서 출토된 에프탈의 유물로는 481년 태화 5년太和 五年의 명문이 새겨진 사리석함舍利石函에서 나온 에프탈 동전이 있다. 박트리아문자가 새겨진 에프탈의 동전과 은완 그리고 문헌을 참고하면, 5세기 후반에서 6세기 중반까지 에프탈과 중국의 교류가 매우 빈번했음을 알 수 있다.

앞서 기술한 감숙성 정원현의 은반과 고원 북주 이현묘의 은호는 도상과 제작기법 그리고 명문을 종합적으로 판단하면 박트리아에서 제작된 것으로 본 바 있다. 박트리아에서 서방 고전신화를 금은기의 주제로 즐겨 사용되었던 때는 에프탈 시기였다. 에프탈과 중국의 교섭관계를 감안하면 고원 북주 이현묘의 은호와 감숙성 정원현의 은반은 에프탈이 주도하던 시기의 박트리아에서 제작되어 중국으로 수용되었을 것으로 판단된다. 이렇게 보면 그동안 연대와 관련해 여러 가지 의견이 있었던 감숙성 정원현 은반의 경우 최소 4세기 이후이며 6세기까지도 제작 시기가 내려갈 가능성이 있다.

고원 북주 이현묘의 은호가 박트리아에서 제작된 에프탈 양식이라는 점을 밝힘으로써 그 당시 동서 교류에서 나타나는 새로운 점이 발견된다. 묘주인 이현은 고원자사 겸 북주대장군을 역임한 인물로 북주의 고위관리인 점을 고려하면 은호와 유리완은 에프

그림 10. 유리완, 높이 8㎝, 구경 9.8㎝, 원주 북주 이현묘, 569년, 영하회족자치구 고원박물관

옅은 연두색 유리완이다. 표면에는 원형 무늬가 커트되어 있다.

탈의 사신이 가져온 선물로 생각된다. 그런데 은호와 함께 전형적인 사산 조페르시아의 표면이 커트cut 장식된 유리완(그림 10)이 동반 출토된 점도 주목된다. 이는 사산조의 공예품이 에프탈을 통해 유통되기도 했다는 점을 시사한다. 앞서 에프탈은 사산조를 무력으로 위협하고 많은 공예품을 조공으로 받았던 것을 살펴본 바 있다. 이들 공예품이 다시 대중국 무역에서 유통되었을 개연성이 있는 것이다.

다음으로는 고원 북주 이현묘의 은호와 같은 기형의 은호가 내몽고 오

그림 11. 은호, 높이 28cm, 내몽고 오한기 이가영 자1호묘, 7세기 후반
주구가 새의 부리처럼 앞으로 튀어나온 형태의 손잡이가 달린 호이다. 흔히 호 병, 봉수형 병이라고 하는 기형이다.

한기敖漢旗 이가영자1호묘李家營子 1號墓에서 출토된 점이 주목된다 (그림 11). 굽과 몸체의 기형이 고원 북주 이현묘의 은호 계보에 속하는 7세기 후반의 이가영자 은호의 손잡이에도 사람의 두상이 장식되었다. 이 고분에서는 은장배 銀長杯 등 전형적인 소그드식 은기가 출토되어 소그드 양식을 연구하는 데 중요한 자료가 되었다. 소그드계로 알려진 은기에 속하는 이가영자의 은호가 앞서 살펴본 고원 북주 이현묘 은호의 기형을 잇고 있다는 사실은 에프탈의 은기 양식이 소그드 은기로 이어졌을 가능성을 시사한다. 또한 이와 더불어 금세공의 표면장식 기법으로 중요한 누금세공 기법에

서도 소그드가 박트리아 지역의 전통을 이어받은 에프탈의 기법을 이은 것이 확인된다.

박트리아에서 제작된 금은기 실크로드로 수용

현재 중국에서 서방 고전 신화가 모티프로 장식된 금은기가 출토된 사례는 지금까지 살펴본 감숙성 정원현의 은반과 고원 북주 이현묘의 은호 등 2점뿐이다. 이 책에서는 이 2점의 은기에 사산조페르시아나 동로마 은기의 경우와 달리 서방 고전신화가 장식된 점과 서방의 물산이 중국으로 들어오는 다양한 교통로 중에서 2점 모두 육로에서 발견되었다는 점에 주목했다. 이에 따라 2점이 같은 곳에서 제작되었을 것으로 보고, 연구가 개별적으로 진행되어 오던 2점을 연결해 고찰한다면 그동안 논란이 되어 왔던 제작지와 연대 문제 해결에 더 다가갈 수 있을 것으로 기대한다.

이에 따라 먼저 감숙성 정원현의 은반은 영국박물관에 소장된 밀덴홀의 디오니소스 모티프의 4세기 은반과 비슷해 4세기 이후 동로마 양식을 따른 것으로 판단했다. 그리고 은반에 새겨진 박트리아 명문을 통해 박트리아에서 제작한 사실을 알 수 있었다.

다음 사산조페르시아의 기형을 지닌 고원 북주 이현묘의 은호도 몸체에 표현된 〈파리스의 심판〉 도상과 손잡이에 장식된 에프탈인의 두상을 통해 역시 박트리아에서 제작된 것임을 알 수 있었다. 이 은호의 몸체에 장식된 인물은 그리스에서는 볼 수 없는 장화를 신었는데, 이 장화는 〈석조 카니슈카상〉 등 쿠샨 시대의 조각상에서도 확인된다. 또한 장화의 형태와 손잡이에 장식된 에프탈의 두상을 종합해 보면, 사산조와 밀접한 관계를 맺었던 에프탈이 박트리아를 점령했을 때 제작된 것으로 판단된다.

이처럼 두 작품 모두 박트리아 현지에서 제작된 것으로 이해했다. 그리고 묘지문이 있는 이현묘의 은호는 569년 이전, 감숙성 정원현의 은반은 일단 4세기에서 6세기에 만들어진 것으로 본다. 그리고 에프탈과 북위 그리고 북주와 교섭을 통해 수용된 것으로 이해된다.

•••••••••••••••••••••••••• 이송란

참고문헌

權寧弼,「河西回廊에서 敦煌으로-현지조사(1999년)에 의한 유적·유물조사」,『중앙아시아
　　학회』제6집, 2001.

寧夏回族自治區固原博物館·中日原州聯合考古隊編,『原州古墓集成』, 北京: 文物出版社,
　　1999.

寧夏回族自治區博物館·寧夏固原博物館,「寧夏固原北周李賢夫婦墓發掘簡報」,『文物』
　　1985年 第11期.

マルシセク, B. I.·穴澤咊光,「北周李賢墓とその銀製水瓶について」『古代文化』, 44卷 4號,
　　1989.

吳焯,「北周李賢墓出土鎏金銀壺考」,『文物』1987年 第5期.

石渡美江,「甘肅靖遠出土鎏金銀盤の圖像と年代」,『Bulletin of the Ancient Orient
　　Museum』13, 1992.

齊東方,『唐代金銀器研究』, 北京: 中國社會科學院出版社, 1999.

初師宾,「甘肅靖远新出東羅馬劉鎏金銀盤略考」,『文物』1990年 5期.

Barette, François., "Dionysos en Chine: Remarques à Propos de la coupe en argent de
　　Beitan", *Arts Asiatiques*, tome, 51, 1996.

Sims-Williams, Nicholas., "A Bactrian Inscription on a Silver Vessel from China",
　　Bulletin of the Asia Institute, vol. 9, 1995.

Weitzmann, Kurt., "Three Bactrian Silver Vessels with Illustrations from Euripides", *The
　　Art Bulletin*, vol. XXV, no. 4, 1943.

중국 남북조시대
서방계 금은기의 수입과 제작

전국시대에서 한대의 금은기

금은공예품은 상대부터 사용되었지만 옥기나 칠기에 비해 선호되지 않아 그 사용량은 많지 않았다. 특히 금은기가 식기로 사용하도록 만들려면 금은판을 두드려서 형태를 잡는 단조법이 개발되어야 하는데, 단조법이 서방에서 발전되어 중국에 전해진 것은 한대 또는 위진남북조 시대의 일이다. 중국에서 현존하는 가장 이른 시기의 금그릇인 호북성湖北省 수주현隨州縣 증후을묘曾侯乙墓의 높이 10.7㎝ 금잔은 무게가 2,150g에 달한다. 이는 청동기를 만드는 전통적인 주조기법으로 금잔을 만들었기 때문에 사용하기에 불편한 무거운 그릇으로 제작된 된 것이다. 증후을묘의 금잔

그림 1. 수적문은합, 남월왕묘, 전한, 西漢南越王墓博物館
몸체와 뚜껑에 수적문이 장식된 은합이다. 페르시아의 단조기법의 은기를 중국의 주조기법으로 모방한 것이다.

에서 알 수 있듯이 중국에서 금을 채굴하고 정련하는 기술은 성숙되어 있었지만 그릇으로 쓰기 위한 단조법은 그 당시 개발되지 못했다.

증후을묘의 금잔 외에 전국시대에서 한대로 이어지는 금은기 중 주목되는 것은 이란의 파르티아Parthia 계통 은기이다. 피알레phiale라는 높이가 낮은 잔의 몸체에 뚜껑이 있는 유개합 형식의 이들 은기는 모두 몸체와 뚜껑의 표면에 수적문水適文이 입체적으로 장식되어 있다. 물방울이 아래로 떨어지는 듯한 형상의 수적문은 아케메네스 페르시아로부터 파르티아 시기까지 이어지는 페르시아 계통의 금은기에서 발견되는 특징이다 (그림 2).

단조기법의 전국시대에서 한대까지 수적문은기

1983년 광동성廣東省 광주시廣州市 상강산象崗山에서 건축공사를 하던 중 우연히 발견된 조말趙眜의 묘인 남월왕묘南越王墓 출토 수적문은합을 비롯해 서한西漢 제왕묘齊王墓에서 1점, 2004년 12월에 발굴된 산동성의 청주淸州 서신묘西辛墓에서 2점, 운남성의 진녕晉寧 석채산石寨山 11호와 12호 각 1점, 모두 6점의 수적문은합이 출토되었다. 남월왕묘의 은기(그림 1)의 은합은 기벽이 얇고 비교적 가벼워 파르티아산의 수입 단조 기법 은기로 판단되었으나, 그릇 표면에 주조기법에서 발생되는 기포가 관찰되어 중국에서 실납법을 통해 제작된 것으로 보게 되었다(그림 1-1).

그림 2. 수적문 접시, 파르티아, 기원전 1세기, 폴게티 미술관
저면 중앙에 둥근 돌기가 돋아있고 그 주변에 연판문과 수적문이 타출기법으로 장식된 피알레(Phiale) 기형의 그릇이다.

복잡하고 어려운 실납법으로
서방계의 기벽이 얇은 단조법의
은기를 모방해 제작하는 것은 이
제 금은기가 사용될 이유가 있는
고급 그릇으로 인식된 것을 의미

그림 1-1. 수적문은합의 세부, 남월왕묘, 전한, 西漢
南越王墓博物館

한다. 이와 관련해 황금이 단약과
같이 장생불사의 물질로 인식되
던 도교와 관련성이 언급된다. 위

진남북조 시대에 이르면 서방계 금은기의 수입이 급증할 뿐 아니라 문헌
에서 금은식기의 사용이 빈번히 확인된다.

이 연구에서는 남북조 시대 중국에서 사용된 수입 금은기의 제작지와
수용 경로를 밝혀 중국에서 단조기법 금은기의 제작 시기와 기술 계통을
살펴보고자 한다. 학계에서 많은 주목을 받은 당대 금은기에 비해 위진남
북조 시대의 수입 금은기의 전체를 조망하는 연구 성과는 많지 않다. 북
위가 북부 중국을 통일한 439년부터 남조의 진이 수나라에 멸망된 589년
까지 약 150년간의 남북조 시대에는 왕조가 빈번하게 교체되었다. 분열
되었던 중국의 정치 상황에 따라 서방계 금은기의 유통경로가 쉽게 파악
되지 않았고 문헌상 확인되는 사용량과 실제 출토 양상이 다르다는 점이
연구가 쉽지 않은 중요 이유이다.

남북조 시대의 서방계 금은기

남북조시대의 유적에서 중국산 금은기가 발견되는 사례는 극히 드물지
만, 문헌에서는 군신에게 선물로 사여하거나 연회에서 식기로 쓰는 등 자
체 생산해 여러 가지로 다채롭게 사용되는 모습이 확인된다. 그러나 아직

학계에서는 남북조 시대 중국의 서방식 단조기법 금은기의 생산 관련 내용은 적극적으로 검토된 바 없다. 중국 남북조 시대 수입 금은기의 제작지 규명은 동아시아 금은기의 기술 계보가 파악되는 자료가 되기 때문에 금속공예사에서 중요한 연구 과제이다.

이에 먼저 변경지역인 신강 지역과 북조에서 출토된 서방계 은기의 기형과 기법을 고찰하고 중국 내에서 사용된 서방계 수입 금은기의 계통과 사용자의 취향을 살펴보려 한다. 그런 다음 문헌 내용과 고고학적 양상을 함께 종합적으로 검토한다면 남북조 시대의 수입 금은기 제작지와 함께 중국 내 서방계 금은기의 제작 구조가 파악될 것으로 기대한다.

신강유오이자치구 출토 금은기

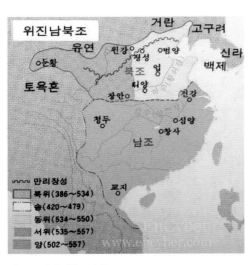

지도 1. 위진남북조시대
중국이 북방이민족들이 지배한 북조와 한족의 왕조인 남조로 나뉘여졌을때의 지도이다.

중국에서 출토된 서방계 금은기는 그간 소그드, 사산조이란 그리고 비잔틴 계통으로 크게 나누어 이해해 왔다. 이 책에서는 남북조 시대 그 당시 실크로드 지역에 해당하는 신강유오이자치구新疆維吾爾自治區에서 출토된 것과 북조와 남조 등 지역별로 권역을 나누고 지역적인 분포의 의미를 살피려 한다(지도 1). 그런 다음 각각 그릇의 계통을 분석해 중국 수입의 서방계 은기 제작지와 수용 경로를 면밀

하게 살펴보고자 한다.

신강유오이자치구의 서방계
금은기로는 신강 언기현焉耆縣
칠개성진七个星鎭에서 출토된 은
기 5점과 파마현에서 출토된 금
은기 4점 등 총 9점이 전한다.
1989년 신강 언기현 칠개성진
에서 동북으로 2㎞ 떨어진 노성
촌老城村에서 3점의 완碗과, 2점
의 반盤 등 총 5점의 은기가 발견

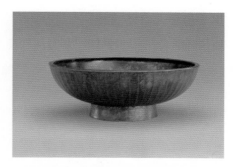

그림 3. 은제완, 新疆 焉耆縣 七个星鎭 출토, 구경
20.5㎝, 높이 7.4㎝, 6세기
연속하여 긴 세로선이 반복되어 타출되어
있는 은제완이다. 저면에는 고리 모양의 굽
이 달려있다.

되었다. 3점의 완은 모두 구경 20.5㎝, 높이 8㎝이고 작은 것은 구경 16㎝
높이 4㎝ 크기이다. 몸체 표면에는 구연부에서 굽에 이르기까지 연속하
여 세로로 긴 줄이 타출되어 있다. 안쪽으로 은판을 덧대어 타출된 면이

보이지 않게 깔끔하게 마감했
다. 저면에는 동그란 고리와 같
은 굽이 연결되어 있다(그림 3).

언기현 칠개성진의 굽이 달린
이 완은 사산조페르시아의 은기
와 완형은 아니지만, 현재 영국
박물관에 소장되어 있는 이라크
Iraq 출토의 사산조페르시아 동
완銅碗의 파편을 보면, 타출된 문
양이나 2장의 판으로 그릇을 만
든 기법이 언기현의 은완과 비
교된다(그림 4).

그림 4. 동완편銅碗片, 높이 8.8㎝, 너비 8.6㎝, 이라
크 출토, 사산조페르시아, 3-6세기, 영국박
물관
곡선의 세로줄이 연속하여 타출되어 있는
접시로 현재 완형이 존재하지 않지만 구연
부와 저면의 일부도 확인이 된다.

그림 5. 은제타조문반, 新疆 焉耆 七个星鄉 출토,
구경 21cm, 높이 4.5cm, 6세기

은반 2점 중 1점은 7마리의 타조가 그리고 다른 1점에는 원형의 문양 안에 호랑이가 장식되어 있다(그림 5). 7마리의 타조가 새겨진 은반은 로마나 사산조페르시아 은기와 비교할 수 있는 사례가 없다. 은기의 예는 아니지만 현재 중앙아시아 타지키스탄에 위치한 소그드의 판지켄트Panjikent 도성의 벽화에 언기현 은기의 타조와 같이 긴 고개를 쳐들고 걷는 자세의 타조가 그려져 있다(그림

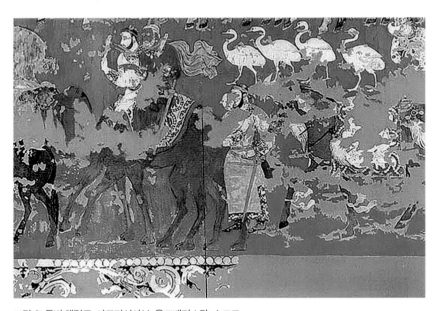

그림 6. 동벽 행렬도, 아프라시아브, 우즈베키스탄, 소그드

6). 이를 근거로 타조문 은반은 소그드 은기로 간주되고 있다. 언기현 은기와 관련해서는 1990년대 중국 학자인 쑨지孫機, 치동팡齊東方, 린메이춘林梅村 등이 연구를 진행했는데, 모두 수입 은기라고 파악하고 있다.

쑨지는 위진남북조 시대 소그드와 사산조페르시아 은기가 수입되어 중국에서 유행했던 사실

그림 7. 은제완의 명문, 新疆 焉耆縣 七个星鎭 출토, 구경 20.5cm, 높이 7.4cm, 6세기
"Taxsich(딸이라는 의미의 소그드 신)의 사원을 책임지고 있는 Xγryh의 소유의 것이며 무게는 30 s이다"의 명문이 새겨져있다.

을 언급하며, 언기현 은기는 소그드에서 제작된 은기로 늦어도 6세기는 넘지 않을 것으로 판단했다. 특히 가장 큰 크기의 완 저면에는 점각點刻으로 페르시아어 명문이 새겨져 있어 제작지를 파악하는 데 단서가 된다(그림 7). 명문은 "Taxsich(딸이라는 의미의 소그드 신)의 사원을 책임지고 있는 Xγryh의 소유이며 무게는 30 s이다"라고 해독되기도 한다. 명문을 새기는 방식은 중앙아시아의 박트리아 은기에서 흔히 보는 기법이기 때문에 소그드 계통이기는 하지만 제작지를 박트리아로 보는 학자도 있다.

타클라마칸사막 북쪽에 위치하는 언기현 지역은 실크로드의 카라샤르 Karashahr로 불리던 곳으로 5~6세기 언기국焉耆國이 존재했다. 언기현 출토 5점의 은기로 파악해 보면 사산조이란 계통의 은기가 소그드가 제작했고, 소그드 은기가 실크로드 내의 중앙아시아 국가에서도 소비되었던 사실을 이해할 수 있다. 또한 소그드식의 은기가 박트리아에서도 제작된 것으로 볼 수 있는 점도 흥미롭다. 이는 소그드 공방이 우즈베키스탄 외 다른 곳으로도 확산되었다는 의미로 해석될 수 있어 향후 자료를 더 보강해 진전된 연구가 필요하다.

그림 8. 嵌裝紅瑪瑙虎柄金杯, 新疆維吾爾自治
區 伊黎昭蘇縣 波馬古墓, 돌궐, 5-6세기
가운데 불룩한 원통형 몸체의 잔으
로 손잡이는 호랑이 모양을 하고 있다.
표면에는 타원형의 붉은 색 보석들이
일정한 간격으로 감입되어 있다.

다른 신강성 출토 금은기로는 이
리伊黎 소소현昭蘇縣 파마고묘波馬古
墓의 출토품이 있다. 먼저 금그릇으
로는 감장홍마노호병금배嵌裝紅瑪瑙
虎柄金杯와 유개홍보석금호有蓋紅寶
石金壺가 있는데 2점 모두 표면에 붉
은색 보석이 감장된 특징이 있다(그
림 8). 호랑이형 손잡이가 달린 금배
는 사르마티아Sarmathia의 금은기에
조형이 있는 것으로 연구되고 있다.
동물의 머리나 동물 전체를 손잡이
로 만들어서 사용했는데, 동물이 잔
에 있는 내용물을 수호한다는 유목
문화의 속성으로 이해된다. 파마고

묘에서는 이 2점의 금기 외에도 호랑이가 손잡이로 장식된 은잔 외 다른
금은 제품이 다양하게 출토되었고, 그 연대는 2세기에서 6세기까지 다양
하게 편년된다. 이 연구에서는 금은제 용기는 이리 지역이 6세기 돌궐 영
역인 점을 참고해 6세기 돌궐에서 제작된 것으로 보고자 한다. 돌궐과 소
그드가 긴밀한 관계였던 것을 염두에 두면 돌궐 계통의 그릇이 소그드에
도 영향을 미쳤을 것으로 판단한다.

북조 지역 출토 금은기

필자가 조사한 바로는 북조 지역에서 은기는 감숙성에서 1점, 산서성
대동에서 11점, 영하회족자치구에서 2점 그리고 하북성에서 1점 등 모두

14점이 출토되었다. 이들 은기의 연대와 제작지에 대한 논의가 다각적으로 진행된 바 있다. 이 책에서는 선행연구를 참고하면서 편년안을 정리하고 제작지를 고찰하고자 한다. 이에 가장 많은 양이 출토된 산서성 대동 북위 시대 은기와 인접 지역인 영하회족자치구의 은기를 먼저 살펴보고, 하북성 이휘종묘 출토 은완, 그리고 감숙성 출토 은반을 고찰해 보기로 한다.

산서성

당시 북위 수도였던 산서성 대동에서 남북조 시기 가장 많은 금은기가 출토되어 선비족의 서방계 금은기 수요를 짐작할 수 있다. 무덤 출토의 것으로는 1981년 봉화돌묘封和突墓 은반銀盤, 대동大同 남교南郊 북위묘北魏墓 M107묘의 은완, 1988년 대동 남교 북위묘 M109묘의 인물장식금도금고족 은배와 은완, 대동大同 소참촌小站村 북위묘北魏墓의 은이배銀耳杯가 있다. 1970년 대동의 평성 축승창軸承廠 교장窖藏에서 해수문팔곡은배海獸文八曲銀杯, 포도동자문금동고족배, 인물장식금동고족배人物裝飾金銅高足杯 3점이 수습되었고, 이어 초화인물장식금동완이 대동 평성 성터에서 발견되었다.

이들 그릇을 기형별로 나눠보면 은반은 북위 봉화돌묘封和突墓에서 출토된 수렵문 은반이 유일하다. 반 내부에 수렵도가 장식되어 있는데, 수렵문은 사산조페르시아에서 자주 장식되던 주제이다. 특히 왕권을 상징하는 의미로서 공식적인 의례였던 수렵은 사산조 은기에 자주 등장하는 주제이다. 봉화돌묘의 은반에 등장하는 펄럭이는 리본을 맨 이 인물은 사산조페르시아의 4대 왕인 바흐람 1세Bahram I로 보는 견해가 제시된 바 있다(그림 9). 273~276의 치세년을 지니고 있는 바흐람 은반의 제작 연대

그림 9. 수렵문 은반, 封和突墓, 大同, 北魏

이란식의 복장을 한 남성이 창으로 멧돼지를 사냥하고 있는 장면의 은반이다. 남성의 머리에는 긴 두 줄의 리본이 바람에 날리고 있다.

는 4세기를 넘는다고 보기는 어렵다. 선무제宣武帝 경년景年 2년에 사망했다고 기록된 봉화돌묘를 참조하면 이 은반은 5세기 중후반으로 비정된다.

다음으로는 굽이 높은 고족배가 가장 많은데, 완형이나 통형 등 몸체의 형태는 일정하지 않다. 고족배는 로마 금속기에서 포도주를 마시는 주기로 애용되던 기형이다. 대동에서 출토된 고족배는 몸체에 장식된 문양도 인물이나 포도문 등 다양하다(그림 10). 그런데 메달리언 형식의 원형 문양대를 돌리고 그 안에 측면의 인물초상이 장식된

그림 10. 銀製人物裝飾高足杯, 大同 南郊 北魏墓群 M109墓, 높이 10.3cm, 구경 9.4cm, 북위

몸체의 상부에는 다리를 접고 앉은 양이 그리고 하부에는 인물들이 첩화기법으로 부착된 고족배이다. 동 또는 은의 재질에 도금이 되었으나 현재는 도금칠이 많이 벗겨졌다.

예가 대동大同 남교南郊 북위묘군 北魏墓群 M109묘의 인물장식금도금고족은배에서 발견된다. 이러한 문양형태는 대동남교북위묘군 M107묘의 은완과 대동의 평성 축승창 교장窖藏의 초화인물장식금동완(그림 11)에서 다시 찾아볼 수 있어 흥미롭다. 두 완의 기형을 보면 구연부가 넓고 몸통이 둥글며 굽이 없다. 몸통 문양의 배치를 보면 4등분으로 구획되어 있는데 아칸서스 문양을 사이에

배치하고 부분마다 메달리언 안에 반신半身의 초상이 타출되어 있다. 두상은 측면으로, 흉부는 정면으로 표현했고, 오른쪽으로 고개를 돌려 앞을 쳐다보는 모습으로 시선처리했다. 큰 눈, 높은 코, 파도처럼 굽이친 머리카락이 표현되어 있어 세부 특징이 사실적으로 묘사되어 있다(그림 12).

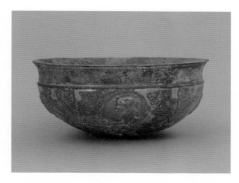

그림 11. 은제금도금인물문완, 구경 8.5cm, 높이 5cm, 大同 南郊 北魏墓群 M107墓, 북위
구연부가 넓고 몸통이 둥글고 굽이 없는 완의 기형으로 몸체에는 4등분으로 구획되어 문양들이 배치되어 있다. 아칸서스 문양 사이에 둥근 원항에 半身의 초상이 장식되어 있다.

다음으로 북위 성터 출토의 해수문팔곡은배海獸文八曲銀杯를 살펴보려 한다(그림 13). 다곡장배多曲長杯의 기형은 사산조이란에서 유행한 기형으로 사산조페르시아 다곡배는 다곡

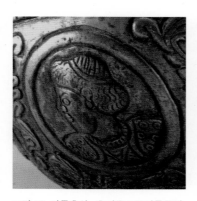

그림 12. 인물흉상, 은제금도금인물문완, 大同 南郊 北魏墓群 M109墓, 북위
측면의 두상에 가슴은 정면으로 표현한 인물흉상으로 높의 코에 곱슬거리는 머리카락을 가진 이란계 인물이다. 머리에는 원형의 모자를 쓰고 있다.

그림 13. 海獸文八曲銀杯, 平城 遺蹟, 북위
사산조 페르시아 양식의 팔곡장배인데, 내부 저면의 원형 구획 안에 넘실거리는 파도 안에 유영하는 동물이 타출기법으로 표현되어 있다.

의 곡면이 그릇 바닥까지 연결되게 성형한다. 그런데 대동의 해수문팔곡은배는 곡면이 바닥까지 연결되지 않은 점이 확인된다. 이에 따라 소그드의 것으로 추정하기도 하고, 사산의 지배를 받았던 후기 쿠샨왕조의 파키스탄 지역에서 제작된 것으로 보는 견해도 있다. 굽에 새겨진 점각의 명문해독을 통해 에프탈ephthal(壓噠) 시기의 박트리아 은기로 보는 견해도 있다. 에프탈어 명문을 해독한 다음 에프탈이 박트리아를 지배했던 역사적 상황을 고려한 것이다. 필자 역시 사산조페르시아 본토에서 제작된 것이 아닌 지역 양식으로 판단한다.

영하회족자치구

영하회족자치구에서 출토된 은기로는 영하 고원 동교향東郊鄉에 위치한 뇌조묘촌雷祖廟村 북위北魏 태화연간太和年間 묘장墓葬에서 출토된 은이배(그림 14)가 있다. 이 은기는 현재 영하고원박물관寧夏固原博物館에 소장되어 있는데, 상당 부분이 파손된 상태이다. 양쪽에 손잡이가 달린 이배 형식으로 중국 한대부터 이어져 내려오는 칠기 기형이지만, 몸체의 곡선을 보면 사산조페르시아 장배 형태의 느낌도 있다. 이 은기는 중국 이배의 기형을 따르고 있다는 점에서 중국에서 제작된 것으로 생각한다. 이 기형은 대동소참촌북위묘의 은이배와 거의 같다. 중국에서 제작된 것으로 거론되는 또 다른 은

그림 14. 銀耳杯, 寧夏 固原 東郊鄉 雷祖廟村北魏太和年間墓, 寧夏固原博物館, 북위
양쪽의 손잡이가 달려 중국의 전통적인 이배와 유사하다. 중국식의 이배의 구연부는 편평하지만 이 은이배는 장곡선의 곡선을 가지고 있다.

기로는 하북河北 찬황贊皇 동위東魏 이
희종묘李希宗墓의 출토품이 있다.

그 외에도 북주 시기 고분의 이현
부부 합장묘에서 출토된 서방계 신화
가 장식된 은호가 있다. 이는 앞서 글
에서 살핀 바와 같이 트로이전쟁 장면
이 새겨진 은호로 손잡이에 달린 두상
의 형태로 보아 에프탈계로 이해된다
(그림 15).

감숙성

감숙성에서 발견된 은기는 정원현
북탄향北灘鄕 북산北山 동가장東街庄에
서 출토된 은반과 장가천張家川 회족
자치현回族自治縣 왕진보묘王眞保墓의
은완 2점이 있다. 그중 은반은 그간
많은 연구자를 통해 제작지와 연대 관
련 논의가 진행된 바 있다. 정원현의
은방은 디오니소스 신화가 장식되어
있는데, 도상과 명문으로 보아 박트리
아 제작으로 이해되고 있다(그림 16).

감숙성에서 출토된 또 다른 은기
로는 장가천의 '대조신평 2년大趙神平
二年'묘에서 출토된 높이 4.2㎝, 구경

그림 15. 삽도, 은호, 北周李賢墓, 고원 영하
회족자치구, 북주, 6세기 후반
목 부분이 가늘고 입술 부분이 다
시 넓어서 새의 부리처럼 생겼다
하여 봉수형병(鳳首形瓶) 또는 호
병(胡瓶)이라고 부는 기형의 은호
이다. 서방 복식을 한 6명의 인물
로 트로이 전쟁과 관련된 것으로
본다.

그림 16. 금도금은반, 감숙 靖遠縣 北灘
鄕 北山 東街庄, 높이 4.4㎝, 지름
31.0㎝, 중량 3,180g

10.2cm의 은장배가 있다. 굽과 기형으로 보아 사산조이란의 장배 계열로 판단되나, 구연부가 매끄럽게 성형되지 않아 본토 제작으로는 보기 어렵다. 은장배와 같이 동반된 동초두 등 동제품은 하북성 낙양북위묘의 부장품과 비교할 수 있다. 묘지에 등장하는 대조신평 2년으로 보아 528년에 사망한 피장자는 신수神獸, 즉 만사축노万俟丑奴는 흉노 계통의 인물이다. 북위가 감숙 지역까지 영역을 확대한 시기의 묘로 이해되고 있다. '대조신평 2년'묘의 은장배는 부장된 동제품의 성격과 제작 기법으로 보아 중국에서 제작되었을 개연성이 높다.

하북성

북조 지역의 은기를 고찰하는 마지막 순서로 하북성 출토품을 살펴보기로 한다. 하북에서 출토된 은기로는 찬황현贊皇縣 동위東魏 이희종묘李希宗墓의 은완이 유일하다(그림 17). 높이 3.8cm, 구경 9.3cm의 작은 완으로 몸체 표면 전체에 수파문이 장식되어 있다. 백자잔과 금동 병등과 함께 주기 세트를 이루고 있다. 둥글게 휘고 낮은 몸체에 낮고 둥근 발이 달린 완으로 완의 내저면에는 육엽의 연화가 고부조로 타출되어 있다. 그리고 연화문 주위에는 두 줄의 연주문이 감싸고 있다.

그림 17. 은완, 높이 3.8cm, 구경 9.3cm, 贊皇縣 東魏 李希宗墓, 북위, 544년, 河北 正定縣文物管理委員會
수파문이 장식된 이 은잔은 청자완, 동제병, 동제초두와 함께 출토되어 술을 마시는 주구일 가능성이 크다.

이 은완의 가장 유력한 제작지 단서는 몸체에 타출된 32줄의 요철이다. 마치 둥글게 휜 곡

선은 물결에 빛이 흔들리는 듯한 느낌을 준다. 그 때문에 금은기 연구자는 이 문양을 수파문으로 칭하기도 한다. 이휘종묘의 은기와 유사한 수파문은 영국박물관에 소장된 은완에서도 발견된다 (그림 18). 영국박물관에서는 쿠샨 노사산, 즉 이란 완 계열로 파악하고 있는데, 이란 지역이 아닌 인도 펀자브 지방에서 출토된 것이다. 인도에서 출토된 수파문 은완에는 내면 바닥에 포도문과

그림 18. 은완, 인도 펀잡지방, 쿠샨~사산 왕조, 3~4세기, 영국박물관
피알레 기형의 수파문 접시에 내면에 남성의 각배로, 여성은 고족배로 술을 마시는 장면이 타출되었다.

술을 마시는 인물이 타출되어 있다. 문양의 계통과 완의 기형에 따라 두 유물의 제작지와 연대를 같이 보는 학자도 있다.

이와 같이 이휘종묘의 은완을 사산조페르시아 계열로 보지만 비잔틴 계열로 분류하기도 한다. 가장 이른 시기의 수파문 은기는 남러시아의 우랄강과 볼가강에 위치한 남부 시베리아의 오렌버그Orenburg 초원에서 거주하던 북방 유목민족인 사르마티아의 1~2세기 고분에서 발견된 바가 있다. 사르마티아의 은기는 로마의 영향을 받은 것으로 연구되고 있고, 4세기의 비잔틴 은기에도 수파문이 종종 발견되어 비잔틴 계보로 본다. 또한 이휘종묘에서 비잔틴 금화가 동반된 점도 비잔틴 양식 계열로 보는 근거가 되었다.

사산조 페르시아에서도 비잔틴 은기의 영향을 받기 때문에 이휘종묘의 은완 계통을 페르시아 또는 비잔틴으로 단순하게 나누기는 쉽지 않다. 이 은완은 복합적인 다양한 요소를 함유하고 있다는 점에서 분류가 쉽지 않

은데 페르시아나 로마에서는 볼 수 없는 중국적인 도안도 주목된다. 이미 중국학자 쑨지孫機도 지적했듯이 은완의 내면 바닥에 새겨진 연화문이 중국식이란 점이다. 이에 따라 이희종묘의 은완은 서방식 도안을 수용해 중국 취향으로 제작한 것으로 보고자 한다.

남조 지역

현재 남조 지역 출토의 금은기는 북조보다 양이 많지 않다. 강소성江蘇省 남경南京 부귀산富貴山 동진묘東晉墓에서 출토된 은완과 1984년 광동성廣東省 수계현遂溪縣 교장窖藏의 은잔, 은합, 금동완 2점이 있다. 수계현 교장에서는 야즈데거드 2세(438~457) 등 사산조페르시아 은화 약 20개를 비롯해 팔찌, 반지, 수식 등 장신구와 그릇 등 다수의 금은 제품이 출토되었다. 그릇으로는 점각으로 페르시아어가 적힌 은완 1점, 연화문과 당초문, 봉황문이 장식된 은합 1점 그리고 귀갑문이 연속되어 타출되었고 저면이 뾰족한 금동완 2점이 있다. 이들 중 페르시아어가 있는 은완은 수입품으로 여겨지지만 은합 같은 기형과 문양의 쌍으로 제작된 금동완은 중국식으로 판단된다.

특히 금동완은 그 기형적인 특징에 따라 불교에서 사용되는 불발佛鉢로 파악되고 있다(그림 19). 발우는 부처 또는 비구가 소지하는 밥그릇으로 『태자서응본기경太子瑞應本起經』 권 하에서 그 유래를 찾을 수 있다. "석존

그림 19. 금동발, 높이 7.3cm, 구경 8.2cm, 廣東省 遂溪縣 窖藏, 광동성박물관
구연부가 오무라들고 저면에 굽이 없어 발의 기형을 가지고 있고, 몸체에 연속 육각형의 문양이 시문되어 있다.

은 성도成道 이후 7일간 아무 것도 먹지 않았기 때문에 두 사람의 상주商主가 음식물을 올렸는데 그때 석존은 과거의 여러 부처들이 그릇에 먹을 것을 받았다는 사실을 알고 있었다. 그것을 안 사천왕은 각각 알나산정頻那山頂의 돌 속에서 자연의 그릇을 얻어 석존에게 바치자 석존은 4개의 그릇을 왼손 위에 놓고 오른손을 그 위에 얹으니 신통력으로 하나의 그릇으로 변했다"라는 내용이 수록되어 있다. 이를 통해 부처님의 불발의 존재를 이해할 수 있는데, 부처 불발의 형태를 볼 수 있는 것은 간다라 미술에서 등장하는 불발이다. 간다라 불상의 대좌나 스투파에 새겨진 부조에는 불발을 공양하는 장면이 표현되어 있다. 공양의 대상으로 그려진 불발은 대좌 위에 놓여 있고 그 위에 보개가 장식되어 있다. 간다라의 불발은 구연부가 오므라들고 아래 저면이 둥근 형태로 표현되어 있다. 경전에서 불발의 기형을 정리해 놓지는 않았지만 대략 불발은 간다라 불발과 같이 저면이 둥글고 구연부가 안으로 오므라든 기형이 많다.

수계현 교장의 금동완은 다른 완보다 깊이가 깊고 구연부가 오므라든 점 그리고 내부에 새겨진 문양의 구성으로 볼 때 발우로 사용되었을 개연성이 크다. 그릇 구연부와 저면에는 당초문과 연화문이 그리고 몸체에는 어魚·가릉빈가·연화蓮花·보병寶甁 등을 포함한 귀갑문이 연속 타출되었다. 수계현 교장의 불발은 쌍으로 만들어진 점으로 볼 때 불단에서 정수완으로 공양되었을 개연성이 크다. 한편 발우로 판단되는 수계현 교장의 쌍 금동완은 귀갑문의 문양 구성 면에서 신라 황남대총 북분에서 발견된 은완과 유사한 점이 발견된다. 황남대총 북분의 은잔은 구연부와 저면에는 연판문이 빙 둘러쳐 있고, 그릇 몸체에는 소그드 여신으로 추정되는 나나 여신과 용, 봉황, 노루 등이 포함된 귀갑문과 반귀갑문이 연결되어 표현되었다. 그리고 그릇 저면에는 6엽六葉의 연화문蓮華文이 장식되어 있고, 그 안에는 봉황처럼 보이는 새가 있다(그림 20). 형은 다르지만 연화문

그림 20. 은잔, 황남대총 북분, 신라, 5세기
연화문과 동물문 등이 내부에 장식된 귀갑
문이 주된 주제인 은잔으로 타출기법으로
제작되었다.

과 동물문 등이 내부에 장식된 귀갑문이 주된 주제라는 점에서 수계현 교장의 금동완과 황남대총의 은잔은 공통적이다.

그간 광동 수계현 교장의 페르시아어가 적힌 은잔은 동반된 페르시아 은화의 존재에 따라 해로를 통해 사산조이란에서 수입한 것으로 보는 의견도 제시되었으나, 금동발에 표현된 귀갑문은 북조에서 유행한 문양이라는 점에서 은잔과 금동완의 제작지를 단순히 남조로 보기는 어렵다.

중국 남북조시대 금은기의 제작과 사용

이제까지 북조와 남조에서 출토된 서방계 금은기를 지역별로 나누어서 조사한 결과, 그간 알려진 것과 달리 비잔틴이나 사산조페르시아 본토에서 제작되어 중국으로 수용된 사례는 단 한 건도 없었다. 한 그릇 안에 소그드나 사산조페르시아 등의 여러가지 요소가 혼재되었고, 제작지는 박트리아로 추정되는 예가 많았다.

이제까지 지역별로 살펴본 내용을 정리하면 다음과 같다. 먼저 중국의 영역이 아닌 변경지역인 신강에서는 5~6세기의 신강 언기현 칠개성진 은기 5점은 페르시아계와 소그드계로 연구되었고 제작지는 박트리아로 보는 견해가 제시된 바 있다. 6세기의 파마현 보마묘 금은기 4점은 돌궐계로 보고 제작지는 아직 연구되지 않았다. 다음 북조의 산서성 대동에서 출토된 금은기 11점은 기형과 계통이 다양해 이들 금은기를 통해 남북조

시대 서방계 금은기의 수용과 계통이 가장 잘 파악된다. 이를 표로 정리하면 다음과 같다.

〈표 1〉 산서성 대동 출토 금은기

	출토지	기명	계통	참고사항
1	封和突墓	은반	사산조 이란	5세기 중후반 박트리아 지역 제작
2	大同 南郊 北魏 墓 M107	은완	에프탈계	5세기 초반 박트리아 지역 제작
3	大同 南郊 北魏墓 M109	인물장식금도금 고족은배	에프탈	5세기 초반 박트리아 지역 제작
4	大同 南郊 北魏墓 M109	은완	로마계 또는 중국계	5세기 초반 박트리아 중국
5	大同 평성 軸承廠 窖藏	銀海獸 文八曲杯	사산조 이란	5세기 초반 박트리아 에프탈왕명 명문
6	大同 평성 軸承廠 窖藏	금동포도동자문 고족배	로마계	5세기초반 박트리아
7	大同 평성 軸承廠 窖藏	금동인물당초문 고족배	로마계	5세기 초반 박트리아
8	大同 小站村 北魏墓	은이배	중국	5세기 중국
9	북위 평성 遺地	금동초화인물장 식완	로마계	5세기 초반 박트리아

북위 대동에서 수입된 금은기기의 제작지와 계통: 에프탈

5세기 초반에서 중반의 대동에서 집중적으로 출토된 서방계 금은기는 대부분 박트리아에서 제작되었을 개연성이 제시되었고, 그중 에프탈계로 추정되는 유물 3점도 있어 주목된다. 이는 감숙성에서 출토된 은반과 고원 회족자치구에서 출토된 은호에서도 마찬가지 양상으로 나타난다. 감숙성 은반의 제작지는 박트리아로 추정되며 특히 북조 천화北周 天和 4년, 즉 569년에 사망한 북주北周 대장군大將軍 이현李賢의 은호에 장식된 인물이 대동 남교 북위묘 M109의 에프탈계 인물과 동일한 유형인 것이 확인되었다.

박트리아 지역에서 만들어진 금은기가 남북조 시대 중국에 유통되는 상황과 관련하여 주목되는 것은 이 지역의 금은기가 로마, 사산조, 소그드, 에프탈의 요소를 혼합해 제작하고 있다는 점이다. 이와 관련해 우선 이 지역이 3세기에 사산조페르시아의 영향권으로 들어간 것이 주목된다. 224년에서 232년의 사산조페르시아의 아르다시르 1세Ardashir I 의 군사 활동 이후 쿠샨왕국의 서부는 사산조에 예속되었다가 아르다시르 1세의 아들인 샤푸르 1세Shapur I 때 카니슈카 왕계에서 벗어나게 되었다. 쿠샨-사산시대에는 조로아스터교를 비롯해 미트라Mithra교 등 페르시아 종교도 왕실에서 숭배되었지만 불교도 여전히 영향력을 잃지 않았다. 쿠샨-사산 시대의 금속공예는 페르시아 왕실 공예의 영향을 강하게 받았다. 현재 러시아의 에르미타주 박물관에 소장된 〈수렵문 접시〉 등은 이 시기의 작품인데, 사산조 공예품과 주제나 기법 등에서 매우 흡사하나 구성이 더 자유롭다.

쿠샨-사산 시대 이후 390년에서 5세기 후반까지의 짧은 기간에 전개된 키다라Kidara 쿠샨의 금속공예품으로는 주화 정도만 현존한다. 키다라를

물리친 것은 역사가들이 백흉노라고도 부르는 에프탈이다. 에프탈인은 5세기경 투르키스탄과 소그디아, 박트리아를 차례로 점령한 것으로 알려진다. 이에 에프탈은 힌두쿠시의 양쪽을 다 점령하여 동서교역의 교통로를 장악할 수 있게 되었다. 에프탈은 박트리아를 점령하는 과정에서 사산조페르시아의 페로즈Peroz, r.(457/459-84) 왕을 생포했다. 이후 풀어주는 대가로 469년부터 막대한 조공을 받았고 이런 관계는 545년까지 이어졌다. 에프탈은 사마르칸트, 부카라, 페르가나 등 중앙아시아 지역에 경제적인 자주권을 허용하고 기존의 교역망이 잘 유지되도록 하였다.

에프탈인의 중국 내 활동

에프탈인이 5세기 이후 대동에 와서 장인으로도 활동한 양상은 유리기를 통해 연구된 바가 있다. 태화 5년(481) 효문제의 명으로 세워진 정현탑 기단의 석함에서 7점의 유리기가 출토되었는데, 제작 기법이나 유리의

그림 21. 유리발, 북위 정현탑, 5세기 후반
불탑에서 공양물로 매암된 유리발로 불발의 기형을 가지고 있다. 기포가 보이고 구연부가 매끄럽지 않아 중국현지에서 서방계 장인이 제작된 것으로 판단된다.

질로 보아 같은 공방에서 제작된 것으로 판단된다. 발 1점, 호 2점, 호로병 3점, 완 편 1점 중에 가장 수준이 높은 것은 유리발이다. 유리발은 바탕은 투명도가 높은 남색 유리인데, 기포가 다소 많다. 기벽이 0.2cm로 다소 두꺼운 편이고 바닥 부분은 0.5cm로 더 두꺼워서 안정감을 주고 있다(그림 21). 탑에 불발이 매장된 것은 불법의 흥성을 상징하는 불발을 사리기와 함께 공양한 행위로 해석된다.

북위 정현 화탑의 유리발과 관련해 『북사北史』 서역전西域傳의 기사가 주목되고 있다. 즉, 이 기사는 월지인이 북위 도성에 와서 투명 유리기를 제작한 내용을 담고 있다. 주지하다시피 월지는 1세기와 3세기 사이에 인도 북부와 아프가니스탄, 중앙아시아의 일부를 지배한 민족으로 알려지고 있다. 그런데 이 유리발이 481년 명문의 사리석함舍利石函에서 나온 것을 감안하면 월지인의 활동 연대와 다소 거리가 있다. 이 같은 문제를 해결하는 것이 사리석함에서 출토된 에프탈Epthalite 발행 동전이다(그림 22). 중앙아시아 박트리아 지역에 살던 에프탈인을 한대부터 익숙한 대월지인으

그림 22. 동전, 에프탈, 북위 정현탑, 5세기 후반
앞면에는 왕의 초상이 그리고 후면에는 배화단이 표현된 사산조페르시아의 전형적인 동전이나 에프탈 명문이 새겨져있다.

로 잘못 기록한 것으로 해석한 것이다.

이를 종합하면 5세기 중앙아시아에서 중요한 세력자였던 에프탈인이 중국에 와서 불기기법으로 투명 유리를 제작해 기존에 수입되던 로마와 페르시아 유리의 수요를 대체하고 있었던 것을 알 수 있다. 최근 북위 대동에서 출토되는 다소 작은 유리병과 완도 이 범주에 들어가는 것으로 연구되고 있다. 이와 같이 유리 제품의 이동뿐 아니라 장인들의 교류도 같이 이루어지는 점이 흥미롭다.

서방계 장인의 중국 현지 제작 활동

서방계 유리가 북위인의 선호에 따라 수입되다가 장인들이 와서 직접 제작하는 양상을 볼 수 있는데, 유리 제작과 같이 도가니와 정련된 금은기를 간단히 작업할 수 있는 금속 장인들의 이동을 고려할 수 있는 것이다. 칠기의 기형 그대로 만든 대동 소참촌 북위묘의 은이배와 영하 고원 동교향에 위치한 뇌조묘촌 북위 태화년간 묘장의 은이배를 중앙아시아에서 이동해 온 서방계 장인 그리고 이들에게 배운 중국 현지 장인의 은기로 본다. 이배와 같이 중국식 기형뿐 아니라 동위 이희종묘의 은완 역시 전형적인 소그드식 기형이지만 내부의 연화문은 중국식인 것으로 볼 때 중국에서 제작되었을 개연성 크다. 또한 남조의 1984년 광동성 수계현 교장의 은잔, 은합, 금동완 2점 역시 중국 제품으로 본 바 있다.

남북조 시대의 발전된 금공 가공기술

남북조시대 중국에서는 금의 채광과 정련 기술이 높은 수준으로 발전했다. 특히 같은 광석을 캐더라도 은을 제련하는 비율을 정확하게 알아,

생산 효율을 높인 것으로 알려진다. 『북위』 식화지食貨志에는 여산 은광은 돌 두 개에 은 칠량을 얻고, 항주의 백등산 은광은 돌 여덟 개에 은 칠량을 얻는다는 내용이 수록되어 있어 정량을 채취할 수 있는 기술력에 도달한 것을 알 수 있다. 또한 사금을 취하는 '금호金戸'가 1,000여 가구에 달했을 만큼 전문으로 금 채광이 이루어졌다.

이 같은 기반 아래 금은기 제작과 사용이 활발하게 이루어진 것으로 파악되는데, 사용 양상은 다음 문헌을 통해 파악할 수 있다. 금은기는 아니지만 황금 선호도도 불교미술을 통해 파악된다. 천안天安 2년(467년), 천궁사의 석가모니상에, 적금赤金 10만 근과 황금 600근이 사용된 내용이 파악된다. 그 외 황금 취향은 건축에도 반영되었다. 황실 사찰인 영녕사永寧寺에는 건축 장식과 내부의 조각에도 금은보석으로 장식해 그 당시 "장엄하고 밝게 빛나는 것이 세상에서 들어보지 못한 정도다"라는 말을 들을 수준이었다.

이제 금은기의 사용을 보면 왕이 고승에게 은발銀鉢을 바치는 내용이 있어 주목된다. 광동성 수계현 교장의 쌍으로 된 불발이 당시 중국 내에서 제작된 맥락도 이와 관련해 이해할 수 있다. 황실 공방에서 제작된 불발을 통해 불발 기형이 점차 중국에서 확산되었다.

황실의 금은 식기

황실에서 식기로 사용되는 금은기 관련 내용이 있다. 송宋 원가元嘉 27년(450년), 탁발도拓跋燾는 친정親征을 해서, 군대 내 장수들은 금은으로 된 식기를 제공받았다가 적에게 빼앗기는 내용이 위서에서 확인된다. 또한 석호石虎가 업鄴에서 큰 연회를 개최했는데, 제왕의 음식을 담는 그릇이 모두 금은으로 만들어졌고, 그중 유반游盤이 양중兩重의 무거운 그릇이라

는 내용이 있다.

중국에서 제작된 금은기 외에도 수입 금은기에 관한 내용도 파악된다. 원침元琛이 서역에서 얻어온 금병金甁과 은옹銀瓮은 만드는 기술이 기묘하다는 내용이 있어 수입 금은기 선호도 대단했음을 알 수 있다. 고환高歡의 대연회에서 지위가 낮은 관료도 금완을 사용했는데, 이들 금완을 관료들이 훔쳐간 내용도 있다. 이를 통해 보면 북위 사회에서 금은기가 널리 사용되었음을 알 수 있다.

궁정에서 금은기가 사용되기도 했지만 군신에게 상을 줄 때도 널리 사용되었다. 화살을 잘 쏘는 사람에게 상품으로 금은기가 사여되기도 했다. 술 삼승三升이 들어가는 큰 은잔을 얻은 원순元順의 이야기, 금장을 얻은 우문귀宇文貴, 금 허리띠와 보석 기물 여러 가지를 얻은 당옹唐邕의 내용이 여러 사료에서 파악된다. 요승원姚僧垣이 주선제周宣帝의 오래된 병을 낫게 해 주어 은기銀器를 하사받은 내용도 전한다.

사산조이란, 비잔틴, 소그드 양식의 혼합

이제까지 중국 남북조 시대에 수입되거나 자체 제작된 서방계 금은기를 고찰해 보았다. 그간 남북조 금은기의 연구에서 서방계 금은기의 로마, 사산조이란 또는 소그드 등의 계통성 관련 연구가 집중되었다. 이 책에서는 그간의 연구 성과를 기반으로 서방계 금은기의 제작지와 수용 경로를 집중적으로 고찰했다. 그 결과 사산조이란이나 로마 등 본토에서 제작된 것은 단 한 건의 사례도 없고, 대부분 박트리아 등지의 중앙아시아와 중국 내에서 서방계 장인들이나 이들에게 배운 현지인이 제작한 것임이 밝혀졌다. 그리고 한 그릇 내에서도 사산조 이란, 비잔틴, 소그드, 에프탈 등 여러 가지 요소가 혼합되어 있는 사실도 확인되었다. 이 같은 복

합적인 양상은 서방계 단조기법의 금은기 수요가 많아지면서 소그드와 에프탈계 장인들이 중국에서 작업했던 사실과 연관되는 것으로 보았다.

서방계 금은기의 제작지를 규명하려는 연구의 의도는 실크로드 네트워크에서 사용자의 문화취향을 살피고자 하는 데서 출발했다. 원거리에 있는 실크로드의 물자가 단순히 사치품으로 유입된 것이 아니라 사용자의 문화 취향과 관련된 것임을 규명하고자 한 것이다.

·························· 이송란

참고문헌

권영필, 「新羅 工藝의 對外交涉」, 『新羅 美術의 對外交涉』, 예경, 2000.

박아림, 「중국의 북조 시대 고분 출토품에 보이는 북방·서역계 금속용기의 전래」, 『고구려발해연구』 52호, 2015.

이송란, 「南越王國의 파르티아(Partia)系 水滴文銀盒과 전한대 東西交涉」, 『東岳美術史學』 7호, 동악미술사학회, 2006.

＿＿＿, 「중국에서 발견된 고전신화가 장식된 서방 은기」, 『중앙아시아의 역사와 문화 下』, 솔, 2007.

齊東方, 『唐代金銀器研究』, 北京: 中國社會科學出版社, 1999.

Harper, Prudence., *Silver Vessels of the Sasanian Period,* Vol. 1, New York: Metropolitan Museum of Art, 1981.

＿＿＿＿＿＿, *The Royal Hunter: Art of the Sasanian Empire*, Washington D.C.: The Asia Society, 1978.

Zhuo, Wu., Notes on the Silver Ewer from the Li Xian, *Bulletin of the Aisa institute*, Vol. 3, 1989.

ESPIJAB

ČAČ [Tashkent]

Jaxartes ILĀQ [Syr Daryā] FA

arminiya Sayhun
Navoi] Košāniya Dizak OSTRUŠANA Khujand
awis Dabusiya Eštikan [Jizak] Bunjikat
t] Sam

akšab
Nasaf]
arshi] [Kaš

[Dushanbe] Wakš

"Iron Gates" [Baysun] Mink

Holbok
Āmu Daryā]
rki]

Termed Farkār

Balk TOKĀRESTĀN

5 한반도와 소그드

고구려, 돌궐,
소그드인의 동서 문화 교류

고구려 고분벽화를 통해 살펴본 서역인과 서역 문화

고구려 벽화에 출현한 서역인

고대 한국에서 북방·유라시아로 열린 문화의 통로인 고구려 벽화고분에서 보이는 서역 문화 요소는 서역계 인물(장천1호분 등의 생활인, 삼실총과 통구 사신총 등의 역사상, 문지기상), 서역계 기물(안악 3호분의 유리기, 악기), 서역계 장식문(화염문, 팔메트 문양) 등 생활풍속, 신화와 종교, 장식 문양, 건축 구조 등에서 다양하게 찾아볼 수 있다.

그림 1. 악무도, 안악3호분, 357년, 황해남도 안악군, 고구려
고구려 안악3호분의 현실 동벽에 그려진 악무도에서 악기를 연주하는 인물들 앞에 서서 손을 가슴 앞에 들고 춤을 추는 서역인의 모습을 볼 수 있다.

북한의 고고학자 도유호는 안악3호분 발굴 시 현실 동벽 무용수의 눈동자가 노란 빛깔로 표시

그림 2. 말각조정, 안악3호분, 357년, 황해남도 안악군, 고구려
안악3호분의 천장의 말각조정은 천장의 네 모서리를 돌로 덮어 줄여나가는 방식으로 축조해 모줄임 천장으로도 불린다.

된 것을 목격하며 고구려 벽화에 서역인의 출현을 처음으로 발견했다(그림 1). 그는 고구려의 고임식 천장은 '파르티아류 건축'의 특징 중 한 가지로 고구려가 흉노나 돌궐과 접촉해 장성 지대에 흐르던 문화의 조류를 받아들였고, 기마 수렵의 모티프 역시 두라 에우로포스 벽화를 사례로 들면서 파르티아와 연관된 것으로 보았다(그림 2). 고구려가 서역과 초기에는 간접적으로, 후에는 직접적으로 교류해 고구려 고분에 서역 문화의 영향이 나타난다고 보았다. 안악3호분의 발굴에서 고구려, 흉노와 돌궐, 서역으로 이어지는 동서 문화 교류의 흐름을 제시한 것으로, 이후 고구려와 서역 관계 연구에서는 둘 사이를 잇는 매개체로서 유연과 돌궐 등 북방 유목민이 지속적으로 언급된다.

아프라시아브 벽화에서 추론이 가능한 동서 문화 교류

고대 한국의 서역 간 교류를 보여주는 자료로 항상 언급되는 우즈베키스탄 사마르칸트 아프라시아브의 소그드 벽화에 그려진 조우관을 쓴 두 명의 한국인 사신도에 관해 김원룡은 사마르칸트 아프라시아브 궁전벽화의 고대 한국 사신은 고구려인일 개연성이 크며 삼국시대에 한국과 서역, 그것도 타클라마칸사막과 파미르고원을 넘어 소그디아나 지방에 이르기까지의 직접 접촉을 증명하는 확실한 물증으로서 우리 문화사상 매우 중

요한 사료라고 보았다. 사신이 입은 '단령團領의 상의上衣는 고구려가 이미 그 초기, 아무리 늦어도 4세기경까지는 중국이나 돌궐족 간 접촉을 통해서 받아들인 서방계西方系 복제服制'라고 했다(그림 3).

아프라시아브 벽화에 보이는 고구려 사절의 서역 사행에 관해서 연구가 진전되면서 고구려

그림 3. 고구려 사절도, 사마르칸트, 우즈베키스탄, 아프라시아브 박물관
우즈베키스탄 사마르칸트의 아프라시아브 궁전지에서 발견된 벽화로 조우관을 쓴 두 명의 고구려 사절도가 그려져 주목받았다.

와 서역 간 인물 왕래나 문물 교류를 가능케 한 통로로 육로와 초원로 등 두 갈래가 구체적으로 제시되었다. 집안 지역 5세기 고구려 고분벽화에 자주 등장하는 중앙아시아와 인도·이란계 문화 요소는 372년 불교 공인 이래 스텝 지대와 북중국 등을 통해 수입된 것으로 서역 문화 요소의 유입 경로에서 유연과 초원로의 역할이 강조되었다. 고구려 사절이 소그드 왕국의 사마르칸트로 가기 위해 택한 길은 당의 영토를 통과하는 북중국 길이 아니라 돌궐제국의 영역을 통과하는 초원길로 추정된다. 고구려 고분벽화의 서역 문화 요소 중에는 초원길을 통해 고구려로 직접 전해져 수용되었을 개연성이 있다는 점은 고구려 고분벽화 속의 서역 문화 요소 가운데 일부가 매개자, 전달자의 변형을 거치지 않은 것을 시사하며 고구려와 중앙아시아 지역이 밀접한 교류 관계를 유지했을 개연성이 크다고 본다. 그리고 고구려 고분벽화가 장의예술 중 하나로 중국으로부터 유입되었지만, 서역계 인물이 표현된 제재는 관념과 도상화된 이미지를 표현하는 데 고구려의 실제가 반영되었다고 여겨진다. 서역계 인물로 표현된 비중원적 제재가 표현되기 시작하는 5세기 전·중엽에는 고구려에 서역계 주민

이 거주했을 개연성과 함께 중국 북방왕조로부터 불교 수용과 확산이 고구려화된 서역인과 서역을 잘 이해하게 된 주요한 계기가 되었을 것으로 추정한다.

이상에서 살펴본 바와 같이 고구려와 서역 또는 유라시아의 미술 문화교류의 루트로 중국을 통하지 않은 초원로와 아프라시아브 벽화가 그려질 당시 초원로를 장악했던 돌궐이 문화 전파의 중요한 매개체로 주목받았다. 일찍부터 알려진 아프라시아브 벽화의 소그드와 함께 최근 돌궐의 제사유적을 비롯해 벽화고분의 발굴과 소개로 돌궐의 미술 문화를 검토할 수 있게 되었다. 이에 따라 다음과 같이 고구려 벽화의 북방·유라시아 문화 요소의 통로로서 돌궐과 소그드의 연관관계를 살펴보고자 한다.

아프라시아브 벽화

고구려와 소그드, 돌궐의 교차점 아프라시아브 궁전지

우즈베키스탄 사마르칸트에 있는 아프라시아브 궁전지 벽화는 7세기에 해당 지역을 따라서 흐른 미술 문화의 상징물이자 소그드가 기원후부터 취했던 동서교류 과정이 축적된 결과물이다. 소그드, 돌궐, 중국, 고구려로 이어지는 북방 초원과 중앙아시아 문화권역에서 활약한 나라의 상징적 기념물로서 해당 벽화를 그린 소그드인은 동아시아에서 서역 문화전파의 매개체이자 상징체로서 중국과 서구에서는 오래전부터 활발한 연구가 진행되었다.

우즈베키스탄 사마르칸트 아프라시아브의 궁전벽화에 그려진 고대 한국과 우즈베키스탄의 교류 가능성에 관해서 기존의 선행연구에서는 두가지 경로를 제시하고 있다. 첫째는 중국 북조~수당대의 오아시스로를 통해서이다. 중국 북조~수당대 벽화묘와 석각의 중앙아시아 계통 인물

표현과 북조~수당대 묘장 출토 중앙아시아계 장신구와 유리기, 사산조 은화와 비잔틴 금화 등 다양한 문물을 통해 고대 우즈베키스탄에서 연원했거나 해당 지역을 통과해 고대 중국에 이르기까지의 동서 문화 교류를 확인할 수 있다.

둘째는 중국을 통하지 않고 초원 지역을 거쳐, 즉 당시의 돌궐 루트를 통해 소그드와 고구려가 교류했을 개연성이다. 돌궐과 고구려 간의 교류는 기존의 문헌사 분야 선행연구에서 많이 다루었으나, 미술 문화면에서는 현재의 몽골 지역에 남아 있는 6~8세기 돌궐 시기의 미술 문화 유적이나 유물이 많지 않아 고구려와 돌궐 관계 그리고 더 멀리 소그드와 이뤄진 구체적인 교류상을 복원하기는 쉽지 않았다.

다음에서는 위의 두 가지 경로를 염두에 두면서 서돌궐, 당과 교류 내지는 그 영향 아래에서 제작된 소그드의 아프라시아브 벽화에 보이는 소그드와 돌궐, 중국 간 미술 문화교류를 시론적으로 고찰해 고구려로 이어지는 동서 문화 교류의 흐름을 파악하고자 한다. 그 당시 소그드, 돌궐, 북조~당, 고구려가 유지했던 국제적 교류 네트워크에서 미술 문화의 흐름이 어떻게 아프라시아브 벽화에 표현되었는지 살펴보고자 한다. 비교 대상이 되는 돌궐 제사유적과 중국 발견 소그드계 석각은 아프라시아브 벽화보다 이르거나 비슷한 시기에 제작되었다. 고대 우즈베키스탄 지역의 벽화는 주로 7~8세기에 조성된 것들이 남아 있으므로 이 같은 비교를 통해 7~8세기 이전 소그드 벽화의 발달상을 재구성하는 데도 도움이 될수 있을 것이다. 또한 기록에 따르면 돌궐 제사유적의 사당은 고인이 전쟁에서 승전한 모습 등 생전의 모습을 재현했으나 현재로서는 남아 있는 벽화가 없으므로 돌궐과 소그드의 관계를 보여주는 아프라시아브 벽화와 소그드계 석각 간 비교는 돌궐 사당의 벽화를 복원하는 데 보충 자료가 될 수 있을 것이다.

아프라시아브 벽화 속 혼재된 문화

아프라시아브 궁전의 서벽 벽화는 화면의 상단 중앙에 박락된 벽화의 복원도에 따라 전체 장면의 해석이 학자마다 다르나 바르후만 왕과 서돌궐 가한의 초상이 그려진 견해를 바탕으로 서벽 벽화의 구성을 보면 바르후만 왕과 서돌궐 가한이 주재하는 연회와 외국 사신 접객 장면이라고 할 수 있다. 좌우측의 북벽과 남벽은 수렵도와 행렬도이다. 이 행렬도는 제사를 지내기 위해 화면 좌측의 소그드 사당으로 가는 장면으로 해석한다. 북벽의 벽화는 수렵도 화면 중앙의 기마 인물을 당의 황제로 보고 좌측의 배를 탄 여인을 중국 공주로 보기도 한다.

아프라시아브 벽화의 구성을 연회와 접객, 수렵과 행렬로 본다면 전체 벽화의 구성은 고구려와 중국 한, 위진, 북조 시기 고분벽화의 전형적인 장의 미술 구성과 흡사하다. 중국 북조~수대 묘에서 발견되는 소그드계 묘주의 석장구 대부분에 등장하는 공통 주제이자 주요 도상도 야회연회도, 기마출행도, 남녀연회도, 수렵도, 제례 장면이다.

사마르칸트 박물관의 아프라시아브 궁전지 벽화 전시실에서 각 벽의 벽화를 선묘로 그린 설명 표지판에서는 북벽 중앙에 크게 그려진 기마 인물을 당의 황제로 명기하고 있다(그림 4). 그러나 해당 인물 부분의 벽화가

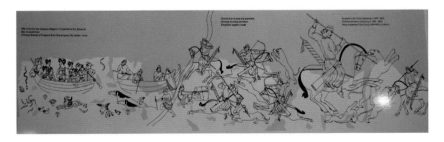

그림 4. 북벽 벽화 선묘복원도, 사마르칸트, 우즈베키스탄, 아프라시아브 박물관
아프라시아브 궁전지의 북벽에 그려진 벽화로 말을 탄 인물이 수렵하는 장면과 배를 타고 강을 건너는 인물이 그려졌다.

이미 많이 박락된 상태이고, 바르후만 왕을 강거 도독으로 임명한 당 태종 등 중국 황제로 특정하기에는 해당 벽면의 전체 도상이 중국 북조~수대 소그드계 석각의 수렵도와 우즈베키스탄의 바락샤 벽화의 동물 투쟁도 맥락 안에 더 적합하게 들어간다는 점에서 재고의 여지가 있다. 당대 고분벽화의 수렵도는 수량이 그렇게 많지 않으며, 아프라시아브 벽화에서 당 황제로 추정한 인물의 수렵 형상은 오히려 소그드계 문화가 강하게 드러나는 안가묘安伽墓(579)와 사군묘史君墓(580), 우홍묘虞弘墓(592) 석각의 수렵도, 동물투쟁도와 더 유사하다(그림 5). 동물과 인물의 극렬한 투쟁도는 사마르칸트 국립미술관과 러시아 에르미타

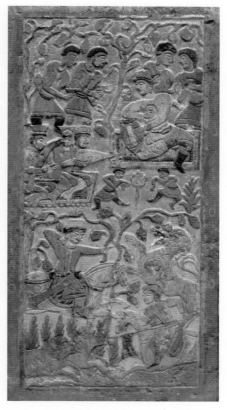

그림 5. 수렵도, 안가묘, 북주, 중국 섬서성 서안, 섬서성 역사박물관

안가라는 서역계 인물의 무덤에서 발견된 병풍형 석상으로 병풍석에 무덤 주인공의 연회, 수렵, 행렬 장면을 부조로 새기고 채색했다.

주박물관에 전시된 바락샤 벽화(6~7세기)의 중심 주제이다(그림 6).

연회도와 수렵도가 중요 도상인 중국 내 소그드계 석각은 그 시기가 6세기 후반에서 7세기 전반으로 아프라시아브 벽화보다 이르다. 원래 소그드계 석각의 도상은 소그드 본래의 문화, 중국의 장의 문화, 돌궐 등 북방 유목민 문화가 혼합되어 형성되었으므로, 서돌궐과 당의 영향이 미쳤

그림 6. 바락샤 궁전 벽화, 기원후 7세기 후반~8세기 전반, 부하라, 우즈베키스탄, 사마르칸트미술관
우즈베키스탄 부하라의 바락샤 궁전의 붉은 방(Red Hall)에서 발견된 벽화이다. 적색 배경에
동물과 인물의 전투 장면이 가로로 긴 화면에 반복되어 그려졌다.

던 아프라시아브 벽화 제작 시기에도 이 세 가지 문화가 혼재되었을 개연
성이 고려된다.

소그드 계통의 묘

중국에서 발견된 소그드 계통 묘주의 묘로는 섬서 서안 사군묘와 안
가묘, 산서 태원 우홍묘, 영하 고원 사씨묘군史氏墓群, 영하 염지鹽池 3호
묘 등이 있다. 안국安國(부하라 Bukhara), 사국史國(케시 Kesh, 샤흐리 사브즈 Shahr-i
Sabz), 강국康國(사마르칸트 Samarkand), 하국何國(쿠샤니아, Kushania) 등 소그드계
의 소무구성昭武九姓에 속한다. 연회도, 수렵도, 조로아스터교 제의 등 외
래 계통의 각종 주제와 도상이 석당石堂, 석곽石槨, 석탑石榻에 표현되었다.
아프라시아브 궁전 북벽에 그려진 수렵도 같은 도상은 중국 북조 소그드
계 석각 가운데 특히 안가묘와 사군묘 그리고 우홍묘에서 유사한 사례를

볼 수 있다. 안가묘는 석탑, 우홍묘는 석곽, 사군묘는 석당 형식의 석장구를 사용했는데, 장구의 형식은 중국 전통의 목조 건축과 가구를 모방한 것이나, 석각의 도상은 여타 북조의 석탑이나 석당, 석각과는 완연하게 다른 중앙아시아 미술 문화의 이국적인 특색을 잘 보여준다.

대명궁향의 안가묘

중국 북조 후기 소그드계 석각 가운데 소그드계의 생활풍습과 종교 활동, 돌궐인 간 교류를 가장 풍부하게 보여주는 사례는 안가묘이다. 섬서성 서안시 북교 미앙구 대명궁향에 위치한 안가묘는 2000년 5월부터 7월까지 발굴되었다. 안가묘는 장사파묘도, 5개 천정, 5개 과동, 용도, 묘실로 구성되었다. 총 길이는 35m이다. 묘실은 정방형의 평면에 남북 길이 3.46m, 동서 너비 3.68m, 궁륭정이며 높이는 3.3m이다. 묘도 제3, 4천정 동서 양 벽에 벽화가 있다. 심홍색으로 테두리를 두르고 가운데에 검을 든 무사를 그렸다. 제4과동 입구 위쪽에 인동화가 남아 있다. 석문石門 위의 반원형 문액門額 위에 채회첩금彩繪貼金의 감지減地 천부조 기법으로 배화 제단을 운반하는 낙타, 반인반응半人半鷹의 사제, 기악 비천, 각종 공양품 등을 조각했다. 문미門楣 중앙에는 수면獸面, 주위에는 포도 문양이다. 묘실 사면 벽에는 홍색 띠를 그렸는데 원래 벽화가 있었을 가능성이 있다.

안가묘에서 발견된 12폭 병풍 형태의 석탑石榻(579년, 길이 228cm, 너비 103cm, 높이 117cm)은 현재 섬서역사박물관에 소장되어 있다. 정면과 좌우측 석판으로 화상이 구성되었는데 정면에는 6칸의 병풍식 화상이, 좌우에는 각 3칸의 화상이 있다. 좌측은 우차와 기마 출행, 수렵, 야회연회, 중앙의 정면에는 야회연회, 포도밭 연회와 수렵, 남녀연회, 회맹, 야외연회, 야회연회, 우측에는 수렵, 야외연회, 우차 출행 순이다. 남녀 묘주 연회도의 좌측의 포도밭 연회 장면의 하단에는 소그드인 묘주가 사납게 달려드는 짐

승을 활을 당겨 제압하는 도상이 있는데 사산조 은기의 수렵 도상과도 유사하다.

정상촌의 사군묘

2003년 섬서 서안시 미앙구 대명궁향大明宮鄕 정상촌에서 발견된 북주 사군묘는 사파묘도가 달린 토동묘로서 묘 전체 길이가 47.26m이며 긴 묘도와 5개의 천장, 전실과 후실로 구성되었다. 후실 규모는 3.7×3.5m이다. 용도와 전실, 후실 모두 백회가 발라져 있어 벽화가 그려졌을 개연성이 있으나 현재는 남아 있지 않다. 묘실 안에 놓인 맞배지붕의 석곽石槨 또는 석당石堂의 규모는 길이 2.46m, 너비 1.55m, 높이 1.58m이다. 석당은 남향이며 앞면 5칸, 옆면 3칸 구조이다. 석당 기대는 두 장의 석판을 조합해 구성했다. 동서 길이는 2.5m, 남쪽 석판은 남북 너비 0.88m, 북쪽 석판은 남북 너비 0.68m이다. 기대 사면에 부조로 장식했다.

석당 네 벽은 12점의 석판(문비 2개, 문미 1개, 문지방[門檻] 1개 포함)으로 구성되었다. 석당 외벽과 받침대에 부조를 새기고 안료와 금박으로 채색했다. 사면 벽의 부조는 팔이 네 개 달린 수호신, 천신祆神, 수렵, 연음, 출행, 상대商隊, 제사, 승천 등의 주제가 새겨져 있다. 인물, 복식, 패식, 기물, 산수 수목과 건축구조 등의 부분에 채회를 하거나 금박을 입혔다. 석당 받침대의 전면과 후면은 다양한 괴수상이 장식되었고 각 모서리에는 날개를 편 천사상이 배치되었으며, 좌우면은 도보와 기마 등 여러 종류의 수렵도가 그려져 있다. 특히 수렵과 카라반이 묘사된 석당 좌면의 받침대에 묘사된 수렵도는 두 명의 기마 인물이 좌우로 교차하며 사납게 달려드는 호랑이와 사자를 화살로 겨누는 장면을 묘사해 안가묘와 우홍묘의 사나운 동물과 싸우는 동물 투쟁도를 연상케 한다.

왕곽촌의 우홍묘

1999년 산서 태원 진원구 왕곽촌에서 산서성 고고대가 발굴한 우홍묘는 전실묘磚室墓로, 묘향은 남향이며 묘도墓道와 용도甬道, 묘실로 구성되었다. 묘실 내에서 53장의 석판으로 조합된 팔작지붕의 석곽이 발견되었다. 묘주의 성은 우虞이고, 명名은 홍弘이며, 자字는 막번莫潘이고, 어국魚國 위흘린성尉紇驎城 사람이다. 여여茹茹 국왕의 명을 받아 파사波斯, 토욕혼吐谷渾 등의 나라에 출사했다. 후에는 북제에 출사했다가 남아서 북주와 수에서 관직에 있었으며 592년[수(隋) 개황(開皇) 12년] 59세로 죽었다. 묘주의 장구葬具는 한백옥漢白玉 석곽石槨으로 외관은 정면 세 칸이며 전당殿堂식 건축이다. 기단과 중간 벽면, 상부 곽의 천장 등 세 부분으로 구성되었다. 규모는 길이 2.95m, 너비 2.20m, 높이 2.17m이다. 내·외벽에 그리거나 새긴 조각과 회화는 54점이다. 내용은 연음도, 악무도, 수렵도, 가거도, 출행도 등이다. 수렵도 중에서 말, 낙타, 코끼리를 탄 심목고비의 외국인이 사자와 싸우는 장면이 많이 묘사되었다.

우홍묘 석곽의 화상은 내벽 부조가 7폭, 외벽 부조와 흑회黑繪가 9폭, 곽좌의 정면 부조, 우면 부조, 후면 채회, 좌면 부조로 구성된다. 화면은 상단의 3분의 2 공간에 중심 주제가 그려지고 하단의 3분의 1 공간에는 앞으로 걸어가는 동물상이 그려졌다. 내벽 부조와 외벽 부조는 병풍 구조를 이용했는데 미호박물관 석각과 같이 석판의 너비가 조금씩 다르다. 내벽 정중앙의 묘주 부부 연음도가 그려진 석판의 너비가 가장 길다. 석곽 내벽의 후면과 우면에 3폭 수렵도가 그려졌다. 코끼리와 낙타를 탄 소그드인과 돌궐인이 뒤로 돌아 사자와 같은 사나운 동물을 칼과 활로 제압하는 수렵도이다. 묘주 부부연회도 하단에는 사자 두 마리가 앞에 선 인물의 머리를 삼킨 채 싸우는 투쟁도가 있다. 우홍묘의 수렵 도상은 사산조 은기의 수렵 도상과 유사하면서, 중국 내에서 보기 드문 잔인한 동물 투

쟁 도상으로 그 당시 페르시아 사신으로 보내졌던 묘주가 사산을 포함한 중앙아시아계 도상을 보다 적극적으로 채용했음을 짐작할 수 있다.

아프라시아브 벽화의 특징

북벽 수렵도

아프라시아브 북벽 수렵도 중심인물의 복원도는 비록 당의 복식을 입고 있으나 표현된 도상의 형식이나 주변 인물의 배치 형식 등이 중국 당대에 보이는 수렵도와 다른데, 사나운 동물의 묘사나 수렵인의 좌우 방향 운동성의 강조가 오히려 중국의 북조~수대 소그드 석각과 유사하다. 소그드 벽화 가운데는 판지켄트 벽화의 수렵도가 잘 알려져 있으나 기마 인물의 자세나 말의 형태가 더 정적이어서 아프라시아브 북벽 벽화의 수렵도는 당대의 복식을 입은 인물에 사산계 양식 수렵도를 부활시켜 그린 것일 수도 있고, 아니면 북조~수대 소그드계 석각의 저본이 소그드 내에서든 중국을 통해서 다시 서전한 것이든 어느 정도 영향을 미친 것이 아닌가 판단된다.

남벽 행렬도와 사당도

아프라시아브 궁전지 남벽 벽화의 행렬도와 사당도도 중국 출토 소그드계 석각에서 자주 관찰되는 주제이다. 중국 출토 소그드계 석각의 도상 구성과 아프라시아브 벽화 도상 구성의 친연성은 주목할 필요가 있는데, 소그드계 석각에 흔히 행렬도에 사용되는 말 외에 코끼리, 낙타 등 이국적 동물이 등장하는 점이나 얼굴에 파담을 쓴 제사장이 배화 제단 앞에 제사를 지내는 장면이 종종 묘사되는 점, 우홍묘 곽 내벽 부조 가운데 세 명의 인물이 서 있는 기단이 높은 제단 같은 건물을 향해 제기祭器를 들고

들어가는 인물이 묘사된 점 등이다. 아프라시아브 남벽 벽화의 가장 좌측에는 세 명의 인물이 서 있는 높은 기단의 사당이 있으며, 행렬도의 중앙에 파담을 쓴 제사장이 출현하고, 행렬에는 코끼리와 낙타를 탄 인물이 그려졌다. 안가묘와 사군묘의 배화 제단과 제사장의 도상은 부하라박물관 소장 화단 예불도(6~7세기)의 배화 제단 묘사와도 유사해 중국 내에서 나타난 조로아스터교 제의 양상을 확인할 수 있다. 배화 제단 앞에서 문양이 화려한 복식을 입고 검을 차고 앉은 인물의 자세는 소그드 벽화의 연회도와 돌궐 제사유적 석인상에 보이는 특징이다.

일부 학자에 따르면 아프라시아브 벽화에 보이는 중국 회화 연관성은 중국 회화와 조각이 아프라시아브 벽화에 영향을 미친 사례로 여겨진다. 즉, 아프라시아브 벽화의 사절도는 중국 벽화의 외국 사절에 관한 관습적인 도상을 차용한 것으로 중국 당대 고분벽화나 소릉과 건릉 석인상과 유사한 인물로 묘사했다고 보았다. 아프라시아브 궁전지 북벽 벽화의 중국 황제와 공주 그림이 중국에서 비단과 함께 입수된 중국 두루마리 그림을 참고했을 개연성이 제시되기도 했다. 수렵도는 당대 이수묘, 한대 섬북 화상석, 사산계 수렵도와 비교되고, 배를 타고 강을 건너는 장면을 중국의 단오절 풍습과 비교해 중국과 연계성을 찾기도 했다.

그러나 비교 대상이 되는 중국 섬서성 서안에 주로 위치한 당대 고분벽화나 소릉과 건릉 석인상은 아프라시아브 벽화의 조성 시기보다 약간 늦거나 비슷하다. 오히려 소릉의 석상이 돌궐의 영향을 받은 것으로 보는 선행연구도 있어 단순히 중국의 영향으로 보기는 어렵다.

서벽과 북벽의 구성과 돌궐 유적

아프라시아브 궁전지 서벽과 북벽 벽화의 구성은 중국에서 발견된 북조~수대 소그드계 석각에 보이는 도상 구성과 몽골의 돌궐 제사유적의

석인상 배열과 친연성이 두드러진다. 중국 내에서 발견된 북조~수대 소그드인 묘장 도상은 '소그드 저본底本'을 바탕으로 현지 소그드인 화가가 제작했을 것으로 추정하고 있다. 당대 미술의 영향이 일방적으로 소그드 지역에 전달되었다기보다는 소그드와 돌궐을 동서 미술 문화교류의 주체로 인식하면서 북방 초원 문화와 중앙아시아 문화의 교섭과 혼합의 결과로 아프라시아브 벽화를 해석할 필요가 있다.

아프라시아브 궁전지 벽화에 중국 당대의 미술 도상이 참조되었을 수도 있으며, 또한 중국 내에서 발견된 소그드인 묘주의 북조~수대 묘의 석각이 아프라시아브 벽화의 주제와 구성에 영향을 미쳤을 개연성도 고려된다. 중국으로 이주한 소그드계 묘주가 주문 제작한 석장구의 도상은 중국 장의 미술의 형식을 빌린 듯 보이지만, 실제로는 소그드의 장례 의례와 소그드와 돌궐 간 교왕 그리고 북방 유목민의 취향을 강하게 결합했다. 이 같은 소그드계 석장구의 도상은 소그드의 원거주지에는 현재 남아 있지 않거나 완전히 발굴되지 않은 소그드의 미술 문화 내지는 소그드와 돌궐의 교류를 반영하는 북방 초원 유목민의 미술 문화를 보여주고 있다.

현재 소그드인의 출신지인 우즈베키스탄 남부와 타지키스탄 북부에 남은 벽화는 7~8세기 것들이 주를 이루기 때문에 그 이전 시기의 소그드 벽화의 주제와 표현을 중국으로 이주한 이후에도 소그드 원 거주지와 지속적으로 교류한 소그드인이 조성한 장의 미술을 통해 복원할 수 있으며, 그 당시 동서 문화 교류에서 보이는 복합적인 문화의 흐름을 파악하는 데 도움이 될 것이다.

중국 묘장미술에 출현하는 돌궐인

앞에서 살펴본 중국의 소그드계 석장구의 석각에는 돌궐인이 다수 출현하는 것이 특징이다. 중국 내 이방인으로서 소그드인의 장의 미술에 역

시 제삼자로서 돌궐인이 묘사된 점은 중국인의 시각에서든, 소그드인의 시각에서든 타자의 돌궐과 관련한 인식이 반영된 것이다. 여기에서는 6세기 후반의 중국 내에서 발견된 소그드계 석장구에 묘사된 돌궐인의 표현을 살펴봄으로써 우즈베키스탄 사마르칸트 아프라시아브 궁전지의 7세기 후반 벽화의 돌궐인상과 7~8세기 몽골에 조성된 제사유적의 돌궐 석인상의 선행 미술 자료로서 그 의의를 찾아보고 6~8세기 미술 자료에 보이는 돌궐인의 표현과 인식을 살펴보고자 한다.

현재 편년을 정확하게 알 수 있는 돌궐 석인상이 대부분 돌궐 제2제국 시기의 사례라는 점에서 편년이 가능한 미술 자료로서 처음 돌궐인이 묘사되는 예는 중국의 북조 시대, 6세기 후반의 장의 미술을 통해 살펴볼 수 있다. 중국 북조 묘 출토 소그드계 석장구는 중국으로 이주한 소그드계 인물의 생활과 장의 풍속을 반영한 석각을 통해 우즈베키스탄 사마르칸트 아프라시아브 벽화 간 친연성을 보여주는 동시에 동돌궐의 중요 거점인 몽골 지역이나 서돌궐의 활동 영역인 중국 신강과 우즈베키스탄에서 보이는 돌궐의 미술보다 이른 시기에 출현하는 돌궐인의 표현을 보여준다는 점에서 또 다른 의의가 있다.

소그드인과 돌궐인의 교류 흔적

중국 북조의 묘장 미술에 돌궐인을 묘사한 사례는 중국의 섬서 서안과 산서 태원에서 발견된 중앙아시아계 묘주의 석장구인 서안의 안가묘(579년)와 사군묘(580년), 산서 태원의 우홍묘(592년), 일본 미호박물관 소장 소그드계 석관상 등에서 발견된다. 시기적으로 현재 잘 알려진 돌궐의 석인상보다 이르게 돌궐인의 묘사를 처음 찾아볼 수 있는 미술 자료라는 점에서 주목된다.

소그드는 4세기 에프탈이 쿠샨을 멸망시킨 이후 5~6세기 사산, 에프

탈, 돌궐의 교차 지배를 받았으며 한편으로는 이들의 도움으로 교역 상인 집단으로 활발하게 활동했으며, 소그드 석각에 보이는 소그드인과 돌궐인 간의 교류는 이 같은 역사적 상황을 잘 보여준다. 서위西魏 대통大統 11년(545)에 태조太祖가 주천군酒泉郡의 호인胡人 안낙반타安諾盤陀를 사신으로 돌궐에 보냈다. 565년경에는 돌궐이 소그드 지역을 장악하게 되고 소그드인은 돌궐의 지배 아래 중앙아시아에서 활발한 상업 활동을 펼친다. 567년 돌궐은 소그드인 비단 판매업자 마니약Maniakh을 단장으로 비잔틴제국에 외교사절을 보내 외교관계를 맺고 직접 교역 관계를 형성한다. 돌궐과 소그드는 상호 협력하면서 중국, 비잔틴과 교류했으며, 돌궐은 중국 간 교류에서 소그드인을 적극적으로 활용했다. 소그드 석관 도상에 보이는 소그드와 돌궐의 관계는 롱신장榮新江에 따르면 회맹會盟과 계승의식, 소그드 수령의 돌궐 부락 방문, 공동연음共同宴飲, 공동수렵, 공조상대共組商隊와 출외경영出外經營, 돌궐의 소그드 장례 의식 참여, 단독의 돌궐인 묘사로 구분되어 표현되었으며 다음에서 살펴볼 안가묘, 미호박물관 석각, 사군묘, 우홍묘에 돌궐인이 묘사된 장면은 위 주제의 구성을 잘 보여준다.

안가묘 석탑에 표현된 돌궐인

안가묘의 석탑에서 돌궐인이 출현하는 장면은 좌측에서 4번째, 7~10번째 석판이다. 정면의 6폭 병풍화 가운데 4폭에 출현한다. 좌측에서 4번째와 7번째 석판은 2단으로 나누어 소그드인과 돌궐인이 함께 만나 연회와 가무를 즐기는 장면으로 구성되었다. 이들이 모여 앉은 건축물의 지붕 중앙에 초승달과 해의 도상이 그려져서 소그드인 취락 중 천교사묘祆敎寺廟임을 보여준다. 4번째 석판은 중앙에 돌궐인이 오른손에 작은 잔을 들고 정면으로 앉아 있고, 중앙의 돌궐인을 향해 좌우로 소그드인이 하프를 연

주하고 돌궐인이 비파를 연주하고 있으며, 뒤에는 소그드인과 돌궐인이 가옥 내에 가득 둘러 서 있다. 돌궐인과 소그드인이 앉은 탑榻 앞면에 작은 연주문 장식이 둘려 있다. 가옥의 아래쪽인 화면의 하단에는 호선무를 추는 인물이 중앙에 있고 좌우로 각종 기형의 용기를 든 시종이 둘러서 있다.

7번째 석판 상단에는 소그드인과 돌궐인이 말을 탄 채 서로 손을 뻗어 만나는 장면이, 하단에는 초승달과 해가 지붕 중앙에 장식된 가옥 안 화면의 상단에서 만난 소그드인과 돌궐인이 마주 앉아 있는 장면이 보이는데, 이는 돌궐과 소그드 간의 회맹 장면으로 본다. 이 가옥은 연주문으로 네 테두리를 두르고 있다.

이들 석판의 바로 옆에 붙은 3번째와 8번째 석판에 돌궐인의 고유 가옥 형태인 유르트가 그려져 있다. 8번째 석판에는 유르트를 방문한 소그드인과 돌궐인이 만나는 장면이 묘사되었다. 9번째 석판에는 중국식 목조 건축 안에서 오른손에 잔을 들고 앉은 소그드 묘주 앞에 돌궐인이 마주 앉아 있으며 묘주의 주변과 화면의 하단에는 악기를 연주하거나 호선무를 추는 인물이 묘사되어 있다. 마지막 10번째 석판에는 야외 수렵 장면으로 돌궐인 두 사람이 화면의 상단에 말을 타고 달리며 활을 쏘는 장면이 묘사되어 있다.

안가묘 다음으로 돌궐인이 다수 묘사된 것이 일본의 미호미술관에서 소장한 12점의 석판과 한 쌍의 문궐이다. 섬서 또는 산서에서 출토된 것으로 추정된다. 안양 출토 화상석과 같이 전면에 두 개의 문궐이 있다. 전면에 각각 네 명의 인물과 말이 서 있는 모습이다.

화면의 우측에서 시작해서 우차 출행(서조, 서운), 나나여신, 묘주 부부 기마 출행, 에프탈인의 기상 출행, 돌궐인의 기마 출행, 소그드와 돌궐 회맹, 묘주 부부연회도, 장례 제의, 대상隊商, 돌궐인의 유르트 내 휴식, 무인마,

에프탈인의 수렵 등의 주제가 높이 약 60㎝, 너비 약 25~50㎝의 대리석 석판 위에 묘사되었다.

돌궐인은 좌측에서 3, 4, 5, 7, 8번째 병풍석에 묘사되었다. 3번 장면은 유르트 안에서 돌궐인이 주인으로 앉아 있고 서너 명의 돌궐인이 그 앞에 무릎을 꿇고 주인을 바라보고 있다. 세 마리의 말이 유르트 앞에 대기하고 서 있으며 한 명의 마부가 말을 돌보고 있다. 석판의 하단에는 두 명의 인물이 말을 타고 앞으로 도망가는 세 마리의 동물을 사냥하고 있다. 4번째 석판은 화면 상단에는 거대한 낙타 한 마리가 짐을 가득 싣고 타부에게 이끌려 가고 있다. 하단에는 세 명의 인물이 말을 타고 전진하는데 앞에 선 인물 가운데 돌궐인이 보인다. 소그드인과 돌궐인으로 구성된 낙타와 함께 이동하는 상대商隊의 묘사로 보인다. 5번째 장면은 소그드인의 장례 의식을 표현한 것으로 해석되는데 파담을 쓴 조로아스터교 사제의 뒤쪽에 앉아서 머리를 칼로 베고 있는 인물 가운데 돌궐인이 보인다. 7번째 석판에는 상단에 커다란 화개 아래 소그드인 묘주가 화면 중앙에 앉은 가운데 1~2명의 돌궐인이 화면 우측에 나타나 묘주와 마주 보며 회맹하는 장면으로 보인다. 8번째 병풍석은 다음의 9번째 병풍석과 연결된 행렬도로 보인다. 두 장면 모두 화면 상단에 산개가 펼쳐져 있고, 8번째 병풍에는 돌궐인 세 명이 말을 탄 채 앞에서 행렬을 인도하고, 9번째 장면에는 에프탈인으로 보이는 인물이 코끼리를 타고 행렬을 따르고 있다.

사군묘 서벽에 표현된 돌궐인

사군묘의 석당 서벽은 두 장의 석판으로 구성되었는데 각각의 석판에 기둥을 부조로 조각해 두 개의 기둥이 있고 기둥과 기둥 사이에 각각 장면을 그려 넣었다. 석당 서벽 제1폭은 조로아스터교의 주신主神이 주위에 둘러싸고 앉은 중생들에게 설법하는 장면이다. 신상의 몸 뒤에 타원형 광

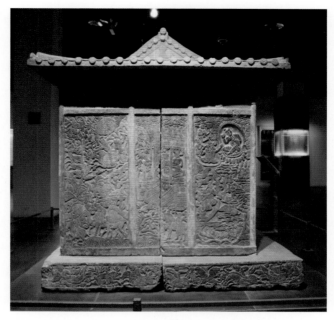

그림 7. 석곽 서벽 부조, 사군묘, 북주, 중국 섬서성 서안, 서안시 박물관
소그드계 인물의 무덤에서 나온 가옥형 석곽으로 서벽에 무덤 주인의
수렵도와 교역 행렬도가 그려졌다.

배가 있다. 화면 하단에 남자 다섯 명이 두 손을 가슴 앞에 모으고 앉아
있는데 그중 한 명이 돌궐인으로 보인다. 앞에는 사자, 사슴, 양, 멧돼지
등 동물 일곱 마리가 모여 앉아 있다. 서벽 제3폭 부조는 상하단으로 나
뉘는데 상단은 수렵도, 하단은 상대 행렬도이다. 상단 수렵도의 중심인물
뒤에 돌궐인으로 보이는 인물 한 명이 왼손에 사냥용 새를 얹고 뒤따르고
있다(그림 7).

우홍묘 석과 내벽에 표현된 돌궐인

우홍묘는 석곽 내벽에 코끼리와 낙타를 탄 소그드인과 돌궐인이 뒤로
돌아 동물과 싸우는 수렵도가 제3, 4, 6폭에 표현되었다. 석곽 곽좌 전벽

(정면)과 후벽(배면)도 부조가 조각되고 채색이 더해졌다. 곽좌 후벽은 상하 단으로 나뉘는데, 상단에는 두 기둥 사이에 앉거나 선 주인에게 잔을 바 치거나 악기를 연주하는 시종이 그려졌는데, 대부분 소그드인이며 머리 에는 두광, 목에는 리본이 매어져 뒤로 날리고 있다. 가장 오른쪽 화면에 돌궐인 주인이 돌궐인 시종에게서 잔을 받으면서 등 뒤에 있는 개를 뒤돌 아보는 장면이 묘사되었다. 곽좌 후벽 하단에는 오른쪽 안상 안에 활을 들고 사슴을 뒤쫓는 돌궐인 기마 인물이 묘사되었다. 곽좌 좌벽의 상단에 도 세 명의 기마 수렵 인물이 그려졌는데, 중앙의 인물이 돌궐인이다.

우홍묘는 묘주가 중앙아시아 어국 출신이나 어국이 어디인지는 아직 밝혀지지 않았다. 섬서성 서안에서 발굴된 안가와 사군의 묘에서 나온 석 장구에 돌궐인이 유독 자주 묘사된 점은 6세기 후반 돌궐이 강성하던 시 기에 돌궐과 현재의 감숙 지역과 우즈베키스탄의 소무구성 나라 가운데 안국과 사국 간 밀접한 관계를 반영하고 있는 것으로 보인다. 우즈베키스 탄 사마르칸트 아프라시아브 궁전지 벽화는 7세기 후반의 강국과 돌궐인 의 관계를 잘 보여준다.

돌궐 제사유적 석인상에 미친 소그드의 영향

수서와 구당서, 신당서에 표현된 돌궐인

돌궐의 장례 습속은 『수서隋書』에 따르면 "날짜를 잡아서 죽은 이가 타 던 말과 물품 등을 시신과 모두 태워 그 남은 재를 모아 장례를 지냈다. 무덤 곁에는 집을 지어 그 안에 죽은 사람의 모습과 살아 있을 때 겪었던 전투 모습을 그려놓았다"라고 한다.

『구당서』의 기록을 보면 개원 20년(732년) 퀼 테긴이 죽자 당의 황제가 사신을 보내 조문하고 제사를 지내게 했는데, 황제가 친히 지은 비문으로

비석을 세우고 사묘祠廟를 지어 돌을 깎아서 상像을 만들고 네 벽면에는 고인이 전쟁과 진영에 있었던 모습을 그리게 했다는 기록이 있다.

『신당서』의 중앙아시아 하국何國 관련 기록에도 돌궐의 왕을 그린 건축물이 세워져 있었음을 알 수 있다. "하何는 굴상니가屈霜你迦 혹은 귀상닉貴霜匿으로도 불리니, 곧 강거 소왕 부묵성附墨城의 고지이다. 성의 왼편에는 중루重樓가 있는데, 그 북면에는 중화의 옛 제왕이, 동면에는 돌궐과 파라문婆羅門이, 서면에는 파사와 불름拂菻 등 여러 왕이 그려져 있어, 그 왕은 아침이 되면 찾아와 예배하고 물러난다"라고 전한다. 그러나『수서』와『구당서』,『신당서』에 기록된 돌궐인의 전투하는 모습이나 진영에 있었던 모습, 돌궐 왕의 모습 등을 그린 벽화는 현재 남아 있지 않아 어떤 형태나 양식의 벽화였는지는 추정하기 어렵다.

돌궐의 장의 미술에서는 제사유적에 세워진 사당 건물 내부에 생전의 전쟁 장면과 같이 고인을 추모하는 벽화를 그렸다고 기록하나 실제 돌궐 제사유적의 사당은 건축이 그대로 현존하는 사례가 없으므로 그 당시 서돌궐과 밀접한 관계를 맺었던 소그드의 아프라시아브 궁전벽화를 통해 돌궐 사당의 벽화와 사당의 전면에 배치된 석인상 모습을 복원할 수도 있다. 현재 남은 돌궐 제사유적의 사당에서 나온 회화는 빌게 칸 사당의 기와에 그려진 기마인물도 정도이다.

돌궐의 미술 자료에서 돌궐인의 전형적인 형상을 살펴볼 수 있는 것은 몽골을 중심으로 남아있는 돌궐 시기 제사유적 중 석인상이다. 몽골, 알타이, 투바, 카자흐스탄, 중국 신강유오이자치구 등에 분포하고 있는 돌궐 제사유적과 석인상은 돌궐 제1제국 시기부터 제2제국 시기까지 유적과 석인상의 구성이 변천하며 발달했다. 돌궐 제1제국 시기는 몽골 아르항가이 아이막 부기트 솜의 부구트 제사유적(580년대 추정), 중국 신강 소소현昭蘇縣 소홍나해묘지小洪那海墓地 석인石人(599년~604년 추정), 돌궐 제2제국

시기로는 몽골 볼간 아이막 오르혼 솜 아르 혼디 소재 시베트 울란 제사 유적(일테리시 칸[재위 682~692년]의 묘로 추정), 빌게 톤유쿠크瞰欲谷 제사유적(720년), 아르항가이 아이막 호쇼 차이담의 퀼 테긴闕特勤(재위 684년 또는 685년~731년) 제사유적(732년), 빌게 카간毗伽可汗(재위 716년~734년) 제사유적(735년), 토브 아이막 델게르한 솜 이크 호쇼트 퀼 초르 제사유적(742년~745년), 오보르항 가이 아이막 우안가 솜 온긴 골(731년~732년) 제사유적 등이 있다.

몽골의 돌궐 석인상에 미친 소그드인의 영향

돌궐 석인상은 21개 아이막과 114개 솜에서 총 737기의 돌궐 석인상이 조사된 몽골에 다수 분포하며, 아제르바이잔, 타지키스탄, 투르크메니스탄, 카자흐스탄, 키르키스스탄, 우즈베키스탄, 중국 신장웨이우얼자치구, 투바공화국, 하카스공화국, 알타이공화국 등에도 많이 발견된다. 돌궐 시기를 포함해 유라시아 지역의 석인상은 학자에 따라 몇 가지 유형으로 분류된다. 스키타이 시대부터 존재한 유라시아의 석인상은 돌궐 시기에 와서는 대개 오른손에 용기容器를 쥐고 있고 무기를 소지한 남자상이 전형적이며 6~8세기로 편년된다. 알타이 지역의 4개 유형의 석인 가운데 오른손에 용기를 들고 허리띠를 띠고 무기를 든 석인(56기)과 오른손에 용기를 들고 무기를 들지 않은 석인(42기)은 7~10세기에 속한다고 보는데, 특히 첫 번째 유형은 8세기 돌궐 귀족층의 제사유적에 해당한다.

몽골의 카간과 고관급의 대규모 유적에는 제사유적의 주인 부부로 생각되는 양반다리를 하고 앉은 좌상 석인, 정좌하고 앉은 좌상 석인(남성은 시종, 여성은 주인의 처로 판단됨), 입상의 석인(두 손을 가슴 앞에 모은 자세가 많고, 검이나 지팡이 같은 지물을 들고 있음), 양손을 가슴 앞에 모은 석인 등이 출현한다.

돌궐 시기 석인 좌상의 전형적인 좌지법坐地法은 다리를 X자형으로 꼬고 앉거나 꿇어앉은 모습이며, 대부분 엄지와 검지로 용기 아래를 받쳐

잡고 있다. 이 같은 손의 형태는
불상의 영향 또는 소그드인 미
술의 영향으로 본다. 귀걸이와
허리띠, 화살집, 칼이 음각되거
나 양각되어 있으며 머리 모양
은 한 갈래 혹은 여러 갈래로 땋
아 뒤로 늘어뜨린 형태이다. 의
복의 깃은 번령이 많으며 원령
도 있다. 돌궐의 허리띠[접섭대(蹀
躞帶)]는 혁대에 네모나거나 둥
근형의 금속 장식판을 부착하고
끝에 휴대품을 걸 수 있는 고리
달린 가죽제 끈이 늘어져 있다.

돌궐 시대 석인상은 완성도에
서 차이가 있는데 좌상으로 표
현된 묘주 부부상은 조각의 완
성도가 높으나 머리 부분이 의
도적으로 파손되어 남아 있지

그림 8. 부구트 비석, 몽골 아르항가이 아이막 부구
트 솜 바얀 차간 골, 아르항가이 아이막 체
체를릭박물관
돌궐 타스파르 카간(타발가한)의 재위 중인
580년대에 세워진 것으로 추정하는 부구트
제사유적에서 발견된 비석으로 귀부 위에
소그드 문자가 기록된 비석이 세워져 있으
며 이수 부분에 돌궐 건국신화의 상징인 이
리가 새겨져 있다.

않은 경우가 많다. 알타이 돌궐의 제사유적에서 제례 의식 중 마지막 행
위는 석상의 의도적 파괴와 관련되어 머리 부분이 훼손된 경우가 많다.
돌궐 석인상 가운데 시종이나 장례 제의 참여자를 표현한 입상 조각은 거
칠게 제작되었으며 묘주 조각보다는 손상이 덜하다. 빌게 카간 제사유적
에서 발견되는 정교한 조각상은 중국에서 가져온 것으로 여기기도 한다.
돌궐 제사유적의 석인 입상 가운데 장방형 석판에 머리와 손 부분만 거칠
게 조각한 유형이 있는데 빌게 카간 같은 지배층의 제사유적에서도 이 같

은 유형이 발견된다. 정교하게 제작된 다른 조각상과 대조되는 이들 조각
상은 죽인 적을 표현하는 발발의 일종으로 보기도 한다.

돌궐 제1제국 시기에 제작된 것으로 추정하는 제사유적과 석인상은 소
그드 문자를 새긴 비석이 세워진 몽골 아르항가이 아이막 부구트 솜의 부
구트 제사유적(580년대 제작 추정)과 석인상 몸체에 소그드 명문이 새겨진 중
국 신강 소소현 소홍나해묘지 석인(599년~604년)이다. 돌궐 제2제국 시기
에는 8세기에 세워진 톤유쿠크(720년), 퀼 테긴(732년), 빌게 카간(735년), 이
크 호쇼트(742년~745년), 옹긴 골(731년~732년) 제사유적이 있다.

아르항가이 아이막의 체체를릭 박물관에 세워져 있는 부구트 비석은
타스파르 카간(타발가한, 재위 572년~581년) 재위 중에 제작된 것으로 추정된다
(그림 8). 귀부 위에 소그드 문자가 기록된 비석이 세워져 있으며 이수 부분
에 돌궐 건국 설화의 상징인 이리가 새겨져 있어 소그드와 돌궐 문화가
혼용되었다. 부구트 제사유적에는 토성 내측과 외측에 다수의 발발이 세
워져 있으나 현재 석인상은 확인되지 않는다.

신강 서북부 지역의 돌궐 석인상

중국 신강의 서북부 지역의 돌궐 석인상을 대표하는 예인 소소현 소홍
나해묘지 석인은 서돌궐제국의 이리가한泥利可汗(재위 587년~599년)의 조각상
으로 599~604년에 세워진 것으로 추정하는 견해가 있다. 일월식 관식을
쓰고 오른손에 잔을 들고 가슴 앞에 대고 있으며 허리띠를 차고 있으며
등에는 음각으로 8줄의 변발을 허리까지 길게 묘사했다. 석인의 다리 부
분에 모두 20행의 소그드어 명문을 새겼다. 중국에서 발견된 소그드계 석
각의 돌궐인, 소릉과 건릉의 돌궐 번신상, 아프라시아브 궁전벽화에 묘사
된 돌궐인과 유사한 관식의 두발 형태를 보여준다.

6세기 후반의 돌궐 제사유적과 석인상에는 소그드 문자가 사용되었는

데, 돌궐 제사유적의 소그드 문자 사용에서 보이는 돌궐과 소그드의 밀접한 관계는 6세기 후반의 중국 출토 소그드계 석각에 보이는 다수의 돌궐인 묘사로도 확인할 수 있다.

돌궐 제2제국 시기 지배층의 제사유적은 제1제국 시기에 비해 일정한 형식이 갖추어져 대개 중앙에 사당이 세워지고 사당 뒤에는 네 개의 판석으로 세운 석곽이 있으며, 사당 앞에는 귀부의 받침돌 위에 명문 비석이 세워져 있다. 사당 내부에는 추모하는 인물을 기념해 세운 남녀 좌상, 외부에는 여러 점의 남녀 입상과 좌상이 열을 지어 있다. 또한 사자, 양 등 동물 석상을 사당 입구에 세웠다. 전체 제사유적은 장방형 토성과 해자로 둘러싸여 있다.

시베트 울란 제사유적은 팔각형 기단의 건물지 동쪽으로 약 11점의 석인상, 8점의 석사자상, 4점의 석양상 그리고 비석을 배치했다. 등신대보다 작은 크기의 석인은 대부분 돌궐 복식을 입고 있으며 손에는 잔 등 지물을 들고 있고, 대개 머리와 다리 부분이 결실되어 전체 형상을 알아보기 어렵다. 빌게 톤유쿠크 제사유적에는 8기의 석상, 289기 이상의 발발이 발견되었다. 퀼 테긴 제사유적의 석상은 10기의 석인 좌상과 입상, 2기의 석사자, 2기의 석양 그리고

그림 9. 퀼 테긴 두상, 731, 높이 42.4cm, 몽골 아르항가이 아이막 호쇼 차이담, 몽골 역사고고학연구소
돌궐 제2제국 일테리시 카간의 아들 퀼 테긴 제사유적에서 발견된 퀼 테긴의 두상이다. 『구당서』에 따르면 퀼 테긴의 장례에 당 현종이 조문객과 장인을 보내어 사당에 벽화를 그리게 했다.

그림 10. 빌게 카간 석상, 735, 몽골 아르항가이 아이막 호쇼 차이담, 몽골 국립박물관

돌궐 제2제국의 빌게 카간의 제사유적에서 발견된 석상으로 머리 부분이 사라진 상태이다. 의복의 깃은 번령이며 장식판을 부착한 허리띠(접섭대)를 두르고 있어 전형적인 돌궐의 복식을 보여준다.

다수의 발발 등으로 구성되었다. 또한 퀼 테긴의 두상과 부인의 두상 앞부분이 발견되었다(그림 9). 빌게 카간 제사유적의 석상은 8기의 석인, 2기의 석사자, 2기의 석양과 다수의 발발이 있다. 두상 부분이 사라진 빌게 카간의 석상과 부인의 석상이 현재 울란바토르 국립박물관에 전시되어 있다(그림 10).

소그드 미술의 영향을 받은 돌궐의 제사유적

현재까지 발견된 돌궐 제사유적에서 좌상 인물상의 강조는 돌궐 시기 특유의 잔을 들고 앉은 좌상의 형태가 암각화나 부조로도 표현되고, 중국 출토 소그드계 석각이나 중국 북조 벽화묘에서도 중앙아시아계 인물 표현으로 여겨진다는 점에서 돌궐과 소그드 미술 문화를 관통해 흐르는 중앙아시아계 인물 묘사가 제사유적의 석인상에서도 표현된다는 점을 알 수 있다.

돌궐 제사유적의 석인상을 아프라시아브 벽화와 중국 출토 소그드계 석각과 비교하면 인물상 표현에서 좌상과 입상이 함께 배치된 점, 다리를 꼬거나 꿇어앉은 좌지법坐地法, 두 손가락으로 잔을 들고 있는 형태, 중요

인물 좌상의 화려한 꽃무늬 장식의 복식 등이 유사하다.

돌궐 제사유적의 전면에 세워진 석인상은 좌상과 입상이 섞여 있으며, 현재는 대부분 원래의 배치에서 벗어나 있거나 머리나 다리 부분이 파손되어 원래의 배치로 복원하기가 어렵다. 그러나 소릉, 건릉과 같이 능 앞의 신도神道 양쪽에 일렬로 세워진 등신대 이상 규모의 당 18릉 문무인 석인상과 비교하면, 돌궐 석인상은 등신대보다 규모가 작고 위압감 없이 좀 더 현실적인 모습의 인물상을 표현하고 있다. 시베트 울란 제사유적의 현재 남은 대부분의 석인상은 여러 가지 다른 지물을 손에 들고 조금씩 다른 옷깃 형태를 띤 석인상으로, 제사유적의 사주나 묘장의 묘주보다는 그를 보좌하는 신하나 시종의 조각상으로 보인다. 좌상의 중심인물을 사당 내에 안치하고 사당 밖에 입상과 좌상의 군상을 배치해 북조~수당대 능묘의 석인상과는 차이가 있으며, 오히려 아프라시아브 서벽 벽화의 바르후만 왕과 서돌궐 가한, 그 앞에 열을 지어 앉거나 선 돌궐인과 외국 사절을 연상케 한다.

다리를 X자형으로 꼬고 앉거나 꿇어앉은 석인 좌상의 좌지법과 오른손이나 양손에 잔을 들고 있는 점은 돌궐 시기 석인상을 구분하는 중요한 특징이다. 돌궐 석인상은 특히 대부분 엄지와 검지로 잔을 들고 있는데 불상에 묘사된 손가락 형식과 유사해 소그드인의 불교예술이 영향을 미친 것으로 본다. 하야시 도시오는 돌궐 석인상에 보이는 손과 다리의 자세가 소그드 벽화의 인물 표현의 영향을 반영한다고 보았다. 이 같은 잔을 든 손의 자세는 소그드와 에프탈의 벽화와 은기에 표현된 연회도의 인물상과 유사하다. 또한 중국 위진, 북조묘 가운데 위진 시기의 신강 누란 고성 벽화묘의 연회도와 북위 시대의 영하성 고원 칠관화묘의 묘주 좌상과도 흡사한데, 이들 벽화묘의 묘주 표현은 중앙아시아 계통의 인물 묘사에서 영향을 받은 것으로 여겨진다. 고구려의 감신총 전실 서감의 인물

표현 역시 같은 계통으로 볼 수 있어 동서로 교차해 흐른 문화교류대를 반영하는 하나의 도상으로 보인다. 중국과 고구려에 보이는 유사한 인물 묘사가 소그드 벽화나 돌궐 석인보다 이른 것은 이미 기원 전후 우즈베키스탄 남부를 포함해 넓은 영토를 차지한 쿠샨 시기부터 발달한 왕공 귀족 인물초상의 표현법이 후대에 소그드 미술에 계승되었고, 한대부터 동전한 중앙아시아계 인물 표현이 이미 위진 북위 시기 누란과 대동 지역으로 전파되었기 때문인 것으로 보인다.

돌궐 제사유적과 소그드인 장의 미술의 교차점

돌궐 제사유적의 사당에 안치된 환조로 정교하게 조각된 묘주 또는 사주 조각상은 중국 위진, 북조, 수당의 장의 미술에서는 조각의 형태로 찾아보기 어렵다. 환조의 묘주 조각상은 퀼 테긴 제사유적에서는 두상만, 빌게 카간 제사유적에서는 몸 부분만 발견되었다. 시베트 울란 제사유적 주인공의 초상 조각은 발견되지 않았으나 유사한 입지의 시베트 톨고이 제사유적과 코그네 타르니 제사유적에서 화려한 꽃무늬 장식의 복식을 입고 잔을 손에 든 당당한 체격의 남성 인물 좌상이 발견되어 시베트 울란에서도 환조의 주인공 초상 조각이 모셔져 있었을 개연성이 있다.

아르항가이 아이막 하샤트 솜 시베트 톨고이 제사유적의 남성 석인 좌상(높이 160㎝)은 두상을 포함한 전신이 온전히 남아 있었으나, 현재는 유적지에서 석인상이 사라져 소재를 알 수 없다. 남아 있는 사진 자료에 따르면 오른손에 잔을 들고 있으며 코그네 타르니 제사유적의 조각상과 유사한 꽃무늬 장식이 전신에 선명하게 새겨져 있다. 오보르항가이 아이막 부르드 솜의 코그네 타르니 제사유적은 적석총 형태의 제사유적 앞에 한 명의 남성 인물 좌상이 화려한 꽃무늬 장식의 복식을 입고 앉아 있다. 코그네 타르니 석인상과 시베트 톨고이 석인상에서 보듯이 환조의 돌궐 석인

상은 아프라시아브 벽화에서 보는 것과 같이 화려한 문양의 복식을 입은 모습으로 표현되었을 것으로 생각되며 현재는 이들 장식이 대부분 마모되어 거의 사라진 상태이다.

벽화나 화상석으로는 중국 고분 미술에서 묘주의 초상이 자주 묘사되나 석곽이나 적석총 앞에 정교한 문양이 장식된 복식을 입은 환조의 중심인물을 세우는 것은 돌궐 고유의 방식이다. 또한 환조의 중심인물 앞쪽으로 여러 명의 좌상이나 입상의 조각상을 세우는 것도 동시기 중국과 다른 특징이다. 아프라시아브 궁전 서벽 벽화의 소그드 왕과 돌궐 가한의 초상, 그들 앞에 열을 지어 서거나 앉은 소그드인과 돌궐 그리고 외국 사절의 묘사는 이 같은 북방 초원 지역 돌궐 제사유적의 장의 미술 중 한 형식을 예시하거나 재현했을 개연성이 있다.

고대 한국과 서역 연구의 지평을 확대하기 위한 제언

고구려 사신이 그려진 우즈베키스탄 사마르칸트 아프라시아브 궁전지 벽화를 제작한 소그드인은 중앙아시아 문화 전파의 매개체이자 상징체로서 오래전부터 활발한 연구가 진행되었다. 그러나 아프라시아브 벽화의 사례에서 보듯이 소그드 미술은 6~8세기가 전성기로서 중앙아시아적 요소가 4세기 안악3호분에 이미 출현한 고대 한국의 미술 문화 간 연관성을 찾기가 쉽지 않다.

이 같은 상황을 고려할 때 7세기의 아프라시아브 벽화에 그려진 고대 한국인의 이미지가 지닌 상징성과 고대 한국과 중국에 나타나는 중앙아시아계 미술 문화의 실체는 아프라시아브 벽화를 그리기 훨씬 이전부터 우즈베키스탄 지역을 따라 동서로 교차한 미술 문화의 흐름을 고려하는 방법론을 통해 살펴볼 수 있다. 또한 고구려 벽화가 조성되기 직전인 기

원후 3~4세기의 중앙아시아 부조와 벽화문화 동전 과정을 살펴보면 중앙아시아 벽화 문화와 부조 문화가 중국의 위·진 시대 화상석·벽화 문화와 함께 고구려 벽화고분의 풍부한 문화적 원천으로 작용했음을 알 수 있다. 북방 지역을 따라 조성된 중앙아시아 계통 벽화고분 고찰은 소그드 미술 전통의 이해가 6~8세기 아프라시아브 벽화에 머물러 있는 시공간적 한계를 벗어나는 데 도움이 된다.

고구려 벽화문화를 탄생시킨 북방 유라시아 문화권대의 형성은 고구려 벽화의 시작인 4~5세기대에 이루어진 것이라기보다는 이미 흉노와 스키타이 시대인 기원전 7~8세기부터 스키타이의 동서교류, 흉노의 남천과 서천으로 유목민족과 문화의 이동 경로가 열린 상태에서 만들어진 토대 위에 고구려가 벽화문화를 받아들여 형성하게 된 것이다.

돌궐 시기의 제사유적과 석인상은 돌궐 고유의 제사 형태와 사슴돌, 발발 조각의 발달에 중국 능묘 석각의 도입 그리고 소그드식 인물 표현이 더해지면서 초원로를 통한 문화교류를 이해할 수 있는 중요한 자료가 된다. 7~8세기 돌궐 제사유적의 구성은 중국 능묘 석각의 구성과 배치를 따른 듯이 보이지만 실제로는 초원 전통의 사슴돌과 발발의 배치 형식, 실크로드를 따라 흘러온 벽화, 조각, 금속용기에 표현된 쿠샨, 에프탈 계통의 귀족 연회도 형식이 결합한 것으로 볼 수 있다.

고구려, 소그드, 돌궐의 관계에서 주목할 것은 몽골의 돌궐 제2제국 시기 중요 제사유적이 세워지기 전인 6세기 후반 돌궐인을 충실하게 시각적으로 기록하고 그들 간 교류를 자신들의 삶의 기록인 석장구의 부조에 사실적으로 기록한 것이 소그드인이라는 점이다. 소그드인의 석장구의 부조에서 돌궐인은 몽골에서 발견되는 부동의 직립 자세에 얼굴과 손의 세부 표현이 자유롭지 못한 평면적인 조각상이 아닌 살아 생동하는 모습으로 자신들의 전성기에 소그드인과 이뤄졌던 회맹 장면, 수렵 장면, 공

동 협력하는 교역 활동 장면, 장례 제의 장면에 표현되었다. 이 같은 돌궐인의 생생한 모습의 재현에는 이른 시기부터 인물의 표현이 발달했던 중국 장의 미술의 화공, 각공의 솜씨도 공헌되었을 것이다. 소그드계 석각부조가 소그드인의 생활과 장례 풍속, 종교관을 사실적으로 반영하면서도 화면을 여러 단으로 나뉘어 다종다양한 활동을 하고, 다양한 건축 형식의 주거 공간에 거주하며, 여러 가지 다양한 기물을 사용하는 등 화면을 풍부하게 구성할 수 있었던 것도 중국의 한, 위진, 남북조 장의 미술의 발달에 힘입은 바가 컸을 것이다.

8세기 전반에 시베트 울란, 퀼 테긴, 빌게 카간 제사 유적지의 인물과 동물 석상으로 구성된 제사유적이 현재는 석상 대부분이 파손되거나 원지에서 벗어났다가 다시 돌아오는 등 원래의 형태와 조각군의 구성을 알아보기는 어려운 실정이다. 그러나 6세기 후반의 중국 출토 소그드계 석각과 7세기 후반의 아프라시아브 궁전벽화는 소그드인이 돌궐인의 모습을 생생하게 재현하면서 돌궐인의 손상된 석인상에서 알아보기 어려운 부분까지 복원해 돌궐인의 모습을 이해하는 데 큰 도움이 된다.

비록 돌궐이 주로 제작한 석조 미술이 대부분 파손되어 원래의 상태를 알아보기 어려운 실정이지만, 중국으로 이주한 소그드인이 만들어 낸 장의 미술의 석장구 부조와 소그드인의 원 거주지인 소그디아나 지역의 아프라시아브 궁전벽화에 재현된 돌궐인의 모습이 우리가 돌궐의 미술을 복원하는 데 직접적인 시각적 근거를 제공하는 중요한 미술 자료이다.

고구려와 소그드, 돌궐의 교차점으로 중요한 역할을 하는 아프라시아브 궁전벽화는 소그드 자체의 문화만 그린 것이 아니라 소그드와 돌궐, 중국 거주 소그드의 상호 교류를 반영해 비추는 종합적인 미술 유적이다. 앞에서 살펴본 것과 같이 아프라시아브 궁전지 벽화의 전체 구성은 중국 출토 소그드계 석각의 구성과 유사하며, 아프라시아브 벽화 인물과 돌궐

석인상의 좌식과 손의 모양 등은 고구려와 중국 위진, 북조, 수당, 시기 중앙아시아 계통 인물의 표현에 유사하게 출현하는 것이다. 아프라시아브 벽화를 연구하는 데 돌궐 시기의 미술과의 관계를 주안점을 두고 살펴본다면 아프라시아브 벽화의 의미를 재고할 수 있을 것이다. 앞으로 돌궐의 제사유적과 석인상이 더 발굴되어 돌궐의 미술 건축 문화가 규명되면 돌궐과 소그드, 중국 그리고 고구려와 미술 문화면에서 교류한 관계의 연구가 진전될 수 있을 것이다. 돌궐 유목제국의 지배층과 협력해 동쪽의 중국, 서쪽의 비잔틴제국과 사산 왕조를 연결하는 실크로드 무역을 장악한 서투르키스탄 출신의 소그드인과 연계성 속에서 돌궐의 미술을 연구하는 것이 필요하므로 아프라시아브 궁전벽화를 비롯한 부하라 바락샤와 판지켄트 벽화 등 각 지역 벽화의 주제와 표현을 건축 공간 안에서 배치를 고려해 좀 더 구체적으로 연구할 필요가 있다.

 고구려 고분벽화를 북방·유라시아 미술의 흐름에서 고찰하는 향후의 연구 방법은 아직 국내에서 연구가 활발하게 이루어지지 못한 북방 몽골 지역의 미술 문화와 서투르키스탄과 남부 러시아 지역의 미술 문화를 조사하고 정리해 북방·유라시아를 따라 흐른 미술 문화의 큰 문맥에서 재해석하고 복원해 그 가치와 위상을 세우는 것이다. 그러나 이 같은 연구 방법이 지닌 한계, 즉 자료의 단순한 수집과 정리, 비교, 대입에 그칠 수 있다는 점은 개별 문화의 이해를 기반으로 시공간적 교차 비교에 오류가 없도록 개별 사례를 논리적으로 연결하는 방법론의 개발이 뒷받침되어야 할 것이다.

•••••••••••••••••••••••• 박아림

참고문헌

강현숙, 「高句麗 古墳 壁畵에 표현된 觀念과 實際-西域系 人物을 中心으로」, 『역사문화연구』 제48집, 한국외국어대학교 역사문화연구소, 2013.

권영필, 『중앙아시아 속의 고구려인 발자취』, 동북아역사재단, 2008.

김원룡, 「고대한국과 西域」, 『美術資料』 34, 국립중앙박물관, 1984.

_____, 「사마르칸드 아프라시아브 宮殿壁畵 使節圖」, 『考古美術』 129·130호, 한국미술사학회, 1976.

도유호, 「고구려 석실봉토분의 유래와 서역문화의 영향」, 『문화유산』 4期, 조선민주주의인민공화국과학원 고고학 및 민속학연구소, 1959.

박아림, 『고구려 고분벽화 유라시아문화를 품다』, 학연문화사, 2015.

_____, 『유라시아 초원문화의 정수 몽골미술』, 학연문화사, 2020.

_____, 『유라시아를 품은 고구려 고분벽화』, 동북아역사재단, 2020.

전호태, 「고분벽화로 본 고구려와 중앙아시아의 교류」, 『한국고대사연구』 제68권, 한국고대사학회, 2012.

정재훈, 『돌궐유목제국사』, 사계절, 2016.

신라 계림로 14호분 〈금제감장보검〉과 소그드의 검문화

경주 계림로 14호분 발견과 출토 양상

경주 계림로 14호분은 1973년 미추왕릉 지구 정화사업을 하던 중 발굴된 길이 3.5m, 너비 1.2m의 적석목곽분이다. 비교적 작은 규모의 무덤이지만 금제감장단검, 화살통장식, 장식대도, 철검 등 무구, 금은입사철제안교, 은입사행엽, 등자 등의 기마구, 청동합, 토기 같은 그릇류 등 상당한 수준의 부장품이 발견되었다.

이 책에서 다루고자 하는 것은 찰갑편, 마구, 무구 등 부장품으로 보아 개마무사로 판단되는 피장자가 착용한 금제감장단검이다. 이 검은 우리나라에서 생산되지 않는 석류석 등 유색 보석으로 감장되고 누금 기법으로 장식되어 있다. 검집 측면에는 다른 검에서는 볼 수 없는 P자형과 D자형 장식판이 달려 있다. 이 같은 특징을 지닌 검은 중앙아시아 카자흐스탄Kazakhstan 보로보예Borovoye 호수 근처, 이탈리아 북부 랑고바르드Langobard F호묘 등에서 발견되어 그간 막연히 기마민족과 관계된 유물로 간주되어 왔다.

금제감장보검의 제작지

이 책에서는 그간 주목하지 않았던 검의 패용구 기능을 하는 P자형과 D자형 장식판의 발생과 전개 과정을 분석해 계림로 금제감장보검의 구체적인 제작지를 밝혀보려 한다. 그간 더 새로이 확인된 사례는 없지만 2개의 패용금구, 즉 쌍각금구가 부착된 도검이 사용된 지역인 중앙아시아, 이란, 유럽의 벽화, 마애조각, 금은기 등 간접 자료를 통해 발생과 확산 과정을 고찰한다면 계림로 14호분 금제감장보검의 제작지를 알아낼 수 있을 것이다. 그런 후 수용 경로로 신라에 기마문화를 전해준 고구려를 주목하고자 한다. 이 검은 기마문화와 관련해 사용된 무기로 판단되기 때문이다. 그와 관련된 자료로서 고구려 고분벽화에 말몰이꾼이나 예인藝人의 모습으로 등장하는 중앙아시아인의 존재를 통해 중앙아시아와 고구려의 교류 관계를 규명하려 한다.

금제감장보검 패용 방식

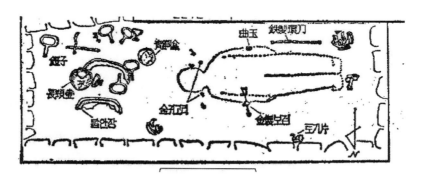

그림 1. 계림로 14호분 출토 평면도
단검을 패용한 모습의 피장자 출토 모습이다. 1973년에는 피장자가 1명으로 그려졌으나, 2010년 시신 매장 위치 추정 복원도에는 환두대도를 찬 또 다른 인물이 오른편에 있다.

1973년 발굴 당시 발표된 도면을 참고하면 시신 머리 위에는 여러 벌의 등자와 안교, 청동합 등이 놓여 있고 발밑과 양 측면에는 토기 편과 등자가 산재해 있었다(그림 1). 발굴 당시는 1명의 피장자로 알려졌으나 국립경주박물관은 발굴 37년 만에 '경주 계림로 14호묘' 조사 보고서를 발간하면서 2명의 피장자로 확인되었다. 이 무덤에 묻힌 사람들의 치아를 분석해 피장자 신원을 파악했는데, 피장자 2명은 남성이며 신장은 150~160㎝, 나이는 20~39세 성년으로 추정했다. 좌측 피장자는 단검을, 우측 피장자는 환두대도를 차고 있다. 우측 피장자의 키가 더 크다.

금제감장보검은 피장자의 왼편 허리쪽에 손잡이 부분이 몸 밖을 향한 채 발견되었다. 이 보검 외에도 피장자의 오른손 밑에는 장식대도 한 자루가 지면에서 90도 각도로 발견되었다. 전체 길이가 36㎝의 짧은 단검인 이 금제감장보검은 내부의 칼은 부식되고 없다. 칼집 밑바닥 형태가 중앙 부분이 볼록한 타원형인 것으로 보아 양날의 단검

그림 2. 금제감장보검, 경주 계림로 14호 무덤, 5세기, 전체 길이 36.8㎝, 최대 폭 9.05㎝, 국립경주박물관
환두대도와 다른 짧은 단검으로 검집에는 누금세공기법으로 금선과 금알갱이가 붙어 있고 붉은색 석류석이 감장되어 노란색과 빨간색의 대비가 선명하다.

그림 2-1. 금제감장보검의 밑면, 경주 계림로 14호 무덤, 5세기, 전체 길이 36.8㎝, 최대 폭 9.05㎝, 국립경주박물관
칼집의 밑바닥 형태는 중앙 부분이 볼록한 타원형이다.

그림 2-2. 감장기법과 누금세공기법의 표면장식 기법, 경주 계림로 14호 무덤, 5세기, 전체 길이 36.8㎝, 최대 폭 9.05㎝, 국립경주박물관
석류석을 편평하게 다듬어서 감장하고, 순간적으로 고온을 가해 금알갱이를 붙이는 융접법으로 누금세공기법을 구사했다.

인 것으로 생각된다(그림 2, 그림 2-1). 이 보검 장식은 크게 손잡이 부분과 칼집 부분으로 나뉜다. 손잡이 부분은 반원형 장식판으로 그리고 칼집 부분은 장방형과 사다리꼴 장식판으로 연결되어 있다. 검집의 장식판은 금판을 두드려 형태를 잡은 다음 표면을 금선과 금 알갱이를 붙이는 누금세공기법과 붉은 석류석, 석류석을 모방한 유리를 끼워 넣는 감장 기법으로 장식되었다(그림 2-2). 장방형과 사다리꼴 장식판 옆에 붙어 있는 P자형과 D자형 패용금구에서도 같은 기법으로 구사된 금세공법이 확인된다.

금제감장보검의 석류석 감장과 누금세공

이 보검을 수입품으로 보는 근거는 우리나라 검의 계보에서는 찾아 볼 수 없는 형식이기도 하지만 표면장식 기법에 사용된 재료인 석류석은 우리나라에서 생산되지 않는 재료이고, 누금세공 기법도 동시대의 것과 다르기 때문이다. 가닛이라고도 부르는 석류석은 전 세계에 분포되어 있지만 보석으로 쓸 만한 것은 한정된 지역에서 생산된다. 알갱이처럼 산출되

어 석류와 닮은 것으로 보여 석류석이라는 이름을 얻었다. 석류석은 종류가 다양한데, 계림로 보검에는 2캐럿이 넘는 로돌라이트rhodolite가 주로 사용되었다. 약간 갈색의 발색을 보이는 헤소나이트hessonite도 일부 사용된 것으로 연구된다. 금제감장보검에 사용된 석류석의 정확한 산지는 알기 어려우나 인도와 보헤미아 지역 등으로 검토된다.

금알갱이와 금선을 표면에 붙이는 표면장식 기법 역시 우리나라에서 쓰이지 않는 방식의 누금세공 기법이다. 누금세공의 접합 장식은 3가지 방식으로 나뉜다. 즉, 땜납을 써서 붙이는 땜납법의 일종인 금납법, 구리염을 이용한 구리 확산법, 금땜이나 다른 매개물媒介物을 전혀 사용하지 않고도 순간적으로 고온을 가해 금알갱이를 붙이는 융접법이다. 금제감장보검은 우리나라 다른 누금세공기법과 달리 융접법을 이용한 것으로 연구된 바 있다.

금제감장보검 부착된 2개 패용구

누금세공과 석류석 등이 감장된 장식기법도 새롭지만, 특히 이 장식보검에서 주목하는 것은 기존의 도검에서 볼 수 없는 2개의 패용구를 부착한 칼의 형식이다. 검집의 패용구는 칼의 기능뿐 아니라 칼이 사용되는 전투 환경과 연관되어 중요하다. 이에 지면에서 거의 수평 상태로 패용되는 장식보검은 삼국시대 일반적인 도검인 환두대도의 패용법과 어떤 차이가 있는지 살펴보도록 한다. 삼국시대 무덤에 부장되는 모든 검이 생시에 사용되던 것이 아닌 것도 있어 공격용 무기로 사용된 도검류의 패용 사실과 관련해 견해가 엇갈리고 있다. 이에 따라 고구려 고분벽화를 통해 삼국시대 도검의 일반적인 패용 상황을 유추해 본다.

삼국시대 환두대도 패용 방식

고구려 무덤벽화에서 환두대도가 처음 등장하는 것은 안악 3호분이다. 357년 명문이 있는 안악 3호분의 경우 전실 입구의 무인이나 장하독은 검을 집고 서 있고, 대행렬도에서 방패로 무장한 4명의 환두병은 고리가 방형에 가까운 환두대도를 어깨에 메고 있다(그림 3). 4세기 말에서 5세기 초로 비정되는 감신총에서는 직접 패용하고 있지는 않으나 천이 길게 달린 환두대도의 손잡이를 잡고 이를 지팡이처럼 괴고 있는 무사가 표현되어 있다(그림 4). 이 장식천은 사용자의 신분과 위세를 나타내기 위한 것으로 보는 견해도 있으나 칼을 놓쳤을 때 떨어지지 않도록 손목에 감거나 허리띠에 패용하기 위한 용도로 해석된다.

그림 3. 행렬도, 안악 3호벽화, 고구려
회랑의 동쪽 벽면에는 250여 명에 달하는 사람들로 구성된 '행렬도'이다. 가운데 소가 끄는 수레를 탄 주인공의 좌우에 환두대도와 도끼를 든 무장 부대가 있다.

5세기 중반 삼실총 제2실 서벽의 무사는 왼손으로 허리에 찬 환두대도
를 잡고 있다. 평양平壤 병기창지兵器廠址에서 출토된
삼엽문환두대도에서는 철형금구凸形金具가 부착된
것으로 나타나 유일하게 패용 사실이 확인되었다.
이를 종합하면 5세기 초중반까지 공격용 무기로 쓰
인 환두대도는 어떤 방식으로든 신체와 연결해 사
용되었을 개연성이 높으나 허리띠와 연결해 패용하
는 방식은 확립되지 않은 것으로 판단된다. 이 같은
도검 패용 상황에서 계림로 14호분의 금제감장보검
은 패용구 중 가장 발전한 단계인 2개 패용구, 즉 쌍
각금구雙角金具를 통해 피

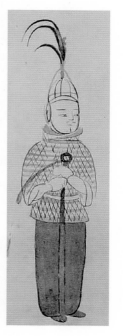

장자의 허리띠와 연결해
착장되고 있다. 이 같은
도검의 새로운 착용법이
어디에서 유래했는지를
살펴보도록 한다.

그림 4. 환두대도를 들고 있는 고구
려 무사, 감신총, 5세기
새 깃이 달린 투구를 쓴 고
구려 무사가 천이 달린 환
두대도를 두 손으로 들고
있다.

P자형과 D자형 패용금구

도검은 패용금구가 없으면 허리띠에 꽂아 쓰거나 검 손잡이나 끝 부
분에 끈을 감아 허리띠에 연결해 사용한다. 이런 불편함을 해소하기 위
해 고안된 것이 칼집에 패용구를 달아 허리띠에 매다는 방법이다. 도검
의 패용구는 왼쪽에서 오른쪽으로 칼을 뽑아 쓰는 기마민족이 발명한 것
으로 알려진다. 우랄산맥 남부에 거주하던 기원전 7세기의 사르마티아
Sarmatian가 목제 검집에 일자형의 패용구를 단 것이 그 시초였다. 그 방

그림 5. 일자형 패용구의 검을 착용한 인도-스키타이 무사들이 새겨진 부조, 간다라, 쿠샨왕조
튜닉을 입은 인도 스키타이 무사들이 허리띠에 일자형 패용구가 달린 검집을 차고 있다.

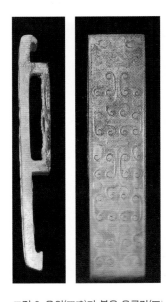

그림 6. 옥위(玉璋)가 붙은 옥구검(玉具劍), 석암리 9호묘, 낙랑
옥으로 만든 일자형 패용구인데, 패용구 안으로 허리띠가 들어가면서 착용된다.

법이 동과 서로 확산된 것은 중국 서북부에 위치한 월지의 활약을 통해서이다. 즉, 흉노의 압박으로 인도 서북부로 이주한 월지 Yüeh-chih, 月氏를 통해 쿠샨에 전해졌고, 다시 쿠샨을 매개로 파르티아Partia, 사산조이란 Sasanian Iran(224-651)으로 이어졌다(그림 5).

중국의 경우 장방형 옥제 패용구인 옥위 玉璋가 붙은 옥구검玉具劍이 월지의 검에 유래한 것인데 낙랑의 평양 석암리 9호묘, 219호묘 등에서 확인된다(그림 6). 월지를 통해 동서로 확산된 1개 패용구로 칼을 매는 방식은 패용구가 수직으로 위치함에 따라 지면에서 90도 각도로 매달리게 된다. 이 방식에서는 칼집을 한 손으로 고정시키면

서 칼을 뽑게 되어 한 손만이 자유롭다. 이런 단점을 극복할 수 있는 것이 계림로 14호분의 금제감장보검 같은 2개 패용구가 부착된 도검이다. 이 같은 형식의 칼은 검집의 시작 부분과 중간 부분에 부착된 패용구를 통해 지면에서 30도 정도의 각도로 허리띠에 매달게 된다. 이 경우에는 양손을 다 쓸 수 있어 어느 방향에서도 가상의 적을 막을 수 있다.

훈Hun과 아바르Avar의 검

2개 패용구가 부착된 칼은 서양 학계에서는 그간 막연히 훈Hun이나 아바르Avar의 칼에서 기원한 것으로 간주했다. 이는 1897년 발굴된 이탈리아 북부에 위치한 랑고바르드 F호묘에서 발견된 검집이 랑고바르드인이 아바르Avar로부터 탈취한 것으로 밝혀지면서 비롯된 것이다(그림 7). 7세기로 편년되는 이 검에는 음각선으로 서수와 물고기 무늬가 시문된 P자와 D자형 패용구가 부착되었다. 초기 연구자는 이런 유형의 도검은 유럽으로 진출해 이탈리아까지 진격하다 사망한 훈족의 아틸라Attila(454년 사망) 왕을 통해 전파된 것으로 이해했다. 2개 패용구는 비잔틴Byzantine 도검에서는 찾을 수 없는 요소이기 때문에 유럽의 침략

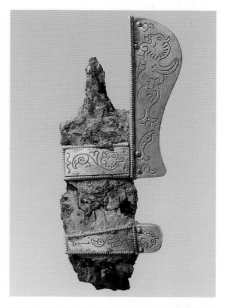

그림 7. 검집, 랑고바르드(Langobard) F호묘, 7세기, 아바르
P자형과 D자형 패용구가 부착된 검집의 일부이다. 표면에는 선각으로 유익수 등이 장식되었다.

자인 훈족의 도검으로 비정했던 것이다.

　최근 사산조이란의 검 전개 과정을 통해 2개 패용구가 달린 도검의 발생지를 밝힌 연구 결과가 주목된다. 이 연구는 중국, 중앙아시아, 로마의 동서 교섭 양상에 따라 무기 체제가 바뀐다는 관점에 따라 사산조이란 검의 전개 과정을 면밀하게 분석했다. 그리고 6세기 마애부조에서 2개 패용구를 부착한 검의 등장을 확인하고 그 변화 원인을 조명했다.

사산조이란 검의 변화

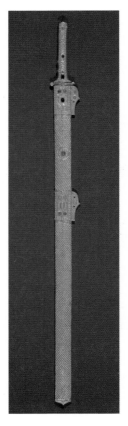

그림 8. 검과 검집, 8.0×103.0×2.4cm, 사산조페르시아, 7세기, 미국 메트로폴리탄 박물관
여러 색의 유색 보석이 감장된 장검으로 P자형 패용구 2개가 일정한 간격으로 부착되었다.

　사산조이란은 파르티아가 쿠샨으로부터 계승된 하나의 패용구를 통해 허리띠와 연결하는 방식을 5세기까지 고수했다. 이런 방식에서 변화를 보이는 것은 탁-이-부스탄Taq-i-Bustan 마애부조에 새겨진 샤푸르Shapur 3세의 사슴 사냥 장면이다. 샤푸르 3세는 2줄의 끈이 아래로 드리워진 허리띠를 패용한 뒤 이 끈을 통해 두 개의 P형 돌기가 부착된 장검을 착용했다. 이 마애부조를 통해 2개 패용구가 부착된 도검과 두 줄의 끈이 부착된 허리띠는 한 세트임을 알 수 있다. 기존의 지적과 같이 P자형 돌기는 허리띠와 연결하는 기능을 하는 부속임이 확실히 밝혀진 셈이다.

　이 부조가 후스로Khusro 2세 치세 기간인 6세기 중반에 제작된 것으로

보는 의견을 참고한다면 적어도 사산조이란은 6세기 전반 이전에 2개 패용구를 이용해 검을 지면에서 수평에 가깝게 패용하는 방식으로 변화한 것으로 파악된다. 2개 패용구가 부착된 검은 미국의 메트로폴리탄박물관을 비롯한 여러 박물관에서 10여 점이 소장되어 있는데, 6세기에서 7세기 사이로 편년된다(그림 8).

사산조이란과 에프탈의 관계

사산조이란에서 2개 패용구가 달린 검을 사용하기 시작한 변화 요인은 무엇인지가 궁금해진다. 그간 도검 연구자들은 구체적인 자료는 제시하지 못했지만 기마민족인 에프탈Hephthalite(嚈噠)을 그 발생지로 추정한 바 있다. 사산조이란 도검의 전개 과정을 고찰한 연구에서도 사산조이란이 5세기 중반 에프탈과 전쟁을 치른 이후에야 2개 패용구가 달린 검이 등장하는 점을 주목하고 에프탈과 만남을 새로운 검을 수용한 계기로 판단했다.

이를 참고한다면 2개 패용구가 부착된 검이 사산조이란에서 사용하게 된 것은 에프탈과 접촉하는 가운데 이뤄진 것임을 알 수 있다. 에프탈이라는 민족의 기원은 아직 논란 중이지만 이란어를 사용하는 민족이라는 설이 참고가 된다. 에프탈과 사산조이란은 적대 관계였다. 에프탈은 힌두쿠시 양쪽을 점령한 뒤 박트리아를 진격하는 과정에서 사산조이란과 전쟁에 돌입했다. 그 과정에서 에프탈은 페로즈Peroz,(r. 457/459-84) 왕을 생포하는 전과를 올렸고 그를 풀어주는 대가로 469년부터 545년까지 이란으로부터 막대한 조공을 받았다.

에프탈과 소그드

그 후 에프탈은 소그드Sogdiana(粟特)인이 좌우하던 박트리아와 북서부 인도의 상권을 주도하게 되었고, 사산조이란으로부터 받은 조공물을 가지고 중앙아시아와 중국의 교역에서 중심 세력이 되었다. 사산이 조공 방식으로 평화를 유지하려 했던 에프탈은 5세기경 투르키스탄과 소그디아나, 박트리아를 차례로 점령하며 중앙아시아의 새로운 패자로 등장했다. 479년부터 509년까지는 투르판Turfan까지 확보했고 522년에는 연연蠕蠕까지 복속시켰다.

에프탈의 5~6세기의 정치적 판도를 참고하면 1929년 중앙아시아 카자흐스탄의 보로보예 호수 근처에서 우연히 발견된 금제보검장식은 바로 에프탈이 이 지역을 지배하던 시대에 만들어진 것으로 이해된다. 검집 장

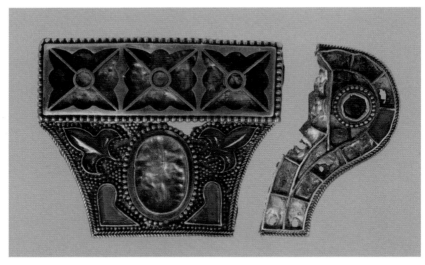

그림 9. 금제보검장식, 보로보예, 카자흐스탄, 에르미타주 박물관
계림로 보검과 장식기법이나 형태 면에서 유사하나, 계림로의 경우 P자형의 패용구가 왼쪽에 부착되나 보로보예 금제보검장식은 오른쪽에 부착된다는 차이가 있다.

식 일부만 남아 있는데, 이들 편을 복원하면 계림로의 장식보검과 같이 골무 형태의 손잡이와 아래가 넓어지는 사다리형 검집으로 이루어진 것으로 추정된다(그림 9). 그리고 표면에는 누금기법과 감장기법으로 마무리되어 있다. 특히 계림로 14호분의 금제감장보검과 관련해 주목되는 점은 표면장식에 쓰인 석류석 세공 방법이다.

석류석은 현재 독일, 체코, 인도, 브라질 등지에서 산출되고 있다. 계림로 14호분과 카자흐스탄의 보검에서 감장기법에 모두 사용된 석류석은 경도가 낮은 불투명 또는 반투명 보석에 응용되는 방법인 카보숑Cabochon 기법으로 연마되었다. 카보숑 기법은 타원체에 가까운 모양으로 둥글게 성형하거나 단면을 편평하게 깎은 보석을 감장하는 기법이다. 이 기법은 본래 그리스·로마의 고전 금공세공에서 유래한 것이다. 계림로와 보로보예 두 보검 모두 유색 보석 석류석이 감장된 다음 테두리가 누금세공기법으로 장식되었다는 공통점이 있다.

기마민족의 금공기법과 서방의 금공기법

기마민족의 금공품에 서방 고전의 금공기법이 적용된 것은 계림로 14호분과 보로보예 보검의 제작지와 관련해 중요한 문제를 시사한다. 이와 관련해 서방 금공기술과 북방유목민의 금공기술이 융합된 양상을 보이는 우즈베키스탄의 달베르진 테페Dalversin-Tepe의 13호 주거지, 다치Dachi 1호분 등에서 출토된 1세기와 4세기 사이의 사르마티아Sarmatian 금공품을 살펴보고자 한다. 사르마티아인은 불을 숭상하는 이란계 기마민족으로 기원전 5세기경에 중앙아시아에 진출했으며, 1986년부터 발굴되기 시작한 우랄산 밑의 일렉Ilek강 근처에 위치한 25기의 필립포프카Filippovka 무덤이 중앙아시아에 터를 마련한 초기 사르마티아 유적이다.

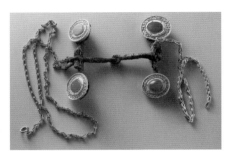

그림 10. 재갈과 재갈 멈치, 다치 1호묘(Dachi burial ground, Kurgan 1, burial 1.), 1세기 후반, 사르마티아, 러시아 아조프 박물관
말의 입에 물리는 재갈과 재갈멈치인데, 재갈멈치 안에는 큰 타원형 보석이 배치되고 그 주변에 작은 녹색 보석이 촘촘히 감장되어 대비가 두드러진다.

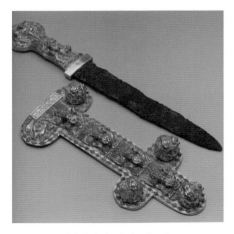

그림 11. 금제감장단검, 다치 1호묘(Dachi burial ground, Kurgan 1, burial 1.), 1세기 후반, 사르마티아, 러시아 아조프 박물관
스키타이계 동물 양식이 누금기법과 감장기법으로 화려하게 장식된 단검이다.

1세기 후반의 다치Dachi 1호묘에서는 목걸이 펜던트를 비롯해 마구의 재갈, 단검 등에서 유색 보석의 감장과 누금세공으로 장식된 금공품이 출토되었다. 1986년 베스팔리E. I. Bespaliy가 발굴한 이 무덤은 사르마티아 수장의 묘로 판단된다. 그중 재갈의 경판에 쓰인 장식판에는 면을 편평하게 혹은 둥글게 연마한 다음 석류석을 감장하고 그 테두리를 누금기법으로 장식된 사례가 확인된다(그림 10).

또한 이 무덤에서는 터키석과 석류석 등이 감장된 장식보검이 동반되었는데, 기원전 1세기에서 기원후 1세기로 편년되는 아프가니스탄 틸랴 테페Tillya Tepe 4호묘에서도 같은 형식의 검이 발견된 바 있다(그림 11). 이 검의 양 측면에는 2개 돌기가 달려 있는데, 이 2개 돌기를 이용해 수평으로 줄을 매어 허벅지에 고정시키고 사용한 것으로 추정된다(그림 12). 틸랴 테페의 4호묘에서도 피장자의 허리 아랫부분에서 발견되었다.

다치 1호묘와 틸랴 테페 4호에서 동형의 검이 출토되는 점에 따라 기마

민족인 사르마티아의 금공에 보이는 헬레니즘의 영향은 힌두쿠시의 박트리아 지역에서 운영되고 있는 공방에서 파생되고 있다는 것이 밝혀지게 되었다. 박트리아를 중심으로 발전한 서방계의 금공기법과 북방 유목민의 취향이 복합된 사르마티아의 금세공품은 이 지역을 이어받은 에프탈에 영향을 미쳤던 것으로 이해된다. 특히 유색 보석을 감장하는 감장기법과 주변을 누금알로 배열하는 금공세공은 박트리아를 중심으로 발전했던 금세공기술이라는 점 그리고 홍마노가 생산되는 지역이라는 점을 감안하면 계림로 14호분과 보로보예 보검의 제작지는 박트리아일 개연성이 크다.

그림 12. 금제보검을 착용한 모습, 틸랴 테페 4호 묘주, 1세기
남성 피장자가 2개 금제보검을 양 허벅지에 착용하고 있다.

또한 아프가니스탄 북서부의 산악지대와 타지키스탄 일부를 포괄하는 바디얀Ba-Di-Yan(지금의 Badakhshan)이 에프탈의 중심 권역으로 추정되는 점도 참고가 된다.

소그드 아프라시아브 벽화의 2개 패용구 도검

2개 패용구가 부착된 도검의 확산 양상은 중앙아시아 우즈베키스탄 사마르칸트Samarkand 북부 교외에 있는 아프라시아브Afrasiab 벽화에서 찾

을 수 있다. 이 벽화에는 에프탈인뿐 아니라 소그드, 돌궐 그리고 우리나라 고구려 사신이 2개 패용구가 부착된 검을 착용하고 있다. 1965년 도로 공사 중 우연히 발견된 이 벽화는 사마르칸트의 왕이 각국의 사신을 맞이하는 예빈도로 확인되었다. 발굴 조사자인 알바움L. Albaum은 아랍의 침공으로 이 도성이 파괴된 것으로 보고 8세기 초반에 조성된 것으로 보았다. 그의 편년에 따라 예빈도에 그려진 조우관을 쓴 우리나라 사신을 고구려 또는 통일신라로 보는 견해가 대두되었다. 그 후 1990년과 1991년에 걸쳐 프랑스와 우즈베키스탄 학자 등 연합 발굴단을 통해 벽화의 주인공인 사마르칸트 왕 바르흐만의 주화가 발견되고, 아랍 침공 시 도성이 이미 폐쇄되어 있었다는 사실이 밝혀지면서 바르흐만의 재위 연대인 660년 혹은 670년은 넘지 않는다는 의견으로 모아졌다. 이에 따라 조우관을 쓴 사신의 국적은 고구려로 귀결되었다.

7세기 후반이면 에프탈은 돌궐에 밀려 사마르칸트에서 축출되었지만, 이 벽화에서 에프탈인이 확인된다. 박트리아어와 소그드어로 구성된 16

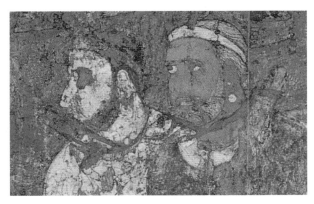

그림 13. 차가니안 사절, 아프라시아브 궁전벽화, 650년 전후, 소그드, 우즈베키스탄
붉은 얼굴색으로 보아 차가니안 사절로 아프라시아브를 방문한 에프탈인으로 이해된다.

행의 명문에 등장하는 차가니안 Chaganian의 사절이 에프탈 출신이기 때문이다(그림 13). 에프탈의 연맹국이었던 차가니안의 왕도 에프탈 출신이었다. 명문 중 1~4행에는 "왕와르후만 우나슈가 그 사절에게 가까이 오라고 하니 다가가서 입을 열었다. 저는 차가니안의 관방장官房長 부카르 자테입니다. 차가니안의 왕 토란타수로부터 여기에 온 것이지요"라고 적힌 내용이 바로 이들과 관련된 기록이다. 3명의 인물 중 중앙에 있는 붉은 얼굴을 한 사절이 바로 에프탈인으로 판단된다. 이는 비잔틴이나 인도 그리고 페르시아의 사료를 통해 에프탈인은 얼굴이 붉다는 기록에 근거한 것이다. 이 차가니안의 사절은 2줄의 끈으로 P자형 패용구을 부착한 단검을 패용하고 있다(그림 14). 이 단검은 폭이 좁고 검집 아랫부분이 방형으로 마무리된 형태이다.

차가니안 사절 외에도 에프탈의 지배를 받았던 소그드, 돌궐 그리고 고구려인도 2개 패용구가 부착

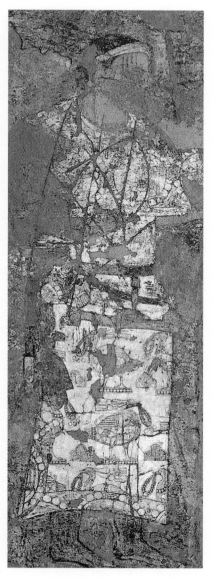

그림 14. 차가니안 사절, 아프라시아브 궁전벽화, 650년 전후, 소그드, 우즈베키스탄
부츠를 신고 연주문으로 장식된 튜닉을 입은 차가니안 사신이 단검을 횡으로 착용하고 있다.

그림 15. 고구려 사신 드로잉, 아프라시아브 궁전벽화, 650년 전후
통이 넓은 대구고와 저고리를 입은 2명의 고구려 사신이 합수 자세를 하고 2개 패용구가 달린 환두대도를 차고 있다.

그림 16. 소그드 무사, 은제접시, 쿨라시(Kulagysh) 출토, 소그드, 7세기, 에르미타주 박물관
각각 활과 장검을 가지고 싸우는 소그드 개마무사가 표현되어 있는 은제접시이다. 오른쪽 무사의 허리에는 2개 패용구가 달린 단검이 착용되어 있다.

된 단검여나 장검을 패용하고 있다 (그림 15). 이 벽화를 통해 7세기 후반에는 2개 패용구가 달린 검이 소그드와 돌궐 그리고 고구려로 확산된 것을 알 수 있는데, 흥미로운 것은 각기 다른 패용 방식이다. 고구려의 경우에는 M자형 혹은 산형 패용구가 붙은 환두대도를 왼편 허리에 비스듬히 패용하고 있는 반면에 길게 머리를 늘어뜨리고 있는 돌궐인과 소그드인은 등 쪽에 패용하고 있다. 한편 현재 러시아의 에르미

타주 박물관에 소장된 전투장면이 묘사된 은제접시에 등장한 소그드 무사는 허리의 측면에 단검을 패용하고 있다(그림 16). 이를 보면 소그드의 경우에는 단검은 허리 측면에, 장검은 등 쪽으로 비스듬히 패용한 것으로 파악된다.

2개 패용구 검 확산과 소그드인의 역할

소그드는 서방식 2개 패용구가 달린 검을 중국식으로 변용시키는 데 중요한 역할을 담당하기도 했다. 중국 영하회족자치구 고원박물관에 소장된 철검은 2개 P자형 패용구가 부착되어 있는데 칼 머리가 중국식인 환두대도이다(그림 17). 이 철검은 북주 천화 4년(569)에 사망한 북주대장군 이현李賢과 547년에 사망한 그의 부인 우문宇文의 합장묘에서 출토된 것으로 은호를 비롯하여 유리완, 금반지 등 서방계 공예품이 다수 부장된 것으로 보아 묘주는 서방 공예품을 쉽게 접할 수 있는 위치에 있었던 것으로 파악된다.

이와 같이 에프탈 양식의 도검이 동점되는 데 중계자 역할을 한 것으로 파악되는 소그드와 연결고리를 아프라시아브 벽화에 그려진 고구려 사신도에서 찾을 수 있어 흥미롭다. 고구려 사신 2명은 모두 2개 패용구가 부

그림 17. 환두대도, 영하고원북주이현부부묘寧夏固原北周李賢夫婦墓, 북주, 569년
2개의 P자형 패용구가 달린 검집인데 안에는 철검이 있다고 한다.

착된 검을 착용하고 있는 점이 파악되기 때문이다. 그에 따라 고구려와 소그드의 관계를 통해 2개 패용구를 부착한 검이 한반도에 수용되었을 개연성이 크다. 이에 고구려와 소그드의 관계를 살펴보도록 한다. 문헌으로는 이들의 관계가 파악되기 어려우나 안악 3호분과 장천 1호분에는 소그드 출신 예인藝人들이 그려져 있다. 이들이 고구려 고분벽화에 등장하는 배경과 그 의미를 고찰해 소그드와 고구려의 관계를 규명하기로 한다.

고구려 고분벽화의 소그드인

357년 명문이 있는 안악 3호분의 후실 동벽에는 가야금, 공후, 피리를 연주하는 악사들의 합주를 따라 손뼉을 치며 춤을 추는 남자 무용수가 그려져 있다(그림 18). 이 인물은 코가 유달리 높고 X자로 다리를 꼬는 자세를 취하고 있다. 서역인의 탈을 쓰고 춤을 추는 것으로 보는데 X자로 다리를 꼬는 자세는 고구려에서 확인할 수 없어 서역인 무용수로 이해된다. 무용총이나 장천 1호분 등의 무용수들이 팔을 올려 상체를 중심으로 춤을 추는 동작과 비교하면 상당히 이색적인 모습이라고 할 수 있다.

그림 18. 무인과 악사들, 안악 3호분, 357년, 고구려
완함과 거문고 모양의 현악기, 긴 적을 연주하는 3명의 반주자와 1명의 무용수이다. 눈이 파랗게 그려지고 코가 높은 무용수는 호선무를 추는 소그드인으로 추정된다.

X자로 다리는 꼬는 자세는 몸을 돌리기 위한 동작으로 이해되는데, 이는 소그드인의 춤인 호선무胡旋舞를 상기시킨다. 북주北周 안가묘安伽墓를 비롯해 수대隋代의 태원太原 노홍묘盧弘墓 등 묘주가 소그드계인 무덤에서는 손을 위로 치켜들고 손뼉을 치면서 한 발을 들어 몸을 틀어 도는 동작을 하는 남성 무용수들과 그 자세가 비교된다(그림 19). 호선무는 본래 조로아스터교 의례 시 양탄자 위에서 비파, 공후, 피리, 완, 법라, 요고 등의 악기 반주로 추는 춤인데, 가장 기본적인 반주는 공후와 피리라고 한다. 안악 3호분에서는 양탄자가 없으나 반주 악기로 꼭 등장하는 악기인 공후와 피리가 확인된다.

그림 19. 무인, 안가묘, 북주, 579년
천막 안에는 연회의 주인공 주변에 연주가들이 흥겹게 비파 등을 연주하고 있고, 그 앞에는 남자 무용수가 빙빙 도는 호선무를 추고 있다.

소그드 문화 수용 경로

4세기에 소그드 무용수가 어떤 경로를 통해 고구려까지 올 수 있었는지가 궁금하다. 중앙아시아의 소그드와 고구려 평양 지역의 연결이 설명되어야 할 것이다. 이와 관련해 주목되는 것은 평안남도 중화군에서 출

그림 20. 금상감동괴金象嵌銅魁, 높이 7.3cm, 구경 9.0cm, 전 평안남도중화군, 고구려, 4세기
음식을 더는 국자 역할을 하는 금상감동괴인데, 몸체에는 금상감으로 문양과 명문이 시문되어 있다.

그림 20-1. 명문, 금상감동괴金象嵌銅魁, 높이 7.3cm, 구경 9.0cm, 전 평안남도 중화군, 고구려, 4세기
"湛露軒供御銅魁〇〇〇〇〇 閏 月涼〇〇部造"라는 명문이 적혀 있다.

토되었다고 전하는 완의 형태에 손잡이가 달린 동제괴銅製魁이다. 국자로 쓰인 이 동제괴의 바닥에는 "湛露軒供御銅魁〇〇〇〇〇閏 月涼〇〇部造"라는 두 줄의 명문이 있다(그림 20, 20-1). 이 명문으로 보아 이 국자는 전량(314-376)의 부속 건물인 담로헌에서 바친 것임을 알 수 있다. 한편 문서나 물품을 봉인하는 봉니를 넣는 용도로 사용된 동제금상감니통에도 전량의 왕궁인 영화자각靈華紫閣에서 사용되었다는 명문이 확인되었다. 또한 명문에 새겨진 동진의 연호인 승평升平 13년에 따라 369년에 제작된 것을 알 수 있는데, 이때는 9대왕 장천석張天錫이 지배하던 시기로 이로부터 9년 후에 전진前秦의 부견에게 전량이 멸망하게 된다. 평안남도 중화군에서 출토된 것으로 전해지는 동제괴는 이 동제니통과 비교해 명문의 서체와 이를 새긴 입사기법이 동일해 비슷한 시기에 전량의 수도인 감숙성 무위에서 제작된 것으로 볼 수 있다(그림 21, 21-1). 이 동제괴를 통해 4세기 고구려 평양지역에서는 지리적으로 멀리 떨어진 감

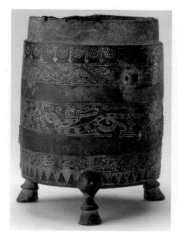

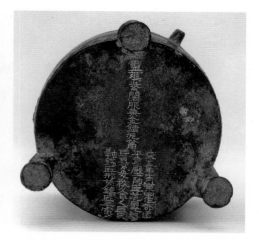

그림 21. 동제니통, 전량, 4세기, 섬서
역사박물관
도 문서를 봉인하는 봉니를 넣
는 원형 통이다. 상단과 중단 그
리고 하단에 입사기법으로 장식
된 문양대가 구획되어 있다.

그림 21-1. 명문, 동제니통, 전량, 4세기, 섬서역사박물관
전량의 왕궁인 영화자각(靈華紫閣)에서 사용
된 사실을 이 명문을 통해 알 수 있다.

숙 지역과도 교류가 있었음을 알 수 있다.

소그드인의 취락지 감숙

감숙은 중국에서 소그드인의 취락지가 이른 시기부터 조성되었던 지역
이다. 오렐 스타인Aurel Stein이 발견한 5장의 편지 중 2번 편지는 바로 감
숙성 난주에 거주하는 나나이 반닥Nanai Vandak이라는 소그드인이 낙양에
서 벌어진 사건을 본국인 사마르칸트에 적어 보낸 내용이다. 이 편지가
311년에서 313년까지로 편년되는 의견을 참고하면 4세기 전반에는 이미
감숙성은 사마르칸트에 편지를 보낼 수 있을 정도로 취락지가 구축되어
있었다는 것을 알 수 있다.

남북조 시기에 이르면 비교적 이른 시기에 구축된 감숙성의 주천, 무

위, 장액뿐 아니라 산서성의 태원과 대동, 하남성의 낙양과 정주, 북경, 산동에 이르기까지 교통의 거점지에는 소그드인의 취락지가 분포한 것으로 알려진다. 중국에 거주하는 소그드인은 대상隊商의 수령이라는 의미의 살보薩寶를 중심으로 수십 명에서 수백 명에 이르는 촌락을 이루고 살았다.

5세기 고구려와 소그드

소그드인과 고구려인의 교류는 5세기에도 계속된 것으로 파악된다. 5세기 중반으로 편년되는 장천 1호분 전실 북벽에는 수목예배도 혹은 백희도라고 명명되는 큰 나무를 중심으로 여러 가지 연희와 수렵이 행해지는 장면이 묘사되어 있다(그림 22). 의자에 앉은 묘주가 좌측 상단에서 큰

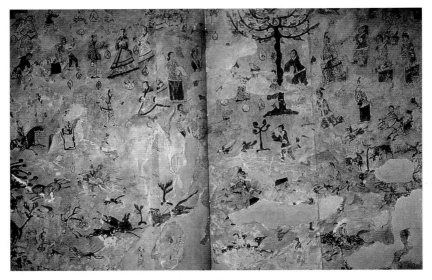

그림 22. 연회와 수렵, 장천 1호분, 고구려, 5세기 중반
　화면 하단에는 수렵 장면이 펼쳐 있고, 상단에 중앙 오른쪽에는 묘주가 연회를 구경하고 있다. 상단 왼쪽에는 2명의 서역인이 말을 몰고 가고 있다. 화면 중앙에는 커다란 백마가 그려져 있다.

나무에 원숭이가 올라가고 있는 것을 바라보고 있고, 그 밑에는 무릎을 꿇고 경배하는 자세의 한 인물이 배치되었다. 그리고 그 주변에는 여러 연희가 배치되어 있다. 그중 주목되는 것은 우측 상단에 가면을 쓰고 가는 한 인물을 채찍을 든 인물이 따라 가는 2명의 인물이다(그림 23). 이들은 복식이나 얼굴 표현으로 보아 서역인으로 추정되는데, 소그드 지역에서 유행한 가면극의 일종인 대면극代面劇 소막차를 연상시킨다. 이 극은 동물이나 귀신 등 다양한 모습의 가면을 쓰고 행인에게 진흙을 뿌리거나 올가미를 던지는 행위를 하는 것으로 매년 7월 초에 일주일 동안 계속되었다고 한다. 이는 물을 구해 풍년을 기원하고 악귀를 쫓는 의미로 행해졌으며, 사산조이란에서 있었던 물을 뿌리는 고사에서 유래했다. 장천 1호분에서는 올가미 대신에 채찍을 사용한 것으로 판단된다. 장천 1호분에서는 이 대면극을 비롯해 모두 32명의 인물이 공연을 펼치고 있는데, 그중 9명이 코가 높은 서역인으로 추정된다.

장천 1호분의 묘주는 금 장식이 있는 조우관, 즉 소골관을 쓰고 있지 않

그림 23. 대면극, 장천 1호분, 고구려, 5세기 중반
　가면을 쓰고 가는 한 인물을 채찍을 든 인물이 따라가고 있는 장면으로 소그드계 연희로 추정된다.

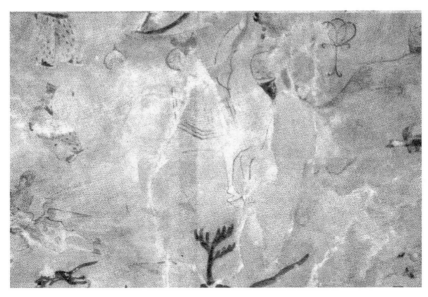

그림 24. 백마, 장천 1호분, 고구려, 5세기 중반
곱슬거리는 갈기를 지닌 서역계 백마로 묘주를 피안의 세계로 이동시켜 주는 상징물로 생각된다.

은 것으로 보아 신분이 그렇게 높지 않은 귀족 계층으로 파악되고 있다. 따라서 그가 연회를 개최한 것이 아니라 관람한 것으로 봐야 할 것이다. 서역인이 와서 공연할 정도의 축제라면 왕을 비롯한 일정 지배 계층이 참여하는 동명으로 이해된다. 연회 장면 하단에는 수렵 장면이 묘사된 것을 참고하면 수렵대회, 제천행사, 제가회의로 이어지는 국중 대회와 동명일 개연성이 제시되는 것이다.

　묘주의 가장 영화로운 순간이 묘사된 장천 1호분의 전실 북벽은 내세로 올라가는 차비도 동시에 표현되었다. 화면 정중앙에 위치가 가장 큰 크기로 그려진 백마는 바로 묘주를 천상으로 이동시켜 줄 매개체이다. 그런데 백마의 곱슬거리는 갈기와 큰 키를 보면 고구려 토종말이 아니라 서역마로 생각된다(그림 24). 이 말 외에도 오른편 상단에는 말을 이끌고 가는

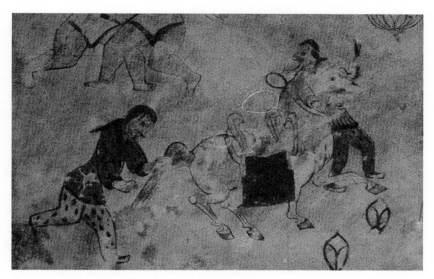

그림 25. 말을 모는 서역인, 장천 1호분, 고구려, 5세기 중반
매부리코과 팔자수염을 기른 2명의 서역인이 안장과 장니가 채워진 말을 몰고 가고 있다.

2명의 서역인이 배치되어 있다(그림 25). 이는 서역마와 더불어 말을 보살필 서역인도 함께 고구려에 왔을 가능성을 제시한다. 5세기 중반 고구려에서 중장 기병이 확산되면서 무거운 이들을 태우고 달릴 수 있는 양마가 필요했던 것을 참고하면, 서역계의 말몰이꾼의 존재가 쉽게 이해된다. 이들은 서역마에게 특정한 사료를 먹여 키우고, 훈련시키고 좋은 종마를 골라 번식시키는 전문인으로 활동했을 개연성이 크다.

안악 3호분과 장천 1호분의 소그드계 예인이나 말몰이꾼을 통해 4세기 중반에서 5세기 중반에 이르기까지 소그드와 고구려의 꾸준한 교섭관계를 확인했다. 아마도 소그드 예인들은 독자적으로 활동한 것이 아니라 일군의 대상들과 무리를 지어 방문했을 것이다. 이와 같은 꾸준한 관계가 바탕이 되어 7세기 중엽 고구려는 사마르칸트에 사신을 보낼 정도의 관계가 형성된 것으로 이해된다.

신라 기마문화와 금제감장보검 사용

앞서 지적한 바와 같이 계림로 14호분의 묘주는 금제감장보검을 왼쪽 허리에 패용하고 오른손 아래에는 직도로 보이는 대도로 무장하고 있었다. 이 두 자루의 검 외에 발견된 활과 화살 등 무구, 안교와 등자, 행엽 등 마구, 갑주의 찰갑 편은 개마무사였던 피장자의 생시에 사용하던 무기 체계를 반영하고 있다.

한반도에서 개마무사의 존재는 4세기 중반 안악 3호분의 대행렬도에서 처음 확인되고 있다. 묘주로 추정되는 동수가 전연의 왕 모용황의 군정을 총괄하는 사마司馬를 지낸 것을 감안하면 그는 군사와 무장체계에 박식한 인물로 판단된다. 동수의 배경을 고려하면 전연에서 활동했던 동수를 통해 기마와 등자로 무장한 개마무사가 고구려에 소개되었을 개연성이 크다. 5세기에 이르면 고구려 군대에서 기병과 보병이 1 대 3의 비율로 여전히 보병이 압도적이지만 전투에서 주된 역할을 기병이 한 것으로 파악되고 있다. 흔들리는 말에서 무기를 사용할 수 있는 고도로 훈련된 개마무사는 선두 대열에서 나서서 적진의 보병 대열을 깨어 전투에서 우위를 확보하기 때문이다. 5세기 고구려가 군사적인 우위를 유지하면서 광대한 영토를 확장했던 것은 아직 신라와 백제가 중장기병을 보유하지 못했기 때문이라는 지적이 있다.

신라의 고구려 개마문화 수용

5세기 고구려에 병사를 요청했던 신라가 군사문화에서 고구려에 많은 영향을 받은 것은 주지의 사실이다. 산악지대인 고구려와 달리 논농사 지역인 신라에서 개마무사가 전투에서 어떤 역할을 했는지는 파악되지 않

았으나 경주 황남동 109호3·4곽, 황오리 54호을총, 인왕 동 C구1호분 등 일부 고분에서 찰갑이 확인되어 개마무사의 존재를 알 수 있다. 이는 인접한 가야에 비해 작은 양이나 찰갑을 가야에서처럼 위세품으로 취급하지 않은 관념의 차이로 파악되고 있다. 황남대총 남분 등 왕릉급 고분에서 찰갑은 보이지 않으나 금동제, 은제 굉갑이 장신구와 같은 성격으로 등장하는 것이 그 한 예라고 할 수 있다.

개마무사로 구성된 전투 병력은 무기체제와 전술에도 변화를 초래했을 것으로 추정된다. 바로 계림로 14호분의 묘주가 패용하고 있는 2개 패용구는 신라에 새로이 도입된 개마무사의 무기로 이해된다. 계림로의 묘주는 부장품으로 보아 대도와 금제감장보검을 비롯해 화살통과 활, 철모鐵矛를 사용한 것으로 추정된다. 그중 가장 주된 무기는 달리는 말의 힘을 이용해 관통력을 강화할 수 있는 철모로 생각된다. 철모는 이전부터 존재하던 무기이나 삼국이 기마전에 돌입하면서 살상력이 보다 확대되는 모신의 폭이 좁고 단면이 능형이 되는 형태로 변화하고 있다.

검은 창을 놓쳤을 때 또는 보병들이 밀집되어 공간적 여유가 없을 때 쓰이는 것으로 판단된다. 따라서 검은 보다 위급한 상황에서 사용되는 보조 무기라고 할 수 있다. 이 같은 상황을 고려하면 쉽게 검을 뽑을 수 있는 2개 패용구가 장착된 검은 개마무사에게는 긴요한 무기가 되는 셈이다. 금제감장보검은 내부의 철검은 부식되

그림 26. 환두대도, 천마총, 6세기, 신라
2개의 간략한 사각형 패용구가 달린 환두대도이다. 환두에는 봉황이 장식되어 있고, 검의 몸체에는 자도가 붙어 있다.

그림 27. 보석감장팔찌, 지름 7.5cm, 황남대총 북분, 신라, 5세기

감장기법으로 46개에 이르는 터키석, 라피스라줄리, 석
류석 등 보석을 장식하고 누금세공 기법으로 표면을 장
식한 팔찌이다.

어 알 수 없으나 길이가 그리 길지 않은 단검 형태인 점을 고려하면 베는
기능보다는 강한 힘으로 내려쳐서 상대방을 압도하는 무기로 기능했을
것이다.

현재 계림로 14호분의 금제감장보검과 같은 형태의 검은 보이지 않으
나 천마총에서 환두에 봉황 머리가 장식된 대도의 검집에 2개 사각형 금
동패용구가 달린 것이 확인된다(그림 26). 5세기 전반으로 편년되는 황남대
총에서는 보이지 않았던 쌍각금구가 5세기 후반으로 편년되는 천마총에
서 확인되는 점은 5세기 중후반 사이에 신라에서 검의 착용에 변화가 왔
다는 것을 의미한다. 바로 이 시점이 계림로 금제감정보검의 수용과 사용
시기와 관련이 있는 것으로 판단된다. 앞서 살펴본 바와 같이 5세기 중반
까지 고구려 고분벽화에서 허리에 도검을 패용하는 방식이 확인되지 않
았다.

계림로 14호분를 보존처리하는 과정에서 밝혀진 바에 따르면 금은입사
로 장식된 안교와 행엽이 출토되었다. 신라에서 입사기법이 5세기 후반
에서 등장하고 있다는 점을 감안하면 계림로 14호분의 연대는 5세기 후
반으로 비정하는 것이 타당할 것이다. 하지만 금제보장단검의 연대는 이

보다 다소 앞서서 수용 연대와 부장 연대는 다소 차이가 있을 것으로 추정된다. 이는 표면장식 기법과 감장의 재료 면에서 비교되는 황남대총 북분의 금제감옥팔찌가 5세기 초반 혹은 중반으로 편년되기 때문이다. 이 팔찌는 누금세공기법으로 모두 5개 방형의 공간을 다음 그 내부에 녹색 터키석turquoise, 군청색 청금석(라피스 라줄리, Lapis Lazuli) 등을 감장하고 그 외부를 누금으로 장식했다(그림 27). 형태나 표면 장식 기법 면에서 이질적인 요소가 농후하지만 여러 장의 금판을 덧대어 하나의 팔찌를 만드는 서툰 기법을 보여 외래품을 모방해 신라에서 만들었을 가능성도 있다. 하지만 아프가니스탄, 남러시아, 미얀마 등 한정된 지역에서만 생산되는 청금석은 신라 5세기 후반의 공예품에는 보이지 않는 점을 감안하면 계림로 14호분 금제감장보검의 수용 시기는 5세기 중반 즈음으로 이해하는 것이 타당할 듯하다. 따라서 2개 패용구가 달린 검은 5세기 중반에 수용되어 5세기 후반에는 장검으로도 확산된 것으로 볼 수 있다.

일본 다카마쓰쓰카의 고구려식 검

고구려 유민의 무덤으로 추정되는 7세기 중반의 다카마쓰쓰카高松塚에서는 당초문을 배경으로 한 마리의 서수가 뒤를 보며 달려가는 장면이 투각기법으로 시문된 P자형 패용구가 발견되었다(그림 28). 다카마쓰쓰카 검과 같이 P자형 패용구가 부착된 완형의 예는 일본의 쇼소인正倉院에 소장된 금은장대도에서 찾을 수 있다. 현재 이 검에는 패용구와 허리띠를 연결하는 흰색 가죽끈까지 남아 있는데, 고구려 비단으로 만든 주머니에 이 검이 보관되어있다. 고구려 유민의 무덤으로 추정되는 다카마쓰쓰카에서 P자형 패용구가 출토되었고 쇼소인 소장의 금은장대도가 고구려산 비단주머니에 보관된 사실로 미루어 일본은 고구려를 통해 P자형 패용구가

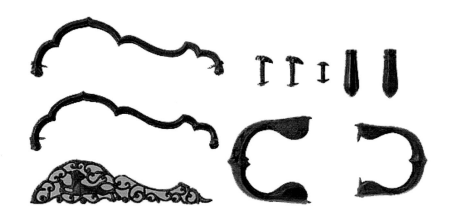

그림 28. 패용구, 다카마쓰쓰카高松塚, 7세기, 일본
　　투각기법으로 화려하게 장식된 패용구를 비롯한 검집 장식물이다.

달린 검을 수용했을 개연성이 높다.

기마문화의 동점루트와 금제감장보검

　이제까지 계림로 14호분에서 출토된 금제감장보검이 어디에서 제작되었는지 그리고 어떤 배경으로 착용한 채 발견되는지를 살펴보았다. 중앙아시아 수입품으로 알려진 이 금제감장보검의 제작지와 수용 경로를 분석하는 것은 신라 공예에 반영된 서방계 금공의 한 계보를 파악하는 문제일 뿐 아니라 신라에 유입된 기마문화와도 연결된 문제이다. 이미 잘 알려진 바와 같이 계림로 금제보장단검 같은 유형의 검은 기마민족과 관계된 지역에서 출토되기 때문이다.

　이를 위해 금제감장보검이 실제로 착용되고 있는 점을 주목하고 패용구의 기능을 하는 P자형과 D자형 장식판이 달린 검의 발생과 전개 과정

을 면밀히 고찰했다. 앞서 살펴본 바와 같이 기마민족인 사르마티아인이 기원전 7세기에 하나의 패용구가 부착된 검집을 발명한 이래, 이 방법은 월지인을 통해 동서로 확산된 뒤 중국의 한, 인도의 쿠샨, 파르티아와 사산조이란, 유럽의 아바르를 통해 1,000년 넘게 이용되어 왔다. 이 방법에서 변화된 모습이 파악되는 것은 6세기로 추정되는 탁-이-부스탄에 새겨진 샤푸르 3세의 장검 패용 방식이다. 이 같은 변화의 요인은 5세기 후반 현재의 아프가니스탄 북부와 우즈베키스탄 남부 등을 포함한 박트리아 지역을 놓고 패권다툼을 벌이던 에프탈과 접촉인 것으로 파악되었다.

그 당시 에프탈의 정치적 판도에 따라 이들의 검으로 판단되는 중앙아시아 카자흐스탄 보로보예 호수에서 발견된 금제감장보검의 제작지는 박트리아 지역으로 파악되었다. 이는 박트리아를 중심으로 발전한 서방계의 금공과 연관관계를 보이고 있고 감장의 재료인 홍마노가 이 지역 산출물이기 때문이다. 계림로 보검의 제작지도 이와 다르지 않을 것으로 판단된다.

에프탈 제작의 2개 패용구가 달린 검은 에프탈의 동맹국이었던 소그드와 고구려의 교류를 통해 한반도에 전해진 것으로 이해된다. 4세기 중반의 안악 3호분, 5세기 중반의 장천 1호분에 그려진 소그드 출신의 예인들은 상인들의 무리와 같이 움직이던 집단으로 파악되었다. 이와 같은 꾸준한 관계가 바탕이 되어 7세기 중엽 사마르칸트 아프라시아브 벽화에 그려진 고구려 사절단에서 알 수 있듯이 사신을 보낼 정도의 관계가 형성된 것이다. 이들 고구려 사신들이 착용하고 있는 M자형 패용구가 달린 장검은 고구려 유민의 무덤인 다카마쓰쓰카에서 발견된 P자형 쌍각금구로 연결되는 것으로 파악된다.

마지막으로 계림로 14호분에서 묘주가 2개의 패용구가 달린 검을 착용하고 있는 의미를 묘주의 무장체계와 관련해 살펴보았다. 5세기 고구

려에 원병을 청했던 신라에서 개마무사의 존재는 4세기 말부터 확인되고
있다. 생시에 개마무사였던 계림로 14호 묘주의 주된 무기는 철모이지만
허리에 패용된 검은 창을 놓쳤을 때 또는 보병들이 밀집되어 공간적 여유
가 없는 급박한 상황에서 요긴한 무기로 사용된 것으로 파악되었다. 천마
총 환두대도에서 4각형 쌍각금구가 발견된 점은 계림로 금제감장단검과
같은 패용 방식이 신라 도검에 영향을 미친 것으로 이해된다.

••••••••••••••••••••••• 이송란

참고문헌

김원용, 「사마르칸트 아프라시압 宮殿壁畵의 使節圖」, 『미술사학연구』 제 129·130호, 한
국미술사학회, 1976.

서영교, 「고구려 벽화에 보이는 고구려의 전술과 무기-기병무장과 그 기능을 중심으로」,
『고구려발해연구』 제17권, 고구려발해학회, 2020.

이송란, 「백제 무령왕과 왕비 관의 복원시론과 도상」, 『무령왕릉 출토 유물 분석 보고서
Ⅱ』 국립공주박물관, 2006.

_____, 「오르도스 '새머리 장식 사슴뿔' 모티프의 동점으로 본 평양 석암리 219호 <은제
타출마도감장괴수문행엽>의 제작지」, 『미술자료』 78, 2009.

유혜선, 경주 계림로 보검장식의 과학적 분석, 국립중앙박물관 큐레이터 추천 소장품,
http://museum.go.kr/main/relic/recommend

孫机, 「玉具劍與璲式佩劍法」, 『中國聖火-中國古文物與東西文化交流中的若干問題』, 北京:
遼寧教育出版社, 1996.

古代オリエント博物館, 『南ロジア騎馬民族の遺寶展』, 東京: 朝日新聞社, 1991.

Baxter, S. T., "On Some Lombardic Gold Ornaments Found at Chiusi", *Archaeological
Journal*, Vol. 33, London:Edité par Royal Archaeological Institute, 1876.

Nickel, Helmut., "About the Sword of the Huns and the "Urepos" of the Steppes",
Metropolitan Museum Journal, Vol. 7, New York: Metropolitan Museum, 1973.

Theunissen, Robert., Grave, Peter, Bailey., Grahame., "Doubts on Diffusion: Challenging
the Assumed Indian Origin of Iron Age Agate and Carnelian Beads in Southeast
Asia", *World Archaeology*, Vol. 32, No. 1, Oxfordshire: Archaeology in Southeast
Asia, 2000.

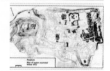

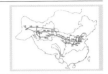
마테오 콤파레티, 아프라시아브 벽화를 통해 본 소그드인의 세계관과 미술

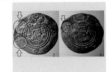

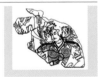
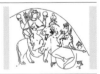

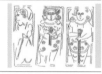
이승희, 소그드의 여신 나나 도상의 형성과 변천 과정

2. 중국으로 간 소그드인들

소현숙, 고고학적 발견으로 본 중세 중국의 소그드인

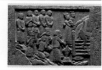

심영신, 6세기 후반 중국 소그드인의 상장 미술과 문화 적응 그리고 정체성

서남영, 일본의 소그드 연구 동향과 미호뮤지엄의 석관상위병 검토

3. 소그드 미술 유행과 확산

주경미, 중국 출토 외래계 장신구의 종류와 특징

그림 1.
180

〈옥제 구슬 목걸이와 장식〉, 신석기시대, 중국 절강성 여항현 요산 유적 출토, 중국 절강성박물관
필자 촬영

그림 2.
181

〈금제 소환연접구체와 금제 구슬 장식 목걸이의 세부〉, 중국 광동성 광주 용생강 유적 무덤 출토, 중국 광동성 광주박물관
필자 촬영

그림 3.
183

〈금제 목걸이〉, 2~5세기(추정), 길이 약 128cm, 내몽고 달무기 출토, 중국 내몽고박물관
楊伯達 編,『中國古代金銀玻璃琺瑯器全集』1 金銀器(一), 石家莊市: 河北美術出版社, 2004, 圖 86.

그림 4.
185

〈장신구 공물을 바치는 스키타이인〉, 아케메네스조페르시아 시대, 기원전 6세기~기원전 5세기, 이란 페르세폴리스 왕궁 유적, 아파다나의 부조상

그림 5.
186

〈금제 목걸이〉, 수, 7세기, 섬서성 서안 이정훈묘 출토, 중국 중국국가박물관
필자 촬영

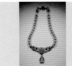

그림 6.
187

〈금제 목걸이(도 5)의 세부〉, 수, 7세기, 섬서성 서안 이정훈묘 출토, 중국 중국국가박물관
필자 촬영

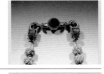

그림 7.
191

〈금제 보석 장식 반지〉, 전연前燕, 요녕성 방신 2호묘 출토, 중국 요녕성박물관
필자 촬영

김은경, 수대 도자의 서역 요소 계통과 출현 배경

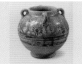
김은경, 당대 장사요의 호풍 형성과 그 배경

그림 19.	〈청자호인기수촉태青瓷胡人騎獸燭台〉, 서진(265~317), 절강성 월주요, 호북성 무한 무창 발우산 322묘 출토, 호북성박물관	
262	필자 촬영	

표 1-1-1	〈은제파배〉, 7세기 후반~8세기 초, 내몽고 적봉시 오한기이가영자 출토	
247	齊東方,「唐代粟特式金銀器研究-以金銀帶把杯爲中心」,『考古學報』, 1998年 2期, p. 155.	

표 1-1-2	〈은제파배〉, 8세기, 하남 낙양 출토, Freer Gallery of Art	
247	齊東方,「唐代粟特式金銀器研究-以金銀帶把杯爲中心」,『考古學報』, 1998年 2期, p. 155.	

표 1-1-3	〈은제파배〉, 8세기, 고대 소그드 유적 출토, Hermitage Museum	
247	齊東方,「唐代粟特式金銀器研究-以金銀帶把杯爲中心」,『考古學報』, 1998年 2期, p. 155.	

표 1-2-1	〈도금은제악기문파배〉, 당, 7세기 후반~8세기 초, 섬서 서안 하가촌 출토	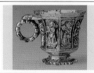
248	齊東方,「唐代粟特式金銀器研究-以金銀帶把杯爲中心」,『考古學報』, 1998年 2期, p. 155.	

표 1-2-2	〈도금은제인물문파배〉, 당, 7세기 후반~8세기 초, 섬서 서안 하가촌 출토	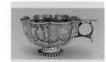
248	齊東方,「唐代粟特式金銀器研究-以金銀帶把杯爲中心」,『考古學報』, 1998年 2期, p. 155.	

표 1-3-1	〈도금은제사녀문파배〉, 당, 8세기 초, 섬서 서안 하가촌 출토	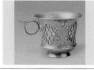
248	齊東方,「唐代粟特式金銀器研究-以金銀帶把杯爲中心」,『考古學報』, 1998年 2期, p. 155.	

표 1-3-2	〈도금은제화문파배〉, 당, 8세기 초, 섬서 서안 하가촌 출토	
248	齊東方,「唐代粟特式金銀器研究-以金銀帶把杯爲中心」,『考古學報』, 1998年 2期, p. 155.	

최국희, 당대 경산사 지궁에서 출토된 인면문호병

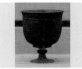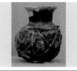

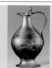

4. 서방계 금은기와 소그드

이송란, 쿠샨-사산 금은기와 소그드 은기

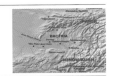

이송란, 중국의 서방 고전신화 장식 은기의 계보와 제작지

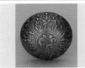

이송란, 중국 남북조시대 서방계 금은기의 수입과 제작

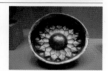

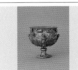

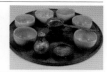

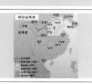

5. 한반도와 소그드

박아림, 고구려, 돌궐, 소그드인의 동서 문화 교류

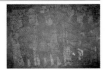
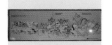

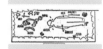
이송란, 신라 계림로 14호분 〈금제감장보검〉과 소그드의 검문화

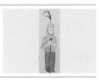
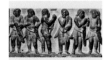

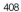
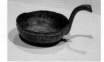

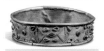

색 인